유홍준의
한국미술사
강의 4

조선

건축
불교미술
능묘조각
민속미술

Story
of
Korean Art

유홍준의
한국미술사
강의 4

눌와

책을 펴내며

조선시대 미술사의 사각지대를 밝히며

이 책은《한국미술사 강의》제4권으로 조선시대 건축·불교미술·능묘조각·민속미술로 이루어졌다. 뒤이어 나올 제5권은 〈조선: 공예·도자기·생활장식미술〉 편이다. 이로써 조선시대 미술사는 제3권 〈조선: 그림과 글씨〉와 함께 모두 세 권으로 마무리하게 될 것이다.

전통적으로 미술사는 건축, 조각, 회화, 공예 순으로 서술되고 있다.《한국미술사 강의》제1권과 제2권 삼국·통일신라·발해·고려 시대 미술사는 이 체제를 따랐다. 그러나 조선시대 미술사는 왕조의 문화사적 흐름이 단선적으로 전개되지 않았고 지배층인 왕실문화, 양반문화의 예술과는 성격이 전혀 다른 불교미술과 민속미술이 따로 존재하였기에 이를 별도의 장으로 다룬 것이다.

조선왕조의 불교미술은 양식상으로 고려시대 불교미술과 다르고 그 자체로 뛰어나다. 그럼에도 불구하고 '조선은 숭유억불의 나라'라는 고정된 인식하에 불교미술을 미미하게 여기는 경향이 있다. 그러나 임진왜란 이후 조선의 불교는 새로운 중흥기를 맞이하여 전국에 거대한 사찰들이 중창되었고 이에 따라 많은 불상과 불화들이 봉안되었다. 조선 후기는 더 이상 '숭유억불'이 아니라 유교를 숭상하되 불교의 존재를 용인한 '숭유존불崇儒存佛', 나아가 불교를 존숭한 '숭유존불崇儒尊佛'의 시대였다.

조선시대 불상조각은 현진을 비롯한 조각승들이 4대 유파를 형성할 정도였으며 조선불화의 영산회상 후불탱화, 감로탱, 괘불탱 등은 스케일이 대단히 장대

하고 도상의 내용과 형식도 다양하며 고려불화와는 전혀 다른 예술적 성취를 보여주고 있다. 비유해 말하여 고려불화가 서정적이라면 조선불화는 서사적이라고 할 수 있다.

그럼에도 조선시대 불교미술이 미술사에서 본격적으로 다루어지지 못한 큰 이유는 불상과 불화들이 여전히 신앙생활의 대상으로 전국의 사찰에 퍼져 있어 이를 미술사적 유물로 연구하고 감상하기 어려운 점에 있었다. 다행히 근래에 들어 유서 깊은 고찰들에 성보박물관이 세워지고, 2007년에는 조계종 불교중앙박물관이 개관하면서 많은 불교미술품들이 체계적으로 공개되었으며 국립중앙박물관의 '조선의 승려 장인'전(2021년)은 조선시대 불교미술의 아름다움을 유감없이 보여주었다. 그리고 신진학자들의 중요한 연구 성과들도 축적되고 있어 이를 적극 반영하였다.

조각의 경우, 기존의 미술사에서는 불상을 중심으로 서술되었지만 조선시대에는 능묘조각이 명백히 하나의 장르로 전개되었다. 왕릉뿐만 아니라 왕위에 오르지 못한 왕세자 등의 원園, 일반 사대부의 묘墓에 세워진 문신석(문인석)·무신석(무인석)과 동자석, 그리고 석호·석양·석마 등 석수石獸 조각 등은 그 나름의 조형세계를 보여준다. 근래 들어 이에 대한 학술조사와 연구논문이 축적되어 이를 바탕으로 미술사의 정식 장르로 다룬 것이다.

장승의 경우는 민속학에서 다각도로 연구가 이루어져 왔으나 미술사에서는 좀처럼 조각으로서 정당한 대접을 받지 못하였다. 그러나 조선 후기 향촌사회의 성장과 함께 세워진 돌장승과 절집 입구에 세워진 사찰장승은 민속미술로서 또 다른 미술사적 가치를 지니고 있다.

건축의 경우도 기존의 건축사는 구조의 측면이 부각되어 왔는데 미술사로서 건축은 모름지기 예술로서 내용과 형식을 다루는 것이 중요하다는 생각에서 각 건축의 기능과 아름다움에 초점을 맞추어 서술하였다.

이리하여 《한국미술사 강의》 제4권은 건축, 불교미술, 능묘조각, 민속미술로 꾸며지게 되었다.

돌이켜 보건대《한국미술사 강의》제1권을 펴낸 것은 2010년, 제2권은 2012년, 제3권은 2013년이었는데 제4권이 나오는 데 무려 9년이라는 긴 시간이 걸렸다. 여기에는 그럴 만한 이유가 있었다. 우선 조선시대 미술사를 시작하면서 첫째 권으로 〈조선: 그림과 글씨〉를 펴낸 것부터 정상이 아니었다. 이는 나의 전공이 회화사인 때문이기도 하지만 그림은 태생적으로 아름다움을 목표로 한 예술작품이기 때문에 일찍부터 회화사의 전통이 있어 여기에 의지하여 먼저 펴낼 수 있었던 것이다.

이에 반해 건축, 조각, 공예 등의 분야사는 역사가 낳은 유물들을 근대에 들어 미술사적 관점에서 체계화한 것이기 때문에 도자사 이외에는 아직 통사로서 일반화되어 있지 않다. 때문에 회화사가 전공인 저자가 각 분야사의 연구 성과를 일일이 섭렵하는 데 많은 어려움과 긴 시간이 필요하였다.

그리고 또 하나의 중요한 이유는 미술사의 현장에서 만나는 유물들을 기존의 미술사 체제로는 다 담아내지 못하는 것을 어떻게 풀어나가야 하는가라는 학문적 물음에 봉착했기 때문이다. 국보·보물·사적 등 국가 중요문화재로 지정된 미술품을 다루지 않는 것이 너무 많다. 관아·향교는 거의 언급되는 일이 없고, 조선시대 불교미술, 민속미술 등은 소략하게 다루어 미술사학과 졸업생들이 박물관이나 문화유산 관계 기관에 들어가 일하면서 "미술사를 배워도 모르는 미술품이 너무도 많다"라고 불만 섞인 하소연을 하곤 한다.

사실 미술사의 체제와 서술의 이러한 문제점에 대한 반성은 오래전부터 있어왔다. 이미 25년 전에 나는 평생의 학문적 도반인 윤용이, 이태호 명지대학교 석좌교수와 3인 공저로《한국미술사의 새로운 지평을 찾아서》(학고재, 1997)라는 공동논문집을 펴낸 바 있다. 이는 한마디로 '한국미술사의 사각지대'를 밝히기 위한 고민이었다.

미술사란 모름지기 미술품의 실재에 임하여 서술해야 하고, 그에 대한 예술적 감동에 입각해 예술적 평가를 내리는 것이 원칙이다. 이에 기존 미술사에서 소외되어 온 장르들을 이번에 정식으로 서술한 것이다.

물론 이것이 완벽한 미술사 체제라고는 생각하지는 않는다. 그렇지만 이렇게 함으로써 한국미술사는 그 넓이와 깊이를 확대해 갈 수 있을 것으로 기대한

다. 나의 이 새로운 시도에 동학 제현의 기탄없는 가르침을 부탁드린다.

이번 책의 발간에도 많은 분들의 도움이 있었다. 장승은 30여 년 전에 이태호 교수와 함께 논문과 저술로 발표한 바 있는 공동 연구의 산물이며 이 분야 연구의 권위자인 윤열수 선생의 친절한 검토를 받았다. 건축 부분 서술에 대해서는 건축가 민현식 선생의 진지한 가르침이 있었고, 불교미술은 명지대학교 최선아 교수의 자세한 교열을 받았다. 깊은 감사를 올린다.

이번에도 명지대학교 한국미술사연구소의 신구 연구원들의 큰 도움을 받았다. 김정원(불교문화재연구소 연구원), 박효정(서울옥션 기획경영팀장), 김혜정(울산박물관 학예사), 신민규(국립고궁박물관 연구원) 등이 자료 수집과 검색에 도움을 주었을 뿐만 아니라 책이 출간되기 전에 모두 일독하며 유익한 의견을 개진하여 주었으며 홍성후 현 연구원은 논문을 확인하고 참고서목을 정리하는 힘든 일을 도맡아 주었다. 고마움과 함께 자랑스러운 마음이 일어난다.

본래 미술사 책 편집은 까다로울 수밖에 없는데 최상의 사진으로 도판이 본문과 한 자리에 있도록 편집하여 충실하고 친절한 미술사 책이 되도록 노력한 눌와의 김효형 대표, 김선미 주간, 김지수 팀장, 임준호 편집자, 엄희란 디자이너의 노고에 진심으로 감사드린다.

그리고 무엇보다도 지난 9년간 참을성을 갖고 나의 네 번째 책을 기다려준 독자 여러분께 깊이 감사드린다. 마지막 책인 제5권은 머지않아 펴낼 것임을 약속드린다. 그렇게 되면 《한국미술사 강의》는 전5권으로 대망의 완간을 보게 된다. 그때의 기쁨을 독자 여러분과 함께 나누고 싶다.

2022년 4월

유홍준

《유홍준의 한국미술사 강의》 5권, 6권의 차례는 이 책 맨 뒤에 있습니다.

일러두기

1 문화재 명칭은 가능한 한 지정 명칭을 따랐으나 유물·유적을 이해하는 데 도움이 된다고 여겨지는 경우 그와 달리한 것도 있다.

2 책 제목·신문·화첩 등은 《 》, 논문·글 제목·회화·유물·노래 등은 〈 〉로 표시했다. 문장 안에서 강조나 구별할 경우는 ' '로 묶었고, 문헌의 직접 인용은 " "로 묶었으나 문단을 달리할 경우는 따로 표시하지 않았다.

3 중국의 인명과 지명, 작품명 등은 우리의 한자음대로 표기했다. 일본의 인명과 지명 등은 일본어 발음대로 표기하고 [] 속에 일본어를 넣되, 절의 경우 우리의 한자음으로 표기하고 () 속에 일본어 발음을 넣었다.

4 중요 인물들의 경우 괄호 안에 생몰연대를 넣었다. 다만 생몰연대가 밝혀지지 않은 경우에는 넣지 않았다.

5 본문 글의 이해를 돕기 위해 도판을 실었으며, 각 장마다 구분하여 앞에서부터 도판이 실린 순서대로 일련번호를 매겼다. 일련번호는 해당 본문 글에 함께 표시하여 관련 내용을 찾기 쉽도록 하였으나 글에서는 순서대로 표기되지 않은 경우도 있다. 다른 권이나 장에 실린 도판일 경우에는 해당 쪽수를 넣어 찾아보기 쉽게 했다.

6 도판 설명은 일련번호, 작품 이름, 작가 이름, 시대, 재질, 크기, 문화재 지정 현황, 소장처(소재지) 등의 순서로 표기했다. 작가가 알려지지 않은 경우 작가는 생략하였고, 궁궐·절·서원 등 오랜 시간에 걸쳐 바뀌어 온 유적은 시대를 생략하였다. 크기는 cm 단위를 기본으로 세로(높이)×가로를 원칙으로 하되 탑은 m 단위로 표기하였다.

7 무덤 석물들의 위치는 무덤에서 바라보는 방향을 기준으로 왼쪽과 오른쪽을 구별하여 표시하였다.

8 국보, 보물, 사적, 명승, 천연기념물, 국가민속문화재는 독자들의 편의를 위해 기존의 지정번호를 표기하였다. 문화재청이 지정번호를 부여하지 않기로 한 2021년 11월 19일 이후 지정된 경우 지정 여부만 표기하였다.

9 도판은 되도록 최근 자료를 실었으나 주변 환경이 바뀐 유적의 경우는 본래의 모습이 잘 드러나는 도판을 실은 경우도 있다.

40장
궁궐 건축

유교적 규범을
담아낸 왕가의 건축

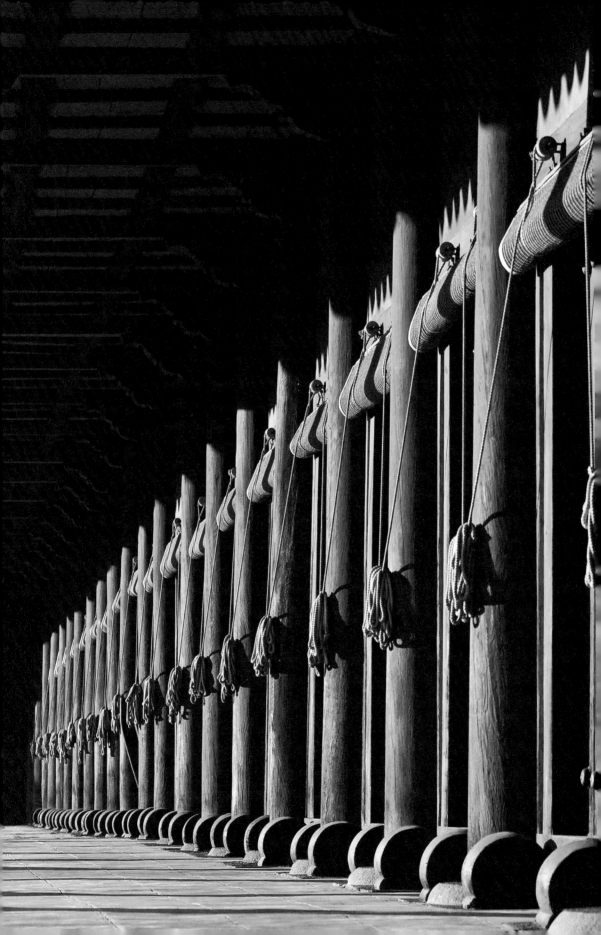

유교와 건축

조선왕조는 유교儒敎를 국가의 이데올로기로 삼았기 때문에 모든 사회적 문화적 창조를 여기에 근거하였다. 공자를 지존으로 모시며 그의 가르침에 따르는 것이 교敎냐 학學이냐에 대해서는 논란이 있다. 불교의 석가모니처럼 공자를 숭배한다는 점에서 유교라고 하지만, 그것이 초월적인 절대자에 대한 신앙이 아니라 한 위인의 가르침을 따른다는 점에서 유학儒學이라 불린다.

따라서 공자를 모신 대성전大成殿의 '대성'은 대성大聖이 아니라 대성大成이다. 이는《맹자》에서 공자는 여러 성현(백이伯夷, 이윤伊尹, 유하혜柳下惠)의 인격과 도덕을 집대성集大成하신 분이라 일컫은 데서 나온 것이다. 이에 따라 국립교육기관인 서울의 성균관成均館과 지방의 향교鄕校에는 공자를 모신 사당인 대성전과 교육을 행하는 명륜당明倫堂을 함께 두어 교와 학이 동시에 이루어지도록 하였다.

유교에는 불교의 불경, 기독교의 성경과 같은 경전이 있다. 유교의 경전이라면 대개 사서삼경四書三經을 떠올리지만 기본적으로는 13경十三經이다. 13경이란 《역경易經》,《시경詩經》,《서경書經》,《논어論語》,《맹자孟子》,《효경孝經》,《예기禮記》,《이아爾雅》,《의례儀禮》,《주례周禮》, 그리고 춘추와 관련한 세 가지 책인《춘추좌씨전春秋左氏傳》,《춘추공양전春秋公羊傳》,《춘추곡량전春秋穀梁傳》등이다. 그중 건축과 직접 관계되는 것은《주례》이다.

조선왕조 건축의 유교적 성격은 무엇보다도 왕실 건축에 잘 나타나 있다. 1394년(태조 3), 개국 2년 만에 한양漢陽으로의 천도가 결정되자 나라의 최고 의사결정기구인 도평의사사都評議使司에서는 태조太祖(1335~1408)에게 다음과 같이 건의하였다.

> 종묘宗廟는 조종祖宗(임금의 조상)을 봉안하여 효성과 공경을 높이는 것이요, 궁궐宮闕은 국가의 존엄을 보이고 정치와 행정을 펴는 것이며, 성곽(도성都城)은 안팎을 엄하게 하고 굳게 지키는 것으로, 이 세 가지는 모두 나라를 세운 사람들이

종묘 정전 퇴칸의 열주

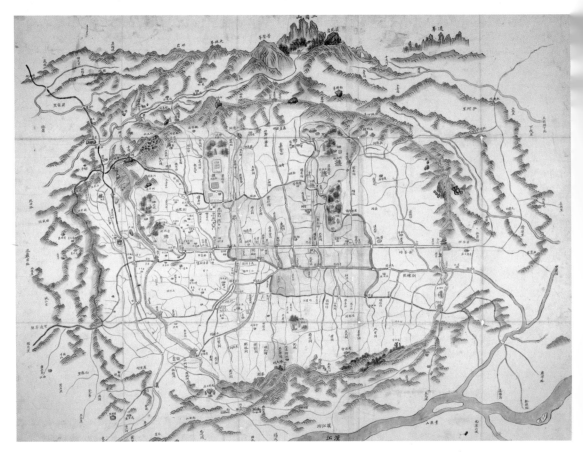

1 도성도(여지도 중), 18세기 후반, 종이에 채색, 47×66cm, 서울대학교 규장각한국학연구원 소장

제일 먼저 갖춰야 하는 것입니다.

이에 따라 종묘, 궁궐, 도성이 차례로 세워지게 되었다.《주례》의 제6편 〈고공기考工記〉에는 도성과 궁궐 건축에 관한 기본 규정이 자세히 나와 있다. 이를테면 면조후시面朝後市라 하여 앞쪽에 조정(궁궐), 뒤쪽에 시장을 두라고 하였고, 좌조우사左祖右社라 하여 궁궐에서 보았을 때 왼편에 종묘, 오른편에 사직단社稷壇을 설치하도록 규정하고 있다. 후대에는 이를 전조후시前朝後市, 좌묘우사左廟右社라 하였다.

이에 조선왕조는《주례》의 〈고공기〉에 의지해 종묘, 궁궐, 도성 건설을 추진

하게 되었다. 그러나 이 〈고공기〉를 기계적으로 따른 것이 아니었다. 〈고공기〉에 의하면 앞쪽에 궁궐, 뒤쪽에 시장을 두게 되어 있지만 한양의 자연지세에 맞추어 경복궁景福宮은 북악산에 의지하여 뒤쪽에 짓고 시장은 앞쪽 운종가雲從街에 배치 하였다.도1

왕궁은 삼문삼조三門三朝가 기본이다. 삼문은 정문에서 정전正殿에 이르기까 지 세 개의 문을 거치게 하는 것이고 삼조는 궁궐을 세 개의 공간으로 구획하여 국가의 공식행사를 열거나 외국 사절을 맞이하는 외조外朝, 임금이 정무를 보는 치조治朝, 그리고 왕과 왕비가 기거하는 연조燕朝로 구성하는 것을 가리킨다. 이것 이 경복궁의 기본 구조이다.

종묘는《예기》에 따르면 5대조까지 봉사하게 되어 있다. 그러나 조선왕조 는 영녕전永寧殿이라는 별묘를 세워 역대 왕과 왕비 모두의 신위를 끝까지 모시고 제례도 조선식으로 세련시켰다. 세종世宗(1397~1450)은 국가 의례에 관한 제반사 항을 우리의 실정에 맞게 제정하였고,《세종실록世宗實錄》의 부록 중 하나인 〈오 례五禮〉에 그 내용이 실려 있다. 오례는 길례吉禮, 흉례凶禮, 군례軍禮, 빈례賓禮, 가 례嘉禮를 가리키며 종묘와 사직의 제례가 길례의 대표적인 의식이다. 후일 종묘 제례악이 된 〈보태평保太平〉과 〈정대업定大業〉 또한 세종이 우리 정서에 맞게 작 곡한 것이다. 조선의 예법을 완전히 정리한《국조오례의國朝五禮儀》는 세종 사후 1474년(성종 5)에 완성되었다.

이처럼 세종을 비롯한 국초의 통치자들은《주례》의 규정에서 더할 것은 더 하고 뺄 것은 빼면서 유교를 독자적으로 세련시켜 고유한 문화로 발전시켰다. 그 리하여 하버드대학의 에드윈 라이샤워Edwin Reischauer 교수는《동양문화사East Asia: tradition and transformation》에서 조선을 '모범적인 유교사회a model Confucian society'라고 규정하였다.

종묘

종묘宗廟는 역대 왕과 왕비의 혼을 모신 사당이다. 유교에서 인간은 죽으면 혼魂 과 백魄으로 분리되어 혼은 하늘로 올라가고 백은 땅으로 돌아간다고 믿는다. 그

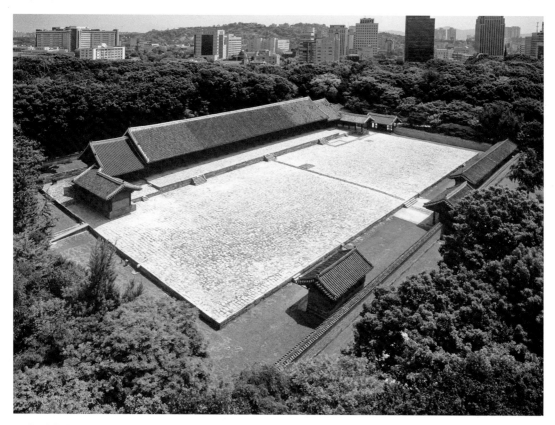

2 하늘에서 내려다본 종묘 정전 일대

래서 무덤[墓]을 만들어 백魄을 모시고 사당[廟]을 지어 혼魂을 섬긴다. 후손들은 사당에 신주神主를 모시고 자신의 실존적 뿌리를 확인한다. 따라서 역대 임금의 신주를 모신 종묘는 곧 왕가의 정통성을 보여주는 곳이다.

현재 종묘는 신실神室 19칸의 정전正殿과 신실 16칸의 영녕전永寧殿 두 사당과 전사청典祀廳 등 제례를 위한 부속 건물들로 구성되어 있다. 애초에 종묘는《예기》의 규정대로 5대 봉사를 위한 7칸 규모의 정전 하나만 있었다. 그런 종묘가 이처럼 장대한 규모로 확장되고 영녕전이라는 별묘까지 갖추게 된 것은 조선왕조가 예법을 주체적으로 운영한 결과이다.도2

1394년(태조 3) 9월 1일, 우여곡절 끝에 한양 천도가 결정되면서 신도궁궐조성도감新都宮闕造成都監이 설치되었다. 그리고 불과 3개월 만에 신도읍의 기본 설

계가 완성되어 12월 3일에는 종묘와 경복궁의 고유제告由祭가 있었고 이튿날에는 개토제開土祭가 열렸다. 그리고 종묘 건설은 약 10개월 뒤인 1395년(태조 4) 9월에 완료되었다.

이렇게 건립된 최초의 종묘 건물은 신실 7칸의 규모였다. 왕가의 종묘는 5대조를 모시게 되어 있어 태조의 4대조인 목조穆祖, 익조翼祖, 도조度祖, 환조桓祖, 그리고 태조의 신실까지 5칸에 양옆으로 여유 공간을 1칸씩 두었다. 이것이 종묘의 첫 형태였다. 이후 임금이 죽으면 새 임금은 선왕의 신주를 종묘에 안치하였다. 이때 맨 윗자리의 신주는 종묘에서 나와야 했으며 이를 조천祧遷이라고 한다. 종묘에서 나온 신주는 땅에 묻고 더 이상 제사를 지내지 않는 것이 원칙이었다. 이를 매안埋安이라고 한다.

1419년(세종 1)에 정종定宗(1357~1419)이 죽자 조천의 원칙대로 하자면 맨 윗자리에 있는 목조의 신주는 종묘에서 나오고 정종의 신주가 맨 아랫자리로 들어가야 했다. 그러나 당시 상왕으로 있던 태종太宗(1367~1422)은 매안하는 것은 조상에게 미안한 일이라며 영녕전을 지어 따로 모시게 하도록 명하였다. '영녕'은 조상과 자손이 영원히 편안하다는 뜻이다.

이리하여 별묘로 6칸(신실 4칸과 좌우 협실 각 1칸) 규모의 영녕전 건물이 세워졌고, 본래의 사당은 정전이라고 불리게 되었다. 이후 종묘에는 역대 왕과 왕비가 정전이나 영녕전에 빠짐없이 모셔졌다. 태종, 세종, 세조世祖(1417~1468), 성종成宗(1457~1494) 등 공이 많은 임금의 신주는 정전에서 태조와 함께 모시고, 정종, 단종端宗(1441~1457), 예종睿宗(1450~1469) 등 재위 기간이 짧거나 일찍 세상을 떠난 왕의 신주는 영녕전에 모셨으며 폐위된 연산군燕山君(1476~1506)과 광해군光海君(1575~1641)의 신주는 종묘에 들어오지 못했다.

이후 명종明宗(1534~1567) 대에 이르자 종묘의 정전과 영녕전의 증축이 불가피하게 되었다. 이에 정전을 4칸 늘려 11칸으로 증축하였다. 이것이 1592년 임진왜란壬辰倭亂으로 불타기 이전의 종묘 상황이었다.

임진왜란이 끝나고 1608년(선조 41) 종묘를 복원하면서 정전은 11칸 규모로 기존 모습대로 재건하였고 영녕전은 10칸으로 중건하였다. 그러나 왕조가 이어지면서 정전과 영녕전을 계속 증축하지 않을 수 없게 되어 1836년(헌종 2)에는 정

전을 19칸으로 증축하였고 영녕전도 16칸을 갖추며 신실에 여유를 두었다. 여기까지가 종묘의 마지막 증축이었다. 그런데 신기하게도 정전의 마지막 신실인 제19실에는 순종純宗(1874~1926), 영녕전의 마지막 칸에는 영친왕英親王(1897~1970)이 모셔져 더 이상 빈 신실이 없게 되었다.

이리하여 오늘날 정전에는 19명의 왕(왕비까지 49명), 영녕전에는 16명의 왕(왕비까지 34명)의 신주가 모셔져 있다. 조선왕조의 역대 임금은 27명이지만 태조의 4대조와 사도세자思悼世子(1735~1762), 효명세자孝明世子(1809~1830)처럼 나중에 왕으로 추존된 경우가 있기 때문에 모두 35명이 된다. 왕비의 수가 왕보다 많은 것은 계비도 함께 모셨기 때문이다.

종묘 정전의 아름다움

종묘 건축은 정전, 영녕전, 전사청 등 세 구역으로 구성되어 있지만 핵심 공간은 정전이다. 정전은 동서 117미터, 남북 80미터의 담장 안에 길이 101미터의 긴 정전 건물이 뒤쪽에 자리하고 그 앞으로는 월대月臺라고 불리는 박석 마당이 넓게 펼쳐 있다.도3

그리고 월대 아래쪽으로는 단을 낮추어 임금의 공신을 모신 공신당功臣堂과 인간사의 여러 일을 관장하는 일곱 신을 모신 칠사당七祀堂이 좌우로 배치되어 있다. 공신당에는 모두 83명의 대신이 각 임금 곁에 배향되어 있으며 칠사당에는 《예기》에 제시된 대로 사명司命(운명), 사호司戶(출입), 사조司竈(음식), 중류中霤(집), 국문國門(성문의 출입), 공려公厲(형벌), 국행國行(왕래) 등 일곱 신을 모시었다.

종묘 정전(국보 227호)은 길이 100미터가 넘는 장대한 규모의 건물로 높고 긴 기왓골이 붉은 기둥에 의지하여 대지에 낮게 내려앉은 것처럼 보이며 묵직한 무게감과 경건한 분위기를 자아낸다. 그리고 정전의 건물은 동서 양끝을 짧은 월랑으로 마감하여 마치 보는 이를 품에 끌어안는 듯한 인상을 주면서 하나의 건축으로서 완결성을 갖추고 있다.

종묘 정전 건축이 이처럼 감동적인 것은 정전과 월대의 어울림에도 있다. 월대는 정전 앞 몇 개의 계단 아래에서 넓게 펼쳐져 있는데 마치 정전 건물을 받들

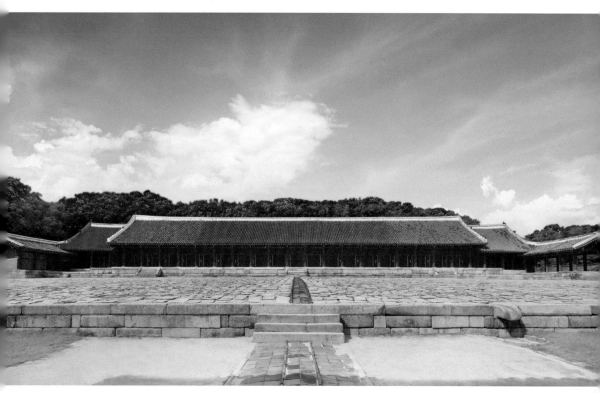

3 종묘 정전, 1608년, 국보 227호, 서울 종로구 훈정동

고 있는 듯한 모습으로 고요함을 자아낸다. 넓은 돌마당인 월대는 자칫 지루한
평면일 수 있는데 검은 전돌로 인도되는 신로神路가 약간의 기울기를 갖고 정전
건물 돌계단 앞까지 이어져 있어 공간에 깊이감을 주며 우리를 영혼의 세계로 인
도한다.

특히 정문(신문神門)으로 들어서면 월대가 사람의 가슴 높이에 펼쳐져 있어
더욱 긴장감이 일어난다. 종묘 정전의 장중한 아름다움은 현대 건축가들의 예찬
의 대상이 되어왔다. 김원, 승효상 등 국내 건축가는 건축으로 이처럼 고요한 공
간을 창출한 것은 기적에 가깝다고 하였고, 미국의 프랭크 게리Frank Gehry, 일본
의 시라이 세이이치[白井晟一]같은 외국 건축가는 서양에 아테네의 파르테논신전
이 있다면 동양엔 종묘가 있다며 예찬하였다.

종묘 영녕전(보물 821호) 또한 제례 공간으로서 아주 모범적이고 품위 있는 공

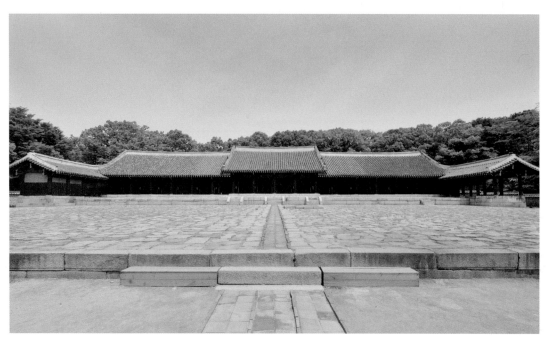

4 종묘 영녕전, 1608년, 보물 821호, 서울 종로구 훈정동

간이다. 16칸 건물의 중앙 4칸을 솟을대문처럼 높이 올려 정전과 비교할 때 긴장
미 대신 안정감과 화려함이 한층 더 드러나고 있다. 이로 인해 영녕전에는 사뭇
의젓한 기품이 감돈다.도4

이러한 종묘 건축은 종묘제례가 행해질 때 더욱 장중한 분위기를 보여준다.

사직단

사직단社稷壇은 종묘와 함께 왕조의 존립 근거가 되는 공간이다. 그래서 나라에
혼란이 일어나면 "종묘와 사직을 어찌할 것인가"라며 위기감을 표하곤 했다.

사직단에서 사社는 토지의 신, 직稷은 곡식의 신이다. 사직단의 구조는《국조
오례의》에 자세히 나와 있다. 사단社壇과 직단稷壇을 따로 설치했으며 각 단은 정
사각형의 평면으로서 한 변의 길이는 2장 5척(약 7.6미터), 높이는 3척(약 0.9미터)이
다. 또 단의 사방 중앙에는 3층의 섬돌이 설치되어 있으며, 사단과 직단 사이의

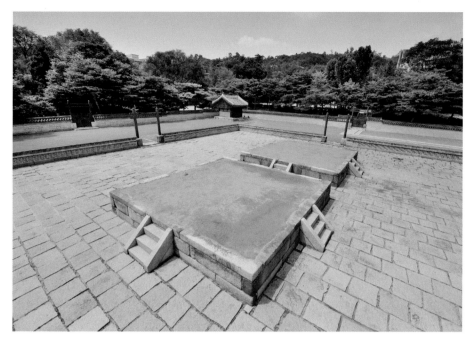

5 서울 사직단, 1395년, 사적 121호, 서울 종로구 사직동

간격은 5척(약 1.5미터)이다.

각 단에는 방위에 맞추어 다섯 가지 색깔의 흙을 덮고 사방으로 계단을 설치하였으며, 단 둘레에는 울타리를 치고 사방으로 문을 설치하였다. 사직단은 이처럼 돌과 흙으로 땅을 디자인하면서 자연에 대한 공경과 기도하는 마음을 나타낸 것이다. 아주 단순한 것 같지만 석축과 흙, 그리고 사방의 붉은 문과 공간 간의 거리가 경건한 분위기를 자아내도록 기하학적, 수리적 관계를 담고 있다.도5

서울 사직단은 1395년(태조 4)에 설치되어 2월과 8월, 그리고 동지冬至(양력 12월 21일 혹은 22일)와 제석除夕(음력 12월 30일)에 제사가 행해졌다. 그리고 임금이 주재하는 기우제祈雨祭와 풍년을 비는 기곡제祈穀祭도 여기에서 지냈다.

종묘는 수도 한 곳에만 설치하였음에 반해 사직단은 고을마다 설치되어 옛 군현 지도에는 대부분 표시되어 있다. 조선시대 지방에 산재하였던 사직단은 한양의 사직단보다 작은 크기로 단壇도 하나만 설치하였는데 일제강점기를 거치면서 거의 다 사라지고 말았다.

조선왕조의 뛰어난 건축적 사고는 수도를 한양으로 정하는 과정과 도시 설계에 잘 나타나 있다. 1400년 무렵에 인구 10만 명이 살 신도시를 건설하는 대역사를 이룬 것은 세계사적으로도 아주 드문 일이었다. 나라의 새 도읍지를 고르기 위하여 3년간 몇 차례 시행착오를 거쳐 결국은 한양으로 정하는 과정에서 격렬하게 벌어진 풍수 논쟁은 자연지리가 종합적으로 고찰된 인문정신의 실현이었다.

1392년 고려왕조의 궁궐인 개성의 수창궁壽昌宮에서 즉위한 태조는 즉위한 지 한 달도 안 되어 천도를 명하였다. 이후 태조의 명을 받은 중신들은 도성 자리를 물색하기 시작하였고 그중 권중화權仲和(1322~1408)의 안을 받아들여 계룡산 아래에 궁궐을 짓는 공사를 시작하였다. 그러나 하륜河崙(1347~1416)을 비롯한 대신들이 격렬히 반대하여 공사는 1년도 안 되어 중단되어 여기저기 주춧돌만 남아 있게 되었으며 이곳은 신도안新都案이라는 이름으로 불리게 되었다.

그때 하륜이 제시한 궁궐 자리는 서울 모악산母岳山(안산鞍山) 남쪽이었다. 이에 태조는 무학대사無學大師(1327~1405)와 대신들을 대동하고 현장 답사를 하였는데 하륜을 제외한 모든 대신들이 반대하였다. 이후 태조는 개성으로 돌아가는 길에 고려시대에 남경南京이 있던 지금의 서울 자리를 수도로 정하였다.

새 도읍지로 정해진 한양은 동서남북으로 북악산北岳山, 인왕산仁王山, 낙산駱山, 남산南山 등 내사산內四山을 두른 아늑한 분지에 자리 잡고 있다. 또 한양의 외곽을 보면 북한산北漢山을 비롯하여 아차산峨嵯山, 관악산冠岳山, 덕양산德陽山 등 외사산外四山이 반경 약 8킬로미터에 걸쳐 펼쳐져 있으며 남쪽으로는 한강이 활 모양으로 휘어 흐르면서 드넓은 들판이 전개된다. 이처럼 한양은 세계에서 유래를 찾아보기 힘들 정도로 자리앉음새가 뛰어난 곳이었다.

1394년(태조 3) 9월에 정도전鄭道傳(1342~1398)은 신도궁궐조성도감의 책임을 맡아 불과 3개월 만에 종묘와 궁궐은 물론 도로와 시장을 포함한 새 도읍의 계획안을 완성하고 그해 12월 본격적인 신도 건설에 들어가 약 10개월 뒤인 1395년(태조 4) 9월에 종묘와 경복궁의 1차 공사를 완료하였다. 태조가 정식으로 경복궁에 입주한 것은 그해 12월 28일이었다.

1395년(태조 4) 경복궁이 준공되어 왕실이 개성에서 한양으로 이주하게 되

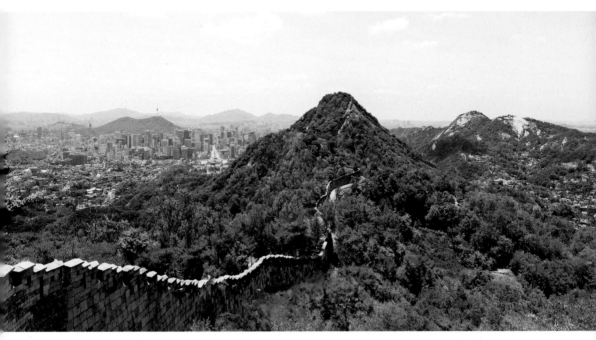

6 한양도성, 사적 10호, 서울

자 이번에는 18.6킬로미터에 달하는 한양도성漢陽都城을 쌓기 시작하여 이듬해
인 1396년(태조 5)에 석성과 토성을 섞어서 1차로 준공하였다. 그리고 2년 뒤인
1398년(태조 7)에 가장 규모가 큰 숭례문까지 준공되어 마침내 한양도성의 완공
을 보았다. 한양도성은 완공 후 몇 차례 홍수와 한파로 곳곳이 무너져 그때마다
보수공사를 하다가 완공된 지 24년이 지난 1422년(세종 4)에 성곽 전체를 석성으
로 수축하였다. 이것이 오늘날까지 3분의 2(약 12.7킬로미터)가 남아 있는 한양도성
의 기본 틀이다.도6

도성 건축의 하이라이트는 문루이다. 현재 한양도성의 문루 중 원형을 유지
하고 있는 것은 숭례문崇禮門(국보 1호)과 흥인지문興仁之門(보물 1호), 창의문彰義門
(보물 1881호)이다.

숭례문 1398년(태조 7)에 완성되어 1448년(세종 30)에 개축되고 몇 차례 보수되었
으며, 2008년 방화 사건으로 누각 2층 지붕이 붕괴되고 1층 지붕도 일부 소실되

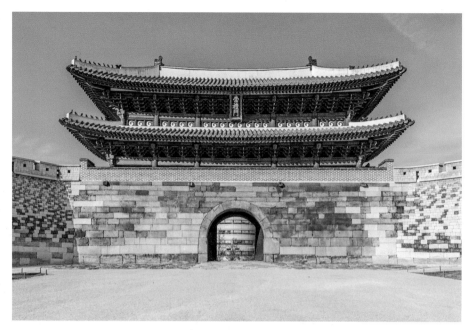

7 숭례문, 1398년, 국보 1호, 서울 중구 남대문로4가

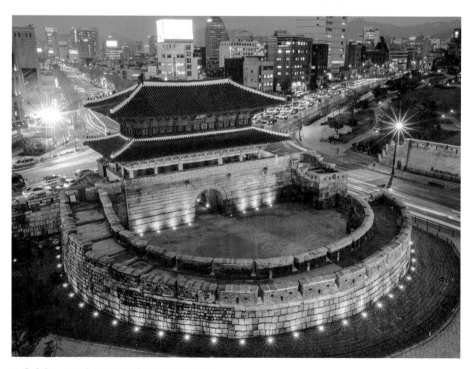

8 흥인지문, 1398년, 보물 1호, 서울 종로구 종로6가

었지만 석축은 옛 모습 그대로이다. 도성의 정문으로서 품위를 한껏 강조한 정면 5칸, 측면 2칸의 누각형 2층 건물로 석축 중앙에 무지개 모양의 홍예문虹霓門이 있다. 지붕은 굳센 느낌의 우진각지붕이고 다포 양식의 화려한 공포를 얹었다.도7 숭례문이란 이름은 남방을 상징하는 예禮를 숭상한다는 뜻으로 지은 것인데, 풍수상 화火기가 강한 관악산의 기운을 막기 위해 현판은 세로로 세웠다.

흥인지문 숭례문과 같은 해인 1398년(태조 7)에 완성되었다. 그러나 지대가 낮고 약하여 땅을 돋운 후 건설해야 했기 때문에 완성된 지 50여 년이 지나 두 차례 대대적인 보수를 해야 했다. 정면 5칸, 측면 2칸의 2층으로 숭례문과 전체적으로 비슷하되 웅장한 느낌은 덜하다. 그러나 도성의 여덟 성문 중 유일하게 문 밖에 반달 모양의 옹성을 둘러 견실한 인상을 준다.도8 이는 풍수의 관점에서 볼 때 한양은 좌청룡左靑龍에 해당하는 낙산이 우백호右白虎에 해당하는 인왕산에 비해 약하여 이를 보강한 것이다. 이때 섬세한 다포계 공포 형식을 띠게 되었다. 본래 이름은 흥인문興仁門이었으나 1869년(고종 6)에 대대적으로 보수하면서 굽이치는 산맥의 모습의 갈 지之 자를 넣어 흥인지문이라 하였다.

한양 외곽의 산성

본래 한양도성은 군사상의 필요에 의해서보다는 새 도읍을 확정할 때 제시한 대로 도성의 품위를 위하여 쌓은 것이었다. 고려, 조선 모두 중앙집권제 국가였기 때문에 내란은 있어도 내전은 없었고 명나라와의 관계를 생각할 때 군사적 대비가 크게 필요하지 않았기 때문이다.

삼국시대 이래로 한반도 국가들의 방어체계는 기본적으로 평시엔 도성 안에 살고, 전시에는 산성에 들어가 진지를 구축하는 식이었다. 그러나 뜻밖에도 1592년 임진왜란, 1636년 병자호란丙子胡亂을 겪고 한양의 방어체계를 새롭게 정비하지 않을 수 없었다. 이에 한양도성 외곽에 남한산성南漢山城(사적 57호), 북한산성北漢山城(사적 162호), 강화산성江華山城(사적 132호)이 순차적으로 수축되었다.

인조仁祖(1595~1649)는 후금後金(훗날의 청나라)의 위협을 받게 되자 1624년(인조 2)

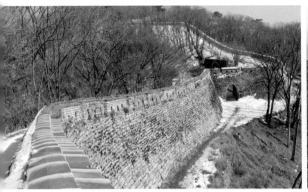

9 남한산성, 사적 57호, 경기

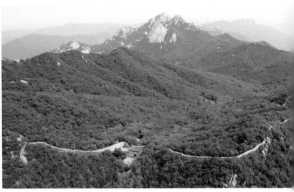

10 북한산성, 사적 162호, 서울·경기

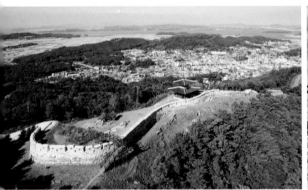

11 강화산성, 사적 132호, 인천 강화군

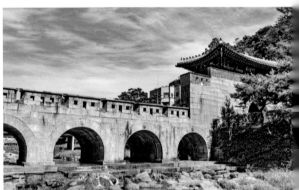

12 홍지문과 오간수문, 1977년 복원, 서울 종로구 홍지동

에 남한산성을 대대적으로 정비하였다. 그러나 병자호란 후 청나라와 맺은 삼전도 조약에 '조선은 앞으로 성곽을 보수하거나 새로 쌓지 않는다'는 조항이 있어 한동안 산성을 정비하지 못하였다. 그러다 숙종肅宗(1661~1720)은 대신들의 극력 반대에도 불구하고 한양도성의 방어체계를 대대적으로 보강하였다.

　1688년(숙종 14)에는 남한산성을 정비하였고, 1704년(숙종 30)에는 한양도성 전체를 크게 정비하기 시작하여 6년 만에 끝마쳤다. 1709년(숙종 35)에는 강화산성을 수축하였고 이어 1711년(숙종 37)엔 고려시대 산성인 중흥산성中興山城을 바탕으로 하여 북한산성을 완공하였다. 북한산성이 완성되자 1719년(숙종 45)에 한양도성과 북한산성을 잇는 길이 4킬로미터의 탕춘대성蕩春臺城을 완공하였다. 그리고 같은 해에 홍제천을 가로지르는 성곽 아래에 오간수문五間水門을 건립하고

그 곁에 있는 성문에 '홍지문弘智門'이라는 편액을 하사하여 달게 함으로써 한양 도성의 방어체계가 완전히 정비되었던 것이다. 도9·10·11·12

조선왕조 5대 궁궐

조선왕조 500여 년과 뒤이은 대한제국 10여 년의 역사는 경복궁景福宮(사적 117호)을 비롯하여 창덕궁昌德宮(사적 122호), 창경궁昌慶宮(사적 123호), 경희궁慶熙宮(사적 271호), 덕수궁德壽宮(사적 124호) 등 다섯 개의 궁궐을 남겼다. 도13·14 이는 유사시를 대비하여 별도의 궁궐을 갖춘 이른바 '이궁離宮체제'를 유지했기 때문이다. (홍순민, 《홍순민의 한양읽기: 궁궐》, 눌와, 2017)

경복궁이 완공되고 3년이 지난 1398년(태조 7)에 일어난 1차 왕자의 난으로 왕이 된 정종은 수도를 개성으로 옮겼다. 그러다가 2차 왕자의 난 이후 왕위에 오른 태종은 1405년(태종 5) 다시 한양으로 환도하면서 나쁜 기억이 있는 경복궁을 피하려 새로 창덕궁을 지었다. 이렇게 시작된 이궁체제는 조선왕조 말기까지 유지되었다.

궁궐은 임금이 기거하며 정무를 보는 곳임과 동시에 왕의 직계존속이 생활하는 공간이기도 하다. 즉 상왕으로 물러난 왕의 아버지, 생존해 있는 왕의 어머니, 할머니 등을 위하여 궁궐의 규모를 확장하거나 별도의 궁궐을 지을 필요가 계속 생겨났다. 이에 창경궁이 건립되었다. 세종은 즉위하면서 상왕인 태종을 모시기 위하여 창덕궁 곁에 수강궁壽康宮을 지었다. 그 후 성종은 무려 세 분의 대비大妃를 모시게 되었다. 세 분의 대비란 친어머니(인수대비仁粹大妃), 할머니인 세조의 비(자성대비慈聖大妃), 예종의 계비(인혜대비仁惠大妃) 등이다. 이에 1483년(성종 14)에 수강궁을 중건하고 이름을 창경궁이라 하였다. 이 창경궁은 창덕궁과 담장을 맞대고 있어 둘을 합쳐서 동궐東闕이라 지칭되었다.

1592년(선조 25), 임진왜란이 일어나면서 한양의 궁궐은 모두 소실되었다. 전란 후 선조宣祖(1552~1608)는 창덕궁을 재건하였고, 뒤이어 광해군은 창경궁을 복구하였으나 경복궁은 이후 270여 년 동안 폐허로 남겨졌다. 대신 창덕궁이 법궁法宮이 되면서 1617년(광해군 9)에 이궁으로 지은 것이 경희궁이다. 광해군은 애초

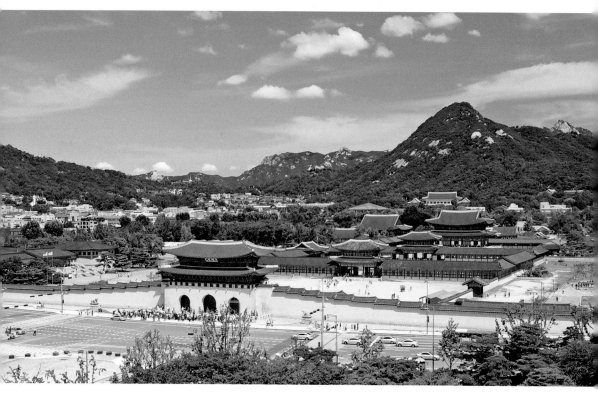

13 경복궁, 사적 117호, 서울 종로구 세종로

에 풍수의 말을 믿고 인왕산 아래에 거대한 궁궐로 인경궁仁慶宮을 지으면서 또 그 곁에 경덕궁慶德宮을 지었다. 인경궁은 중도에 포기하였지만 경덕궁은 완공되어 동궐과 대비해 서궐西闕이라고 불리었는데 지금 남아 있는 〈서궐도안西闕圖案〉(보물 1354호)은 그 방대한 규모를 증언하고 있다. 1623년 인조반정仁祖反正 때 창덕궁이 불타고 이듬해 이괄의 난 때 창경궁까지 불타버리자 인조는 이 서궐에서 정무를 보았다. 동궐이 다시 복구된 뒤에도 서궐에서는 여러 왕들의 즉위식이 거행되었으며 1760년(영조 36)에는 이름을 경희궁으로 바꾸었다.

그리고 1867년(고종 4) 흥선대원군興宣大院君(1821~1898)이 대대적으로 경복궁을 중건하였다. 그러다 1895년(고종 32) 명성황후明成皇后(1851~1895)가 일제에 의해 시해되자 이듬해(1896)에 고종이 러시아공사관으로 피신하는 아관파천俄館播遷이 일어났으며 아관파천 1년 뒤인 1897년(고종 34), 고종高宗(1852~1919)은 왜란 직

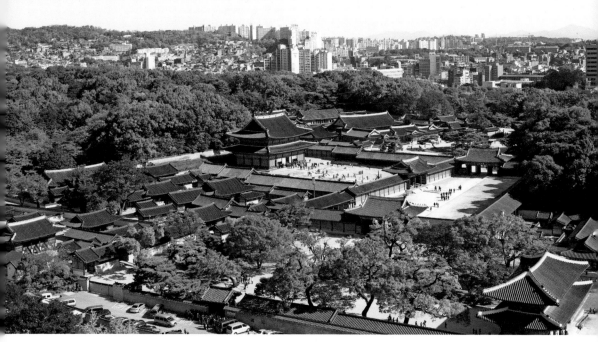

14 창덕궁, 사적 122호, 서울 종로구 와룡동

후 행궁行宮으로 쓰였으나 오랫동안 잊혔던 경운궁慶運宮을 거의 새로 짓다시피
하여 그곳으로 환궁하면서 대한제국大韓帝國을 선포하였다.

　　이후 경운궁은 대한제국의 법궁으로서 근대사회의 시류에 맞추어 중명전
重明殿(사적 124호), 돈덕전惇德殿, 정관헌靜觀軒 등 서양식 건물을 갖추어 갔다. 그리
고 석조전石造殿을 착공하였으나 1910년 완공하였을 때는 일제의 강제병합으로
국권을 상실하여 황실 건물로는 사용하지 못하였다.

　　1905년에 을사늑약이 맺어지고, 1907년 헤이그밀사 사건이 일어나자 일제
는 고종을 강제로 퇴위시키고 순종을 즉위시켰다. 순종은 그해 11월에 창덕궁으
로 옮겨 가고 고종은 계속 경운궁에 머물게 되었는데, 순종은 아버지 고종의 장
수를 빈다는 의미에서 클 덕德, 목숨 수壽를 써서 덕수궁德壽宮이라는 이름을 지어
바쳤다. 이리하여 덕수궁까지 5대 궁궐이 남게 된 것이다.

궁궐 건축의 미학

어느 나라, 어느 시대든 한 왕조의 대표적인 건축은 궁궐이다. 뿐만 아니라 궁궐
은 그 시대 문화능력과 시대정신을 상징적으로 보여준다. 한양도성의 설계와 경
복궁 건립을 주도한 정도전은 《조선경국전朝鮮經國典》에서 다음과 같이 말하였다.

> 궁원宮苑 제도는 사치하면 반드시 백성을 수고롭게 하고 재정을 손상시키는 지
> 경에 이르게 될 것이고, 누추하면 조정에 대한 존엄을 보여줄 수가 없게 될 것이
> 다. 검소하면서도 누추한 데 이르지 않고, 화려하면서도 사치스러운 데 이르지
> 않도록 하는 것이 아름다운 것이다.

정도전이 말한 궁궐 건축에 대한 이런 정신은 일찍이 김부식이 《삼국사기
三國史記》〈백제본기百濟本紀〉온조왕 15년(기원전 4) 조에서 "새로 궁궐을 지었는데
검소하지만 누추하지 않았고, 화려하지만 사치스럽지 않았다[作新宮室 儉而不陋 華而
不侈]"라고 한 것을 이어받는 것이었다. 결국 '검이불루 화이불치'는 백제의 미학
이고 조선왕조의 미학이며 한국인의 미학인 것이다.

정도전은 또 건의하기를 "궁궐이란 임금이 정사를 보는 곳이므로 규모는 장
엄하게 하여 존엄성을 보이게 하고 그 명칭을 아름답게 하여 이를 보고 감동하게
하여야 한다"라며 각 건물마다 그에 걸맞는 이름을 지었다.

궁의 이름을 경복궁이라 한 것은 《시경》에서 "이미 술에 취하고 덕에 배부
르니 군자는 만년토록 큰 복[景福]을 누리리라"라고 한 구절에서 따 명명한 것이
다. 정전正殿은 '천하의 일은 부지런하면 다스려지고 부지런하지 못하면 폐하게
된다'는 뜻에서 근정전勤政殿이라 이름 지었다. 1426년(세종 8) 집현전集賢殿에서는
경복궁의 각 문과 다리의 이름을 지어 올렸다. 이때 지어진 이름인 광화문光化門
은 '빛이 사방을 덮고 만방으로 퍼진다[光被四表 化及萬方]'는 뜻을 갖고 있다.

경복궁

1395년(태조 4) 9월에 1차로 완공된 경복궁景福宮의 첫 모습은 정전 5칸, 연침燕寢

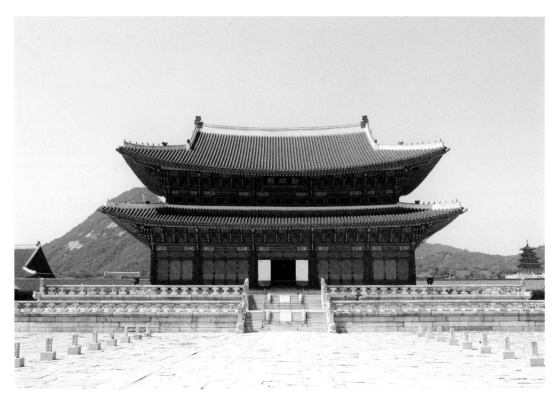

15 경복궁 근정전, 1867년, 국보 223호, 서울 종로구 세종로

7칸 등 핵심 건물 390여 칸이었다. 그리고 계속 증축되어 법궁으로서 규모를 완벽하게 갖춘 것은 세종 대에 들어서였는데 이때의 경복궁 모습은 임진왜란으로 소실되어 알 수 없고, 지금의 모습은 기본적으로 흥선대원군이 중건한 것이다. 그러나 일제강점기에 들어와 1916년 광화문을 옮기고 근정전 앞에 육중한 조선총독부 건물을 세우며 많은 전각들이 의도적으로 파괴되어 원래의 모습을 많이 잃었고, 1993년 조선총독부 건물이 철거되고 경복궁 복원계획이 수립된 이후에야 점차 조선왕조의 법궁으로서 면모를 되찾고 있다.

경복궁은 약 43만 제곱미터(약 13만 평)의 넓은 평지에 남북일직선상으로 삼문삼조가 좌우대칭으로 전개되어 있다. 삼문은 정전인 근정전에 이르는 광화문, 흥례문興禮門, 근정문勤政門을 가리키고, 삼조는 국가의 의식을 거행하는 외조外朝, 정무를 보는 치조治朝, 왕과 왕비가 기거하는 연조燕朝를 말한다.

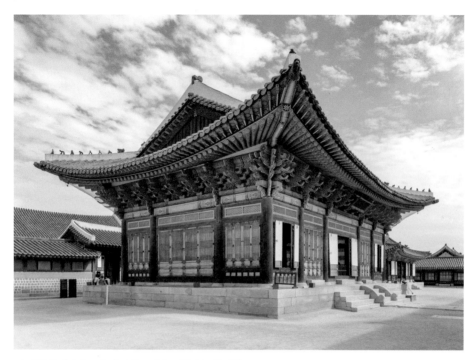

16 경복궁 사정전, 1867년, 보물 1759호, 서울 종로구 세종로

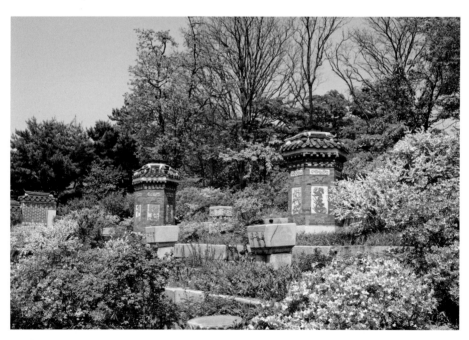

17 경복궁 교태전 뒤 아미산 정원

경복궁의 핵심은 정전으로서 품위를 보여주는 근정전勤政殿(국보 223호)이다.도15 정면 5칸, 측면 4칸의 2층 건물인데 내부는 상하층이 개방되어 실내 공간이 넓고 높게 확보되어 있다. 1층과 2층 외벽 기둥에는 다포식 공포가 화려하면서도 정교하게 짜여 있다. 근정전은 상하 2단으로 이루어진 월대 위에 올라앉아 있어 기품이 더욱 살아난다.

그리고 근정전 월대 위에서 아래를 내려다보면 낮게 둘러 있는 회랑이 공간을 아늑히 감싸주고 바닥에 깔린 박석이 마치 조각보처럼 추상적인 무늬를 그리고 있다. 이 전체의 어울림이 근정전의 건축미이다.

경복궁 건축은 외조인 근정전 영역 이외에, 정무를 보는 사정전思政殿(보물 1759호)이 있는 치조, 왕의 공간인 강녕전康寧殿과 왕비의 공간인 교태전交泰殿이 이루는 연조, 대왕대비의 공간인 자경전慈慶殿(보물 809호) 등이 각기 용도에 맞는 규모와 멋을 보여준다.도16 궁궐의 각 영역에는 건물 뒤편에 작은 정원이 있어 사람이 살고 있는 인간적 분위기를 자아내는데, 왕비가 기거하는 교태전 뒤란에는 경회루의 연못을 팔 때 퍼낸 흙으로 조성한 아미산峨帽山 정원이 있다.도17 특히 이 아미산 정원은 벽돌 굴뚝의 형태와 문양이 아름답다. 또 대왕대비가 기거하던 자경전 영역은 벽돌로 장식한 꽃담장과 아름다운 십장생 굴뚝이 궁궐 안 여성들의 공간이 갖는 아늑한 분위기를 잘 보여주고 있다.

궐내각사闕內各司는 아직 복원이 덜 되었는데, 집현전이 있던 자리의 수정전修政殿(보물 1760호)이 그 규모와 품격을 말해준다. 왕 혹은 왕비 등이 승하한 후 발인 전까지 시신을 모시던 빈전殯殿으로 쓰인 태원전泰元殿 영역에는 엄숙한 분위기가 감돈다.

경복궁은 건물 못지않게 북악산과 인왕산을 배경으로 하고 있는 자리앉음새가 중요하다. 자연경관과의 어울림은 우리나라 건축의 중요한 특징이지만 궁궐 안 어느 지점에서도 아름다운 산이 보이고 건물의 크기, 건물 사이의 간격, 건물의 방향 등이 이와 연관하여 경영되었다는 것이 큰 특징이자 자랑이다.

경회루 경복궁에서 특히 아름다운 공간은 외국 사신의 접대와 연회를 베풀기 위해 세운 경회루慶會樓(국보 224호)이다.도18 1412년(태종 12) 공조판서 박자청朴子靑

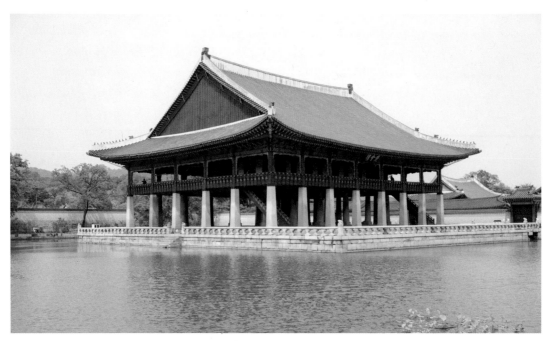

18 경복궁 경회루, 1867년, 국보 224호, 서울 종로구 세종로

(1357~1423)이 경복궁 서북쪽의 작은 연못을 크게 넓히고 사각형의 인공섬을 조성한 뒤 장중한 건물을 올렸다. 설계에서 완공까지는 불과 8개월밖에 걸리지 않았다고 한다.

태종 때 세워진 경회루를 1475년(성종 6)에 보수하면서 48개의 돌기둥에 구름 속의 용을 조각했다. 유구琉球(오키나와)에서 온 사신은 이 용 조각이 물에 비치는 것을 조선 3대 장관의 하나로 지목했다고 한다. 그러나 흥선대원군 시절 중건할 때는 이를 재현하지 않았다.

경회루는 우리나라에서 가장 큰 누각으로 튼실한 장대석 기단 위에 세운 48개의 민흘림 돌기둥이 정면 7칸, 측면 5칸의 933제곱미터(약 280평) 넓은 누마루를 지탱하고 있는 구조다. 위층은 분합문을 이용하여 낮은 3단으로 나누고 높은 천장은 우물천장으로 아름답게 단청했다. 기록에 따르면 천여 명을 수용하여 연회를 베푼 적이 있을 정도로 장대한 규모다.

경회루 건축에는 상징성도 있다. 1865년 정학순丁學洵이 쓴 〈경회루전도慶會

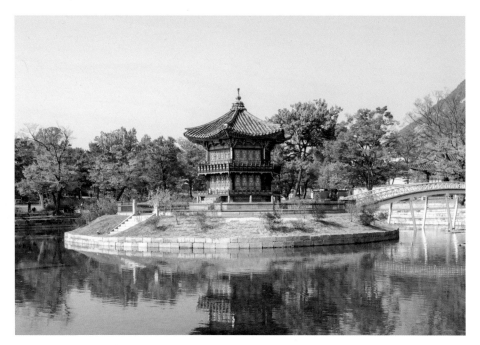

19 경복궁 향원정, 1885년 무렵, 보물 1761호, 서울 종로구 세종로

樓全圖)에 따르면 경회루는 평면 구조·칸 수·기둥 수·부재 길이·창의 수 등에《주
역》의 이론을 적용해 신선의 세계를 구현하였다고 한다. 경회루는 형태미와 상징
성이 뛰어날 뿐만 아니라, 경회루에 부친 하륜의 기문記文에는 임금과 신하가 하
나 되는 현장임이 강조되어 있다. 조선왕조의 궁궐 건축에는 이처럼 선비문화의
인문정신이 깊이 반영되어 있다.

향원정 향원정香遠亭(보물 1761호)은 고종이 흥선대원군의 간섭에서 벗어나 친정체
제를 구축하고자 건청궁乾淸宮을 지을 때 그 앞에 연못을 파고 섬 위에 세운 아름
다운 겹처마 2층 정자로, 1885년(고종 22)에 지은 것으로 보인다.도19 정자의 평면
은 정육각형으로 1층과 2층의 넓이가 같은데 내부에는 1·2층을 관통하는 육각
기둥이 세워져 있다. 1층에는 평난간을, 2층에는 계자난간을 두른 툇마루가 있어
공간을 넓게 활용하면서 아름다운 장식적 효과도 얻고 있다. 특히 향원정으로 이
어지는 긴 다리는 연못에 아늑하면서도 환상적인 분위기를 이루고 있다.

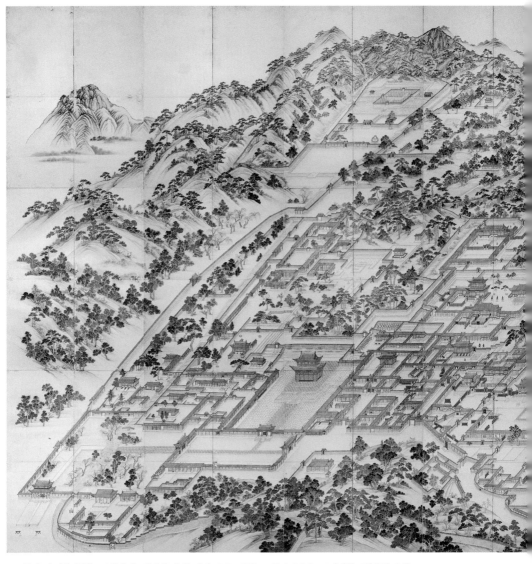

20 동궐도(16책 화첩), 19세기 초, 비단에 채색, 전체: 273×576cm, 국보 249호, 고려대학교박물관 소장

창덕궁

창덕궁昌德宮은 기본적으로 삼문삼조의 구조를 취하고 있지만 평지에 건설된 경복궁과 달리 산자락에 자리 잡아 자연지형과 조화를 이루는 아주 조선적인 궁궐이다. 이처럼 자연친화적이면서 생활의 편리함을 구현한 창덕궁에는 인간적 체취가 느껴진다. 이러한 친근한 공간 구성은 이후 창경궁, 경희궁, 경운궁 등 다른

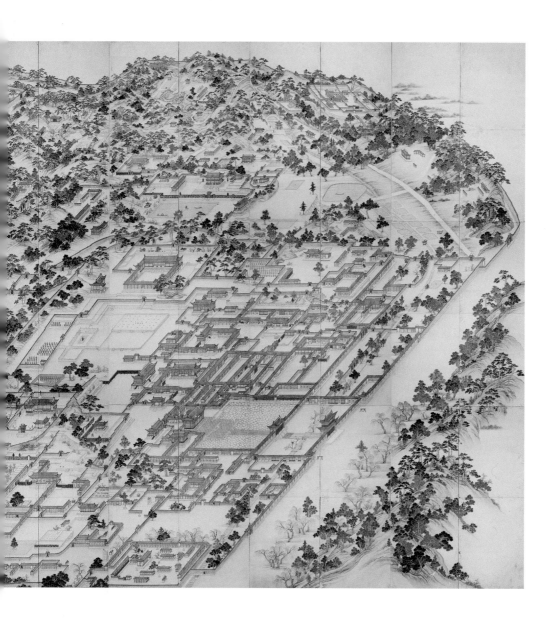

궁궐의 건축에도 그대로 적용되어 조선시대 궁궐 건축의 전형이 되었다.

　창덕궁의 규모는 실로 방대하였다. 순조純祖(1790~1834) 연간인 1820년대 후반에 제작된 〈동궐도東闕圖〉(국보 249호)는 16책 화첩의 형태로 전부 펼치면 높이 273센티미터, 폭 576센티미터(고려대학교박물관 소장본 기준)의 대작으로 창덕궁과 창경궁의 전모를 전해준다.도20 모든 전각과 누정, 교량, 연못, 담장, 나무, 주변의 경

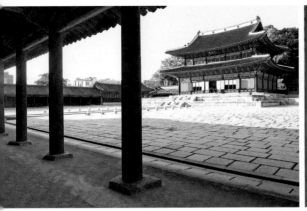

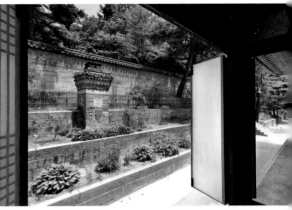

21 창덕궁 인정전, 1804년, 국보 225호, 서울 종로구 와룡동　22 창덕궁 대조전 화계

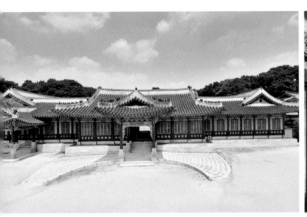

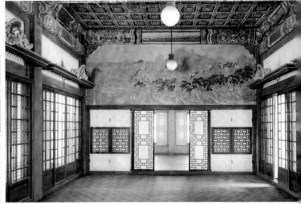

23 창덕궁 희정당, 1920년, 보물 815호, 서울 종로구 와룡동　24 창덕궁 경훈각 내부

　　관들이 약간 옆에서 비껴 내려다본 평행투시도법의 시점에서 계화界畵 기법을 사용하여 입체적으로 묘사하였다. 당시 화원들의 뛰어난 기법을 엿볼 수 있을 뿐 아니라 광대한 두 궁궐의 전모를 여실히 살펴볼 수 있다. 각 건물마다 이름이 명기되어 있는데 이에 따르면 현재 남아 있는 전각은 〈동궐도〉의 약 4분의 1 정도이다.

　　창덕궁의 정전은 인정전仁政殿(국보 225호)이다.도21 돈화문敦化門(보물 383호)에서 진선문進善門, 인정문仁政門(보물 813호)을 거쳐 정전인 인정전에 이르는 삼문의 배치가 일직선이 아니라 ㄱ자, ㄴ자로 꺾여 있어 진입로부터 정서적으로 엄숙함보다 편안함을 느끼게 한다. 그리고 외조, 치조, 연조로 이어지는 삼조도 남북일

직선상에 놓여 있지 않고 산자락을 따라 '땅이 생긴 대로' 배치되어 자연과 함께 어울리고 있다.

이런 지형 때문에 대조전大造殿(보물 816호) 뒤편의 언덕 자락엔 돌축대를 쌓아 사태를 방지하면서 꽃밭을 만들었다. 이를 화계花階라고 한다.도22 화계는 건물이 언덕을 등지고 앉으면서 생기는 공간으로 우리나라 정원의 독특한 조경 요소의 하나이다. 창덕궁은 이처럼 자연친화적이고 인간적 체취가 서려 있다는 점에서 서양은 물론 동양의 어느 왕궁과도 차별되는 건축미를 보여준다.

창덕궁은 근대까지 계속 궁궐로 사용되어 많은 증축과 개축이 이루어졌다. 그중에서 크게 눈에 띠는 것은 헌종憲宗(1827~1849) 연간에 지은 낙선재樂善齋(보물 1764호)다. 선비들의 사랑채를 본떠서 지었기 때문에 궁궐 안에 있으면서 단청을 하지 않아 양반가옥의 살림집 분위기까지 보여주고 있으며 특히 화계와 누각으로 이루어진 후원이 일품이다.

또 근대로 들어오면서 생활양식이 변함에 따라 연조 공간인 대조전, 희정당熙政堂(보물 815호), 경훈각景薰閣에는 전기 시설이 설치되고 벽에는 대형 벽화가 그려졌다.도23·24 특히 희정당 앞쪽에는 자동차가 들어올 수 있는 포치porch가 신설되었고 실내에는 서구식 가구가 배치되기도 하였다. 이처럼 시대의 흐름 속에 건축이 변해간 모습 또한 창덕궁이 더욱 생활의 체취가 살아 있는 궁궐이라는 인상을 준다. 창덕궁의 이러한 특징은 북쪽 산기슭을 정원으로 경영한 후원後苑에 더 잘 나타나 있다.

창덕궁 후원

창덕궁의 정원은 별도의 명칭 없이 보통명사로 후원, 또는 금원禁苑이라고 불리었으며, 일제강점기에는 비원秘苑이라는 명칭으로 불리기도 하였다. 창덕궁 후원은 1406년(태종 6)에 해온정解溫亭을 지은 것을 시작으로 1459년(세조 5)에 연못을 만들고 열무정閱武亭을 세우면서 본격적으로 경영되기 시작하였다. 그러나 임진왜란 때 창덕궁과 함께 후원도 불타버렸고, 광해군 때 다시 복원되기 시작하여 인조 때 대대적으로 많은 정자가 세워졌으며 이후 숙종, 영조英祖(1694~1776), 정

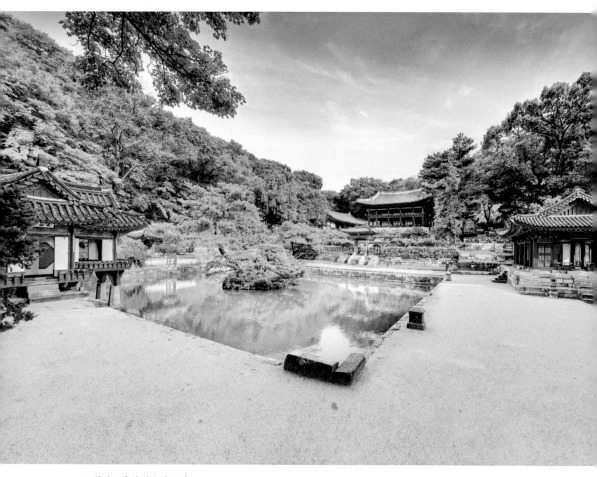

25 창덕궁 후원 부용정 구역

조正祖(1752~1800), 순조를 거치면서 지금과 같은 후원을 이루게 되었다.

창덕궁 후원은 산자락을 따라 흘러내리는 계류와 연못을 중심으로 하여 정자를 비롯한 건물을 배치한 자연 속의 정원이다. 인공적으로 만든 정원에 건물을 배치한 것이 아니라 반대로 자연적인 공간에 건물을 배치하여 아름답고 편안한 원림園林으로 연출한 것이다. 언덕 자락의 적당한 위치에 알맞은 정자 하나를 세우면 자연풍광이 정원의 형태로 바뀌는 식이다. 이는 우리나라 야산이 갖고 있는 지리적 이점을 자연스럽게, 그리고 슬기롭게 이용한 것이다. 그리하여 창덕궁 후원에 현재 남아 있는 17개의 정자들을 보면 위치에 따라 모두 생김새가 다르다.

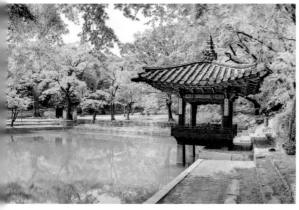

26 창덕궁 애련정, 1692년, 서울 종로구 와룡동

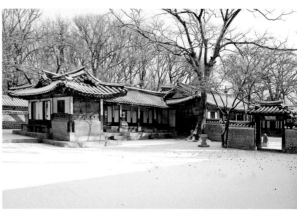

27 창덕궁 연경당, 1827년 무렵, 보물 1770호, 서울 종로구 와룡동

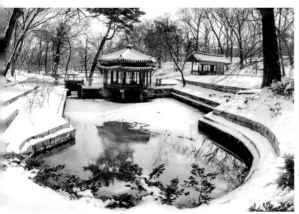

28 창덕궁 존덕정, 1644년, 서울 종로구 와룡동

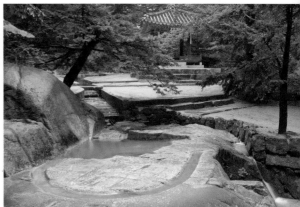

29 창덕궁 옥류천, 서울 종로구 와룡동

이와 같은 자연과 인공의 관계가 우리나라 정원의 특징이기도 하다.

창덕궁 후원은 크게 네 개의 영역으로 이루어져 있다. 창덕궁의 뒤편 언덕을 넘어가면 처음 나타나는 영역이 부용정芙蓉亭(보물 1763호) 구역이다.도25 연못 가운데에는 소나무가 운치 있게 자란 작은 섬이 있고, 연못가 남쪽에는 화려한 모양의 부용정, 북쪽 산자락에는 규장각 건물인 주합루宙合樓(보물 1769호), 동쪽으로 열려 있는 자리에는 여럿이 둘러앉을 수 있는 영화당暎花堂, 서쪽 연못가에는 산자락에 바짝 붙어 사정기비각四井記碑閣이 있다. 이처럼 부용정 구역은 사방에 서로 다른 기능의 다른 형식의 건물이 배치되어 규모가 크고 화려한 인상을 준다.

특히 부용정은 우리나라 정자 중 가장 화려한 느낌을 주는 복잡한 구조를 하고 있다. 평면을 보면 정면 5칸, 측면 4칸의 아亞자형을 기본으로 하면서 그 북쪽 면의 일부는 돌출되어 연못에 세운 돌기둥에 의지하고 있다. 안에 들어가면 마치 유람선 안에 들어가 있는 듯한 분위기를 보여준다.

두 번째 구역은 애련정愛蓮亭과 연경당演慶堂(보물 1770호) 구역이다. 애련정은 네모반듯한 연못에 남향으로 정자 한 채만 두어 호젓한 분위기를 보여준다.도26 연경당은 1827년(순조 27)에 대리청정을 하던 효명세자가 부왕 순조를 위해 지은 집으로 양반가옥을 재현한 것이다.도27

세 번째 구역은 존덕정尊德亭 구역으로 여기는 계류를 따라 관람정觀纜亭, 폄우사砭愚榭 등 정자들이 연이어 퍼져 있다.도28

그리고 가장 깊숙한 곳에 있는 네 번째 구역은 옥류천玉流川 구역으로 1636년(인조 14)에 작은 계류를 암반으로 끌어들여 둥근 물길을 만들고 폭포를 이루게 한 정원으로 인공의 공교로움까지 보여주는 그윽한 정원이다.도29 물길을 등지고 있는 바위에는 인조의 친필인 '옥류천玉流川' 세 글자와 옥류천을 읊은 숙종의 시가 새겨져 있어 인문적 분위기까지 자아내고 있다.

이처럼 창덕궁 후원은 낮은 야산과 골짜기에 최소한의 인공을 가해 자연과 어우러지는 우리나라 조원造苑의 특징을 잘 보여 주고 있다.

조선왕조의 왕릉

조선시대 묘제墓制는 신분에 따라 능陵·원園·묘墓로 엄격히 나뉘어 있었다. 왕과 왕비의 무덤은 능, 왕세자와 왕세자비의 무덤과 왕을 낳은 선왕의 후궁의 무덤은 원, 대군 이하 일반 사대부의 무덤은 묘라 하였다. 조선왕조의 왕릉은 함경도에 있는 태조의 4대조의 추존왕릉 8기를 제외하면 총 42기이다. 왕이나 왕비가 홀로 묻힌 단릉單陵, 왕과 왕비가 함께 묻힌 합장릉合葬陵 외에도 바로 곁에 나란히 묻힌 쌍릉雙陵과 삼연릉三連陵, 하나의 정자각을 두고 각각 다른 언덕에 능을 두는 동원이강릉同原異岡陵 등의 형식이 있다.도30·31·32·33·34

왕릉은《경국대전經國大典》의 규정에 따라 도성 인근 경기도 지역에 조성되

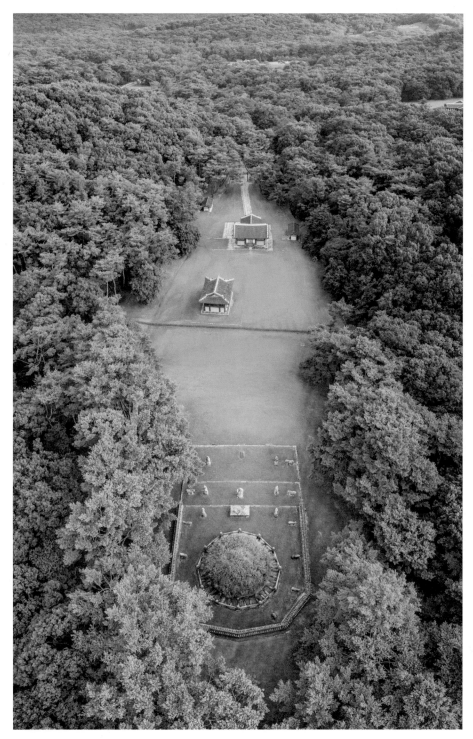

30 태조 건원릉, 1408년, 사적 193호, 경기 구리시 인창동

31 순조 인릉, 1856년, 사적 194호, 서울 서초구 내곡동

32 인종 효릉, 1545년, 사적 200호, 경기 고양시 덕양구 원당동

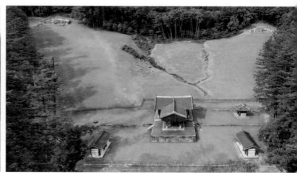

33 헌종 경릉, 1849년, 사적 193호, 경기 구리시 인창동

34 세조 광릉, 1468년, 사적 197호, 경기 남양주시 진접읍 부평리

었다. 다만 영월 유배 중 죽임을 당한 단종의 무덤은 노산군묘魯山君墓로 불리다가 숙종 때 단종이 복권되면서 장릉莊陵으로 승격되어 비수도권 지역에 있는 유일한 조선왕릉이 되었다. 그리고 폭군으로 축출된 임금인 연산군과 광해군의 무덤은 능이 아닌 묘의 지위에 있어 왕릉에 포함되지 않는다.

조선왕릉은 기본적으로 고려 공민왕恭愍王과 노국대장공주魯國大長公主의 현정릉玄正陵 양식을 계승하면서 송나라의 능을 참고하여 독자적인 제도를 만들었다. 현정릉의 지나치게 많은 석물을 간소화시켜 아늑하고 안정감을 주는 조선왕릉 양식을 확립하였다. 조선왕릉의 제도는《국조오례의》에 자세히 나와 있다.

조선왕릉은 크게 재실齋室, 홍살문[紅箭門]의 진입 공간, 정자각丁字閣의 제향 공간, 그리고 봉분이 있는 능침 공간으로 나누어진다. 홍살문에서 정자각을 거쳐 능침에 이르는 공간은 자연 속에 죽음을 장식하는 조경 건축으로서 하나의 장르

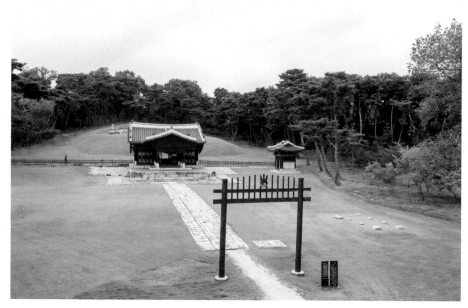

35 철종 예릉, 1864년, 사적 200호, 경기 고양시 덕양구 원당동

를 이루고 있는 것이다.

재실은 능에 제사를 지내기 위하여 지은 건물이다. 진입 공간은 왕릉의 존재를 알려주는 홍살문, 속세와 죽음의 공간을 가르는 금천교禁川橋, 그리고 왕릉에 도달하여 절을 올리는 한 평 정도의 박석이 깔려 있는 배위拜位로 구성되어 있다.

제향 공간에는 정자각, 참도參道, 수라간水刺間, 수복방守僕房이 있다. 홍살문과 정자각을 잇는 길인 참도는 혼령이 다니는 신도神道와 임금이 다니는 어도御道로 나뉜다. 참도는 정자각 앞까지 가다가 동쪽으로 방향을 바꿔서 정자각의 측면으로 연결된다. 참도 양옆에는 제수를 보관하는 수라간과 제사를 준비하는 수복방이 있다.

정자각은 정丁자 모양의 건물로 제례시 정자각 내부에 있는 제기에 제물을 진설하고 제사를 지낸다.도35 조선왕릉에서 필수적인 건축물이다. 정자각은 대개 맞배지붕으로 엄숙한 분위기를 보여주지만 예외적으로 동구릉東九陵(사적 193호) 안에 있는 현종顯宗(1641~1674)의 숭릉崇陵처럼 화려한 팔작지붕으로 된 경우도 있

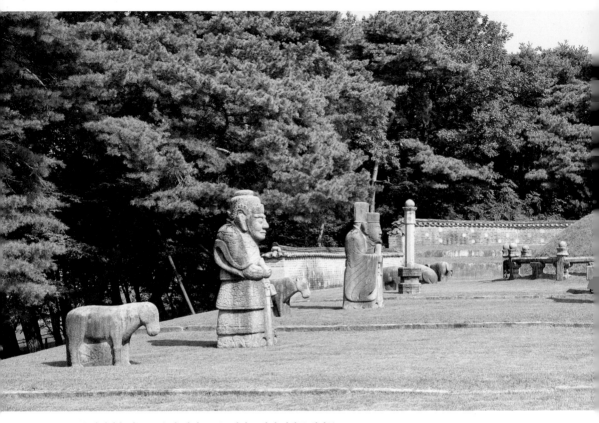

36 장경왕후 희릉, 1562년, 사적 200호, 경기 고양시 덕양구 원당동

다. 수라간과 수복방은 3칸 맞배지붕으로 정자각 좌우에 자리 잡고 있는데 대개 수라간은 벽돌집, 수복방은 작은 툇마루가 놓여 있는 돌담집으로 되어 있어 전체적으로는 대칭이면서 디테일에서 차이를 보이는 '비대칭의 대칭'을 이루고 있다.

정자각 곁에는 왕릉의 주인을 설명하는 비석이 있는 비각碑閣과 축문祝文을 태우는 예감瘞坎, 능이 위치한 산의 산신에게 예를 올리는 산신석山神石이 있다. 초기 조선왕릉 양식에는 비석과 함께 왕의 사적事蹟을 기리는 신도비神道碑가 있었는데, 왕의 사후에 비문을 쓰는 일에 복잡한 사항이 생길 수 있어 문종文宗 (1414~1452) 때 와서는 왕릉에 신도비 세우는 것을 금하였다. 그러한 까닭에 조선 왕릉 중 신도비가 있는 왕릉은 태조의 건원릉健元陵과 태종의 헌릉獻陵뿐이다.

능침 공간은 완만한 언덕을 조성하여 바닥을 고르게 다지고 상계上階·중계

52

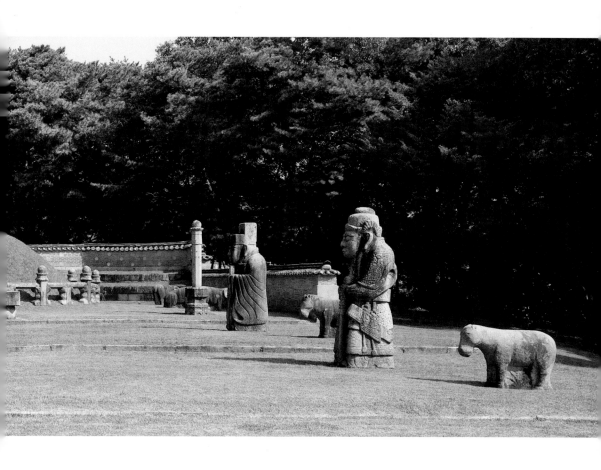

中階·하계下階 3단으로 구성하였다.도36 상계는 봉분 구역으로 앞쪽(남쪽)을 제외한 3면에는 낮은 담장인 곡장曲墻을 설치하였다. 관은 석실을 만들어 안치한 뒤 둥근 봉분을 쌓고 밑에는 십이지신상을 조각한 병풍석屛風石과 난간석欄干石을 둘러 보호하였다. 그러나 세조는 왕릉 조성에 너무 많은 인력이 동원되는 것을 줄이기 위하여 석실은 강회를 다진 회격灰隔으로 하고 병풍석은 만들지 말라고 하였다.

　　곡장 안에는 석호石虎와 석양石羊 각 네 마리가 바깥쪽을 바라보는 자세로 능침을 보호하고 있다. 석양은 악귀를 내쫓고, 석호는 짐승들로부터 봉분을 수호한다는 상징성을 지니고 있다. 봉분 앞에는 네모난 석상石床이 놓여 있는데 이는 혼이 밖에 나와 노니는 공간이라고 해서 혼유석魂遊石이라고 하며 그 좌우에는 망주석望柱石이 한 쌍 설치되어 있다. 망주석은 멀리서도 능침이 있음을 알 수 있게 세

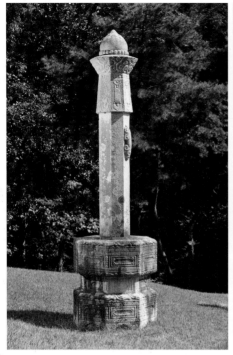

37 효종 영릉 인선왕후릉 동측 망주석, 1674년,
 높이 323cm, 경기 여주시 세종대왕면 왕대리

38 영조 원릉 망주석의 세호

운 돌기둥으로 기둥에는 세호細虎라는 작은 동물의 모습이 새겨져 있다.도37·38

중계의 정면에는 장명등長明燈을 세워 능침을 밝히고 그 좌우로 문신석文臣石
과 석마石馬를 배치하여 신하 구역으로 설정되어 있다. 장명등은 받침대, 몸체 부분, 지붕 부분으로 이루어져 있다. 받침대는 대부분 팔각형 기둥 모양이며, 이 위
에 등을 넣을 수 있도록 네모지게 만든 화사석火舍石을 얹고, 몸체 부분 위에는
마치 정자의 지붕처럼 생긴 삿갓지붕을 조각하여 화사석을 보호하도록 만들었
다.도39·40 이 세 부분은 분리하여 축조한 경우도 있고, 하나로 연결하여 조각한
경우도 있다.

그리고 한 단 낮은 하계는 좌우로 무신석武臣石과 석마가 배치되어 호위 구역
임을 상징하고 있다. 왕릉의 이러한 구조와 석물들은 조선시대 건축 및 조각사의
한 단면을 보여주는 것으로 문신석·무신석과 석양·석호·석마는 조선시대 조각을
대표하고 있어 왕릉조각으로 별도의 장을 이루고 있다.

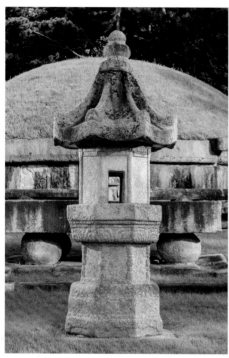
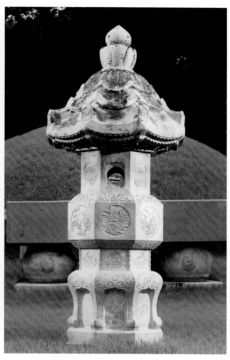

39 태종 헌릉 장명등, 1422년, 높이 270.4cm,
　　서울 서초구 내곡동

40 정조 건릉 장명등, 1800년, 높이 278.8cm,
　　경기 화성시 안녕동

　　왕릉의 조성은 산릉도감山陵都監에서 담당하였으며 많은 시간과 인원을 필요
로 하였는데, 태조의 건원릉을 조성할 때는 대략 5개월의 기간에 연인원 9000명
이 동원되었으며 각 왕릉마다 제반 진행사항을 기록하여 방대한 규모의 의궤儀軌
로 남겼다. 이로써 왕릉의 조성에 얼마나 공력을 기울였는지 알 수 있다.

　　조선왕조 왕릉은 중국, 일본 등 동아시아는 물론이고 세계사적으로 볼 때 그
독특한 가치가 인정되어 개성에 있는 태조의 정비 신의왕후神懿王后(1337~1391)의
제릉齊陵, 정종과 정안왕후定安王后(1355~1412)의 능인 후릉厚陵 2기를 보류하고 남
한에 있는 40기가 2009년에 유네스코 세계유산으로 등재되었다.

　　왕실의 분묘이면서 능보다 격이 한 단계 낮은 원園은 왕이 되지 못하고 일찍
죽은 왕세자와 왕세자비, 그리고 왕을 낳은 선왕의 후궁 무덤을 왕릉의 제도를
간소화하여 조성한 것이다. 명종의 왕세자였던 순회세자順懷世子(1551~1563)의 순
창원順昌園(사적 356호), 숙종의 후궁으로 영조를 낳은 숙빈최씨淑嬪崔氏(1670~1718)

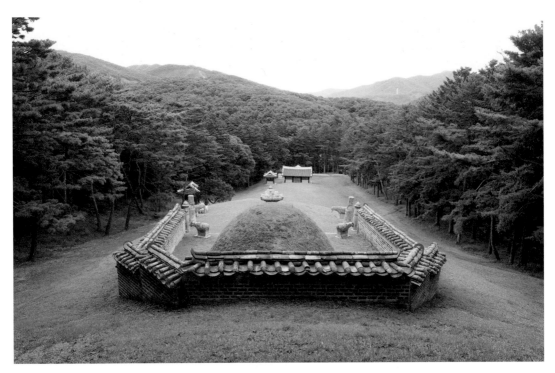

41 파주 소령원, 1718년, 사적 358호, 경기 파주시 광탄면 영장리

의 소령원昭寧園(사적 358호) 등이 대표적인 예이다.도41

원은 능의 묘제를 축소하였지만 홍살문, 정자각, 곡장, 석양, 석호, 문신석 등을 두루 갖추고 있어 왕가의 무덤으로서 품격을 유지하고 있다. 다만 무신석은 세우지 않았다. 조선왕조의 원은 총 21기가 조성되었으나 왕릉으로 격상되기도 하고 묘로 강등되기도 하여 15기가 남아 있다. 사도세자의 영우원永祐園이 융릉隆陵으로 격상된 것이 그 예이다. 그리고 대한제국 영친왕의 영원英園, 황세손 이구李玖(1931~2005)의 회인원懷仁園이 마지막으로 조성된 원이다.

태실과 태봉

조선왕조에서는 왕손이 태어나면 태胎를 태실胎室에 고이 모시는 독특한 안태安胎 문화가 있었다. 아기씨(아이)가 태어난 지 사흘째 되는 날에 태를 깨끗하게 세척

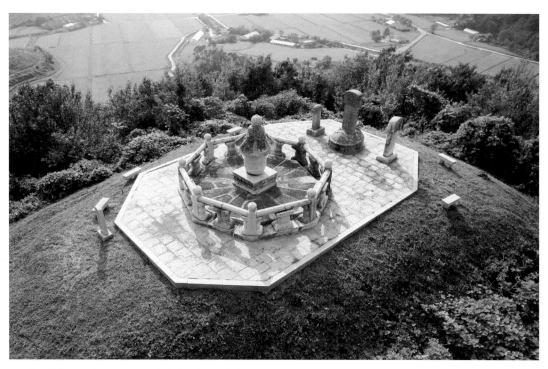

42 명종 태실, 1538년, 보물 1976호, 충남 서산시 운산면 태봉리

하여 보관하는 세태洗胎 의식을 행하고, 이를 항아리에 넣어 보관하였다가 관상
감觀象監에서 날을 택해 명당자리에 태실을 조성하고 봉안하였다. 태실에는 태항
아리를 넣은 둥근 석함, 태의 임자와 안태 날짜를 쓴 지석誌石을 함께 묻었다.

이후 이 아기씨가 임금이 되면 태실의 내부와 주위에 석물을 설치하여 가봉
加封하였다. 이 제도를 태봉胎封이라고 한다. 이리하여 전국 산천의 명당자리에는
임금과 왕자·공주의 태를 모신 태실이 자리 잡게 되었고, 그곳들을 태봉胎峰이라
고 불렀다. 태실의 위치는 의궤와 군현지도에 전하고 있다. 그런데 1928년 일제
는 태실의 훼손을 염려한다는 구실로 왕의 태 21위를 포함한 총 54위의 태실을
서삼릉西三陵 한쪽에 공동묘지처럼 옮겨 놓았다. 이는 태실이라는 문화유산을 치
명적으로 파괴한 것이었다.

그런 중 제 모습을 유지하고 있는 태실이 몇 전하고 있는데, 그 대표적인 예
가 충남 서산의 명종 태실(보물 1976호)과 강원도 영월의 정조 태실이며 경북 성주

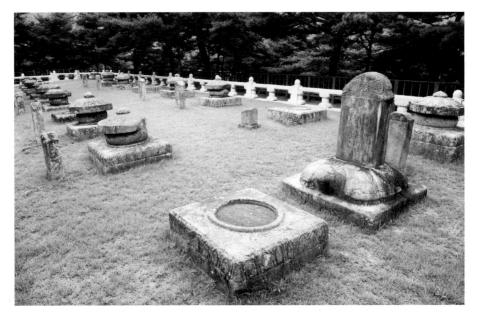

43 세종 왕자 태실, 15세기, 사적 444호, 경북 성주군 월항면 인촌리

에는 세종 왕자들의 태실이 그대로 한 자리에 모여 있다.

명종 태실은 충남 서산시 운산면 태봉리 산마루에 위치해 있는데 풍수의 문외한이 보아도 명당이라고 감탄할 풍광 수려한 곳이다.도42 화강암 판석으로 가지런히 조성된 지대 위에 팔각 지붕돌이 얹혀 있는 석종石鐘 모양의 태실에 팔각 돌난간을 두른 모습이다. 마치 사찰의 석종형 승탑을 명당자리에 거룩하게 모신 것 같은 인상을 준다.

경북 성주군 월항면 인촌리 태봉 정상에 있는 세종 왕자 태실(사적 444호)엔 세종의 왕자 18명과 손자인 단종의 것까지 19기의 태실이 모여 있어 장관을 이루고 있다.도43 각 태실 앞의 태실비에 따르면 대부분 1438년(세종 20)부터 1442년(세종 24) 사이에 세워진 것으로 추정되는데, 수양대군首陽大君(1417~1468, 훗날의 세조)의 찬탈에 반대한 왕자 다섯 명의 태실은 파괴되어 대석만 남아 있다.

태실에 봉안되었던 태항아리와 지석은 대개 국립고궁박물관에 소장되어 있으며, 2018년에 한국학중앙연구원 장서각에 소장된 문헌자료와 함께 '조선왕실 아기씨의 탄생'이라는 대규모 전시를 통해 일반에 공개된 바 있다.

41장
관아 건축

선비정신의
건축적 구현

사라진 조선시대 관아 건축

미술사에서 건축은 도성, 궁궐, 종교 건축 다음에는 관아, 학교, 주택 등으로 이어진다. 그런데 조선시대 관아는 근대사회로 들어오는 과정에 옛 모습을 잃어 온전히 전하는 것이 많지 않다. 한양에 있었던 중앙 관아는 궁궐 안의 궐내각사 몇 채, 종친부宗親府의 경근당敬近堂과 옥첩당玉牒堂(보물) 정도가 전할 뿐 육조를 비롯한 주요 관아들은 완전히 망실되어 단 한 곳도 남아 있지 않다. 또 300여 곳에 있던 지방 관아는 오직 몇몇 군현의 객사客舍와 동헌東軒 등이 그 옛날의 관아터임을 증언할 뿐이다.

더욱 안타까운 것은 옛 모습을 담은 사진조차 전하지 않는 경우가 많아 《추관지秋官誌》처럼 관아의 제반사항을 기록한 관서지官署誌의 삽도, 그리고 의금부義禁府 관료들의 계모임을 기록한 《금오계첩金吾契帖》의 배경 그림 등을 통해 엿볼 수 있을 따름이다.

지금까지 온전히 남은 관아 건축의 특수한 예로 왕릉의 재실齋室이 있다. 재실은 관리 책임자인 능참봉陵參奉이 기거하며 제사와 관련한 일을 돌보는 능의 부속건물이다. 휴전선 이남의 조선왕릉 40곳에는 본래 모두 재실이 갖추어져 있었으나 많은 수가 소실되었는데, 그중 효종孝宗(1619~1659) 영릉寧陵의 재실은 온전히 보존되어 있을 뿐만 아니라 건축 자체로도 아름다워 보물 1532호로 지정되어 있다.도1

효종 영릉은 본래 동구릉 서쪽에 있었으나 1673년(현종 14)에 석물에 틈이 생기는 등 계속해서 수리할 일이 생기자 여주 세종 영릉英陵 곁으로 이장해 오면서 재실도 함께 옮겨 왔다.

효종 영릉의 재실은 재방齋坊, 안향청安香廳, 제기고祭器庫, 전사청, 행랑채, 대문, 마구간 등으로 구성되는데 공간 구성과 배치, 그리고 건물과 담장의 높이에서 긴밀하고 인간적인 분위기가 살아 있어 전통한옥의 진면목을 보여준다. 대문에서 재방으로 들어가는 입구의 여유 공간 처리, 재방 앞마당과 제기고·마구간

서울 성균관 명륜당과 천연기념물 59호 은행나무

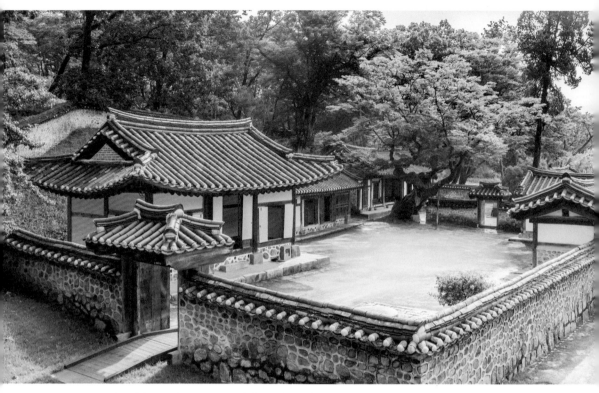

1 효종 영릉 재실, 1659년, 보물 1532호, 경기 여주시 세종대왕면 왕대리

마당 사이에 양쪽을 튼 헛담과 느티나무를 두어 영역을 구분한 모습 등이 한옥의 개방성을 잘 보여준다. 이와 함께 재실 내에는 오래된 느티나무와 회양목(천연기념물 459호)이 있어 건축의 품위를 드높여 주고 있다. 다만 재실의 경우 전형적인 관아의 예로 보기는 어려워 아쉬움이 있다.

그런 중 조선시대 관아의 모습을 생생히 보여주는 두 건의 유물이 있어 관아 건축의 실상을 살펴볼 수 있다. 하나는 장용영壯勇營이라는 군부대의 본부 건물을 그린 〈본영도형本營圖形〉이고, 또 하나는 조선 말기의 문신 하석霞石 한필교韓弼敎(1807~1878)가 자신이 평생 동안 근무했던 15곳의 관아를 전문화가에게 그림으로 그리게 하여 엮은《숙천제아도宿踐諸衙圖》라는 화첩이다.

장용영의 〈본영도형〉

〈본영도형〉은 정조의 친위부대인 장용영의 본영本營을 그린 것으로 같은 이름의 회화 1점과 도면 2점이 한국학중앙연구원 장서각과 고려대학교박물관에 전하고 있다. 회화 1점과 도면 1점은 1799년(정조 23)에 그린 것이고, 또 하나의 도면은 2년 뒤 본영의 증축을 위해 1801년(순조 1)에 그린 것이다.도2

조선은 국초에는 오위제五衛制로 수도를 방위하고 있었으나, 전란을 거의 겪지 않아 유명무실해진 상태에서 임진왜란을 맞았다. 이에 1593년(선조 26)에 훈련도감訓鍊都監을 설치하였다. 이후 훈련도감과 함께 어영청御營廳·금위영禁衛營 셋이 도성과 왕실의 방어를 맡았고 도성 외곽의 방어를 위해 남쪽(남한산성)엔 수어청守禦廳, 북쪽(북한산성)엔 총융청摠戎廳이 설치되었다.

이후 정조는 자신의 신변보호와 왕권 강화를 위해 훈련도감보다도 상위에 있는 부대를 신설하여 장용영이라 명명하였다. 장용영은 전좌우후사前左虞侯事 20개 초哨(부대 단위)에 2540명, 마보군馬步軍 5245명 등 부대원이 약 1만 명에 이르는 대규모 군대조직으로 정조의 치세가 이어지면서 계속해서 확대되어, 1798년(정조 22)에는 총원 2만 2453명까지 늘어났다.

장용영은 한양에 내영內營, 수원 화성에 외영外營이 있었는데 그 본부 건물인 본영은 한양 연화방蓮花坊의 이현梨峴(배오개), 오늘날 서울의 종로4가(지금의 혜화경찰서 부근)에 위치해 있었다. 약 3만 제곱미터(약 1만 평)의 넓은 대지에 건물은 1799년 도면에는 532칸 반, 1801년 도면에는 653칸 반에 이르는 대규모 관아였다. 〈본영도형〉은 이 신설 부대의 본부 관아 모습을 정조에게 보고하기 위해 특별히 제작한 것으로 생각되고 있다.

본래 이 터는 광해군이 결혼 후 살던 저택으로 그가 임금이 되어 궁궐로 들어간 뒤에는 이현궁梨峴宮으로 불렸다. 한때는 계운궁啓運宮이라고 불리며 인조의 어머니가 살았고, 이후 영조의 생모인 숙빈최씨에게 하사되기도 하였다. 장용영 본영으로 쓰이기 전에는 66칸의 건물과 연지가 있었다고 한다.

장용영 본영 건물은 동궐(창경궁)과 가까운 북쪽 편에는 장용대장이 근무하는 내대청內大廳이 있고, 남쪽에는 장교들이 근무하는 외대청外大廳과 군사기물을 관리하는 군기대청軍器大廳, 동쪽 외곽에는 창고와 향군이 머무는 입접소入接所 등

2 장용영 본영도형, 1799년, 종이에 담채, 195.4×111.8cm, 보물 2070호, 한국학중앙연구원 장서각 소장

세 구역으로 나뉘어 있다. 전개도법으로 그린 장용영 본영의 그림에는 각 건물의 이름이 모두 표기되어 있으며 도면을 통해 칸수도 확인할 수 있다.

전체적으로 보았을 때 장용영 본영 건축은 공간이 넓고 아름답다. 내대청, 연지, 행단 등의 공간은 부분도만 떼어놓고 보면 아름다운 한 폭의 그림으로 된다. 헛담과 나무를 이용한 공간의 분할, 거기에다 연지의 아늑한 분위기는 군대 관아 같지 않은 운치를 풍긴다. 연못과 정자는 이현궁을 그대로 이어받은 면도 있지만 다른 모든 관아에서도 볼 수 있는 조선 관아의 특징이기도 하다. 특이한 것은 연못에서 흘러나온 물길이 두 개의 측간(화장실)을 지나는데, '수도水道'라고 쓰여 있어 오물이 씻겨 내려가게 하는 일종의 정화 시설이었음을 말해준다.

장용영 본영은 정조 사후 2년째인 1802년(순조 2)에 해체되면서 다른 군영, 창고로 쓰였다가 일제강점기 때 일본군 주둔지가 되었고 해방 뒤에는 동대문경찰서, 전매청 사택 등으로 사용되다가 오늘날은 대형 상업 빌딩들이 들어서 있다. 오직 수령 500년 넘은 은행나무만이 옛날 장용영의 행단 자리를 증언하고 있다.

한필교의 《숙천제아도》

《숙천제아도》는 '잠자고 지내며 근무한 여러 관아의 그림'이라는 뜻으로 한필교가 평생 실제로 근무한 열다섯 관아를 그린 화첩이다.

한필교는 1833년(순조 33) 진사시에 합격하여 31세 때인 1837년(헌종 3) 목릉穆陵(선조의 능) 참봉을 시작으로 호조좌랑 등 한양의 여러 경관京官직 벼슬과 황해도 신천, 재령 등 여러 지방 고을의 수령을 지냈다. 그는 《하석유고霞石遺稿》(전 6권)를 남긴 문인으로 장인인 홍석주洪奭周가 진하사進賀使의 서장관으로 중국 연경(북경)에 갈 때 자제군관 자격으로 함께 다녀오기도 하였다.

한필교는 《숙천제아도》 서문에서 34세 때인 1840년(헌종 6)에 자신이 근무한 관아를 그림으로 남기게 된 뜻을 다음과 같이 밀했다.

그림은 사물을 본뜬 것이니 천지간의 것 가운데 그 오묘함을 그림으로 전하지 못할 것이 없다. … 나는 정유년(1837년)에 처음 벼슬길에 올랐는데 한가한 날 화

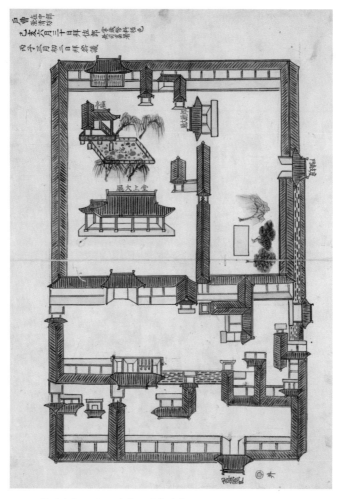

3 호조(숙천제아도 중), 19세기, 종이에 담채, 60×40cm,
하버드대학 옌칭도서관 소장

가에게 명하여 내가 그동안 거쳐왔던 관아들을 그리게 했다. 전체 그림을 화첩
으로 꾸미고 그림 옆에는 관아가 있는 곳과 내가 맡았던 직책을 써넣었다. 벼슬
을 옮길 때마다 이렇게 하기를 반복했다.

《숙천제아도》에 실린 관아 그림은 모두 15폭으로 한양에 있는 경관직 관아
가 9곳, 지방 관아가 6곳이다. 화첩에 실린 15폭 모두가 뛰어난 기량과 조형적 성
실성이 돋보이는 작품으로 개중에는 같은 화가의 그림으로 보이는 것도 있는데

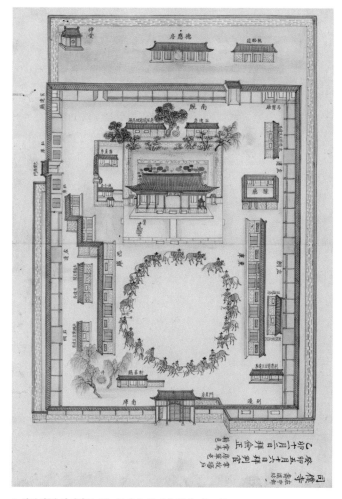

4 사복시(숙천제아도 중), 19세기, 종이에 담채, 60×40cm,
 하버드대학 옌칭도서관 소장

한필교는 화가의 이름은 밝히지 않고 화공畵工이라고만 기록하여 아쉽기만 하다.
　《숙천제아도》에 그려져 있는 경관직 관아 건물은 호조戶曹, 공조工曹, 사복시
司僕寺, 선혜청宣惠廳, 종친부宗親府, 도총부都摠府, 제용감濟用監, 종묘, 목릉 등 아홉
곳이다. 이 관아들을 보면 경관직 관아들은 전반적으로 관청으로서의 권위와 품
위를 유지하면서도 사람 사는 공간으로서의 인간적인 분위기가 느껴진다.
　각 관아는 책임자가 근무하는 당상대청堂上大廳을 중심으로 하여 여러 건물
들이 유기적으로 배치되어 있는데 관아마다 네모난 연지에 정자가 곁들여 있는

점이 특이하다.

그리고 신기하게도 토속신을 모신 신당神堂들이 더러 있다. 이 신당은 대개 부근당付根堂이라 불렸는데 부근신付根神으로는 처녀귀신 같은 여성신도 있고 임경업林慶業 장군 같은 남성신도 있었다. 부근당 내부에는 부근신의 신상을 두고 지전紙錢(길게 찢은 엽전 모양의 종이 다발) 따위를 주렁주렁 걸어두었는데, 유교사회 속에서도 무속신이 여전히 건재해 있었음을 말해준다.

《숙천제아도》에 실려 있는 중앙 관아 아홉 곳 중 호조와 공조는 육조 건물답게 권위적으로 보인다.도3 반면에 왕실에 소용되는 직물과 음식물을 진상하는 제용감은 열린 공간 구성으로 아주 정연한 건물 배치를 보여준다. 대동법 실시 이후 현물 대신 걷은 공물세의 세입·세출을 맡은 선혜청은 호조를 능가하는 규모라고 하였는데 과연 면적이 넓어 크고 작은 구획으로 나뉘어 있고, 많은 건물들이 자리 잡고 있다. 그리고 어김없이 연지와 우물, 그리고 신당이 자리하고 있다.

말과 수레를 관장하는 사복시는 창고와 마구간이 있어 특이한 공간 배치를 보여주고 있다. 사복시는 1년 내내 말을 조련하느라 시끄럽고 말똥 냄새가 배어 있어 근무하기를 꺼렸던 부서라고 하는데, 회화로서는 아주 매력적이다. 말을 조련하는 부분을 보면 기법이 대단히 정교해 궁중의 의궤도에 익숙한 화원이 그린 것임에 틀림없다.도4

지방의 관아

조선왕조는 중앙집권국가로 정부에서 파견하는 관리가 지방을 다스렸다. 이를 수령, 원님, 사또, 혹은 목민관이라고 했다. 우선 전국을 크게 팔도로 나누고 각 도에 감영監營을 두고 종2품의 관찰사가 다스렸다.

지방 관아의 숫자와 각 고을의 위상은 수시로 바뀌었지만 기본적으로 관찰사 아래에는 규모에 따라 부府·목牧·도호부都護府·군郡·현縣을 두었는데《세종실록 지리지世宗實錄地理志》에 의하면 334개소, 《동국여지승람東國輿地勝覽》에는 329개소가 기록되어 있다.

부는 옛 신라왕도인 경주, 태조의 본관지인 전주와 본거지였던 함흥, 그리고

평안도 의주와 평양 등이 해당되었고, 부윤府尹(종2품)이 파견되었다. 이 중 전주·평양·함흥의 부윤은 각각 전라도·평안도·함경도 관찰사가 겸직하였다. 각 도에서 가장 큰 고을들은 목사(종3품)가 관할하여 목사고을이라 불리었다. 도호부사는 목사와 같은 종3품이었다. 한때 안동·강릉·안변·영변·창원·강화도 등에 대도호부사(정3품)를 두기도 하였다. 그 다음에는 군수(종4품), 현령(종5품), 현감(종6품) 순으로 차등을 두었다.

그리고 이 위계와는 별도로 오늘날의 특별시·수도권의 개념이 있어 서울은 한성부라 이름하고 특별히 판윤(정2품)이 다스렸고, 수도권인 개성의 수령은 유수라고 하여 관찰사와 동급(종2품)이었으며 지방직이 아닌 경관직으로 분류하였다. 이후 강화, 광주廣州, 수원에도 유수를 두게 되었다.

이처럼 수백 곳에 달하던 조선시대 관아는 일제의 침략과 함께 비극적인 운명을 맞게 되었다. 일제는 1914년에 대대적인 행정구역 개편을 단행하여 대개 둘에서 네 개의 군을 합쳐 시·군으로 바꾸었다. 일례로 부여군, 홍산군, 석성군, 임천군 등 네 개의 군이 합쳐져 부여군이 되었다.

일제는 새로 통합한 행정구역의 군청을 조선시대 관아에 두지 않고 새 청사를 짓고 신시가지를 형성하여 관아를 외곽으로 밀려나게 하였다. 그리고 관아의 권위를 보여주는 홍살문과 2층 문루를 철저하게 파괴했다. 옛 관아 건물들은 대개 학교 건물로 이용되었다. 지방의 유서 깊은 초·중·고등학교들 중 많은 수가 옛 관아 자리에 있는 것은 이 때문이다.

2007년 문화재청이 전국에 남아 있는 관아 건물 실태를 조사한 결과 비교적 건물이 많이 남아 있어 복원 가능한 곳은 나주목 관아(사적 483호), 제주목 관아(사적 380호), 김제군 관아(사적 482호), 고창군 무장현 관아(사적 346호), 거제현 관아(사적 484호), 부여군 홍산현 관아(사적 481호) 등 여섯 곳에 불과했다. 이 중 나주목 관아의 나주 객사(보물 2037호)는 다른 지방에서 흔히 볼 수 없는 웅장한 규모와 격식을 갖추고 있다.도5 6 7 8

김제군에는 옛 고을의 도로망이 비교적 잘 남아 있는데, 현재 객사는 없어졌으나 남아 있는 동헌은 보기 드물게 크고 웅장하여 김제가 다른 지역보다 농경지가 많아 매우 부유한 고을이었음을 짐작하게 한다. 제주목 관아는 관덕정觀德亭이

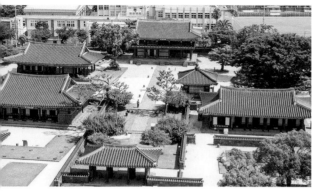

5 제주목 관아, 사적 380호, 제주 제주시 삼도2동

6 나주 객사, 1617년, 보물 2037호, 전남 나주시 과원동

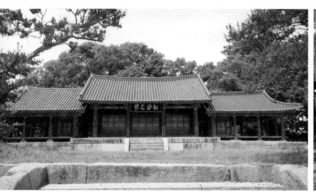

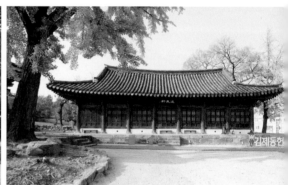

7 무장 객사, 1581년, 전북 고창군 무장면 성내리

8 김제 동헌, 1667년, 전북 김제시 교동

보물 322호로 지정된 명물이고, 고창군의 무장현은 읍성이 들어앉은 고을의 자리앉음새가 아주 아름답다. 그중 옛 지방 도시와 관아의 모습을 잘 보여주는 곳은 근래에 복원 중인 홍산현 관아이다.

지방 관아의 구조와 홍산현 관아

지방 도시의 구조는 수도 한양의 축소판으로 풍수상 배산임수背山臨水의 길지에 관아를 중심으로 시가지가 형성되었다. 관아는 목민관이 근무하는 동헌東軒과 그 식솔들이 사는 내아內衙, 중앙의 육조를 축소한 이호예병형공吏戶禮兵刑工 육방六房의 아전들이 근무하는 작청作廳 등으로 이루어졌다.

그러나 지방 관아에서 가장 큰 상징성을 갖고 있는 건물은 객사客舍이다. 객사는 조선 전기에는 왕명을 받고 내려오는 사신을 접대하거나 관찰사가 각지를 돌며 집무하는 데도 쓰였으나 이후 전패殿牌를 봉안하고 예를 올리는 공간으로서의 중요성이 강조되었다. 지방의 수령은 매월 초하루와 보름 여기에서 임금을 향해 망궐례望闕禮를 올렸고, 왕의 교지敎旨나 교서敎書를 받는 의식도 이곳에서 거행되었다. 이는 지방관에게 주어진 권한이 임금으로부터 나왔음을 확인하기 위해서였다.

《홍산현지鴻山縣誌》(1871년)의 기록에 따르면 홍산현 관아의 규모는 객사 41칸, 동헌 15칸, 내아 24칸, 외삼문外三門 12칸, 그리고 부속건물이 127.5칸이다.

홍산현 관아는 다음과 같은 건물들로 구성되어 있었다.

건물명	편액	규모(칸)	기능
객사客舍	飛鴻館	41	국왕을 상징하는 건물
동헌東軒	製錦堂	15	고을 수령의 집무공간
연융청鍊戎廳		5.5	활쏘기 등 훈련을 맡은 곳
내아內衙	道正堂	24	지방 관아의 안채
책방冊房	遊翰堂	7	기록업무, 수령의 비서사무 담당
급창방及唱房		5	명령을 전달받던 곳
내삼문內三門	鴻山衙門	5	동헌으로 들어오는 문
사령방使令房	承鈴廳	12	사령의 막사
외삼문外三門	集鴻樓	2층, 12	현청의 대문
작청作廳	翰山椽房	23	공장工匠, 영선營繕사무 담당
현사縣司	安逸司		아전 집무소
장청將廳	大山將廳	19	장교숙소
포수청砲手廳			화약무기 담당
향청鄕廳	槐竹軒	19	향리 규찰, 풍기단속, 수령 보좌
관청官廳		7	음식을 맡은 아전이 있던 곳
공수청公須廳		7	힉계사무 관장
유미고油米庫		4	기름과 쌀 등을 보관하던 곳
형청刑廳	飛鴻秋廳	10	형행을 맡던 곳
군기고軍器庫		4	무기보관소
홍살문[紅箭門]			현청 입구의 상징문

9 홍산현 지도, 1872년, 종이에 담채, 36.0×25.5cm,
서울대학교 규장각한국학연구원 소장

〈홍산현지도鴻山縣地圖〉(서울대학교 규장각한국학연구원 소장)에는 홍산현의 자연입
지와 관아 건물의 배치가 잘 나와 있다.도9 이 지도와 발굴 조사 결과를 토대로 홍
산현 관아를 복원 중이다.도10 홍산현 관아의 옛 모습을 묘사하면 다음과 같다.

고을의 뒷산은 큰 기러기가 날아가는 모습의 비홍산飛鴻山이고 관아 앞으로
는 개천이 흐른다. 만덕교를 건너면 관아가 있음을 알려주는 홍살문이 있고 곧게
뻗은 비탈길이 관아의 외삼문인 집홍루集鴻樓까지 시원스럽게 나 있다. 객사인 비
홍관飛鴻館은 홍살문에서 외삼문으로 가는 중간 오른편에 있다. 외삼문 바깥에 작
청과 향청이 있고, 외삼문을 지나 내삼문內三門으로 들어서면 동헌인 제금당製錦堂
이 있다. 제금당이라는 이름은 목민관의 일 처리는 비단옷을 짜는 것처럼 섬세해
야 한다는 고사에서 나온 것이다. 제금당의 왼쪽으로는 책방冊房이, 오른쪽으로는

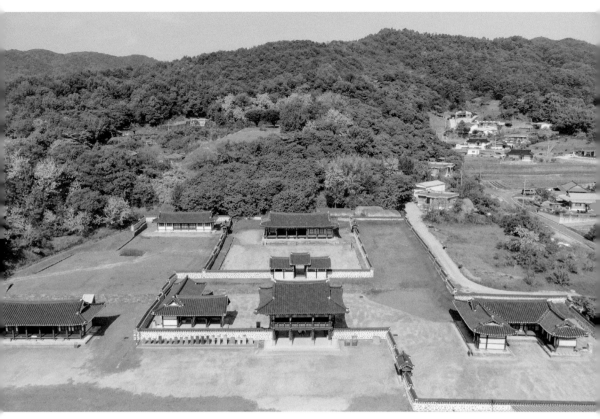

10 홍산현 관아, 사적 481호, 충남 부여군 홍산면 남촌리

도정당道正堂이라는 이름의 내아가 있다. 도정당은 도가 바른 집이라는 뜻이다. 이것이 지방 관아의 전형이었다.

평안도 성천의 동명관

사라진 옛 지방 관아 건물 중 평안도 성천의 객사인 동명관東明館은 한국전쟁 중에 불타버렸지만 일제강점기에 찍은 흑백사진이 남아 있으며, 단원檀園 김홍노金弘道(1745~1806?)가 그렸다고 전하는 《관서십경도關西十景圖》에 실경산수도로 그려져 있어 그 제도와 규모를 능히 상상할 수 있는데 대단히 아름답고 웅장하다.도11·12 이는 지방 관아로서 성천의 위상이 높았기 때문이다.

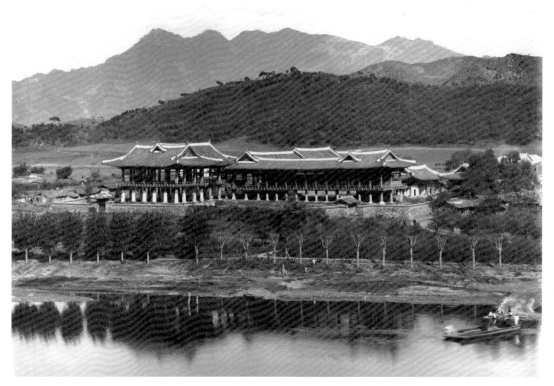

11 성천 동명관(국립중앙박물관 소장 유리건판 사진)

성천은 평양 동쪽 강동군과 맞닿은 산악지대로 서남쪽으로는 자하산紫霞山
을 비롯하여 해발 1000미터 내외의 고산들이 둘러 있고 동북쪽으로는 대동강의
제1지류인 비류강沸流江 건너로 해발 200미터 내외의 산들이 연이어 펼쳐져 있어
예부터 풍광이 아름답기로 유명한 고을이었다.

1413년(태종 13) 성천은 도호부가 되어 도호부사가 주재하였고 1466년(세조
12)에는 진鎭이 설치되면서 성천목사가 군무를 장악하며 인근 다섯 개 현의 군무
를 관할하게 되었다. 특히 성천은 중국 사신을 접대하던 곳이어서 객사인 동명관
은 여타 고을보다 그 규모가 커서 강선루降仙樓를 비롯한 누각과 소요헌逍遙軒 등
웅대한 건물이 총 337칸에 달하였다고 한다. 임진왜란 때 왕자인 광해군은 성천
에서 3개월 동안 머물다 간 일이 있고, 정유재란丁酉再亂 때는 선조의 후궁과 여러
왕자가 난을 피해 3년 동안 여기에 머물다가 1599년(선조 32)에 환도하였다.

12 강선루(관서십경도 중), 전 김홍도, 19세기, 종이에 담채, 76.6×114.1cm, 국립중앙박물관 소장

　　동명관 본채는 사신의 영접과 의식을 지내던 곳으로 대단히 웅장하고 화려
하였다. 정면 3칸, 측면 5칸이며 맞배지붕에 주심포 양식으로 대들보에서 서까래
에 이르기까지 화려한 금단청錦丹靑을 베풀었는데 용·꽃·새를 그리기도 하였다.
동명관이라는 이름은 고구려의 시조 동명왕東明王에서 따온 것이라 한다.

　　특히 강선루는 관서팔경關西八景의 하나로 비류강 건너 '성천십이봉'이라고
도 불리는 무산십이봉巫山十二峰의 연봉連峰들이 바라보이는 자리에 위치한 조선
시대 대표적인 누각 건축의 하나였다. 강선루는 정丁자형 구조로 정면이 7칸, 전
체 31칸에 이르는 대규모 건물로 한번에 천 명을 수용收容할 수 있을 정도였다고 한
다. 동명관 상량문에 따르면 1343년에 창건했고, 몇 차례 화재로 소실된 것을
1768년(영조 44)에 중건하였다고 한다. 성천 동명관은 시인 이상이 1935년에 《매
일신보》에 여섯 차례 연재한 수필 〈산촌여정山村餘情〉에도 등장한다.

13 경기감영도(12폭 화첩), 19세기, 종이에 채색, 136.0×444.3cm, 보물 1394호, 삼성미술관 리움 소장

회화로 보는 지방 관아

조선시대 지방 관아와 군현의 모습은 각종 그림과 지도를 통해서도 엿볼 수 있다. 특히 조선 후기로 들어오면 정상기鄭尙驥의 지도 제작, 겸재謙齋 정선鄭敾의 진경산수 등 회화의 발전에 힘입어 여러 형태의 지도식 회화와 회화식 지도가 등장하여 이를 통해 관아 건물을 중심으로 한 옛 고을의 도시적 경관을 살펴볼 수 있다.

첫째는 흥선대원군이 전국 군현에 고을의 지도를 제작토록 명하여 그려진 《1872년 지방지도》이다. 1872년 3월부터 6월 사이에 각 지방에서 자체적으로 완성한 지도를 도별로 수합하였는데, 그 수효는 무려 461장에 이른다. 대부분 부감법을 이용해 고을 구조를 그린 개념도인데 그중에는 도로와 건물 배치를 구체적으로 그린 것도 있고, 진경산수의 회화미를 보여주는 지도도 있다. 이 지도들은 현재 대부분이 서울대학교 규장각한국학연구원에 소장되어 있다.

둘째는 도회적 분위기를 엿볼 수 있는 경기감영도京畿監營圖와 평양성도平壤

城圖 같은 장식용 병풍 그림이다. 〈경기감영도〉(보물 1394호)는 아주 예외적인 작품으로 〈동궐도〉처럼 사실적으로 경기감영과 그 부근의 마을이 그려져 있다.도13 평양성도는 대동강변의 뛰어난 경관 때문에 아름다운 진경산수로서 인기가 있었던 듯 목판본으로 제작될 정도였다.

셋째는 앞서 살펴본 한필교의 《숙천제아도》에 실려 있는 여섯 고을 그림이다. 《숙천제아도》에는 평안도 영유현, 황해도 재령군, 황해도 서흥부, 전라도 장성부, 경기도 김포군, 황해도 신천군 등의 생생한 그림이 실려 있다.도14 이들은 회화식 지도가 아니라 관아를 중심으로 본 고을의 부감도로 부·군·현 등 고을 크기에 따라 도시 공간이 얼마나 아늑하게 구성되었는가를 보여준다.

한필교는 《숙천제아도》를 통하여 이 화첩이 지닐 건축 기록적 가치를 다음과 같이 기대하며 말했다.

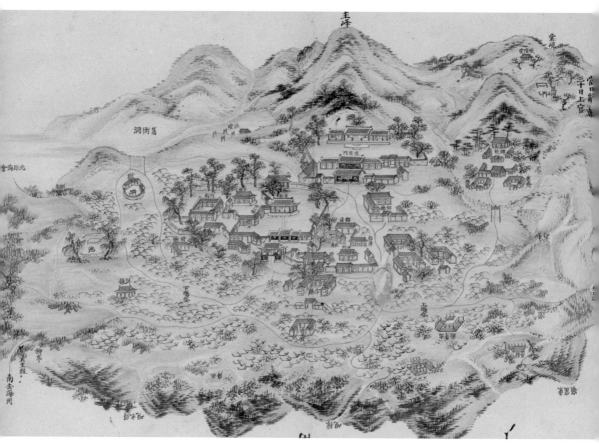

14 재령군(숙천제아도 중), 19세기, 종이에 담채, 40×60cm, 하버드대학 옌칭도서관 소장

이 화첩은 붓과 먹으로 희롱한 것에 지나지 않아 특별한 용도로 쓰기에는 넉넉
지 못하지만 대문과 담장, 건물 배치의 크고 밝은 모습, 관아 건물의 장엄하고
화려한 모습이 한 폭의 그림 속에 다 그려져 있다. 그곳에 가 보지 않고도 어느
관청, 어느 관아라는 것을 알 수 있으니 그림이 아니라면 어찌 알 수 있겠는가.
… 후세인으로 하여금 옛 제도가 어떠한지 고찰하기에는 넉넉할 것이다. … 아!
그림이란 참으로 역할이 없지 않다.

그림의 사회적 기능에 대한 그의 안목 덕분에 우리는 조선시대 중앙 관아와
지방 관아의 모습을 풍부하게 복원해 볼 수 있게 된 것이다.

넷째는 조선 말기의 문신인 종산鍾山 홍기주洪岐周(1829~1898)가 17년 동안 열네 고을의 수령을 지내면서 1896년(고종 33)에 자신이 갖고 있던 읍지의 지도를 바탕으로 두 명의 화공에게 함흥, 신천, 거창, 안의, 전주 등 자신이 수령을 역임한 고을의 지도를 그리게 하고 이를 묶어 꾸민《환유첩宦游帖》이라는 채색 지도첩이다. 그러나 이는《숙천제아도》처럼 새로 그린 것이 아니라 대개 1872년 홍선대원군 시절에 제작된 지도에 기초를 둔 회화식 지도이다.

군현 고을의 주요 건축

이와 같은 회화 자료로 관아를 중심으로 한 옛 군현의 모습을 살펴보면 무엇보다도 고을의 자리앉음새가 뛰어나다. 한결같이 배산임수로 산을 등지고 앞쪽으로 흐르는 시내를 내다보는 비스듬한 언덕 자락에 위치해 있다. 이것은 다른 나라에서 볼 수 없는 조선시대 지방 도시의 경관이다.

관아의 구조와 배치는 각 군현마다 입지 조건에 따라 다르지만 기본적으로는 객사, 동헌, 내아가 기본을 이루며 대개 2층 누각으로 되어 있는 외삼문이 관아의 권위를 높여주고 있다. 그중 의미(내용)와 규모(형식) 모두에서 가장 중요한 건물은 객사로 관아의 품격을 대변하고 있다.

관아 다음으로 중요한 건축은 향교鄕校다. 향교는 지방 교육기관이다. 훗날 서원書院에게 그 지위를 넘겨주긴 했지만 향교는 지방 지식인 사회의 구심처였다. 향교 이외에는 오늘날 주민센터 격인 향청鄕廳과 관아 창고인 사창司倉, 군사 훈련 및 심신수양을 겸한 활쏘기를 위한 사정射亭, 그리고 감옥[獄]이 반드시 있다. 제례 공간으로는 사단社壇과 함께, 토지와 마을을 지키는 서낭당[城隍堂], 돌보아 줄 이 없어 떠도는 영혼을 위로하는 여단癘壇이 있다. 그리고 고을에 따라서는 풍수상 비보를 위해 인공적으로 조성한 숲인 읍수邑藪, 또는 동수洞藪가 있다.

그리고 지방 도시의 건축에서 고을의 얼굴 역할을 하는 깃은 누각樓閣이나. 관에서 경영하는 누각은 양반들의 사적 공간인 누정樓亭과는 규모와 기능이 달랐다. 누각은 고을 사람들이 모이는 공회당 역할을 하기도 하였지만 주로 수령이 외부 손님을 맞이하거나 고을 유지들을 접대하는 장소로 사용되었다. 특히 교통

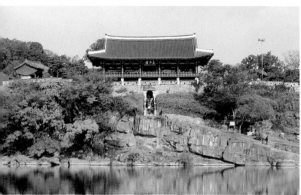

15 진주 촉석루, 1960년 복원, 경남 진주시 본성동

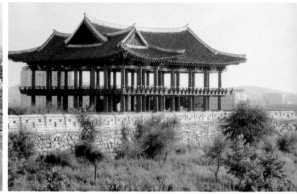

16 안주 백상루, 1977년 복원, 평남 안주시

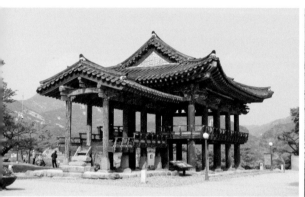

17 청풍 한벽루, 1634년, 보물 528호, 충북 제천시 청풍면 읍리

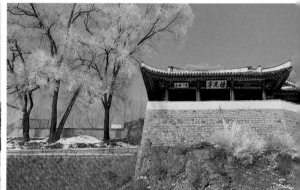

18 평양 연광정, 1670년, 평남 평양시 중구역 대동문동

상의 요지로 사람의 왕래가 잦은 고을에서는 풍광이 수려한 곳에 멋진 누각을 세
우고 거기에 걸맞는 이름을 현판으로 걸고 명사들의 기문記文과 시문詩文을 달아
지역의 자랑으로 삼았다.

　이리하여 전국에 관에서 지은 이름난 누각이 즐비하게 되어 진주 촉석루
矗石樓, 밀양 영남루嶺南樓(국보), 함양 학사루學士樓, 안의 광풍루光風樓, 청풍 한벽루
寒碧樓(보물 528호), 삼척 죽서루竹西樓(국보), 안주 백상루百祥樓, 평양 연광정練光亭과
부벽루浮碧樓, 의주 통군정統軍亭 등이 특히 이름이 높았다.도15·16·17·18

　한 고을의 누각이 얼마나 중요한 상징성을 갖고 있는가는 태종 때 문신인 하
륜이 지은 〈청풍한벽루중신기淸風寒碧樓重新記〉에 잘 나타나 있다.

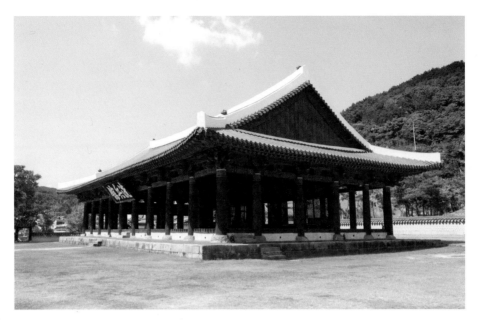

19 통영 세병관, 17세기, 국보 305호, 경남 통영시 문화동

누각을 관리하는 것은 한 고을의 수령으로서 말단 업무일 뿐이다. 그러나 그 흥
폐는 실상 치세와 깊이 관계되어 있다. 치세에 따라 백성의 즐거움과 불안함이
뒤따르고, 누각의 흥폐도 따르는 것이다. … 주변 산천의 풍광은 직접 보지 못하
여 자세히 알 수 없으나, 청풍淸風의 칭호와 한벽寒碧의 이름은 듣기만 해도 오히
려 사람으로 하여금 뼈가 서늘하게 하는 바가 있다.

성곽과 군사시설

병마절도사가 근무하던 지방의 고을에는 읍성이 따로 둘러지곤 했다. 서산 해미
읍성(사적 116호), 강진 병영성(사적 397호) 등은 군사 주둔지로 왜구의 침입에 대비
한 성이었다. 이외에 군사 주둔지의 건물들 중 남아 있는 건축으로는 삼도수군통
제영이 있던 경남 통영시의 세병관洗兵館(국보 305호)과 전라좌수영이 있던 전남 여
수시의 진남관鎭南館(국보 304호)이 있다.도19

조선시대 지방의 작은 군현은 별도의 성곽을 두르지 않은 곳도 있었지만 평

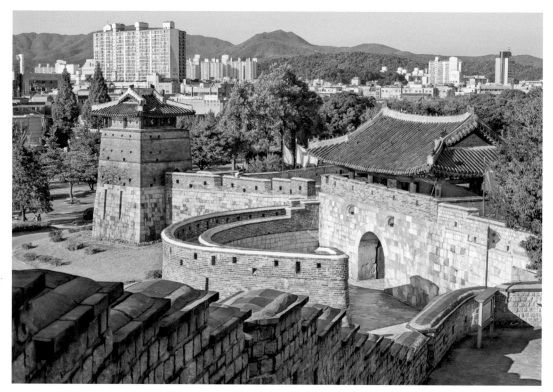

20 수원 화성 화서문과 서북공심돈, 1796년, 화서문 보물 403호/서북공심돈 보물 1710호, 경기 수원시 팔달구 장안동

양, 개성, 전주, 나주, 대구, 동래(부산) 등 큰 도시는 모두 성곽을 두르고 대문을 세우곤 하였다. 이는 한양도성과 마찬가지로 도시의 품위를 위한 측면이 컸고, 전란에 대비해서는 인근에 산성을 추가로 쌓았다. 서애西厓 류성룡柳成龍(1542~1607)이 《징비록懲毖錄》에서 지적한 것처럼, 임진왜란에서 평지의 전투에선 완패했어도 행주산성幸州山城(사적 56호)을 비롯한 산성에서의 전투에선 잘 싸웠음을 교훈 삼아 전국의 산성이 대대적으로 보수되었다.

수원 화성 도시의 성곽 중 수원 화성華城(사적 3호)은 아주 예외적인 것으로 조선왕조의 기념비적인 건축물이다. 정조는 1789년(정조 13) 부친인 사도세자의 무덤인 영우원을 현륭원顯隆園이라 개명하고 수원도호부의 화산花山으로 이장하였다. 이때 정조는 수원을 화성이라 고쳐 부르며 지금의 팔달산 아래에 새로운 도시를 짓

82

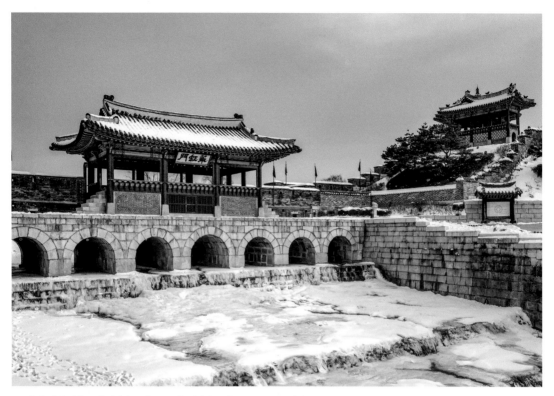

21 수원 화성 화홍문과 방화수류정, 1796년, 방화수류정 보물 1709호, 경기 수원시 팔달구 매향동

도록 명하였다. 이에 1793년(정조 17)부터 수원 화성의 축조를 본격적으로 시작해 2년 반 만인 1796년(정조 20)에 완성을 보게 되었다. 화성의 설계와 시공을 책임 맡은 이는 다산茶山 정약용丁若鏞(1762~1836)이었다. 정약용은 화성을 축조하면서 석재와 함께 벽돌을 구워 쌓게 하였고 거중기를 비롯한 과학적인 기계 장비를 고안하여 작업의 힘을 덜고 시간을 절약하게 하였다.

수원 화성은 참으로 아름답다. 화성은 서쪽에 팔달산이 있고, 동쪽에 나지막한 구릉이 있으며, 동서 경사지 사이에는 북에서 남으로 개천이 흐르고 그 주위에 약간의 평지가 펼쳐진 곳에 있다. 성곽은 이 자연지세를 그대로 따라가며 축조되어 부드러운 곡선 형태로 이어진다.도20·21 〈화성기적비문華城記蹟碑文〉에서는 "봄의 버들잎 같은 모양으로 지었다"라고 하였다. 당시 정조는 다음과 같이 지시를 내린 바 있다.

한갓 겉모양만 아름답게 꾸미고 견고하게 쌓을 방도를 생각하지 않으면 참으로 옳지 않지만, 겉모양을 아름답게 하는 것도 적을 방어하는 데에 도움이 된다.

수원 화성의 성벽 전체 길이는 약 5.7킬로미터로 높이는 지형에 따라 4미터에서 6미터 정도이고 성벽 위에는 1미터 정도 높이의 여장女墻을 둘렀다. 여장은 성벽 위의 작고 낮은 지붕으로 성가퀴라고도 하는데, 성을 지키는 장졸들의 몸을 보호하고 네모난 구멍을 통해 적을 관측하며 활을 쏠 수도 있다. 성벽은 위로 올라가면서 배가 안으로 들어가는 규형圭形 쌓기를 기본으로 했다. 성곽 시설도 포루砲壘 등 다른 성곽에서는 볼 수 없는 신식 시설이 많이 도입되었다.

성벽에는 네 개의 성문을 두었고 암문 다섯 개를 설치해 통행토록 하였다. 성문은 동서남북에 네 개가 있는데 북문은 장안문長安門이고 남문은 팔달문八達門이다. 동서에 창룡문蒼龍門과 화서문華西門이 있다. 이 중 남문과 북문만은 중층 문루로서 한양도성의 문루에 버금가는 규모와 형태를 갖추었다.

이외에도 수문, 암문, 포루, 장대, 공심돈空心墩 등의 시설이 있다. 이 중 공심돈은 성곽 위에 벽돌을 쌓아 모서리를 둥글게 처리한 3층의 망루로, 내부를 비워서 군사들이 머물게 했다. 원래 세 개가 있었지만 남쪽 공심돈은 사라지고 사각형에 가까운 서북쪽 공심돈과 타원에 가까운 동북쪽 공심돈이 남아서 독특한 자태를 뽐내고 있다.

수원 화성은 그 형태도 아름답지만 설계부터 완공까지 전 과정을 기록한《화성성역의궤華城城役儀軌》(보물 1901호)라는 기념비적 기록유산을 남겼고, 1997년에 유네스코 세계유산에 등재되었다.

성균관과 문묘

조선왕조 최고의 교육기관은 성균관成均館이었다. 성균관은 고급 관료를 양성하기 위한 교육기관으로 태학太學이라고도 했다. 성균관은 고려시대 충렬왕 때 회헌晦軒 안향安珦(1243~1306)이 자신에게 주어진 녹봉과 노비 100명을 희사하여 위상이 한껏 높아졌는데 이것이 조선왕조의 성균관으로 그대로 이속되었다.

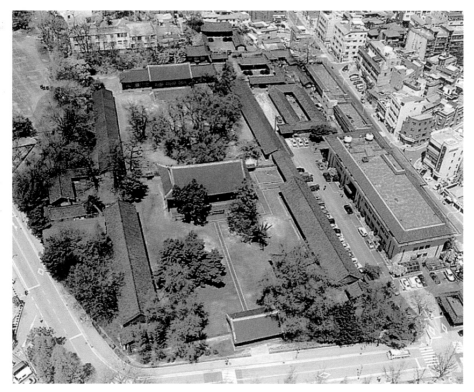

22 서울 문묘와 성균관, 사적 143호, 서울 종로구 명륜3가

한양 천도 후 1398년(태조 7)에 성균관을 지금의 명륜동 자리인 숭교방崇敎坊
에 지었으나 1400년(정종 2) 불타 없어졌고, 태종이 공조판서 박자청에게 성균관
건립을 명하여 1407년(태종 7) 완공하였다. 그러나 임진왜란 때 불타버려 1606년
(선조 39)에 대성전大成殿과 명륜당明倫堂 일원을 복원하였으며 1626년(인조 4)에 존
경각尊經閣·양현고養賢庫 등의 부속건물도 완공하였다. 그 뒤 1894년(고종 31) 갑오
개혁甲午改革 때 과거제도가 철폐됨에 따라 성균관은 본래의 기능을 잃고 일제강
점기인 1911년에 경학원이 되었다가 1945년에 다시 성균관으로 복원하였다.

성균관에는 교학敎學이 함께 이루어질 수 있도록 향사享祀 공간인 내성선이
한 공간 안에 있다. 이를 문묘文廟라 한다. 성균관은 제례와 강학의 엄숙한 공간인
만큼 남북축선상 좌우대칭의 엄격한 구조로 짜여 있다. 서울 성균관은 대성전을
앞에 두고 명륜당을 뒤에 두는 전묘후학前廟後學의 구조로 되어 있다.도22

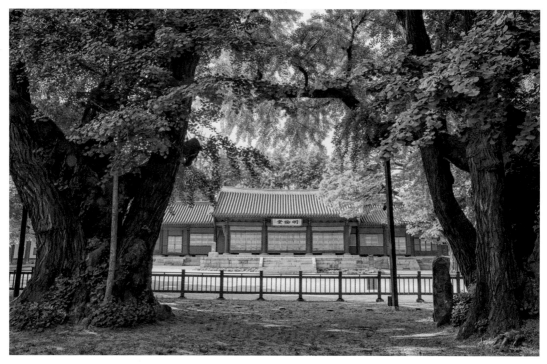

23 서울 성균관 명륜당, 1606년, 보물 141호, 서울 종로구 명륜3가

성균관은 기본적으로 소과小科에 뽑힌 생원生員과 진사進士 각 100명이 3년 기한으로 기숙사에 기거하며 대과大科를 준비하는 곳이었다. 성균관에는 대사성 大司成을 총책임자로 하여 교수와 교직원 및 기재생寄齋生(학생)의 숙식을 도와주 는 인력이 있었고, 향관청享官廳, 정록청正錄廳, 진사식당, 고직사庫直舍 등 많은 부 속건물이 있었다. 그중 강학 공간인 명륜당과 명륜당 아래 좌우로 길게 늘어선 학생들의 기숙사인 동재와 서재가 주 건물이었다.

명륜당은 세벌대 돌축대 위에 지은 정면 3칸 측면 3칸 맞배지붕 건물인데, 양 쪽에 정면 3칸 팔작지붕의 익사翼舍가 날개처럼 뻗어 있어 정중하면서도 멋스러워 조선시대의 아름다운 건물 중 하나로 꼽히어 현행 1천 원권 지폐에 실려 있다.도23

명륜당 앞마당 또한 멋과 건축적 슬기가 돋보인다. 길게 늘어선 동재와 서재 의 출입문이 바깥쪽을 향하게 하여 앞마당엔 흰 벽에 창문만이 줄지어 있게 함으 로써 시각적으로 엄숙하고 항시 조용한 환경을 유지하여 숙연한 분위기를 자아

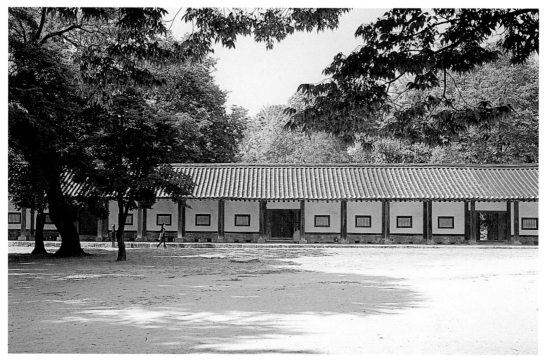

24 서울 성균관 서재, 1606년, 보물 141호, 서울 종로구 명륜3가

내고 있다.도24

　　대성전은 공자와 유학자들의 위패를 모신 건물이다. 정조 연간에는 공자의 위패를 중심으로 사성四聖이라 불리는 안자顔子·증자曾子·자사子思·맹자孟子, 공자의 제자들 중 뛰어난 이들인 공문십철孔門十哲, 주자朱子를 비롯한 송나라의 대표적인 유학자 여섯 명인 송조육현宋朝六賢의 위패가 좌우로 배치되어 있었다. 그리고 대성전 아래로 좌우로 길게 늘어선 동무東廡와 서무西廡에는 중국의 유학자 94현九十四賢과 우리나라의 대표적인 유학자인 동국18현東國十八賢의 위패를 좌우로 나누어 모셨다. 무廡는 처마가 긴 큰 집이라는 뜻이다. 현재 대성전에는 공자, 사성, 공문십철, 송조육현, 동국18현까지 해서 39인의 위패가 모셔져 있고, 중국 94현의 위패는 1949년에 매안되었으며 동무와 서무는 비어 있다.

　　대성전은 다섯벌대의 높직한 돌축대 위에 올라앉은 정면 5칸 측면 4칸의 다포계 겹처마 팔작지붕 건물로 대단히 정중한 느낌을 준다. 지붕선을 흰 강회로

25 서울 문묘 대성전, 1602년, 보물 141호, 서울 종로구 명륜3가

둘러 존귀한 건물임을 강조하였고, 단청도 절제하여 기둥과 벽면은 붉은색, 목조 부재들은 연한 녹색(뇌록색), 공포 사이의 작은 벽면(포벽)에는 황색을 올리고 아무런 무늬를 넣지 않았다.

대성전은 향사를 위한 공간을 확보하기 위하여 월대가 널찍한데 그 아래 좌우로 낮게 뻗어 있는 동무와 서무 건물이 마치 대성전을 향하여 시립한 듯하며 넓은 마당에는 묘정비 이외엔 측백나무, 은행나무와 잘생긴 소나무만 심어 엄숙한 분위기를 자아낸다.도25

지방의 향교

지방의 관아가 있는 고을엔 반드시 향교가 있어 공자에 대한 향사와 고을 자제들의 교육을 담당하였다. 향교는 한양의 성균관과 마찬가지로 배향 공간인 대성전과 강학 공간인 명륜당, 기숙사인 동재와 서재, 그리고 부속건물로 구성되었다.

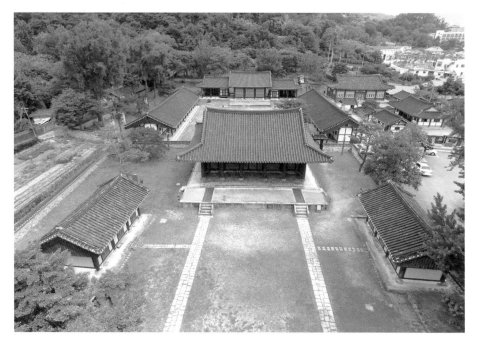
26 나주 향교, 사적 483호, 전남 나주시 교동

성균관은 대성전을 앞에, 명륜당을 뒤에 두는 전묘후학의 구조이나, 지방 향교의
경우 대지가 구릉 위의 경사진 곳이면 뒤쪽 높은 곳에 대성전을 두고 앞쪽 낮은
터에 명륜당을 두는 전학후묘前學後廟로 배치하였다.

　　향교의 학생 정원은 《경국대전》에 따르면 부·목·대도호부에 90명, 도호부
에 70명, 군에 50명, 현에 30명으로 규정되어 전국의 학생 정원을 합하면 1만
5330명이었다. 조선시대에 학업은 7, 8세부터 시작되었지만 향교의 입학은 16세
부터로 제한하였다. 16세부터가 군역의 대상이 되기 때문이었다. 향교생에게는
군역이 면제되고 성적이 우수한 경우 생원·진사 시험에 직접 응시할 수 있는 기
회가 부여되었다.

　　향교는 조선 개국과 맞먹는 연륜을 갖고 있는 경우가 많아 건물은 후대에 새
로 지었더라도 수령이 수백 년 된 회화나무, 또는 은행나무가 함께해 향교 건축
의 연륜과 품위를 살려주고 있다. 향교의 건물은 대체로 비슷하여 따로 설명이
필요하지 않지만 나주 향교(사적 483호)는 보물 394호로 지정된 대성전을 비롯해

명륜당과 동재·서재 또한 다른 향교에서는 찾아보기 어려운 큰 규모이다.도26 또한 전주 향교(사적 379호), 밀양 향교, 강릉 향교 등이 스케일이 크고 건물이 아름다운 것으로 이름 높다.

향교의 대성전에는 문묘의 배향을 간소화하여 공자와 중국 유교의 사성, 그리고 우리나라 18현의 위패만 모시고 있는 것이 보통이며 여기에 송조육현 중 일부를 함께 모신 경우도 있다. 향교는 일종의 종교 건축이었기 때문에 왕조의 멸망과 함께 각 고을의 관아 건물은 사라졌어도 향교는 대체로 유지되어 현재 휴전선 이남에만 234개의 향교가 확인되고 있다.

동관왕묘

조선왕조는 기본적으로 양반 관료 사회였지만 문치文治를 지향했기에 문묘와 대를 이루는 무묘武廟는 세우지 않았다. 그러다 임진왜란 때 조선에 원군으로 온 명나라 장수들이 각기 주둔지인 고금도, 성주, 안동, 남원 등지에 무신武神인 관우關羽를 모신 관왕묘關王廟를 세우면서 무묘가 처음 등장하였다. 그중 유명한 것이 명나라 장수 진린陳璘이 1598년(선조 31) 고금도에 세운 관왕묘(지금의 충무사)이다.

그러다 같은 해 울산 전투에서 부상당한 명나라 유격대장 진인陳寅이 한양으로 올라와 요양하면서 숭례문 밖 주둔지에 관왕묘를 지었는데, 이때 조정에서는 지원금과 인력을 보내주었다. 이것이 남관왕묘南關王廟이다. 그리고 이듬해인 1599년(선조 32)엔 새로 부임한 명나라 장수 만세덕萬世德이 명나라 황제가 하사한 돈으로 동대문 밖에 관왕묘를 짓기 시작하여 2년 뒤인 1601년(선조 34)에 완공하였다. 이것이 지금의 서울 동관왕묘東關王廟(보물 142호)이다.도27

이후 중국에서 온 사신이나 상인들이 항시 들리는 곳이 되어 이들이 남긴 현판과 주련도 여럿 남아 있다. 광해군 때는 제례 규정을 만들어 봄(경칩), 가을(상강)로 제례를 지냈고 수직관을 두어 관리케 하였다. 이때부터 동관왕묘는 선농단, 선잠단 등과 마찬가지로 국가가 제를 올리는 사묘祀廟로 자리 잡게 되었다.

그리고 숙종 이후 역대 임금은 동대문 밖으로 능행할 때면 여기에 들려 참배하곤 했다. 그리하여 동관왕묘에는 각각 숙종과 영조, 사도세자와 정조의 글이 새

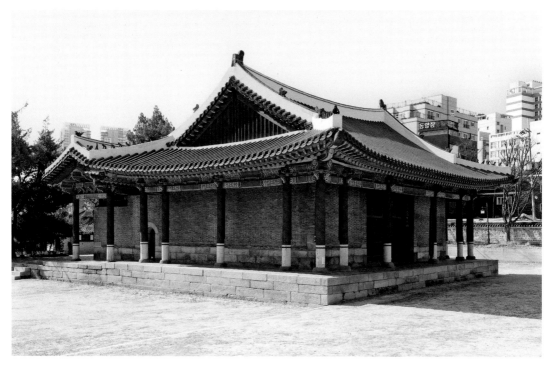

27 서울 동관왕묘, 1601년, 보물 142호, 서울 종로구 숭인2동

겨진 두 개의 비석이 남아 있다. 그러다 신흥 종교가 난무하던 조선 말기에 관우
신앙도 크게 확산되었다.

고종은 재위 20년(1883) 되던 해에 북묘北廟를 준공했고, 1904년(광무 8)엔 돈
의문 밖에 숭의묘崇義廟라는 이름의 서묘西廟를 세웠다. 뿐만 아니라 관우 신앙 경
전을 국문으로 번역시키기도 했다. 이때 지방 곳곳에 관왕묘가 세워져 국가가 공
인한 것만도 열 곳이 넘었다.

관왕묘에서는 무당들이 굿을 벌이며 혹세무민하는 일이 빈번해지자 사회문
제로 부각되기에 이르렀다. 그리고 후원자인 고종이 퇴위하면서 관왕묘는 수난
을 당하기 시작하였고, 일제의 강압으로 1908년 이후 동관왕묘를 제외한 서울과
지방의 관왕묘들은 훼철, 폐사, 불하의 수순을 거쳐 사라졌다.

일제가 관왕묘에 탄압을 가한 것은 관왕묘를 임진왜란에서 기원한 항왜抗倭
유적으로 인식했기 때문이었다고 한다. 이때 서울의 남묘, 북묘, 서묘에 있던 조

28 서울 동관왕묘 관우상, 1601년, 높이 251cm, 서울 종로구 숭인2동

각상과 집기들은 모두 동관왕묘로 옮겼고, 건물은 국가로 귀속하거나 민간에 불하하였다. 이리하여 조선왕조의 무묘는 동관왕묘만 남게 되었고 이름도 줄여서 동묘로 불리고 있다.

　동묘 건축은 두 개의 건물이 앞뒤로 붙어 있는데, 이는 중국의 절이나 사당에서 흔히 볼 수 있는 구조이며 실내 공간도 앞뒤로 나뉘어 있다. 앞은 제례를 위한 전실이고 뒤는 관우와 부하 장군들의 조각상을 둔 본실이다. 만세덕이 동관왕묘를 세울 때 명나라에서 온 기술자와 우리나라 동장銅匠이 함께 약 4000근(약 2.5톤)의 구리를 녹여 만든 높이 2.5미터의 청동 관우상이 지금도 남아 있다.도28 오늘날 중국에서 유행하는 도사풍의 관우상이 아니라 당당한 장수 조각상이다. 이처럼 400년 전에 제작된 관우상은 중국에서도 예를 찾아보기 힘든 귀중한 유물이다.

42장
민가 건축

자연과의 조화, 또는
자연에의 적합성

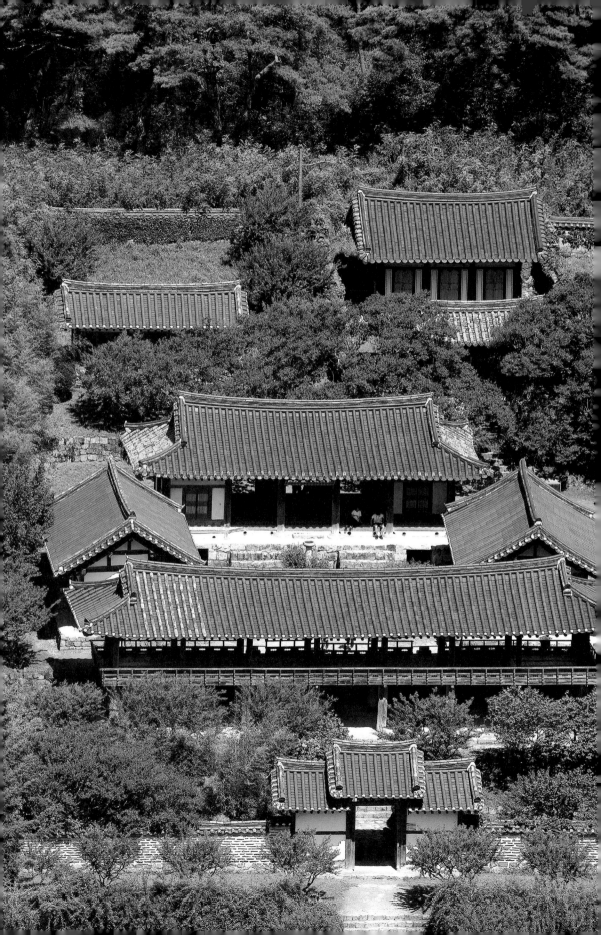

서원의 전성시대

조선시대에 관官이 아닌 민民에서 지은 건축은 학교와 주택이 대종을 이룬다. 이 중 사립학교인 서원書院은 조선왕조 선비문화의 전개에 아주 중요한 위치를 차지하고 있다. 이는 학문이란 출세를 위한 위인지학爲人之學이 아니라 인격을 완성하는 위기지학爲己之學이어야 한다는 각성을 바탕으로 서원이 향촌사회 지성의 본 거지 역할을 하였기 때문이다.

조선왕조 최초의 서원은 1543년(중종 38)에 풍기군수 주세붕周世鵬(1495~1554)이 송나라 주자의 백록동서원白鹿洞書院을 본받아, 우리나라에서 성리학을 처음 받아들인 안향을 기리며 세운 백운동서원白雲洞書院이다. 그 후 1550년(명종 5), 퇴계退溪 이황李滉(1501~1570)이 풍기군수로 재직하면서 임금에게 학문과 교육의 장려 차원에서 사액賜額을 건의하여 백운동서원에 '소수서원紹修書院'이라는 편액이 내려짐으로써 서원문화 발전에 크게 기여했다.도1

서원은 봉사되는 선현의 후손이나 그 고을 선비들이 지방의 유지로부터 토지나 노비를 기증받아 설립하였기 때문에 원칙적으로 국가로부터 경제적 지원을 받지 않았다. 그러나 임금의 사액이 내려지면 면세전免稅田(세금이 면제되는 밭) 3결結과 노비 1구口가 부여되었다.

이에 지방관들이 서원의 설립에 적극 협조하면서 전국 각지에서 서원 건립의 붐이 일어나 명종 연간까지 약 20개의 서원이 세워졌고 선조 연간에는 50여 개의 서원이 세워져 서원의 전성시대를 맞이하게 되었다.

17세기 후반이 되면 서인과 남인의 정치적 대립이 치열해지면서 서원의 설립에 중앙권력이 개입하기에 이르러 전국 각지에서 서원이 우후죽순으로 세워졌다. 거기에다 가문 의식이 심해지면서 서원은 문중이 가문의 권위를 드러내는 수단으로 변질되기 시작하였다. 이에 1714년(숙종 40)에는 서원 남발에 대한 금지령이 내려지기에 이르렀다.

이렇게 난립한 서원은 교육기구로서의 본래 기능은 흐려지고 점점 가문의

안동 병산서원, 사적 260호, 경북 안동시 풍천면 병산리

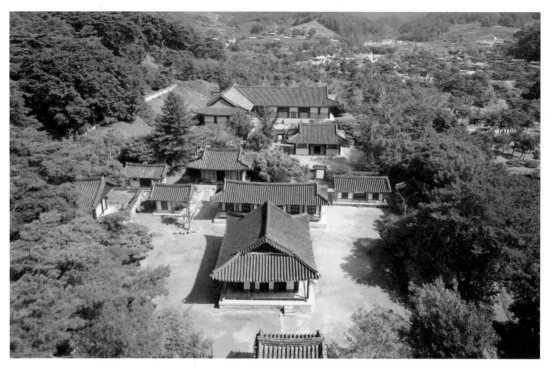
1 영주 소수서원, 사적 55호, 경북 영주시 순흥면 내죽리

위세를 보이는 데 쓰이거나 지방 사림의 정치적 구심점이 되는 폐해가 심해져 갔
다. 이에 마침내 1871년(고종 8) 홍선대원군은 사회개혁 조치의 일환으로 서원철
폐령을 내렸다. 이때 679곳에 달하던 서원 가운데 47개의 사액서원만 남기고 나
머지는 모두 강제로 철폐되었다.

서원 건축의 미학

서원의 인적 구성은 원임院任(선생)과 원생院生(학생)으로 이루어졌다. 원임은 책임
자인 원장院長과 서원의 향사·교육·재정의 실무를 담당하는 유사有司들로 구성되
었다. 원생은 양반 자제들 가운데서 유교적 소양을 어느 정도 갖춘 생원·진사·초
시입격자·유학들로 구성되었다.

서원의 공간 구성은 성균관이나 향교와 비슷하다. 즉 선현에게 제사를 지내

2 안동 도산서원, 사적 170호, 경북 안동시 도산면 토계리

는 사당과 교육을 행하는 강당을 기본 골격으로 하면서 학생들의 기숙사인 동재·서재, 문집이나 서적을 펴내는 장판고藏版庫, 이를 보관하는 서고, 제사에 필요한 그릇을 보관하는 제기고祭器庫 그리고 서원의 학생들 생활 전반을 뒷바라지하는 교직사校直舍 등으로 구성되어 있다.

건물은 남쪽에서부터 정문·강당·사당을 일직선상에 두고 강당 앞마당 아래쪽에 동재와 서재를 좌우대칭으로 배치했다. 이런 정연한 구성은 양반주택의 ㅁ자집, 산사의 가람배치에도 그대로 보이는 조선시대 건축의 기본형이다.

사당에는 따로 담장을 쌓고 내삼문을 만들어 통행하도록 했다. 교직사는 강당 서쪽에 따로 담을 쌓아 배치하고, 제기고는 사당 앞 옆쪽에 세우는 것이 일반적이다.

서원 건축에서 중요한 것은 건물 그 자체보다 주변 자연풍광과의 어울림이다. 서원은 대개 강가(또는 냇가)의 한적한 구릉지에 위치해 있으며, 주변 경관을

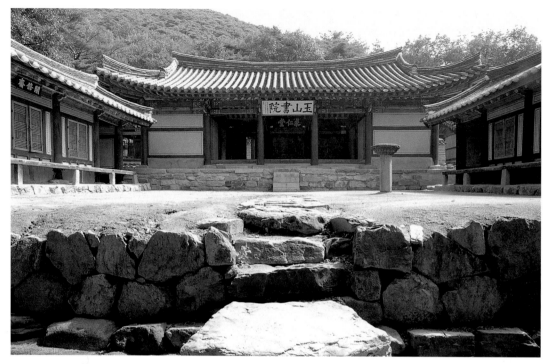

3 경주 옥산서원, 사적 154호, 경북 경주시 안강읍 옥산리

끌어안는 누마루가 있다. 가장 대표적인 서원 건축으로는 도산서원, 옥산서원, 병산서원을 꼽을 수 있다.

안동 도산서원 도산서원陶山書院은 서원 문화를 이끈, 조선시대 서원의 상징이다.도2 퇴계 이황이 1561년(명종 16)에 낙향하여 학문 연구와 후진 양성을 위해 직접 설계한 도산서당陶山書堂이 먼저 세워졌고, 1570년(선조 3) 이황이 죽은 뒤 1574년(선조 7)에 상덕사尚德祠(보물 211호)를 지어 위패를 모시고 전교당典教堂(보물 210호)과 동재·서재를 지어 서원으로 완성했으며, 1575년(선조 8)에 석봉石峯 한호韓濩(1543~1605)가 쓴 '도산서원陶山書院' 편액을 하사받아 사액서원이 되었다.

이런 설립 과정에서 알 수 있듯이 도산서원은 서당과 서원이 함께 공존하여 다른 서원과 달리 건축의 표정이 아주 다양하다. 안동댐 건설 이후 경관이 많이 바뀌었지만 낙동강을 내려다보는 시원한 전망은 조선시대 서원 건축에서 자리앉

4 안동 병산서원, 사적 260호, 경북 안동시 풍천면 병산리

음새가 얼마나 중요했는지를 말해준다.

경주 옥산서원 회재晦齋 이언적李彦迪(1491~1553)을 모신 경주시 안강의 옥산서원玉山 書院은 1572년(선조 5) 건립되어 이듬해인 1573년(선조 6)에 사액서원이 되었다.도3 자하산에서 흘러내린 냇물이 넓은 반석 위에서 작은 폭포로 쏟아지면서 소沼를 이루어 흐르는 아름다운 계곡가에 자리하고 있다. 무변루無邊樓라는 이름의 누마 루 문을 활짝 열면 계곡의 풍광이 한눈에 들어온다.

안동 병산서원 서애西厓 류성룡柳成龍(1542~1607)을 모신 병산서원屛山書院은 하회마 을을 맴돌아 흐르는 낙동강변의 병풍처럼 길게 늘어선 병산을 마주한 언덕자락 에 세워져 있다. 외삼문에서 누마루, 동재와 서재, 강당을 거쳐 사당에 이르기까 지 경사면을 이용한 좌우대칭의 건물 배치가 엄격하고 품위 있으며 제법 큰 7칸

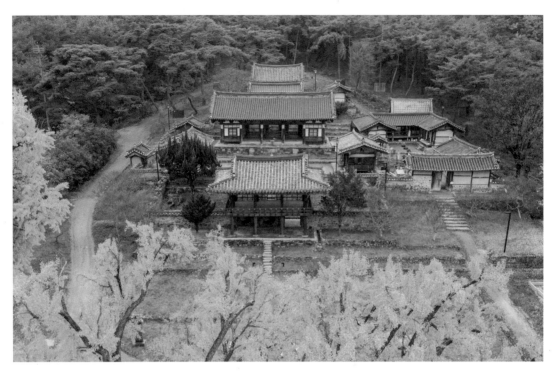

5 대구 도동서원, 사적 488호, 대구 달성군 구지면 도동리

규모의 개방형 2층 누마루인 만대루晩對樓(보물 2104호)가 백미이다.도4

　　이처럼 서원 건축은 자연과의 조화 혹은 자연에의 적합성을 보여주는 조선
시대 건축의 특징을 지니고 있다. 또한 향사와 강학이란 내용이 선비정신의 기본
을 이루고 있다는 점에서 가장 조선적인 건축이다. 같은 동양 문화권이어도 조선
왕조의 서원은 중국, 일본의 그것과 기능도 크게 다르고, 건축적으로도 높은 담
장으로 둘러싸인 중국의 서원이나 일본의 서원조書院造 건축과는 전혀 다르다. 이
에 서원은 우리나라의 독특한 문화유산임을 인정받아 대표적인 서원 아홉 곳이
2019년 유네스코 세계유산에 등재되었다.도5

　　・영주 순흥 소수서원, 1543년, 회헌 안향, 사적 55호
　　・함양 수동 남계서원, 1552년, 일두一蠹 정여창鄭汝昌(1450~1504), 사적 499호
　　・경주 안강 옥산서원, 1572년, 회재 이언적, 사적 154호

• 안동 도산 도산서원, 1574년, 퇴계 이황, 사적 170호
• 장성 황룡 필암서원, 1590년, 하서河西 김인후金麟厚(1510~1560), 사적 242호
• 대구 달성 도동서원, 1604년, 한훤당寒暄堂 김굉필金宏弼(1454~1504),
 사적 488호
• 안동 하회 병산서원, 1613년, 서애 류성룡, 사적 260호
• 정읍 칠보 무성서원, 1615년, 고운孤雲 최치원崔致遠(857~?), 사적 166호
• 논산 연산 돈암서원, 1634년, 사계沙溪 김장생金長生(1548~1631), 사적 383호

조선시대 양반주택, 한옥의 미학

주택은 건축 기술의 산물이자 생활의 현장이기 때문에 기본적으로 건축학, 민속
학의 영역에 속하지만 그 시대, 그 민족의 생활정서와 미감을 여실히 드러내고
있다는 점에서 미술사의 중요한 대상이기도 하다. 조선시대 주택은 기본적으로
목조건축에 기와지붕을 얹은 것으로, 오늘날 우리는 이런 전통가옥을 한옥韓屋이
라고 부른다.

　조선시대 주택 건축의 진수를 보여주는 것은 지배층인 양반의 가옥으로 그
중 오랜 연륜을 갖고 있는 대가大家와 종가宗家가 한옥의 미를 대표하고 있다. 이
를 건축학, 민속학, 시대정신, 미학 등 네 가지 측면에서 보면 다음과 같은 특징으
로 요약할 수 있다.

　건축 기술의 측면에서 볼 때 조선시대 주택의 가장 큰 특징은 온돌과 마루가
한 지붕 아래에서 연속된 실내 공간을 이룬다는 점에 있다. 사계절의 변화가 뚜
렷하고 여름과 겨울의 기온차가 큰 한반도의 자연환경 때문에 따뜻한 남쪽에서
발달한 마루와 추운 북쪽에서 발달한 온돌이 중부 지방에서 만난 결과로, 대개
여말선초에 확립된 것으로 생각되고 있다.

　가장 빠른 예는 아산 맹씨행단孟氏杏壇(사적 109호)이나. 이 집은 세송 때 청백
리 맹사성孟思誠(1360~1438) 집안의 고택으로 은행나무 고목이 있어 맹씨행단으로
불리게 되었지만, 원래는 고려 말의 최영崔瑩(1316~1388) 장군이 살던 집을 손녀사
위인 맹사성이 물려받은 것이다. 이 건물은 정면 4칸, 측면 3칸으로 중앙 2칸에

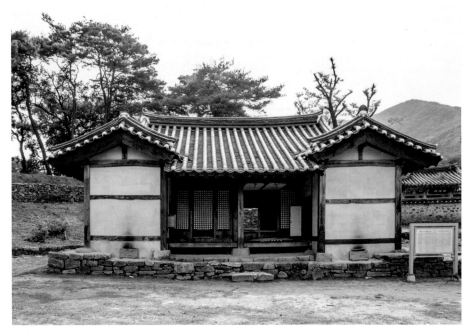

6 아산 맹씨행단, 14세기, 사적 109호, 충남 아산시 배방읍 중리

커다란 대청을 두고 좌우 한 칸씩 온돌방을 갖춰 ㄷ자형 평면을 이루고 있다.도6

　민속학 측면에서 보자면 조선시대 양반주택은 남녀유별의 유교 윤리가 철저히 반영되어 남성 공간과 여성 공간이 명확히 구분되어 있다. 이로 인해 양반주택은 사랑채, 안채, 행랑채, 별채로 구조가 나뉘어 있고 각 채는 방과 마루로 이루어져 있다. 한옥의 이런 '채[棟]와 칸[間]의 분화'는 중국의 주택이 기본적으로 채의 분화이고, 일본의 주택이 칸의 분화인 것과 대조를 이루는 중요한 특질이다.

　시대정신의 측면에서 보면 한옥의 미덕은 유교가 지향하는 검소함이었기에 조선시대에는 분수에 맞지 않는 호화로운 대저택을 짓는 일이 없었다. 한양으로의 천도를 앞둔 1395년(태조 4)부터 지위에 따라 도성 내 가옥의 대지 면적을 제한하였고, 이후 《경국대전》에서는 대지 면적을 대군大君·공주公主는 30부負, 왕자군王子君·옹주翁主는 25부, 2품 이상 문무 신하는 15부, 4품 이상 신하는 10부, 6품 이상 신하는 8부, 그 아래는 4부, 그리고 서인庶人은 2부로 제한하였다(대지의 단위인 1부는 약 40평이다). 동시에 주택의 칸수도 제한하여 대군은 60칸, 왕자군·

공주는 50칸, 옹주·종친·2품 이상 신하는 40칸, 3품 이하 신하는 30칸, 서인은 10칸으로 규정하였다.

이를 가사제한家舍制限이라고 하는데 흔히 '99칸'으로 제한했다는 민간의 속설이 있으나 법전이나 실록 어디에도 그런 규정은 나오지 않는다.

나라에서는 이와 함께 단청도 금지시켰다. 1429년(세종 11)에는 모든 건축에 주칠朱漆을 금지시켰는데《경국대전》에서는 관아와 사찰에는 허용하고 민가에만 금지시켰으며 이를 위반하면 장 80대의 벌을 내렸다. 이리하여 조선시대 양반주택은 적절한 규모에 단청이 없고 치장이 절제된 검소함의 미덕을 지니게 되었다.

미학적 측면에서 보면 조선시대 양반주택은 자연에의 적합성과 주변 환경과의 조화를 건축의 미덕으로 삼았다. 집터를 잡을 때 풍수를 고려하여 낮은 산자락을 등지고 냇가를 바라보는 계거溪居를 집터의 이상으로 삼고, 마을 앞에 마을숲[洞藪]을 가꾸어 허한 지형을 보완한 것 등은 자연과의 조화를 구체적으로 말해주는 것이다.

주변 환경과의 조화는 담장을 높게 쌓지 않아 외부와의 시각적 소통을 일정하게 유지하여 환경과의 어울림을 꾀한 데에도 나타나 있다. 한옥에서 퇴라고 불리는 툇마루가 발달하고 문짝을 들쇠로 들어 올릴 수 있게 한 것은 겨울철 난방을 고려하여 온돌방은 크지 않게 두고 여름철엔 공간을 넓게 사용하기 위한 것이지만, 이는 한옥의 개방성을 말해주는 것이기도 하다. 대갓집에서 공간을 분할할때 헛담을 쌓으면서 한쪽 또는 양옆을 터놓은 것도 마찬가지이다. 이것이 조선시대 주택에 일관하는 한옥의 미학이다.

양반주택의 명작

조선시대 양반주택으로 오늘날까지 잘 보존되고 있는 가옥은 대개 지방에 있는 명문가의 종갓집이다. 이는 서울에 있던 대갓집은 근대화 과정에서 거의 다 사라졌지만 지방의 종갓집은 지금도 집안의 전통을 유지하고 있기 때문이다. 특히 불천위제不遷位祭를 올리는 명문가의 종가 건축이 양반주택을 대표하고 있다. 불천위제란 '위패를 옮기지 않고 지내는 제사'라는 뜻으로 집안의 중시조나 문중의

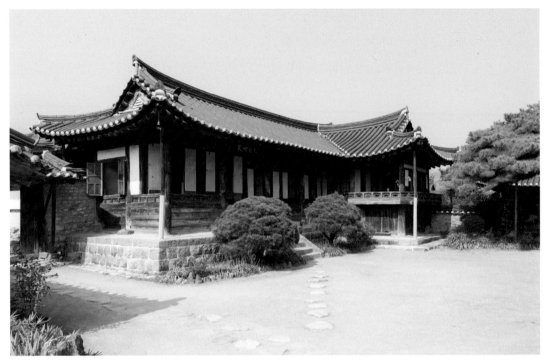

7 함양 일두 고택, 조선 후기, 국가민속문화재 186호, 경남 함양군 지곡면 개평리

큰 인물은 3대 봉사로 끝내지 않고 계속 제사를 모시는 것을 말한다.

조선시대 양반주택의 명작으로는 함양 일두 고택, 안동 의성김씨 종택, 구례 운조루 고택, 예산 추사 고택, 안동 충효당과 양진당, 논산 명재明齋 고택(국가민속문화재 190호), 청송 송소松韶 고택(국가민속문화재 250호), 거창 동계桐溪 고택(국가민속문화재 205호), 안동 임청각臨淸閣(보물 182호), 해남 녹우당綠雨堂(사적 167호), 정읍 김명관金命寬 고택(국가민속문화재 26호), 대전 동춘당同春堂(보물 209호), 보은 선병국宣炳國 가옥(국가민속문화재 134호) 등이 있다.

함양 일두 고택 함양 일두一蠹 고택(국가민속문화재 186호)은 성종 때의 대학자로 문묘에 배향된 일두 정여창의 옛집 자리에 후손들이 지은 집이다. 지금 있는 건물들은 대부분 조선 후기에 지은 것이다.

명당으로 이름난 개평介坪마을 가장 위쪽에 있는데 솟을대문을 들어서면 안

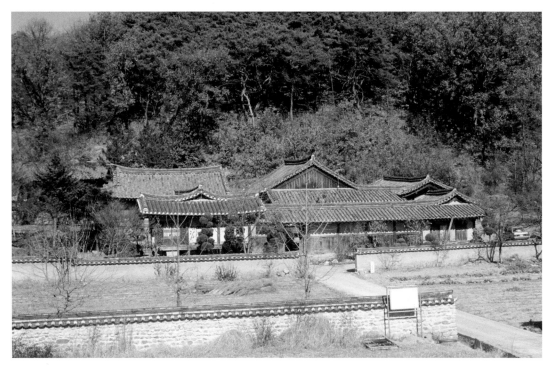

8 안동 의성김씨 종택, 1588년, 보물 450호, 경북 안동시 임하면 천전리

채로 들어가는 일각문一角門과 사랑채가 함께 나타난다. 아담하게 꾸민 가산假山
을 앞에 두고 높은 기단 위에 누각 형식으로 올라앉은 사랑채가 이 집의 얼굴이
되고 있다.도7 이런 다락을 내루內樓라고 한다. 일각문을 들어서서 사랑채 옆면을
따라가면 다시 중문이 나오고 이 문을 지나면 넓은 마당에 일一자 모양의 큼직한
안채가 있다. 그리고 그 뒤로 사당이 이어져 속이 깊은 대갓집의 진면목을 보여
준다.

안동 의성김씨 종택 안동에는 불천위제를 지내는 의성김씨 종가가 셋 있는데 그중
안동 내앞의 의성김씨 종택(보물 450호)은 청계靑溪 김진金璡(1500~1580)을 모시는
종가로 그의 아들인 학봉鶴峯 김성일金誠一(1538~1593)이 1588년(선조 21)에 재건한
것이다.도8 전체 가옥 구성은 사ㄷ자 모양의 평면을 이루며 사랑채, 안채, 행랑채
로 이루어졌다. 안채의 안방이 일반 주택과 달리 바깥쪽으로 높게 자리 잡고 있

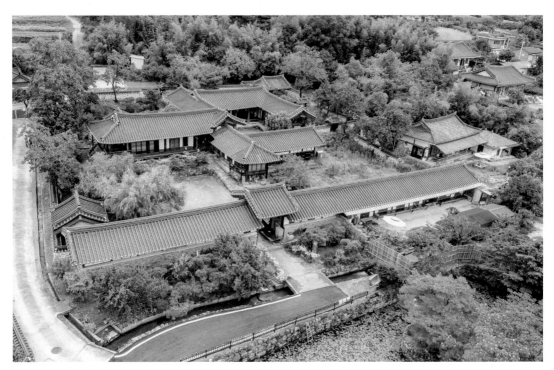

9 구례 운조루 고택, 1776년, 국가민속문화재 8호, 전남 구례군 토지면 오미리

는데 이는 제례를 위한 배려로 생각되고 있다. 사랑채와 행랑채를 이어주는 건물
은 2층으로 위층은 서재로, 아래층은 헛간으로 쓰이며 사랑채 출입을 위한 별도
의 문이 있다. 이런 독특한 구조로 이 종갓집은 웅장한 느낌을 주고 있다.

구례 운조루 고택 구례 운조루雲鳥樓 고택(국가민속문화재 8호)은 1776년(영조 52)에 삼
수부사를 지낸 유이주柳爾冑(1726~1797)가 풍수상 지리산을 배경으로 하고 섬진강
을 내려다보며 여인이 무릎을 꿇고 땅에 떨어진 금가락지를 줍는 모습의 '금환락
지金環落地'의 명당자리에 지은 총 73칸 집이다. 사랑채, 안채, 행랑채, 사당으로
구성되어 있는데 사랑채는 정丁자형으로, 누마루가 있어 집 전체 살림을 한눈에
볼 수 있도록 강조되어 있는 것이 특징이다.도9 덕분에 운조루는 대단히 시원한
건물이라는 인상을 준다.

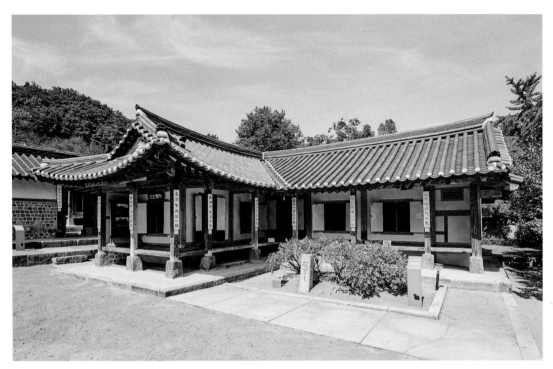

10 예산 추사 고택, 18세기 중엽, 충남 예산군 신암면 용궁리

예산 추사 고택 예산 추사 고택은 조선시대 대표적인 서예가인 추사秋史 김정희金正喜(1786~1856)의 고택이다. 이 집은 추사의 증조부인 월성위月城尉 김한신金漢藎(1720~1758)이 영조의 딸인 화순옹주和順翁主(1720~1758)와 결혼하면서 하사받은 사패지賜牌地(임금이 왕족이나 벼슬아치에게 내려준 땅)에 지은 집으로, 충청도 53개 고을에서 한 칸씩 출연하여 세웠다고 전한다. 솟을대문으로 들어서면 ㄱ자형의 사랑채가 있고, 그 뒤로 ㅁ자형의 안채와 추사의 영정이 모셔져 있는 사당이 이어진다. 이 집의 사랑채는 넓은 대청을 중심으로 남쪽엔 1칸, 동쪽에 2칸의 온돌방이 있고 긴 툇마루가 비교적 높게 뻗어 있어 아주 상큼한 느낌을 준다.도10

연경당과 낙선재

양반주택의 아름다움은 아이러니하게도 궁궐 안에 있는 한옥에서 역력히 볼 수

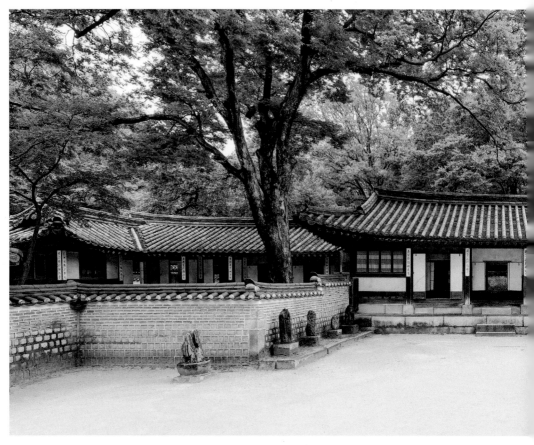

11 창덕궁 연경당, 1827년 무렵, 보물 1770호, 서울 종로구 와룡동

있다. 창덕궁에는 민가 형식으로 지어진 연경당과 낙선재가 있다.

연경당 연경당演慶堂(보물 1770호)은 1827년(순조 27) 대리청정을 맡은 효명세자가 부왕(순조)의 존호尊號를 올리는 연회에 맞추어 지었다. 연경당이란 이름은 '경사가 널리 퍼지는 집'이라는 뜻이다.

　연경당은 약 120칸 규모로 전형적인 양반주택의 구조를 하고 있다.도11 본채는 사랑채와 안채로 구성되어 있고, 서재인 선향재善香齋, 정자인 농수정濃繡亭, 그리고 음식을 준비하는 반빗간[飯備間]이 독립 건물로 떨어져 있다. 연경당은 구조가 긴밀하면서도 분리되어 있고, 건물들이 모두 단정하고 품위 있으며, 창살을 비

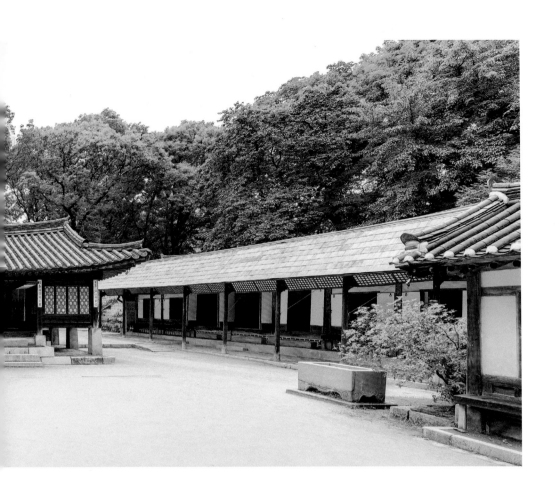

롯한 디테일에 공력을 들여 당당하면서도 편안한 공간을 보여주고 있기 때문에 건축적으로 주목받고 있다.

연경당 구조에서 주목할 만한 것은 대문인 장락문長樂門을 들어선 뒤 사랑채로 들어가는 장양문長陽門과 안채로 들어가는 수인문脩仁門이 따로 나 있는 것이다. 사랑채 대문인 장양문은 가마를 타고 들어갈 수 있도록 솟을대문으로 높였고, 안채 대문인 수인문은 계단 대신 경사진 답도를 설치하여 치마를 입은 여성들의 출입을 배려하였다.

낙선재 낙선재樂善齋(보물 1764호)는 헌종이 1847년(헌종 13)에 문신들과 만나는 공간

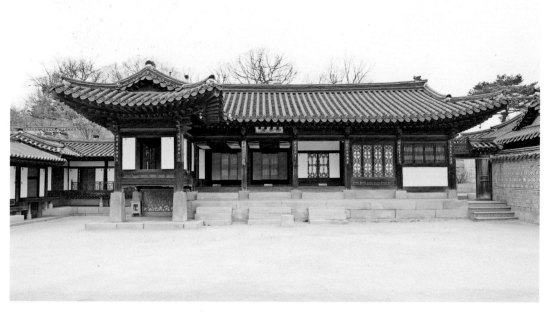

12 창덕궁 낙선재, 1847년, 보물 1764호, 서울 종로구 와룡동

으로 양반집 사랑채를 본받아 지은 것이다. 이때 헌종은 상량문에서 "붉은 흙을 바르지 않은 것은 규모의 과도함을 저어함이요, 서까래를 다듬지 않은 것은 소박함을 앞세운 뜻이라네"라고 하였다.

낙선재는 모양새로 보나 규모로 보나 문기 있는 선비라면 누구나 살고 싶어 할 만한 사랑스런 집이다. 앞마당이 널찍하고, 장대석을 3단으로 쌓은 석축 위에 건물이 높이 올라앉아 있다.도12 솟을대문을 들어서면 누마루의 팔작지붕이 활개를 펴듯 시원스레 뻗어 있고 그 너머로 육각정자 평원루平遠樓가 높직이 솟아 낙선재의 뒤뜰이 높고 깊음을 암시한다.

낙선재 건물은 디테일 하나하나가 대단히 세련된 감각을 보여준다. 누마루 아래로는 아궁이가 보이지 않게 가벽을 치고 이를 화재 예방의 의미를 담은 일종의 추상 벽화인 빙렬무늬로 장식했다. 내부의 창틀, 기둥, 보, 창호의 치목治木도 섬세하고 누마루와 안쪽 온돌방 사이 문은 원형으로 멋스러움을 보여준다.

낙선재를 지은 해에 헌종은 계비 효정왕후孝定王后(1831~1904)에게서도 후사를

13 봄의 창덕궁 낙선재 화계

얻지 못하자 경빈김씨慶嬪金氏(1832~1907)를 후궁으로 맞이하였는데, 다음 해인 1848년(헌종14) 낙선재 바로 곁에 경빈김씨가 기거할 석복헌錫福軒을 짓고 그 옆에는 수렴청정이 끝난 순조 비 순원왕후純元王后(1789~1857)를 모신 수강재壽康齋를 지어 하나의 영역으로 삼았다. 이 세 채의 건물은 담장으로 구분되어 있으나 뒤란은 화계가 있는 하나의 정원으로 트여 있다.도13

양동마을과 하회마을

조선시대 양반주택은 건물의 낱낱 구조보다도 풍수적 자리앉음새를 포함한 주변 환경과의 어울림에서 그 건축적 가치를 보여주는 경우가 많다. 그중 대표적인 예가 유력한 가문의 동성 마을이다. 16세기로 들어서면 이미 향촌사회에 씨족 마을이 형성되었고 이를 중심으로 서원이 전성시대를 맞이하기도 했는데 임진왜란 이후 17세기엔 대지주가 등장하면서 더욱 발전하게 되었다.

14 경주 양동마을, 국가민속문화재 189호, 경북 경주시 강동면 양동리

이 중 유서 깊은 동성 마을로는 유네스코 세계유산에도 등재된 명소인 경주 안강의 양동마을, 안동 풍산의 하회마을이 있다. 이외에도 아산 외암마을, 성주 한개마을(국가민속문화재 255호), 산청 남사마을, 예천 금당실, 군위 한밤마을, 달성 의 남평문씨 세거지, 밀양 밀성손씨 세거지, 고령 개실마을 등이 아름다운 전통마 을로 손꼽히고 있다.

경주 양동마을 양동良洞마을(국가민속문화재 189호)은 월성손씨와 여강이씨 양대 문벌 이 형성한 동족 마을이다.도14 양동마을의 입향조는 여강이씨 이광호李光浩이고, 월성손씨 손소孫昭(1433~1484)가 이광호의 외손녀와 결혼하여 양동마을로 들어왔 고, 또 손소의 사위로 여강이씨 이번李蕃(1463~1500)이 들어오면서 양대 문벌이 마 을을 형성하게 되었다. 그리고 손소의 아들로 청백리인 손중돈孫仲暾(1463~1529), 이번의 아들로 대유학자인 회재 이언적 같은 인물들이 나오면서 굴지의 양반마

15 경주 양동마을 향단, 16세기, 보물 412호, 경북 경주시 강동면 양동리

을이 되었다.

　양동마을은 넓은 들판이 내려다보이는 물勿자형 언덕바지에 형산강을 역수
逆水로 껴안은 풍수상 명당자리여서 두 집안이 대대로 부와 명예를 얻었다는 말
을 듣고 있다. 대종가일수록 높은 곳에 위치하고 그 아래로는 직계 또는 방계 자
손들의 집이 계속 들어서 많을 때는 200여 호가 있었으나 1979년 통계에 의하면
당시에는 손씨 16호, 이씨 80호가 있었다. 임진왜란 이전에 지은 무첨당, 관가정,
향단이 보물로 지정되어 있고 200여 년의 연륜을 갖고 있는 가옥만도 15채가량
있다.

　무첨당無忝堂(보물 411호)은 여강이씨 종가의 별채이다. ㄱ지 모양으로 본채와
사랑채가 마주하고 있으며, 손님 접대, 집안 행사와 모임, 제사 준비 등의 용도로
사용된 건물이다. 특히 방 앞에 쪽마루가 있고 대청은 전면을 개방하였으며 누마
루는 문짝을 열거나 들어 올려 탁 트인 전망을 즐길 수 있게 하였다.

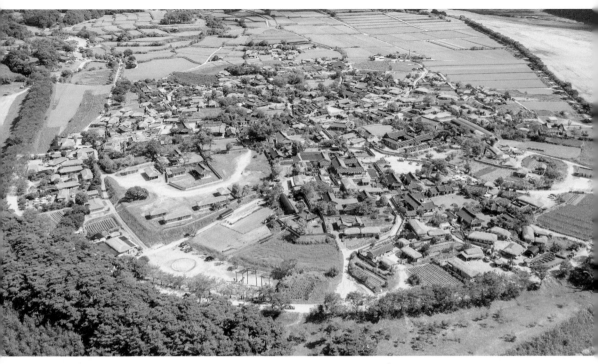

16 안동 하회마을, 국가민속문화재 122호, 경북 안동시 풍천면 하회리

 향단香壇(보물 412호)은 이언적이 경상감사로 재직할 때 세운 집으로 높은 축대 위에 있는 사랑채가 동쪽을 두고 돌아앉은 듯이 되어 있어 구조상으로는 다른 건물과 연결되어 있지만 기능상으로는 완전히 분리·독립되어 있다.도15

 관가정觀稼亭(보물 442호)은 손소의 아들로 청백리인 손중돈의 저택으로 사랑채와 안채가 ㅁ자형을 이루는데 특이하게 대문이 사랑채와 연결되어 있고 사랑방과 누마루 주변으로는 난간을 돌렸으며 지붕은 안채와 사랑채가 하나로 이어져 있다.

안동 하회마을 하회河回마을(국가민속문화재 122호)은 풍산류씨 동성 마을이다.도16 하회마을은 낙동강 상류인 화천花川이 맴돌아가며 마치 연꽃이 물에 떠있는 듯한 연화부수형蓮花浮水形의 명당으로 류씨가 동성 마을을 형성하기 전부터 마을이 형성되어 있었으나 선조 때 문신인 겸암謙唵 류운룡柳雲龍(1539~1601)과 서애 류성룡

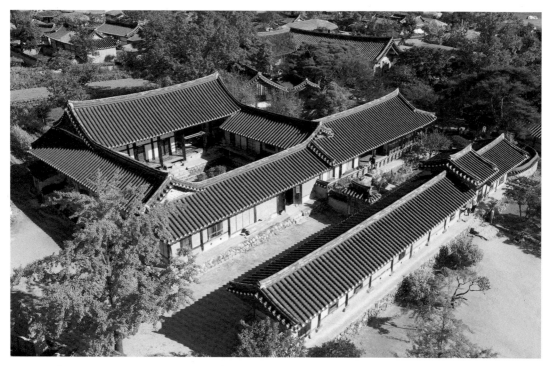

17 안동 하회마을 충효당, 17세기, 보물 414호, 경북 안동시 풍천면 하회리

형제 이후로 풍산류씨가 70퍼센트를 차지하는 동성 마을이 되었다.

하회마을에는 한옥 수십 채의 담장이 고샅을 이루어 전통마을의 정취가 가득하다. 그중 류운룡의 양진당養眞堂(보물 306호)과 류성룡의 충효당忠孝堂(보물 414호)이 보물로 지정되어 있고 북촌댁(국가민속문화재 84호), 남촌댁(국가민속문화재 90호) 등 여러 채가 국가민속문화재로 지정되어 있다.

충효당은 12칸의 행랑채가 길게 뻗어 있고 솟을대문을 들어서면 일一자형 사랑채가 드러나고 그 안쪽으로 ㅁ자형 안채가 있으며 그 뒤로 사당이 있는 전형적인 양반주택이다.도17 양진당은 사랑채가 안채보다 오히려 뒤로 물러나 자리 잡고 있는 것이 특징이다.

아산 외암마을 외암마을(국가민속문화재 236호)은 명종 때 문신인 예안이씨 이정李挺이 이주해 온 뒤 그의 후손들이 번창하여 많은 인재를 배출하면서 양반촌의 면모를

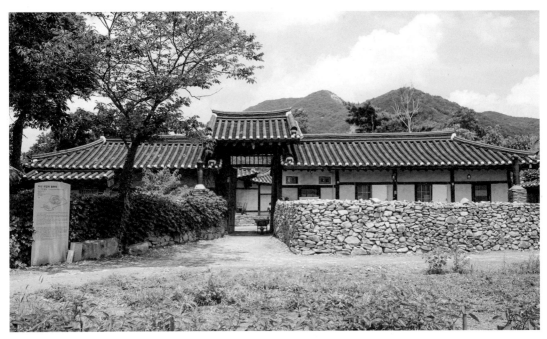

18 아산 외암마을 참판댁, 19세기, 국가민속문화재 195호, 충남 아산시 송악면 외암리

갖추게 되었고, 숙종 때 문신인 이정의 6대손 이간李柬(1677~1727)이 마을 북쪽 설화산의 우뚝 솟은 모양을 외암巍巖, 또는 外巖이라 지은 후 외암마을로 불리고 있다.

　현재 이 마을에는 영암댁, 참판댁(국가민속문화재 195호), 송화댁 등의 양반주택과 기와집, 초가집의 상류·중류·서민가옥 50여 채가 돌담길과 함께 어울리고 있어 옛 마을의 정취를 전하고 있다.도18

대구 남평문씨 본리 세거지 대구 달성군 화원읍에 있는 남평문씨 본리本里 세거지는 1840년 무렵 문경호文敬鎬(1812~1874)가 자리를 잡은 이래 남평문씨가 누대에 걸쳐 살아온 전형적인 동성 마을이다. 마을은 공동으로 관리하는 수백당守白堂, 광거당廣居堂을 포함한 양반주택 12채와 정자 2채로 구성되어 있는데 잘 정비된 흙담 골목길이 마을의 고즈넉한 정취를 자아내고 있다.도19

19 대구 남평문씨 본리 세거지 광거당, 1910년, 대구 달성군 화원읍 본리리

양반주택의 정원

조선시대 민가의 정원庭園으로는 크게 두 가지 유형이 있다. 하나는 살림집에 붙어 있는 전형적인 정원이고, 또 하나는 살림집에서 멀리 떨어져 자연경관이 수려한 곳에 꾸민 원림園林이다. 원림은 별서別墅 또는 별업別業이라고 불리곤 했다.

첫 번째 유형의 정원은 대개 인공 연못을 중심으로 꾸미는 것이 하나의 정형으로 되어 있다. 지형에 따라 집 입구에 마련되기도 하고 뒤편에 후원後園으로 조성되기도 하였지만 대개는 서쪽 편에 꾸민 서원西園이 기본이다. 대표적인 예로는 봉화 청암정, 강릉 선교장 활래정, 영양 서석지瑞石池(국가민속문화재 108호), 대구 달성 삼가헌三可軒(국가민속문화재 104호)의 하엽정荷葉亭 등이 있다.

한편 특수한 예로 성주목 관아에 쌍도정雙島亭이라는 관아 정원이 있었음을 겸재 정선의 〈쌍도정도雙島亭圖〉로 알 수 있다.도20 쌍도정은 성주목 관아의 객사인 백화헌百花軒 옆에 있던 정원으로 네모난 넓은 연못 한가운데에 한 쌍의 섬을 두고 두 섬을 다리로 연결하고 한쪽엔 버드나무, 다른 한쪽엔 정자를 지은 아

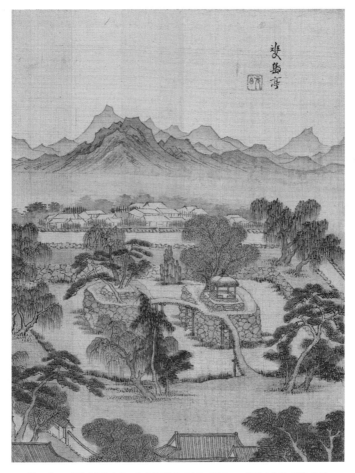

20 쌍도정도, 정선, 18세기 초, 비단에 담채, 34.8×26.5cm, 삼성미술관 리움 소장

름다운 인공 연못 속의 정자다. 겸재가 이 그림을 그린 것은 하양현감을 지내던 1735년(영조 11) 무렵으로 추정되고 있는데, 고산孤山 윤선도尹善道(1587~1671)가 1645년(인조 23) 무렵에 성주목사를 지낸 바 있어 혹 그가 조영한 것이 아닌가 생각되기도 한다. 쌍도정은 현재 성주역사테마공원에 재현되어 있다.

봉화 청암정 경북 봉화군 유곡리酉谷里(닭실마을)에 있는 청암정靑巖亭(명승 60호)은 중종中宗(1488~1544) 때 문신인 충재冲齋 권벌權橃(1478~1548)이 기묘사화己卯士禍에 연루되어 화를 입게 되자 이곳으로 내려와 은거하며 지낼 때 큰아들 권동보權東輔

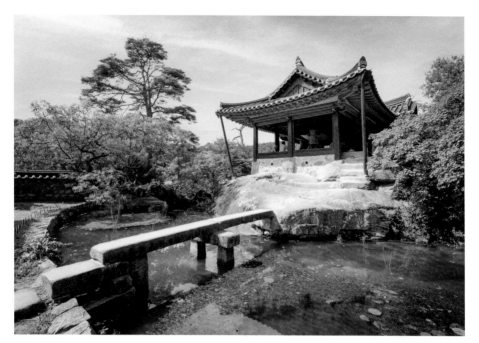

21 봉화 청암정, 1526년, 명승 60호, 경북 봉화군 봉화읍 유곡리

(1518~1592)와 함께 꾸민 정원이다. 거북 모양의 너럭바위 주변을 파내어 연못을 만들고 청암정이라는 정자를 짓고는 장대석으로 좁고 긴 돌다리를 걸쳐놓아 멋진 정원을 연출하였다. 자연을 활용하여 정원을 만든 탁월한 조경 기법을 보여준다.도21 청암정 가까이에 있는 아름다운 계곡에는 권동보가 아버지 권벌이 귀양을 가 1년 만에 사망하자 관직을 버리고 20년간 두문불출하며 여생을 보내면서 지은 석천정사石泉精舍가 있다.

강릉 선교장 활래정 강릉 선교장船橋莊(국가민속문화재 5호)은 이내번李乃蕃(1703~1781)이 집터를 잡은 후 안채·사랑채·동별당·서별당·가묘·행랑채·정자까지 갖춘 전형적인 조선시대 양반저택으로 1815년(순조 15)에 사랑채인 열화당悅話堂을 세운 이듬해에 활래정活來亭이라는 정자를 지으며 정원을 조성하였다. 활래정은 행랑채 바깥마당에 넓은 방지方池를 파고 못가에 세운 정자로 여기에 앉으면 마치 유람선에 타고 있는 듯한 분위기가 느껴진다.도22

22 강릉 선교장 활래정, 1816년, 국가민속문화재 5호, 강원 강릉시 운정동

이처럼 조선시대 양반주택 살림집의 정원은 연못을 만들고 못가에는 정자, 못 안에는 작은 섬을 만들어 심신이 편안히 쉴 수 있는 공간을 만들었다는 특징이 있다.

원림

원림園林은 살림집에서 멀리 떨어진 곳에 마련한 별서別墅, 또는 낙향하여 자연을 경영한 저택의 정원이다. 중국에서는 원림이라는 단어를 정원과 같은 뜻으로 사용하고 있다. 하지만 우리나라의 원림은 집의 울타리 안에서 자연을 가꾼 것이 아니라 반대로 풍광 수려한 곳에 서재와 정자 등 건물을 배치한 것이다. 자연과 인공의 관계가 일반 정원과 정반대인 개념이다. 이는 우리나라 산천이 원림을 경영하기 알맞은 데서 나온 독특한 조원造園 방식이다.

현재는 사라졌지만 안동김씨 세도가였던 김조순金祖淳(1765~1832)이 서울 삼

23 옥호정도, 19세기 초, 종이에 담채, 150.3×193.0cm, 국립중앙박물관 소장

청동계곡에 경영하였던 옥호정玉壺亭을 그린 〈옥호정도玉壺亭圖〉가 남아 있어 조
선시대 원림의 미학과 분위기를 잘 전하고 있다.도23

　　조선시대 원림은 어떤 제도적 틀에 얽매이지 않고 풍광 좋은 그윽한 계곡에
서 자연 그대로의 모습을 살리면서 요소요소에 건물을 배치하여 아름다운 정원
을 이루었다는 것이 특징이다. 이 점은 중국의 정원이 괴석怪石을 중심으로 전개
되고, 일본의 정원이 '마른 산수'라고 불리는 석정石庭과 지천회유식池泉回遊式이라
는 틀 속에 전개된 것과 큰 차이를 보이는 것이다. 그리하여 조선시대 원림은 자
연과의 조화를 특징으로 하는 바, 예술철학자 조요한 선생은《한국미의 조명》(열
화당, 1999)에 한국 정원의 특징을 중국, 일본과 비교하여 다음과 같이 말했다.

　　한국의 정원미는 중국 정원처럼 인공에 의하여 창조하는 것도 아니고, 일본 정
원처럼 자연을 주택의 마당에 끌어들여서 주인 행세를 하는 것도 아니다. 한국
정원의 이상은 소박함으로 돌아가는 것이다.

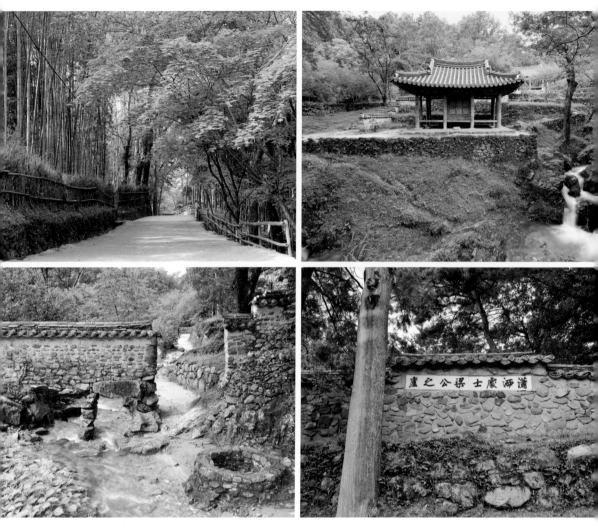

24 소쇄원, 16세기, 명승 40호, 전남 담양군 가사문학면 지곡리

　현재 남아 있는 조선시대 대표적인 원림으로는 담양의 소쇄원, 보길도의 세연정, 그리고 한양의 교외에 있던 별서인 서울 부암동의 석파정과 성북동 별서 등이 있다.

담양 소쇄원 소쇄원瀟灑園(명승 40호)은 소쇄옹蘇灑翁 양산보梁山甫(1503~1557)가 기묘사화로 스승인 조광조趙光祖가 유배되어 죽임을 당하자 세상의 뜻을 버리고 고향

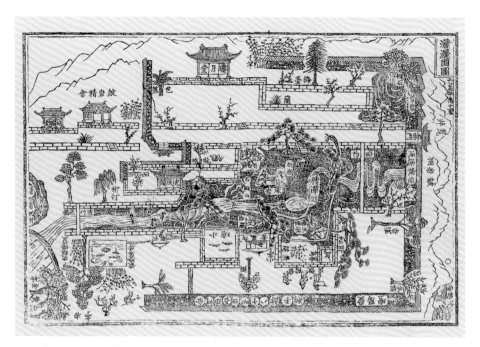

25 소쇄원도 목판본

으로 내려와 1530년대부터 조성하면서 자신의 호를 따 이름 지은 것이다.도24 소쇄원은 무등산 북쪽 기슭 가파른 계곡의 굴곡진 경사면들을 그대로 살린 원림이다. 대나무숲길을 따라 올라오면 입구에 대봉대待鳳臺라는 초가정자가 있다. 계곡을 끼고 돌면 애양단愛陽壇이라는 이름의 화계, 제월당霽月堂이라는 서재가 있으며 계곡 아래쪽으로는 광풍각光風閣이 배치되어 있다. 계곡 주변엔 매대梅臺의 매화를 비롯하여 배롱나무, 단풍나무가 철마다 다른 빛깔로 원림을 장식한다.

소쇄원에는 김인후가 1548년(명종 3)에 지은 48수의 시를 비롯하여 많은 명사들의 시문이 남아 있고 1755년(영조 31)에 제작된 〈소쇄원도瀟灑園圖〉가 전하고 있다.도25 이 그림에 의하면 소쇄원에는 물레방아에서 쏟아지는 인공폭포까지 있었던 것으로 보인다. 소쇄원은 여러 면에서 가장 전형적인 조선시대 원림이라 할 수 있다.

보길도 윤선도 원림 완도에서 남쪽으로 32킬로미터 떨어진 곳에 있는 보길도의 윤

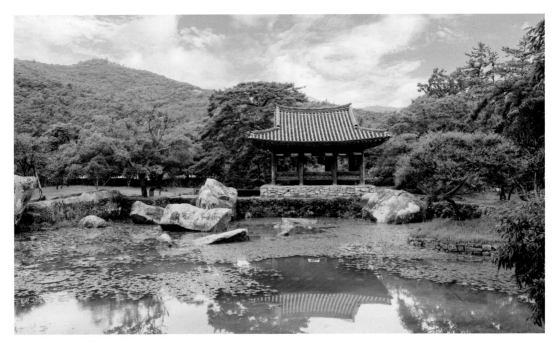

26 보길도 윤선도 원림 세연정, 17세기, 명승 34호, 전남 완도군 보길면 부황리

선도 원림(명승 34호)은 고산 윤선도가 병자호란 때 임금이 항복했다는 소식을 듣고 울분을 참지 못하여 제주도로 은거하러 떠나는 길에 보길도에 들렀다가 자연 경관에 매료되어 머물러 살면서 경영한 원림이다. 윤선도는 이곳에서 〈어부사시사漁父四時詞〉, 〈오우가五友歌〉 같은 많은 시문을 남겼다.

윤선도는 섬의 산세가 연꽃을 닮았다며 부용동芙蓉洞이라 이름 짓고는 계류를 끌어모아 연못을 만들고 연못 속에는 거대한 바윗돌을 장대하게 배치하고는 그 주위에 정자와 대臺를 세우고 세연정洗然亭이라 이름 지었다.도26 또 세연정 안쪽으로 섬의 주봉인 격자봉 밑에 낙서재樂書齋라는 서재를 마련했고 그 건너편에는 동천석실洞天石室이라는 독서처를 마련한 명실공히 조선시대 최대의 원림이다. 그리하여 이 일대 8만 1745제곱미터(약 2만 4700평)가 명승으로 지정되었다.

서울 석파정 서울 부암동의 석파정石坡亭은 철종 때 영의정을 지낸 김흥근金興根(1796~1870)이 살던 삼계동정사三溪洞精舍를 흥선대원군이 인수하여 꾸민 별서이

124

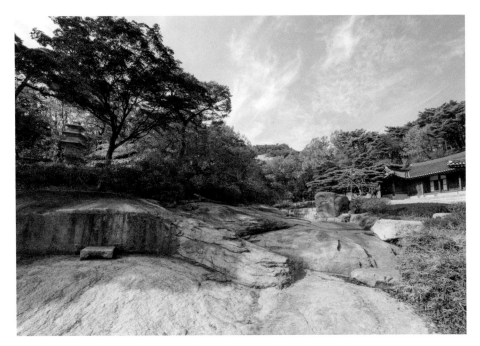

27 서울 석파정, 19세기, 서울 종로구 부암동

다. 이곳은 가까이는 북악산, 멀리는 북한산이 함께 조망되는 곳으로 별서 앞으로
는 넓은 바위로 계류가 흐르는 호쾌한 풍광이 펼쳐지는데 바위에는 한수재寒水齋
권상하權尙夏(1641~1721)가 쓴 '소수운련암巢水雲簾岩(물속에 구름으로 만든 발이 들어 있
는 바위)'이라는 글씨가 새겨져 있다.도27 사랑채 앞에는 나이 수백 살 된 멋진 소
나무가 있으며 계류를 따라 올라가면 '유수성중관풍루流水聲中觀楓樓(흐르는 물소리
속에서 단풍을 구경하는 누대)'라는 이름의 중국풍 정자가 있다.

서울 성북동 별서 서울 성북동 별서(명승 118호)는 한양도성 외곽에 있는 약 1만
4400제곱미터(약 4400평) 규모의 별서로 물살이 급한 두 물줄기가 하나로 합쳐지
는 쌍류동천雙流洞天에 인공 폭포를 연출하고 영벽지影碧池라는 인공 연못과 용두
가산龍頭假山이라는 조산으로 계곡을 경영하고는 이를 조망할 수 있는 곳에 사랑
채와 살림채를 마련하였다.도28 계곡 한쪽 바위벽에는 추사 김정희가 쓴 '장빙가
檣水家(고드름집)'라는 글씨가 새겨져 있다. 이곳의 유래는 확실치 않으나 고종 때

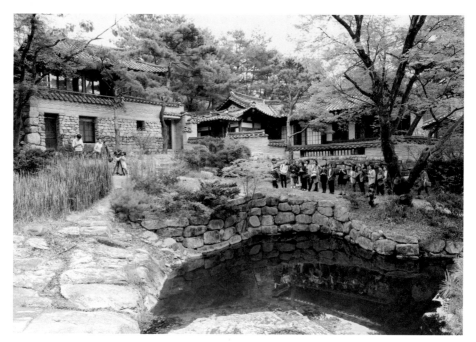

28 서울 성북동 별서, 19세기, 명승 118호, 서울 성북구 성북동

내관內官으로 시문에 능했던 춘파春坡 황윤명黃允明(1844~?)이 경영하던 원림으로 일제강점기에는 의친왕義親王 이강李堈(1877~1955)의 소유가 되어 별궁으로 사용되었다.

성북동 별서는 한양 근교의 별서이지만 호쾌한 전망을 갖고 있는 석파정과 달리 깊은 계곡을 끼고 조성하였으며 특히 200~300년 되는 느티나무, 소나무, 참나무, 단풍나무, 다래나무, 엄나무, 말채나무 등이 울창한 숲을 이루어 철마다 다른 그윽한 분위기를 띠는 것이 자랑이다.

정사

조선시대에는 정원과 원림 이외에 생활 속에 자연을 즐기는 공간으로 정사精舍가 있었다. 정사는 본래 초기 불교 사찰에서 수도처로 지은 것을 말하는 것이었지만 주자가 무이구곡에 독서와 수양을 위한 무이정사武夷精舍를 지은 것을 본받아 조

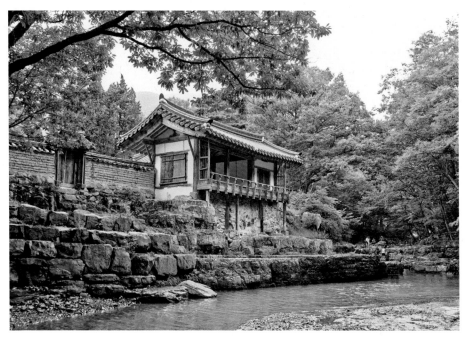

29 안강 옥산정사 독락당, 1516년, 보물 413호, 경북 경주시 안강읍 옥산리

선시대 선비들은 독서처로 정사를 경영하곤 하였다. 선비의 집 사랑채의 당호를 정사라고 이름 지은 것은 이런 정신을 본받은 것이다.

정사는 살림집 가까이 있다는 점에서 원림과 다르고 침식寢食이 가능한 최소한의 건물이 있다는 점에서 누정과 다르다. 조선시대 문인들이 별업別業이라고 부른 것은 대개 정사를 말한다. 지금은 터만 남았지만 서울 부암동에 있던 안평대군의 무계정사武溪精舍가 초기 정사의 대표적인 예이다.

정사는 주로 남쪽 지방에서 발달하여 안동 하회마을만 해도 류운룡, 류성룡 형제가 낙동강변의 경치 좋은 곳에 정사를 경영하여 국가민속문화재로 지정된 것이 원지정사遠志精舍(국가민속문화재 85호), 빈연정사賓淵精舍(국가민속문화재 86호), 옥연정사玉淵精舍(국가민속문화재 88호), 겸암정사謙菴精舍(국가민속문화재 89호) 등 네 곳이나 있을 성도다. 이외에 전국적으로 유명한 정사로는 경주 안강 옥산정사(독락당), 안동 풍산 체화정, 대전 회덕의 남간정사 등을 들 수 있다.

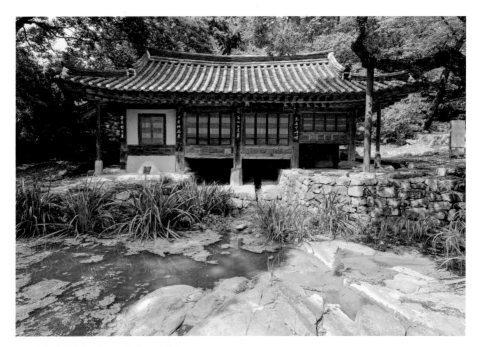

30 대전 남간정사, 1683년, 대전 동구 가양동

경주 옥산정사 경주 안강 옥산정사玉山精舍는 정자의 이름인 독락당獨樂堂으로 더 잘 알려져 있는데 회재 이언적이 42세 때 파직되어 낙향했을 때 본가인 양동마을에서 멀지 않은 곳에 지은 정사다.도29 이언적은 이곳에서 약 7년간 은둔생활을 하며 학문을 완성해 갔다.

옥산정사의 계곡가에 있는 정자엔 '계정溪亭'이라는 현판이 걸려 있는데 독락당이라는 별도의 이름을 갖고 있다. 이 계정은 담장에 창을 달아 냇물을 바라보게 한 기발한 구조로 유명하다. 옥산정사 자리는 옛날 정혜사淨惠寺의 터로 주변이 평평하여 풍수상 입지가 허한 점이 있지만 솔밭과 대밭을 조성하여 그윽하게 보강함으로써 자연과의 융합을 보여주고 있다. 훗날 옥산정사 아래쪽에 이언적을 모신 옥산서원이 세워지면서 이 일대는 사적으로 지정되고 유네스코 세계유산에도 등재되었다.

대전 남간정사 남간정사南澗精舍는 우암尤庵 송시열宋時烈(1607~1689)의 독서처로 낮

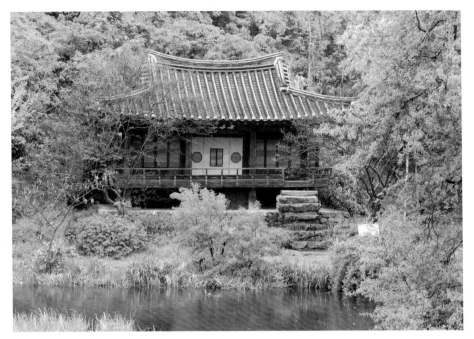

31 안동 체화정, 1761년, 보물 2051호, 경북 안동시 풍산읍 상리2리

은 야산 기슭의 계곡을 배경으로 남향하여 건립되었다. 산기슭에서 흘러내리는 계곡물을 건물 밑을 통해 끌어들여 넓은 연못을 마련한 것이 특징이다.도30 이를 위하여 대청 밑에는 장초석을 놓고 원형 기둥을 세웠으며, 또한 건물의 네 귀퉁이에는 활주活柱를 세워 길게 뻗은 처마를 받쳤다. 연못에는 작은 섬과 후대에 지은 기국정杞菊亭이 있으며, 주위에는 배롱나무를 비롯한 아름다운 정원수가 자라고 있다.

안동 체화정 안동 풍산의 체화정棣華亭(보물 2051호)은 1761년(영조 37)에 예안이씨 이민적李敏迪(1702~1763)이 세운 정자로 그의 형 이민정李敏政과 함께 살면서 우애를 다진 곳이다. '체화棣華'는《시경》에 나오는 꽃으로 형제간의 화목과 우애를 상징한다. 정면 3칸, 측면 3칸의 팔작지붕 건물로 온돌방 1칸이 있다.도31

현판의 '담락재湛樂齋' 글씨는 단원 김홍도가 안기찰방으로 이 지역에 근무할 때 쓴 것이다. 연못에는 삼신산三神山을 상징하는 세 개의 인공섬인 방장方丈, 봉

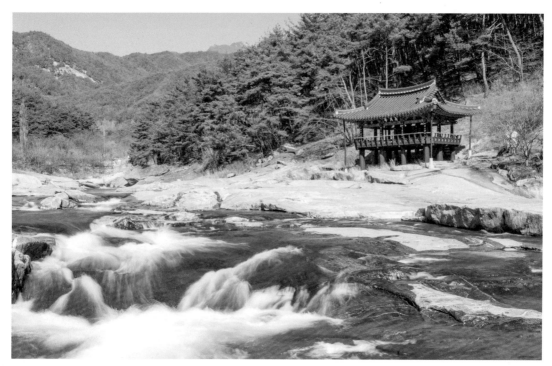

32 함양 농월정, 2015년 복원, 경남 함양군 안의면 월림리

래蓬萊, 영주瀛洲가 있다. 정사는 이처럼 집 가까이 별도로 경영한 아담한 정원이
자 원림이었다.

누정과 구곡

조선시대의 정원의 범주에는 누정樓亭과 구곡九曲이 있다. 기본적으로 누정은 건
축적 장치라고 해야 사방이 뚫려 있는 누마루에 지붕만 얹혀 있는 아주 간단한
건물이고 구곡의 경우는 이름만 걸어놓고 장소적 의미를 부여한 것이지만 그것
이 지닌 건축적·조경적 의의는 작지 않은 것이었다.

　　우리나라는 일찍부터 정자문화가 발달했다. 명승지마다 정자가 없는 곳이
없고 평범한 계곡이나 전망이 좋은 언덕, 강변의 한쪽에는 어김없이 정자가 세워
져 있다.《증보문헌비고增補文獻備考》등의 기록을 보면 이름난 정자가 885개나 될

33 담양 면앙정, 1654년, 전남 담양군 봉산면 제월리 34 담양 식영정, 1560년, 명승 57호, 전남 담양군 가사문학면 지곡리

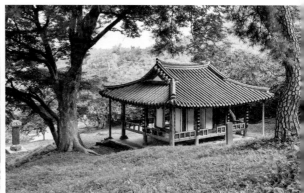

35 광주 환벽당, 16세기, 명승 107호, 광주 북구 충효동 36 담양 명옥헌, 17세기, 명승 58호, 전남 담양군 고서면 산덕리

정도이다.

관동팔경關東八景의 망양정望洋亭, 월송정越松亭, 청간정淸澗亭 등이 유명하였고, 함양의 농월정弄月亭과 군자정君子亭, 영월 주천강변의 요선정邀仙亭 등은 그 공간의 가치를 높여 명승으로 바꾸고 있다.도32

또 담양의 면앙정俛仰亭, 식영정息影亭(명승 57호), 환벽당環碧堂(명승 107호), 명옥헌鳴玉軒(명승 58호), 송강정松江亭, 취가정醉歌亭 등은 면앙俛仰 송순宋純(1493~1583)과 송강松江 정철鄭澈(1536~1593)로 대표되는 조선시대 가사歌辭문학의 현장이다.도33·34·35·36 그런 의미에서 정자는 조선시대 선비들의 풍류와 낭만의 공간이었다고 할 수 있다.

37 농수정(곡운구곡도 화첩 중), 조세걸, 1682년, 종이에 담채, 42.5×64.0cm, 국립중앙박물관 소장

　구곡은 구곡정사九曲精舍라고도 하는데 이는 주자가 고향인 중국 복건성 무이산의 약 8킬로미터에 달하는 계곡에 무이정사武夷精舍를 짓고 아홉 굽이[九曲] 경치를 〈무이구곡도가武夷九曲棹歌〉를 지어 묘사하여 도학道學(성리학)을 공부하는 단계적 과정을 읊은 데서 유래하고 있다.

　이 무이구곡을 본받아 조선시대 선비들은 낙향하면 자신들이 사는 곳의 계곡을 구곡으로 삼았다. 그 시작은 대체로 16세기 서원이 등장하는 때와 비슷하다. 조선시대 구곡 경영은 누가 먼저 시작하였는지 선후가 명확하지 않은데, 대표적인 구곡으로는 율곡栗谷 이이李珥(1536~1584)의 해주 고산구곡高山九曲, 한강寒岡 정구鄭逑(1543~1620)의 성주 무흘구곡武屹九曲, 우암尤庵 송시열宋時烈(1607~1689)의 괴산 화양구곡華陽九曲(명승 110호), 곡운谷雲 김수증金壽增(1624~1701)의 화천 곡운구곡谷雲九曲 등이 있다.

　김수증의 곡운구곡은 당시부터 유명하여 화원 조세걸曹世傑(1635~1705)이 그린《곡운구곡도》화첩(국립중앙박물관 소장)이 전하고 있다.도37 김수증은 곡운구곡 가까이 화음동정사華陰洞精舍도 지었는데, 지금은 건물은 모두 사라졌지만 너럭바

38 화천 화음동정사터 각석, 강원 화천군 사내면 삼일리

위에 새긴 태극도太極圖, 팔괘도八卦圖, 하도河圖, 낙서洛書 등과 전서체로 쓴 인문
석人文石 각자가 남아 있다.도38

　　이처럼 세월의 흐름 속에 많은 구곡들이 원래의 모습을 잃었지만 그중 가장
보존이 잘 되어 있는 곳은 괴산 화양구곡이다. 화양구곡은 우암 송시열이 1666년
(현종 7)에 속리산 줄기의 준봉들로 이루어진 화양동계곡 깊숙한 곳의 바위 위에
암서재巖棲齋를 지어 학문을 연마하고 후진을 양성하면서 약 3킬로미터 계곡의
입구부터 안쪽까지 무이구곡을 본받아 구곡을 경영한 곳이다.도39

　　1곡 경천벽擊天壁 : 화양동문華陽洞門이라 새겨 있다.

　　2곡 운영담雲影潭 : 맑은 물이 모여 소를 이루고 있다.

　　3곡 읍궁암泣弓巖 : 효종이 죽자 매일 새벽마다 여기에서 통곡히었다고 한다.

　　4곡 금사담金沙潭 : 물속의 모래가 금빛을 띤다는 곳이다. 여기 암서재가 있다.

　　5곡 첨성대瞻星臺 : 별자리를 관측하는 곳이다.

　　6곡 능운대凌雲臺 : 우뚝 솟은 바위가 구름을 찌를 듯하다.

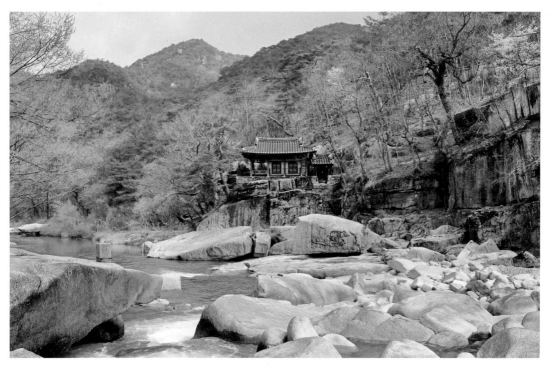

39 괴산 화양구곡 금사담 암서재, 1666년, 사적 417호, 충북 괴산군 청천면 화양리

7곡 와룡암臥龍巖 : 냇가 바위가 용이 누워 있는 것 같다.

8곡 학소대鶴巢臺 : 옛날에 낙락장송에 학의 둥지가 있었다고 한다.

9곡 파곶巴串 : 개울 복판에 흰 바위가 티 없는 옥반과 같다.

이런 식으로 구곡은 자연풍광에 시적, 명상적 이미지를 더하여 의미를 부여
한 것이다. 사실 구곡은 누정과 마찬가지로 우리나라 계곡이라면 어디든 경영할
수 있는 것이어서 낙향을 하거나 은일자로 살아가고자 한 선비들이 전국 곳곳에
서 구곡을 경영하였다. 결국 구곡은 마음으로 꾸민 거대한 원림이었던 것이다.

정자가 풍류와 낭만의 공간이었다면 구곡의 정신은 유식遊息과 장수藏修 두
단어로 요약된다. 유식이란 편안히 노닐면서 심신을 쉬는 것이고, 장수는 자신을
겉으로 드러내지 않고 안으로 연마하는 것이다. 이것은 구곡뿐만 아니라 원림, 정
사, 누정 등 모든 건축에 서려 있는 조선시대 선비정신의 발현이다.

43장
조선 전기의
불교미술

전통과 창조의
교차로에서

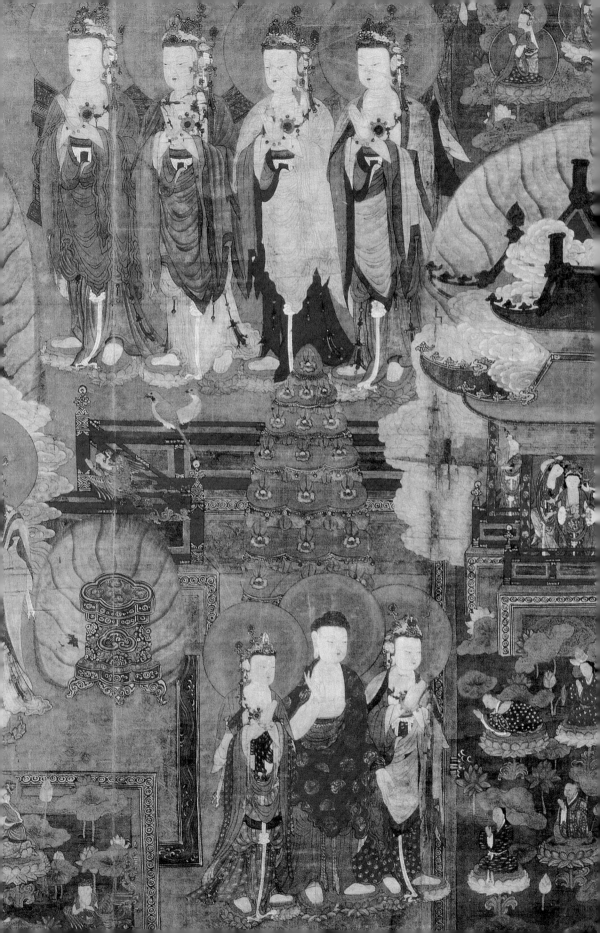

조선왕조의 불교 억압

조선왕조는 유교를 이데올로기로 삼으면서 숭유억불崇儒抑佛 정책을 펼치며 불교를 배척하였다. 고려 말기만 해도 승려는 당대의 지성을 대표하는 집단이었지만, 조선은 개국 후 승려의 출가를 막기 위해 도첩제度牒制라는 신분 공인 제도를 시행하였고, 1406년(태종 6)에는 조계종曹溪宗, 천태종天台宗 등 11개 종파의 242개 사원만 공인하고 나머지 사찰이 소유하고 있는 토지와 노비는 군자감軍資監으로 이속시켰다. 그리고 1424년(세종 6)에는 선종禪宗과 교종教宗 양종 체제로 통폐합시키고 이듬해에 최종적으로 36개 사찰에 승려 3880명, 토지 8150결만 공인하였다.(정병삼,《한국불교사》, 푸른역사, 2020) 이로 인해 많은 승려들이 절을 떠났고 전국 산천에 폐사지가 즐비하게 되었다. 사찰터에는 향교나 서원이 들어서기 일쑤였고, 심지어는 권세가의 사사로운 저택이 들어서기도 했다.

그러나 조선왕조가 불교를 탄압할 수만은 없었다. 지난 천 년간 국가 운영의 주도적인 이데올로기였던 불교를 하루아침에 없앨 수는 없는 일이었다. 국가 운용의 기조는 분명 숭유억불이었지만 마음 한쪽에는 여전히 불심이 자리 잡고 있어 삶의 안정과 죽음의 위안을 받기 위한 기복신앙으로서의 불교는 명맥을 유지하고 있었다. 사대부들이 앞장서는 일은 없었지만 왕과 왕실 가족들은 간간히 불사佛事를 일으키며 사찰을 세우고 불화와 불상을 봉안하고, 사경寫經과 역경譯經 사업을 벌였다. 이것이 조선 전기 불교미술이 얻어낸 제한된 성취이다. 그렇다고 그 내용이 빈약한 것은 결코 아니었다.

한양의 흥천사

태조 이성계는 불교에 신심이 깊어 역성혁명 직전인 1391년, 금강산에 쿠데타의 성공을 비는 사리장치를 봉안하였다. 또 무학대사를 왕사로 모셨고, 말년엔 양주 회암사檜巖寺에 몸을 맡겼다. 태조는 신덕왕후神德王后(1356~1396)가 1396년(태조 5)

관경변상도(부분), 이맹근, 1465년, 비단에 채색, 269.0×182.2cm, 일본 지은원 소장

세상을 떠나자 지금의 미국대사관저 인근에 능을 조성하고 정릉貞陵이라 이름 짓고는 이듬해에 원찰願刹로 흥천사興天寺를 세웠다. 지금의 주한영국대사관 자리에 있었던 흥천사는 170칸 규모에 3층 목조사리탑이 있는 대찰이었다.

흥천사는 선종의 도회소都會所가 되었고 거주하는 승려 정원이 120명, 지급된 사전이 100결, 노비가 40인이었다. 이때 교종의 도회소는 연희동에 있는 흥덕사興德寺였고, 규모는 흥천사와 같았다. 이 흥천사는 한양 장안의 명소로 명나라 사신이 오면 들리는 곳이기도 했는데, 창건된 지 100년이 조금 지난 1504년(연산군 10)에 화재를 겪었다. 이 해에는 연희동의 흥덕사도 불에 탔다. 흥천사 목조사리탑은 이때는 건재했으나 6년 뒤인 1510년(중종 5) 성균관 유생들의 방화로 불에 타 소실되었다. 이리하여 흥천사는 사라지고 1462년(세조 8)에 주조된 〈흥천사명동종〉(보물 1460호)만이 그 옛날을 증언하고 있다. 이와 같은 흥천사의 창건과 소실은 조선왕조 숭유억불 정책의 딜레마를 보여준다.

세종·세조의 불교 지원

조선왕조 숭유억불과 불교 진흥의 모순은 불상과 불경 제작에도 나타났다. 세종은 대궐 안에 내불당內佛堂을 세우고 금불상 3구를 안치했다. 또 1446년(세종 28)엔 왕비 소헌왕후昭憲王后(1395~1446)의 명복을 빌기 위해 형 효령대군孝寧大君(1395~1486)과 아들 안평대군安平大君(1418~1453)에게 금니로 사경을 하도록 하여 대자암大慈庵에 봉헌하였으며 아들 수양대군을 시켜 석가모니의 일대기를 한글로 편찬하게 하였다. 이것이 1447년(세종 29)에 간행된 《석보상절釋譜詳節》이다.

그리고 세종은 《석보상절》을 읽고 〈월인천강지곡月印千江之曲〉이라는 시를 읊고 또 책으로 펴냈다. 〈월인천강지곡〉은 부처님의 공덕이 달빛처럼 천 개의 강에 두루 비치듯 백성들이 감화하기를 바라는 마음을 노래한 것이다. 또 1459년(세조 5) 세조는 두 권을 합쳐서 《월인석보月印釋譜》를 펴냈으며 스스로 호불군주임을 자처하며 간경도감刊經都監을 설치하고 불경 간행에 심혈을 기울여 해인사海印寺의 팔만대장경도 50질이나 인출하였다.

세조는 봉선사奉先寺, 낙산사洛山寺, 유점사楡岾寺를 중건하였다. 이러한 불사

1 서울 원각사 십층석탑, 1467년, 높이 12m, 국보 2호, 서울 종로구 종로2가

에 동원된 승려에게는 도첩度牒(신분증)을 발급하여 국가에서 공식적으로 인정한 도승度僧(도첩을 지닌 승려)만도 약 6만 명을 헤아리기에 이르렀다고 한다. 그리고 1465년(세조 11) 초파일[初八日]에 국가의 안녕을 비는 국찰로 원각사圓覺寺를 창건 하였다. 원각사 창건에는 세조의 삼촌인 효령대군이 조성도감 도제조를 맡았다. 효령대군은 불심이 깊어 핍박받는 불교를 많이 후원한 것으로 유명하다.

　　1467년(세조 13)에 세운 〈서울 원각사 십층석탑〉(국보 2호)은 전체적인 형태, 세부 구조, 불상의 조각 등이 〈개성 경천사敬天寺 십층석탑〉(국보 86호)을 모델로

하고 있다.도1 대리석으로 만든 높이 약 12미터의 10층탑이지만 기단부가 3층으로 구성되어 전체는 13층으로 홀수에서 오는 안정감이 있다. 기단부는 위에서 보면 아표자 모양으로 복잡한 구성을 하고 있으며 각 면마다 인물·조수·초목·나한 등이 화사하게 조각되었다. 탑신부 3층까지는 기단부와 같이 아표자 모양을 하고 4층부터는 정사각형의 평면을 이루며 각 층마다 목조건축을 모방하여 지붕, 공포, 기둥, 난간 등을 세부적으로 정교하게 나타내었다. 탑신부 각 층 귀퉁이에는 원형의 석주를 나타내고 몸돌마다 불·보살·나한으로 이루어지는 도상으로 화려하게 장식하였다. 원각사는 1504년(연산군 10) 연산군이 연방원聯芳院이라는 이름의 기생집으로 만들면서 폐사되었고 현재는 탑골공원이 되었다.

이처럼 조선 초기에 불교는 왕가의 지원을 받으면서 건재했고, 비록 많은 제약을 받았지만 나라를 경영하는 기본 지침인 《경국대전》에서는 3년마다 승과를 시행하여 선교 양종에서 각각 30명씩 선발하도록 하였다. 승과에 합격하면 주지가 될 수 있었으며 주지의 임기는 30개월로 규정해 놓았다. 성종의 어머니인 인수대비 또한 불교를 옹호하여 성종의 명복을 빌기 위해 북한산 진관사津寬寺에서 수륙재를 지냈고 경기도 광주(지금의 서울 강남)에 성종의 선릉宣陵을 지키는 원찰로 봉은사奉恩寺를 지정하였다. 또 봉선사에서 사경 간행도 추진하였다. 국초의 이런 불교계 분위기는 16세기 초 연산군이 폭압적인 폐불 행위를 보일 때까지 지속되어 제한적이지만 건축, 불화, 불상, 범종에서 적지 않은 유산을 남겼다.

15세기의 사찰 건축

《경국대전》에서 사찰의 창건은 금지하였어도 중창·보수는 허락하였기 때문에 조선 초기에는 사찰건물이 많이 지어졌다. 임진왜란의 병화도 견디어 오늘날까지 전하고 있는 15세기 사찰건물이 10여 채에 이른다. 그 대표적인 예는 다음과 같다.

- 합천 해인사 장경판전藏經板殿, 1488년, 국보 52호
- 강진 무위사無爲寺 극락보전極樂寶殿, 1430년, 국보 13호
- 순천 송광사松廣寺 국사전國師殿, 1404년 무렵, 국보 56호

2 합천 해인사 장경판전, 1488년, 국보 52호, 경남 합천군 가야면 치인리

• 영천 은해사銀海寺 거조암居祖庵 영산전靈山殿, 15세기, 국보 14호

합천 해인사 장경판전은 팔만대장경을 보관하고 있는 장대한 규모의 경판고로, 그 자체로 아름다울 뿐만 아니라 자연적인 공기순환을 이용해 내부 통풍 시스템을 갖춘 과학적인 건물이다.도2 무위사 극락보전은 정면 3칸, 측면 3칸의 주심포 맞배지붕 겹처마집으로 아주 검박한 건물이다.도3 고려시대 수덕사修德寺 대웅전과 건물의 면과 선의 비례, 공포의 구성과 가구의 짜임새는 모두 비슷하지만 규모가 작고 단아한 분위기를 지니고 있어 고려의 전통을 조선적으로 세련시킨 것임을 알 수 있다. 송광사 국사전은 조선적인 단아한 아름다움을 지니고 있으며 은해사 거조암 영산전 또한 상당한 규모의 맞배지붕 건물로 중후한 분위기를 보여준다.

이와 같은 조선 초기 사찰건물들의 공통된 특징은 고려시대 목조건축인 봉정사鳳停寺 극락전極樂殿, 수덕사 대웅전의 형식을 이어받아 건물 채에 비해 지붕

3 강진 무위사 극락보전, 1430년, 국보 13호, 전남 강진군 성전면 월하리

골이 길고 높아 묵직하여 중후한 분위기를 지니면서 단정한 느낌을 준다는 점이다. 이로써 조선 초기 사찰건물들은 검박한 아름다움을 유지하고 있다.

15세기의 불상

15세기엔 불상도 적지 않게 새로 제작되어 봉안되었다.

- 〈금강산 출토 불상〉, 1453년
- 〈영주 흑석사黑石寺 목조아미타여래좌상木造阿彌陀如來坐像〉, 1458년, 국보 282호
- 〈평창 상원사 목조문수동자좌상木造文殊童子坐像〉, 1466년, 국보 221호
- 〈남양주 수종사水鍾寺 팔각오층석탑 출토 금동불상〉, 1493년, 보물 1788호

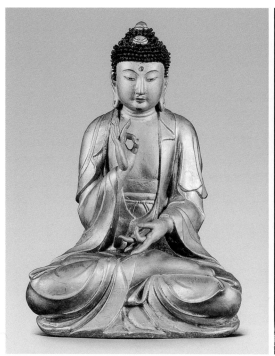
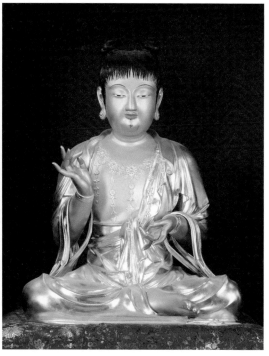

4 영주 흑석사 목조아미타여래좌상, 1458년, 높이 72cm, 국보 282호, 영주 흑석사 소장

5 평창 상원사 목조문수동자좌상, 1466년, 높이 93cm, 국보 221호, 평창 상원사 소장

· 〈강진 무위사 아미타여래삼존좌상阿彌陀如來三尊坐像〉, 15세기, 보물 1312호
· 〈양양 낙산사 건칠관음보살좌상乾漆觀音菩薩坐像〉, 15세기 중엽, 보물 1362호
· 〈경주 기림사祇林寺 건칠보살반가상乾漆菩薩半跏像〉, 1501년, 보물 415호
· 〈정덕10년명正德十年銘 석조지장보살좌상石造地藏菩薩坐像〉, 절학節學·신일信一, 1515년, 보물 1327호

〈영주 흑석사 목조아미타여래좌상〉은 효령대군과 태종의 후궁이 발원한 불상으로 긴 신체에 간결한 의상, 그리고 조용한 눈매로 조선시대 인간상에 접근하고 있는 분위기이다.도4 〈평창 상원사 목조문수동자좌상〉에는 세조의 피부병 치료 전설이 전하지만, 실제로는 세조의 딸 의숙공주懿淑公主(1441~1477)가 왕실의 안녕을 빌며 봉안한 것으로 앳된 모습에서 불상이 아니라 동자상으로서의 인간미가 느껴진다.도5

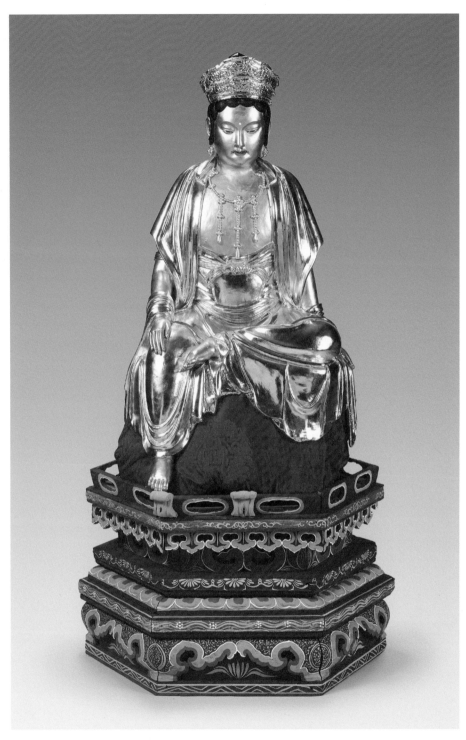

6 경주 기림사 건칠보살반가상, 1501년, 높이 91cm, 보물 415호, 경주 기림사 소장

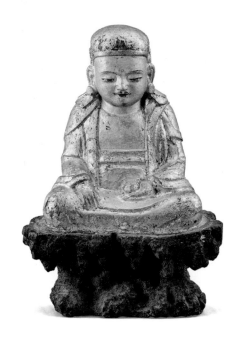

7 정덕10년명 석조지장보살좌상, 절학·신일, 1515년, 높이 33.4cm, 보물 1327호, 국립중앙박물관 소장

　　낙산사와 기림사에는 건칠상(나무로 골격을 만든 뒤 삼베를 감고 그 위에 진흙을 바른
다음 속을 빼낸 불상)이 전하고 있다. 건칠상은 제작이 편리하기 때문에 디테일의 묘
사가 뛰어나며 얼굴에도 표정이 드러나 있어 사실감으로 충만하다. 특히 〈경주
기림사 건칠보살반가상〉은 옷주름과 영락 장식이 아름답게 표현되어 있다.도6

　　조선 전기 불상 중에는 예외적으로 아담한 크기로 제작된 〈정덕10년명 석조
지장보살좌상〉이 있다.도7 이 불상의 좌대에는 정덕 10년(1515년)에 김순손金順孫
등이 시주하고 화원畵員 절학과 산인山人 신일이 제작하였다는 명문이 쓰여 있다.
본래 이 불상은 관음보살상과 함께 만들어진 것이라고 한다. 모지를 쓴 지장보살
상으로 조용한 이미지를 보여주어 마치 스님의 모습을 조각한 듯한 인상을 준다.

　　〈강진 무위사 극락보전 아미타여래삼존좌상〉은 아미타불을 본존으로 하고
왼쪽에 관음보살상, 오른쪽에 지장보살상을 협시挾侍로 두었는데 삼존상 모두 얼

8 강진 무위사 극락보전 아미타여래삼존좌상, 15세기, 아미타여래좌상 높이 1.12m, 보물 1312호, 강진 무위사 소장

굴이 둥글고 살이 복스럽게 올라 있고 이목구비는 단정하다.도8 이는 조선불상에서만 보이는 인간미이다. 양 어깨를 모두 덮은 법의의 옷주름이 두껍게 조각된 점, 군의裙衣(불보살이 입는 긴 하의)의 상단이 높이 올라가 평행으로 가로질러 입혀지고 그것을 묶은 띠 매듭이 규격화된 점 등은 조선 초기 불상의 특징이다.

무위사 극락보전의 후불벽화

조선 초기에는 이처럼 많은 불사가 이루어지는 가운데 강진 무위사 극락보전은 건축, 불상, 불화가 한 공간 안에서 어우러져 15세기 불교미술을 집약적으로 보여주고 있다. 무위사는 946년(고려 정종 1)에 세워진 경내의 〈강진 무위사 선각대사탑비先覺大師塔碑〉(보물 507호)를 통해 원효대사 때 창건된 고찰임을 알 수 있는데, 1476년(성종 7)에 극락보전을 중건하면서 안에 아미타여래삼존좌상과 아미타여래삼존벽화를 모셨다. 화기에는 현감 벼슬을 지낸 강노지姜老至 외 수십 명이

9 강진 무위사 극락보전 아미타여래삼존벽화, 해련 등, 1476년, 흙벽에 채색, 270×210cm. 국보 313호, 강진 무위사 소장

시주해 1476년 3월에 대선사 해련海蓮 등이 제작한 것으로 쓰여 있다.

극락보전 안 아미타여래삼존좌상이 봉안된 불단의 후불벽화인 〈강진 무위사 극락보전 아미타여래삼존벽화阿彌陀如來三尊壁畵〉(국보 313호)는 높이 2.7미터, 폭 2.1미터의 대폭으로 관음보살과 지장보살의 두 협시보살입상이 본존인 아미타불좌상보다 조금 낮게 위치하여 삼존을 이루고 있으며 화면 상단 구름이 둘러싸인 광배 위로는 나한상이 배치되어 원형구도를 이루고 있다. 엄격한 상하 2단 구도의 고려불화와 달리 조선불화는 위계질서를 무너뜨리고 모두가 한데 어우러지는 모습을 보여주고 있다.도9 반면에 대좌나 광배의 장식문양, 부처의 가사나 보살상의 옷무늬 표현은 고려불화의 전통을 이어받아 화려하고 섬세하며 전체적으로 은은한 분위기를 이루고 있다. 이는 고려시대의 귀족불교에서 조선시대의 대중불교로의 이행을 보여주는 형식상의 변화이다.

후불벽화 뒷면에는 〈강진 무위사 극락보전 백의관음도白衣觀音圖〉(보물 1314호)가 그려져 있고 법당 측면에 아미타내영도阿彌陀來迎圖, 설법도, 비천도飛天圖, 화훼도 등이 그려져 있었으나 박락이 심하여 현재는 따로 보존되어 있다.

15세기의 불화

조선 전기의 불화는 15세기와 16세기가 확연히 다르게 전개되었다. 16세기 불화는 문정왕후文定王后(1501~1565)의 불교 진흥에 힘입어 대대적으로 전개되었지만 15세기 불화는 일부 왕족들의 발원으로 제작된 것이어서 그 양이 많지는 않다. 현재까지 알려진 15세기 조선불화는 대부분 왕실에서 발원한 것으로 고려불화의 전통을 그대로 이어받아 대단히 화려하고 우아하다. 대개 일본에 전하고 있는데 삼성미술관 리움이 소장하고 있는 1477년작 〈약사삼존도藥師三尊圖〉 역시 일본에서 환수해 온 것이다.

이 그림은 성종의 누이동생인 명숙공주明淑公主(1456~1482)와 남편 홍상洪常(1457~1513)이 성종과 자신들의 무병장수를 기원하면서 약사, 아미타, 치성광여래, 관음 두 폭 등 다섯 폭을 함께 조성한 것 중 하나라고 화기에 밝혀져 있다. 안정된 구도의 삼존도 양식에 화려한 문양들은 고려불화를 방불케 하는 뛰어난 솜

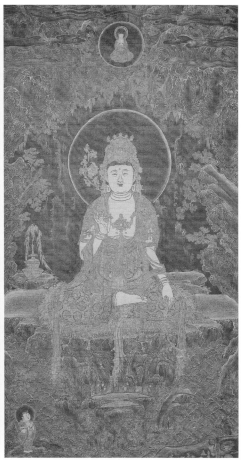

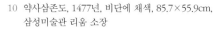

10 약사삼존도, 1477년, 비단에 채색, 85.7×55.9cm,
 삼성미술관 리움 소장

11 주야신도, 15세기, 비단에 금니, 170.9×90.9cm,
 일본 서복사 소장

씨를 보여준다.도10 또한 여래상 좌우로 십이신장이 빼곡히 시립해 있고 화면 위쪽에 구름 속의 천개天蓋(꽃가마)와 시방불十方佛을 배치한 서사적 구성은 조선불화의 특징을 잘 보여준다.

일본 서복사西福寺(사이후쿠지) 소장 〈주야신도主夜信圖〉는 검은 비단에 금물로 그린 금니탱화로 미세한 선묘가 공교하고 아름답다.도11 고려불화의 수월관음도水月觀音圖 도상을 정면정관 형태로 바꾸었고, 화면에 여백이 없이 바위와 구름으로 꽉 채워 넣었고 금물을 이용한 선묘가 섬세하게 표현된 것은 이 불화의 자랑이자 조선불화의 특징이기도 하다.

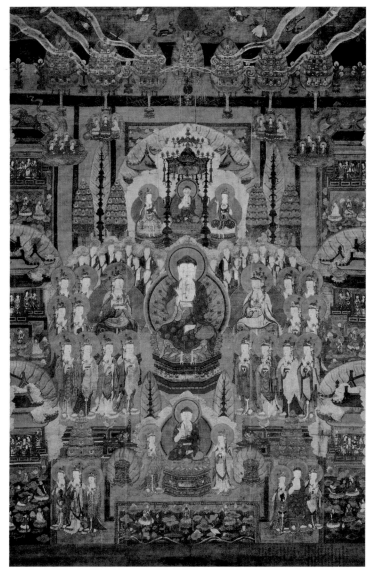

12 관경변상도, 이맹근, 1465년, 비단에 채색, 269.0×182.2cm, 일본 지은원 소장

　　일본 지은원知恩院(지온인) 소장 〈관경변상도觀經變相圖〉는 효령대군이 1465년
(세조 11)에, 돌아가신 아버지(태종)의 명복을 빌기 위하여 화공 이맹근李孟根으로
하여금 그리게 한 것으로 극락세계를 보여주는 열여섯 가지 방법을 설명한《관무
량수경觀無量壽經》에서 마지막 3품3배관만을 따로 그린 것이다.도12 내용상으로나

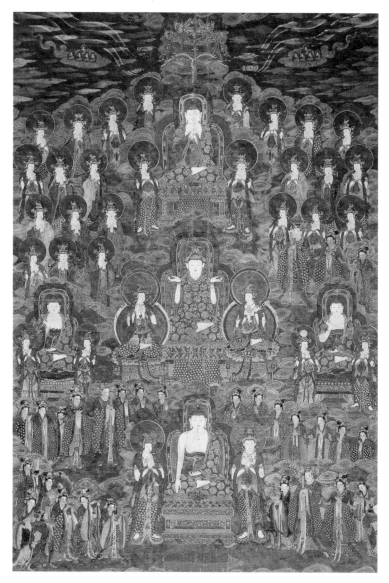

13 오불회도, 1467년, 비단에 채색, 159.1×108.2cm, 일본 십륜사 소장

기법상으로나 고려불화의 양식적 맥락을 이어가는 명화이다.

　　일본 십륜사十輪寺(주린지) 소장 〈오불회도五佛會圖〉는 삼신불三身佛과 삼세불三世佛을 모두 아우른 불화다. 위에서부터 비로자나불毘盧遮那佛, 노사나불盧舍那佛, 석가불釋迦佛의 삼신불을 세로로 배치하고, 노사나불을 중심으로 양측에 약사불

과 아미타불을 그려 삼세불을 나타낸 것이다. 때문에 화면 구성이 대단히 복잡하게 이루어졌지만 3단 구조의 안정적이고 정연한 모습을 갖추고 있다.도13

연산군의 폐불

조선 초기 세종·세조 연간만 해도 불교는 어느 정도 보호받았으나, 성종 대에 이르면 유교에 입각한 이데올로기가 확립되면서 억불정책이 강화된다. 성종은 1471년(성종 2)부터 도성 안의 염불소를 폐지하고, 양반가 부녀의 사찰 출입을 금지시키고 출가를 제한하며 세조 때 남발한 도첩 발급을 중지했다.

성종의 이런 조치는 억불정책에 그친 것이었으나 연산군은 가히 폐불정책이라 할 정도로 불교를 심하게 박해하였다. 1503년(연산군 9)에는 마침내 임금이 내려준 사패賜牌가 있는 절을 제외하고는 모든 절의 토지와 노비를 몰수하고, 1504년(연산군 10)에는 도성 안의 원각사를 폐사시켜 기생들의 거처로 사용하게 하였으며, 3년마다 치르던 승과도 실시하지 않았다. 도첩이 없는 승려는 환속시켜 농사를 짓게 하고 궁궐 내수사의 노비로 징발하기도 했다. 중종 또한 사찰의 토지를 지방의 향교에 배속시키고《경국대전》에서도 인정했던 불교 시책을 모두 폐기하였다. 이 시기 불교는 선교 양종이 사실상 없어지고 정식으로 승려도 배출하지 못하였다.

이런 불교의 박해와 폐불의 상황을 돌변시켜 불교를 옹호하고 나온 것이 문정왕후였다. 문정왕후는 중종의 왕비로 1545년 중종이 죽자 12세로 즉위한 아들 명종을 대신하여 8년간 수렴청정하면서 불교를 대대적으로 지원하였다. 이때부터 문정왕후가 세상을 떠나기 전까지 불교가 크게 부활하고 많은 불교미술의 명작들이 태어났다.

문정왕후와 보우의 불교 중흥

문정왕후는 보우普雨(1509~1565) 스님을 앞장세워 불교를 중흥시켰다. 문정왕후는 우선 경기도 광주(지금의 서울 강남구)에 있는 중종 정릉靖陵의 원찰인 봉은사를 대

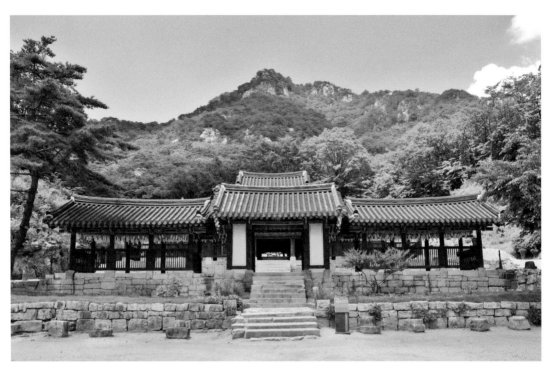

14 춘천 청평사 회전문, 1550년, 보물 164호, 강원 춘천시 북산면 청평리

대적으로 중창하여 선종의 중심 사찰로 삼고, 세조 광릉光陵의 원찰인 봉선사를
교종의 중심 사찰로 삼았다. 동시에 봉은사 주지인 보우를 선종판사禪宗判事로, 봉
선사 주지인 수진守眞을 교종판사敎宗判事로 임명했다. 이어서 연산군 때 폐지된
승과를《경국대전》의 규정에 따라 부활시켜 3년에 한 차례씩 실시하면서 15년
동안 4000여 명의 승려를 배출했다. 이때 서산대사西山大師 휴정休靜(1520~1604),
사명당四溟堂 유정惟政(1544~1610) 같은 명승들이 나왔다. 그리고 그동안 금지되었
던 도첩제를 다시 실시하게 하고 전국에 300개소의 사찰을 공인했다.

　　보우는 문정왕후의 지원 아래 많은 불사를 펼쳤다. 나라의 지원에 한계가 있
었으나 춘천 청평사淸平寺 회전문廻轉門(보물 164호), 창녕 관룡사觀龍寺 야사전藥師殿
(보물 146호) 등은 그가 일으킨 불사였다.도14 그러나 유학자들의 끊임없는 공세에
시달리다 결국 1555년(명종 10), 7년 동안 맡았던 봉은사 주지와 선종판사직을 내
놓고 청평사로 물러났다.

그래도 문정왕후는 보우를 버리지 않아 1565년(명종 20) 4월에 회암사 중창
사업을 마치고 낙성식을 주관케 했다. 그러나 같은 달 문정왕후가 향년 65세로
세상을 떠나자 보우는 한계산 설악사雪岳寺에 은거하였다. 그러고는 얼마 안 지나
보우를 참수하라는 상소가 빗발치듯 일어났는데, 율곡 이이의 '요승妖僧 보우를
논하는 상소문'이 받아들여져 제주도에 유배되었다. 그러나 유배 중 제주목사 변
협에 의하여 장살杖殺당하였다. 한편 문정왕후는 생전에 중종의 능침 옆에 안장
되길 원했지만 서울 공릉동의 태릉泰陵(사적 201호)에 따로 묻혔다.

문정왕후 발원 불화들

문정왕후의 불교 중흥의 결과 많은 불화가 탄생하였다. 대표적인 예가 1563년
(명종 18), 명종의 아들인 순회세자가 요절하자 세자의 명복을 빌고 명종의 건강과
회임을 기원하는 동시에 부처의 힘을 빌어 국난을 타개하고자 회암사 중창 불사
를 일으키면서 400점의 탱화를 제작하도록 명한 것이다.

석가삼존도釋迦三尊圖, 미륵삼존도彌勒三尊圖, 약사삼존도, 아미타삼존도阿彌陀
三尊圖를 각각 100탱씩 조성하였는데, 각 100탱마다 50탱은 채색화, 50탱은 금니
선묘화로 구성하였다. 이 400탱은 1565년(명종 20) 4월 5일 회암사에서 거행된 대
규모 무차대회無遮大會에 맞추어 개안공양開眼供養되었다. 무차대회는 사찰에서 승
속僧俗을 가리지 않고 누구나 참여하여 공양하고 설법을 듣고 서로 질문하여 배
우는 모임을 말하며, 개안공양은 완성된 불화에 점안식을 하여 불화로서 공인받
는 의식이다. 엄청난 불화의 대향연이 이루어진 것이었다.

이렇게 제작된 문정왕후 발원 400탱은 현재 6점 정도가 국내외에 남아 있는
데 모두 삼존도 형식으로 대개 세로 55센티미터, 가로 30센티미터의 아담한 크
기이다. 그중 국립중앙박물관에 소장된 〈약사삼존도〉(보물 2012호)는 화면의 중간
에 약사불과 일광보살, 월광보살을 협시로 배치하고 상단 여백은 구름과 꽃문양
을 은은하게 그려 넣었다.도15 차분하면서도 고상한 품격은 고려불화와는 또 다른
조선적인 아름다움을 보여준다. 고려불화의 화려함에 대하여 조선불화의 검박한
아름다움은 마치 고려청자에 대한 조선백자의 아름다움과 비견할 만한 것이다.

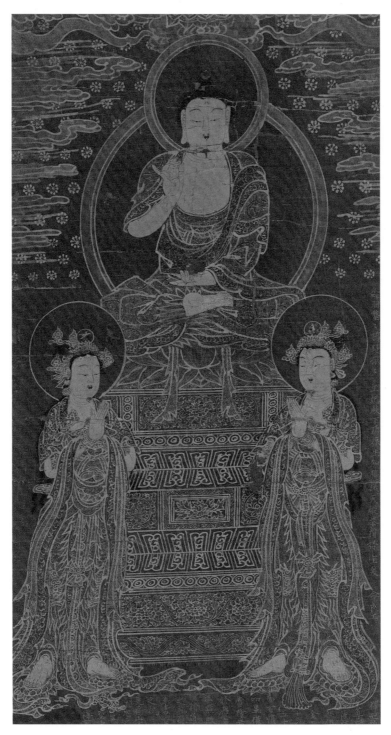

15 약사삼존도, 1565년, 비단에 금니, 54.2×29.7cm, 보물 2012호, 국립중앙박물관 소장

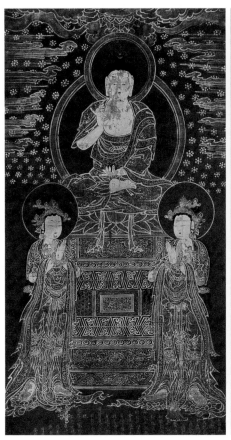
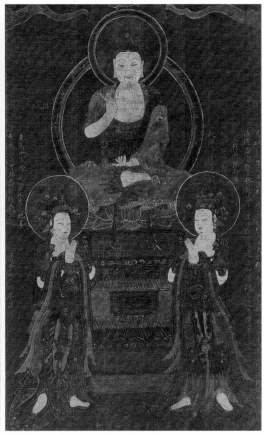

16 약사삼존도, 1565년, 비단에 금니, 58.7×30.8cm,
 일본 도쿠가와미술관 소장

17 약사삼존도, 1565년, 비단에 채색, 55.2×32.1cm,
 일본 용승원 소장

문정왕후 발원 400탱은 이외에도 일본 도쿠가와미술관에 금니 〈약사삼존도〉가, 일본 용승원龍乘院(류조인)에 채색 〈약사삼존도〉가 전한다.도16·17

　　문정왕후 시기에는 회암사 무차대회 이전부터 많은 불화가 제작되었다. 그 중 2016년 뉴욕 크리스티경매에 나온 1560년(명종 15) 제작된 〈석가삼존도〉는 국내 한 소장가가 약 180만 달러(약 20억 원)에 낙찰받아 환수해 왔다.도18 이 불화는 가로 약 0.6미터, 세로 약 1미터의 비단에 금물로 석가모니가 문수보살文殊菩薩과 보현보살普賢菩薩을 양협시로 하고 많은 보살과 제자들에게 둘러싸여 있는 모습을 그린 것으로 고려불화의 엄격한 상하구도가 아니라 조선불화의 원형구도가 갖고 있는 친숙함이 돋보인다. 그리고 인물 묘사가 대단히 섬세하고 표정이 살아

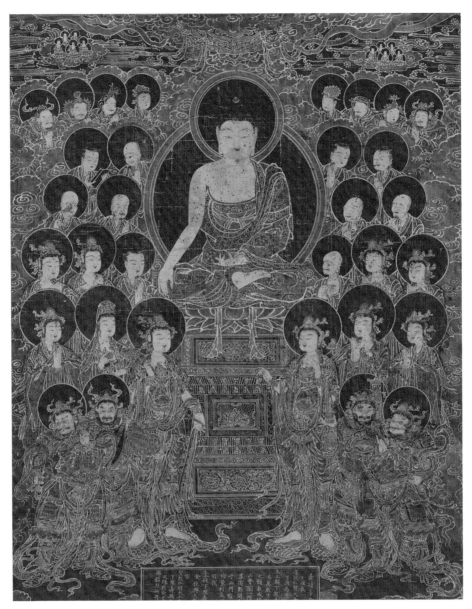

18 석가삼존도, 1560년, 비단에 금니, 102.0×60.5cm, 개인 소장

있어 조선불화의 독특한 세련미를 보여준다.

　　미국 로스앤젤레스카운티미술관은 문정왕후 발원 〈나한도羅漢圖〉를 소장하고 있다.도19 화면의 오른편으로 치우친 수묵의 암반에 걸터앉아 두루마리 경전을

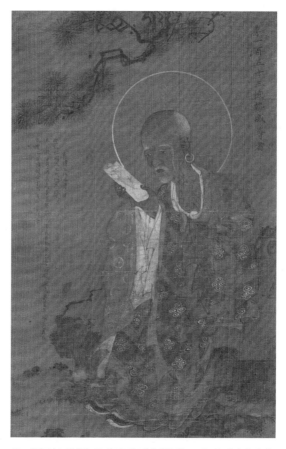

19 나한도(오백나한 중 제153위 덕세위존자), 1562년, 비단에 채색,
45.7×28.9cm, 미국 로스앤젤레스카운티미술관 소장

손에 들고 읽고 있는 나한은 오백나한 중 한 명인 제153위 덕세위존자德勢威尊者
이다. 화면 왼편의 빈 여백에는 1562년(명종 17) 문정왕후가 발원하여 조성하였다
고 묵서로 적혀 있다. 머리 위로는 소나무가 드리워져 있고, 붉은색의 장삼을 입
은 노승이 경전에 몰입하고 있는 모습으로 그린 것이다. 안정된 구도에 산수인물
의 기법이 학포學圃 이상좌李上佐의 산수도를 연상케 하는 아담한 작품이다.

16세기의 불화들

문정왕후 시절에는 문정왕후뿐만 아니라 왕실의 후궁이나 종친이 발원한 불화도

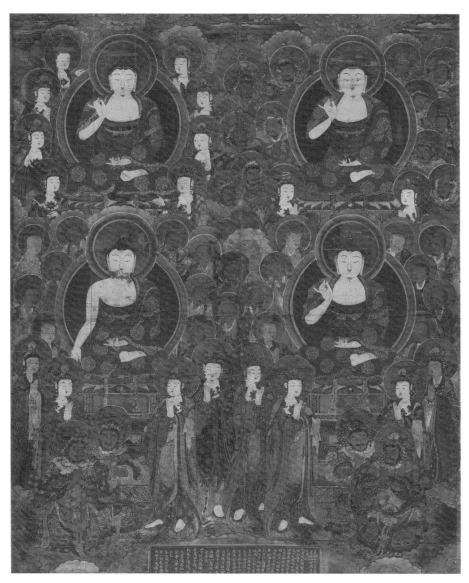

20 사불회도, 1562년, 비단에 채색, 77.8×52.2cm, 보물 1326호, 국립중앙박물관 소장

여러 점 제작되었다. 국립중앙박물관 소장 〈사불회도四佛會圖〉(보물 1326호)는 하나의 화폭에 네 분의 부처를 그린 불화이다.도20 중종의 손자인 풍산정豐山正 이종린 李宗麟(1538~1611)이 자신의 외조부인 권찬權纘(1430~1487)의 명복을 빌기 위해 발원한 것으로 역시 왕실 발원 불화다운 격조가 있다. 화폭에는 오른쪽 상단부터

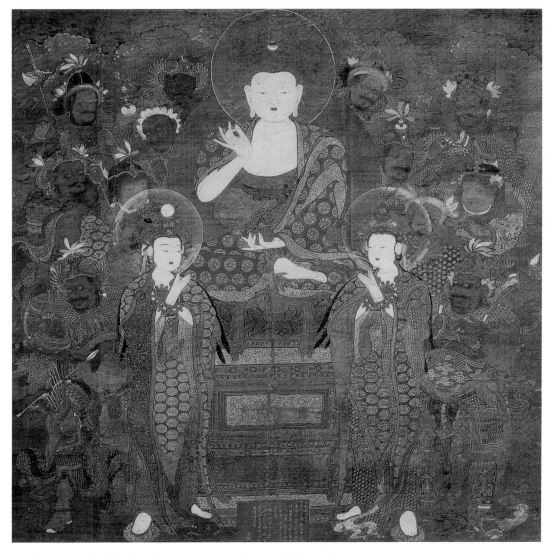

21 약사삼존도, 16세기 말, 비단에 채색, 123.0×127.5cm, 미국 보스턴미술관 소장

시계 방향으로 약사불, 미륵불, 석가불, 아미타불 등 네 부처님의 설법 장면이 그려져 있다. 역시 조선적인 서사적 구성으로 짜임새 있고 필치도 섬세하여 조선불화의 아름다움을 잘 보여준다.

　　미국 보스턴미술관 소장 〈약사삼존도〉는 약사여래를 수호하는 열두 명의 신장神將들이 함께 그려져 '약사십이신장도'라고도 불린다.도21 화기에는 '대비 전하

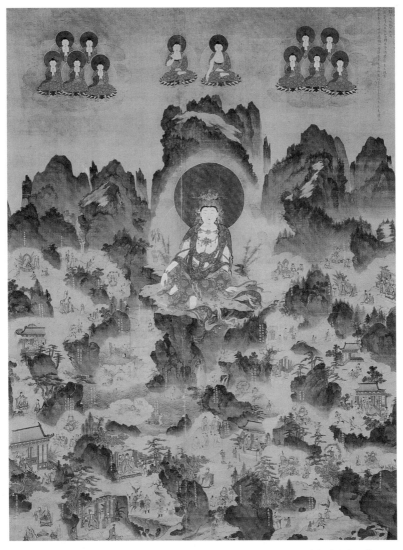

22 영암 도갑사 관음32응신도, 이자실, 1550년, 비단에 채색, 215×152cm, 일본 지은원 소장

가 주상 전하의 장수와 나라의 복을 기원하기 위해 양공에게 명하여 여러 폭의 불화를 그렸다'고 쓰여 있어 조성 배경을 알 수 있다. 대비 전하는 문정왕후를 가리키는 것일 수도 있으나 확실하진 않다. 이 불화는 옷 문양의 표현은 고려식이지만 불보살의 얼굴은 밝고 고요한 인상으로 단아하게 표현되어 있다.

〈영암 도갑사道岬寺 관음32응신도觀音三十二應身圖〉는 조선시대 회화사 전체에

23 안락국태자경변상도, 1576년, 비단에 채색, 105.8×56.8cm, 일본 청산문고 소장

서도 명작으로 꼽히는 기념비적 불화이다.도22 이 작품은 인종仁宗(1515~1545)의 비인 인성왕후仁聖王后(1514~1577)가 인종의 명복을 빌기 위해 발원한 것으로, 이자실李自實로 하여금 그림을 그리게 하여 전남 영암군 월출산의 도갑사에 봉안한 것이다. 이자실은 중종 연간의 노비 출신의 뛰어난 화가인 학포 이상좌와 동일 인물로 생각되고 있다. 관음32응신도는 《법화경法華經》〈보문품普門品〉에서 관음보살이 서른두 가지 다른 모습으로 나타나 중생을 구제한다는 내용을 그림으로 구성한 것이다. 중앙에 우뚝 솟은 바위 위에 편안한 자세로 앉아 있는 관음보살을 중심으로 하여 어려움에 부닥친 중생에게 관음보살이 나타나 구제하는 장면이 동시 축약되어 그려져 있다. 그 서른두 장면이 각각 산수인물화를 연상케 하는 섬세한 묘사로 그려진, 유례를 찾아볼 수 없는 명화다.

　　일본 청산문고青山文庫 소장 〈안락국태자경변상도安樂國太子經變相圖〉는 화면 상단 화기에 사라수 구탱沙羅樹 舊幀이 손상되어 궁정에서 내탕금(판공비)을 내어 1576년(선조 9)에 비구니 혜인慧因, 혜월慧月이 선조를 비롯한 왕실 일가의 성수를 기원하며 제작했다고 쓰여 있다.도23 이 불화의 가장 큰 특징은 각 장면 옆에 한글로 방제가 적혀 있는 것이다. 이 작품은 조선 전기 불화가 서사적 구성을 발전시켰음을 여실히 보여준다.

　　조선 전기의 불화들이 대부분 왕실 발원으로 그려진 데 반해 개인 소장의 〈아미타삼존도〉는 민간에서 발원한 것인데도 높은 격조를 보여주는 금니선묘로 아름답게 그려져 주목받고 있다.도24 화면 아래에 있는 화기에 따르면 이 불화는 정암定庵이란 스님이 모든 중생들이 함께 불도를 이루고, 돌아가신 부모님이 극락왕생하기를 바라며 1581년(선조 14)에 발원한 것이다.

조선 전기 불교미술의 성취

조선 전기의 불교미술은 이처럼 열악한 상황 속에서 자기 생명을 유지하며 많은 빙삭들을 남겼다. 15세기 세종, 세조 연간에는 고려 불교미술의 전통을 이어갔고, 16세기 문정왕후 시절에는 조선 불교미술의 르네상스라 일컬을 정도로 찬란히 꽃피웠다.

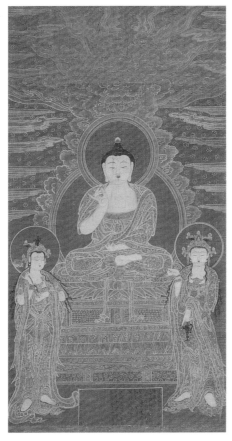

24 아미타삼존도, 1581년, 비단에 금니, 65.9×33.4cm,
　개인 소장

　　회암사 무차대회를 위해 그린 400점의 탱화는 고려불화와는 전혀 다른 조
선불화의 아름다움을 유감없이 보여주었다. 그리고 〈영암 도갑사 관음32응신도〉
같은 불화는 고려불화에서 보기 힘든 서사적 구도로 조선시대 산수화의 발전을
불화 속으로 끌어들임으로써 가히 명화의 반열에 올랐다고 평가할 만하다.

　　그러나 문정왕후와 보우의 죽음 뒤에 조선왕조는 다시 불교를 탄압하기 시
작하여 선교 양종을 철폐하고 승과와 도첩제도 없애버렸다. 문정왕후 시절 동안
반짝했던 불교 중흥은 덧없이 사라졌다. 그러나 그 시절에 승과를 부활하여 배
출한 휴정, 유정 같은 뛰어난 승려들이 임진왜란 때 의승병으로 맹활약을 펼치게
되었고, 이를 계기로 조선 후기는 전혀 다른 양상의 불교미술을 맞이하게 된다.

산사의 미학

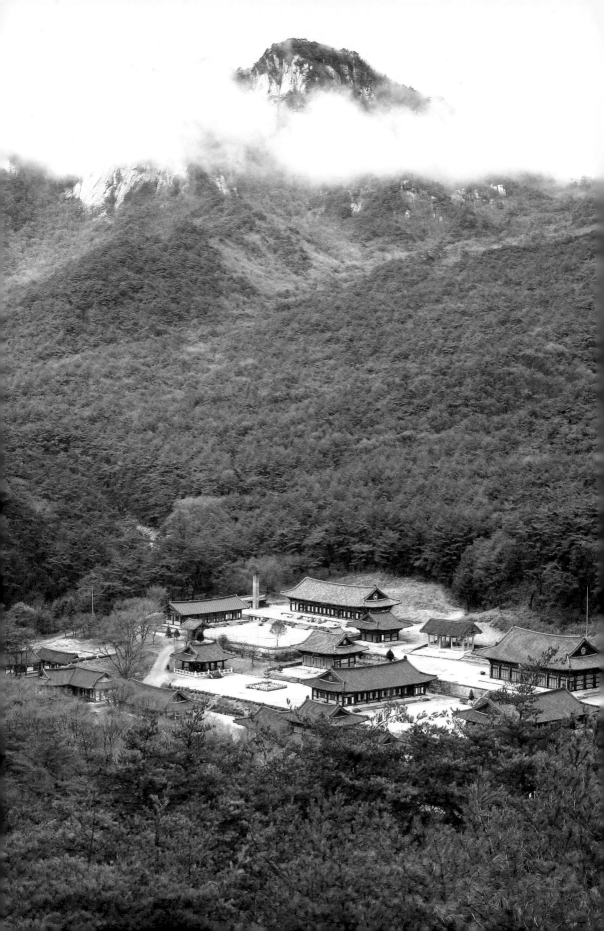

의승군의 활약과 조선 불교의 부흥

16세기 후반, 조선 불교 부흥의 두 주역이었던 문정왕후와 보우가 연달아 세상을 떠나면서 불교계에는 다시 억불의 찬바람이 몰아쳤다. 승려들은 존재감을 잃고 숨죽이며 깊은 산속으로 들어가 겨우 명맥만 유지하고 있었다. 그런 상황에서 1592년(선조 25)에 일어난 임진왜란은 조선 불교의 획기적인 전환점이 되었다. 전국 각지에서 승병이 일어나 구국 전쟁에 몸을 던졌다. 이를 의승군義僧軍이라 한다. 비록 사회적으로 핍박받는 처지였지만 휴정의 제자인 영규靈圭는 "밥 한 그릇 먹는 것도 나라의 은혜다[一食是國恩]"라며 자발적으로 300여 명의 승려를 모아 의병장 조헌趙憲과 함께 청주 탈환에 선봉장으로 나섰다. 그리고 뒤이은 금산 전투에서 장렬히 전사하였다.

영규의 맹활약은 조정에 깊은 인상을 주어 선조는 당시 불교계의 지도자였던 73세의 서산대사 휴정에게 승군을 모아 이끌어달라고 요청하였다. 이에 휴정은 전국에 격문을 띄어 참전을 독려하였고 관동에서 사명당 유정, 호남에서 처영處英, 영남에서 해안海眼 등이 의승군을 조직하였다.

의승군은 왜군과의 전투에 적극 나섰다. 특히 사명당 유정의 의승군은 평양성 탈환전에서 활약하는 등 눈부신 전공을 세웠다. 이러한 의승군의 헌신적인 전쟁 참여로 조선 불교는 다시 사회적 지위를 얻었다. 1593년(선조 26)에는 각 도마다 총섭總攝이 두 명씩 임명되고, 총지휘자인 도총섭都總攝에 휴정이 임명되었다. 승려에게 공식 승직이 부여되고 그들이 교단을 이끌게 되었다.

전쟁이 끝난 뒤 사명당 유정은 일본의 상황을 알아보는 사절인 탐적사探賊使로 에도[江戸](지금의 도쿄)까지 다녀오며 왜군에게 끌려간 피로인被虜人 3000여 명을 귀환시켰다. 전란 후에는 승려들이 산성과 궁궐 복구에도 동원되었다. 특히 남한산성을 축조할 때는 공사의 대부분이 의승군의 힘으로 이루어졌다.

이에 출가에 대한 규제가 사라지고 사찰의 건립과 중건이 자유롭게 이루어

문경 봉암사, 경북 문경시 가은읍 원북리

질 수 있게 되어 전국 각지에서 사찰이 중창되고 새로 불상과 불화를 모시는 불사가 대대적으로 일어났다.

'숭유억불'에서 '숭유존불'로

임진왜란을 계기로 불교가 다시 일어나게 된 것은 의승군의 활약에 힘입은 것이었지만 조선 후기 불교가 크게 부활한 것은 백성들의 열렬한 지지와 지원이 있었기 때문인데 이는 종교의 본질과 연관이 있다. 조선왕조의 이데올로기인 유교는 사회윤리와 인간의 도덕에 대해서는 훌륭한 가르침을 주었지만 죽음의 문제에 대해서는 너무도 무심했다. 공자는 죽음이 무엇이냐는 제자의 물음에 "내가 삶도 모르는데 죽음을 어떻게 아느냐"라며 이 문제를 외면했다.

이에 비해 불교는 내세에의 희망을 말하면서 현실적인 어려움과 슬픔을 위로하는 삶과 죽음에 대한 친절성이 있었다. 특히 일찍이 경험하지 못한 전란으로 최소 100만 명, 최대 200만 명이 희생되는 참상을 겪으면서 위로는 왕실부터 아래로는 일반 백성까지, 심지어는 완고한 사대부조차 발길을 사찰로 향하게 하였다. 그리고 이들이 내민 시주의 손길로 막대한 재원이 필요한 중창불사가 전국 곳곳에서 일어났다.

조선 후기에 불교를 지원하는 후원자는 왕실, 사대부, 일반 백성 모두에 걸쳐 있었다. 왕실의 경우 숙종은 화엄사華嚴寺 각황전覺皇殿의 건립을 지원하였고 정조는 부친인 사도세자를 현륭원에 모시고 원찰로 용주사를 창건하였다. 많은 왕족들이 여러 사찰에 기원패祈願牌를 모시며 공개적으로 지원하였다. 특히 왕실 여인들이 시주에 적극적이었다.

사대부들도 사찰과 긴밀히 인연을 맺었다. 대표적인 예로 안동김씨 집안은 김수항金壽恒 이래로 여주 신륵사神勒寺를 지원하였고, 경주김씨는 예산 본가 뒷산에 화암사華巖寺라는 문중의 원찰을 경영하기도 하였다. 학식이 높은 승려와 불교에 관심이 높은 문인 사이에 교류가 이루어져 조귀명趙龜命은《동계집東溪集》에 여러 스님의 행장을 남길 정도였고, 다산 정약용과 아암兒庵 혜장惠藏, 추사 김정희와 초의草衣 의순意恂의 교우에서 보이듯 금석지교를 낳았다.

그러나 이보다도 절대적인 지지를 보낸 것은 일반 백성이었다. 초파일, 수륙재水陸齋 등 절에서 베푸는 행사에 너나없이 참여함으로써 사찰들은 이들의 시주에 많이 의지하게 되었다. 각종 계契가 조직되어 공양미를 모으는 불량계佛糧契, 기름을 공급하는 불유계佛油契 등이 일반화되었다. 이 점에서 조선 후기 불교는 신앙의 형태가 앞 시기와 전혀 달랐다. 고려 불교, 조선 전기의 불교는 어떤 식으로든 왕가를 비롯한 상류층과 연결된 위로부터의 종교였지만 조선 후기 불교는 아래로부터 지지받는 대중불교라는 성격을 지니게 되었고 이는 불교미술에 그대로 나타났다.

사찰은 자체적으로 재력을 키워나가기도 했다. 승려들은 사적으로 전답을 소유하며 사찰의 경제적 토대를 마련하였고 채광, 또는 각종 수공품을 제작하여 재정을 확보하기도 하였다.

조선은 더 이상 '숭유억불'의 나라가 아니었다. 사회적으로 불교에 대한 규제가 완전히 없어진 것은 아니었고, 각종 공사에 승려가 동원되었고 특히 지방관이 과도하게 조세를 부과하여 종이, 심지어는 미투리까지 바쳐야 하는 상황에 시달리기도 하였지만 이전처럼 억압당하진 않았다. 왕실과 양반의 지배층은 사상적으로는 여전히 유교를 숭상하지만 마음 한쪽으로 불교의 존재를 용인한 '숭유존불崇儒存佛'이었고, 피지배층의 서민들은 여기서 더 나아가 불교를 존숭한 '숭유존불崇儒尊佛'에 이르렀다. 이런 변화로 조선 후기에는 전국 각지에서 대규모 불사가 일어나 조선 후기에 불교미술의 전성기를 맞이하게 되었다.

조선 후기의 4대 중층 불전

조선 후기 불교 중흥은 우선 사찰 건축에 나타났다. 임진왜란이 끝나자 기다렸다는 듯이 전국 곳곳에서 대대적인 불사가 일어났다. 지금 우리가 만나는 대부분의 명찰, 대찰들은 거의 다 이 시기에 중건된 것이다. 조선 후기 사찰 건축의 두드러진 특징은 첫째는 불전의 대형화이다.

임진왜란 이후 중건되는 사찰의 법당들은 전에 없던 대규모였다. 마치 잃어버렸던 권위의 복권을 강조하는 듯 2층, 3층, 5층의 대규모 중층重層 불전이 세

1 보은 법주사 팔상전, 1626년, 국보 55호, 충북 보은군 속리산면 사내리

워졌다. 그 출발은 보은 법주사 팔상전(1626년)이었고 이후 김제 금산사 미륵전 (1635년)과 부여 무량사 극락전(17세기 초)을 거쳐 구례 화엄사 각황전(1702년)으로 이어졌다. 이를 4대 중층 불전이라고 한다.

보은 법주사 팔상전 법주사法住寺는 삼국시대에 창건된 유서 깊은 사찰이지만 임진 왜란 중 완전히 소실되었다가 벽암碧巖 각성覺性(1575~1660)에 의해 팔상전捌相殿 (국보 55호)과 대웅보전(보물 915호)이 건립되면서 대찰로 다시 태어났다. 기록에 따르면 법주사 팔상전은 1626년(인조 4)에 중건되었다.

법주사를 중창한 각성은 임진왜란 후 승려들을 이끌고 남한산성을 쌓아 팔도도총섭이라는 벼슬을 받은 큰스님이다. 각성은 속리산 법주사뿐만 아니라 지리산 화엄사, 쌍계사雙溪寺 등 당시 주요 대찰의 복원을 주도하며 조선 후기 사찰

2 김제 금산사 미륵전, 1635년, 국보 62호, 전북 김제시 금산면 금산리

건축의 중흥을 이끌었다.

　　팔상전의 건물 형식은 삼국시대 이래의 목탑 전통을 이어받은 5층 구조로 규모가 상당히 장대한 데다 1층부터 5층까지 5칸, 3칸, 2칸으로 줄어드는 체감률 遞減率을 갖고 있어 상승감과 안정감이 돋보인다.도1

김제 금산사 미륵전 금산사金山寺 미륵전彌勒殿(국보 62호)은 정유재란 때 소실된 것을 1635년(인조 13)에 재건한 뒤 네 차례에 걸친 중수를 거쳐 오늘에 이르고 있는 것으로, 목조건축에서는 극히 드문 3층 규모로 외관이 아주 웅장하다.도2 내부에 있던 불상은 1935년에 소실되어 1936년(혹은 1938년)에 우리나라 최초의 근대 조각가인 김복진이 제작한 높이 11미터의 소조塑造미륵삼존상이 봉안되어 있다.

3 부여 무량사 극락전, 17세기 초, 보물 356호, 충남 부여군 외산면 만수리

부여 무량사 극락전 부여 무량사無量寺 극락전(보물 356호)은 17세기 초에 세워진 2층 불전으로 그 규모가 대단히 중후하다.도3 안에 모셔진 〈부여 무량사 소조아미타여 래삼존좌상〉(보물 1565호)은 당대의 조각승 현진玄眞 주도하에 제작된 것으로 아미 타여래좌상의 높이가 5미터가 넘는 거상이다. 무량사 극락전이 누구의 주도하에 세워졌는지 알려진 바가 없지만 각성이 주도해 지은 불전에는 현진의 조각상이 봉안된 것이 많아 어떤 식으로든 각성의 영향이 있었을 것으로 생각되고 있다.

구례 화엄사 각황전 화엄사는 신라시대의 명찰로 석탑, 석등, 석경 등 많은 유물 이 전해지고 있다. 특히 거대한 석등 뒤에는 장륙존상丈六尊像(크기 1장 6척의 불상) 을 모신 웅장한 장륙전丈六殿이 있었으나 전란 중 소실되고 말았다. 임진왜란 후 1636년(인조 14) 각성은 장육전터 옆에 대웅전(보물 299호)을 세웠고 그 안에는 현

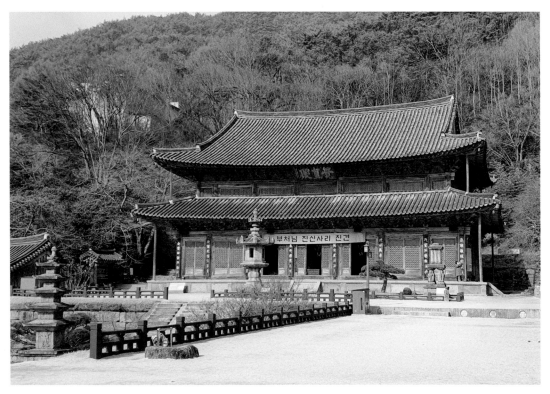

4 구례 화엄사 각황전, 1702년, 국보 67호, 전남 구례군 마산면 황전리

진의 수제자격인 청헌淸軒이 〈구례 화엄사 목조비로자나삼신불좌상木造毘盧遮那三身佛坐像〉(국보 336호)을 모셨다.

그 후 각성의 제자 계파桂波 성능性能이 장륙전을 복원하여 1702년(숙종 28)에 정면 7칸, 측면 5칸의 다포계 중층 건물로 지었다. 상량문에 따르면 이때 숙종의 후궁 숙빈최씨와 그 아들 연잉군延礽君(훗날의 영조)이 시주하였다. 또한 숙종이 성재省齋 이진휴李震休(1657~1710)가 쓴 '각황전覺皇殿' 편액을 내려주어 각황전覺皇殿(국보 67호)이라 불리게 되었다고 전한다. 이런 내력을 갖고 있기 때문에 각황전은 규모가 크고 웅장하면서도 안정된 균형감과 엄격한 조화미를 보여주며 건축기법도 뛰어나 조선시대의 대표적인 목조건축으로 평가되고 있다.도4

이외에도 조선 후기에 지어진 완주 송광사 대웅전(1622년, 보물 1243호), 양산

5 창녕 관룡사 대웅전, 1712년, 보물 212호, 경남 창녕군 창녕읍 옥천리

6 김천 직지사 대웅전, 1735년, 보물 1576호, 경북 김천시 대항면 운수리

통도사通度寺 대웅전(1645년, 국보 290호) 등 각 사찰의 주불전도 중층은 아니지만 칸수가 크고 각 칸의 길이가 길어 장대한 규모를 자랑한다. 이러한 추세는 18세기에도 계속 이어져 창녕 관룡사 대웅전(1712년, 보물 212호), 김천 직지사直指寺 대웅전(1735년, 보물 1576호) 등에 역연히 나타나고 있다.도5·6

조선 후기 가람배치의 정형화

조선 후기의 사찰은 가람배치에서 앞 시기와는 다른 중요한 변화가 일어났다. 종래의 사찰에서는 예배공간과 설법공간이 분리되어 금당(법당)과 강당이 따로 있었는데 조선 후기 사찰에서는 주불전에서 예배와 설법이 함께 이루어지도록 공간이 재배치되었다. 실내 법회에 많은 사람들이 참여할 수 있도록 불상을 모신 수미단을 후불탱화와 함께 뒤쪽으로 물리고 천장은 되도록 높여서 안에 넓고 시원스런 공간을 확보하게 되었다. 이런 이유로 조선 후기 사찰에는 불상과 후불탱화가 전에 없는 대작들로 제작되었다. 주불전은 그 절에서 모시고 있는 불상이 석가불이면 대웅전大雄殿, 아미타불이면 극락전極樂殿이나 무량수전無量壽殿, 비로자나불이면 비로전毘盧殿이나 대적광전大寂光殿이 된다.

사상사적으로 볼 때 조선 후기 불교계는 서산대사 휴정과 부휴浮休 선수善修(1543~1615)가 이끌었고 두 큰스님의 사후에는 휴정의 제자인 사명당 유정, 편양鞭羊 언기彦機(1581~1644), 소요逍遙 태능太能(1562~1649), 정관靜觀 일선一禪(1533~1608)의 4대 문파, 여기에 부휴의 제자인 벽암 각성의 일파를 더한 5대 문중이 이끌었다. 이들의 불교사상은 선종과 교종이 하나라는 휴정의 선교합일 사상으로 일관하였다. 휴정은 이를 한마디로 말하여 "선은 부처의 마음이요, 교는 부처의 말씀이다[禪是佛心 敎是佛言]"라고 했다. 이리하여 우리나라 사찰은 참선을 하고, 경전을 읽고, 염불하며 기도를 올리는 이른바 참선參禪·간경看經·염불念佛 등 삼학三學의 수행이 함께 이루어지는 공간이 되었다.

이런 불교사상의 변화는 신앙의 형태에도 그대로 나타나 사찰은 기도처이자 수도처를 겸하게 되었고 이에 따라 예불과 참선을 위한 건물들이 배치되었다. 기도를 위한 전각은 모신 대상의 성격에 따라 여러 이름과 형태로 지어졌다.

- 약사전藥師殿
- 미륵전彌勒殿(용화전龍華殿)
- 영산전靈山殿(팔상전八相殿)
- 관음전觀音殿(원통전圓通殿)
- 지장전地藏殿(명부전冥府殿)

참고1 창녕 관룡사 가람배치도

• 나한전羅漢殿(응진전應眞殿)

참선·수도하는 공간인 선방禪房은 설선당說禪堂, 또는 적묵당寂默堂이라는 이름을 갖고 있다. 적묵은 고요히 묵상하는 집이라는 뜻이다. 선방의 규모가 큰 경우엔 선불장選佛場, 즉 부처를 뽑는 곳이라는 이름을 갖기도 한다.

사찰은 사람이 사는 곳인 만큼 생활공간인 요사寮舍채가 있는데 부엌은 대개 심검당尋劒堂이라 부른다. 심검당은 '번뇌를 자르는 지혜의 칼을 찾는 집'이라는 뜻으로, 부엌에서 칼을 사용하기에 붙은 이름이다.

그리고 뒷간은 해우소解憂所라고 한다. 이 건물들은 절터의 지형에 맞추어 기능과 위계에 따라 유기적으로 배치되었다. 절 마당에는 석탑을 세우고 절 한쪽에 고승들의 승탑을 모시는 것은 하대신라 이래의 전통을 이어받은 것이다. 이것이 우리나라 산사山寺의 가람배치이다.

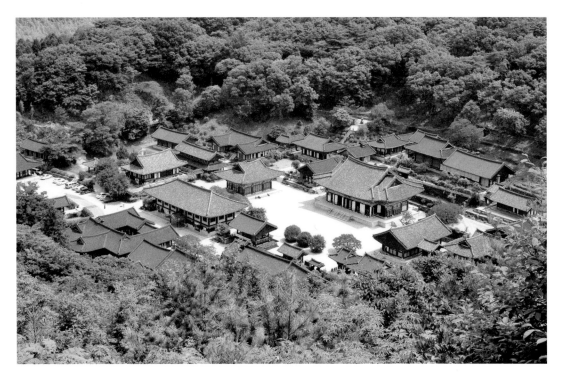

7 순천 송광사, 사적 506호, 전남 순천시 송광면 신평리

산사의 미학

조선 후기에 정착된 우리나라 산사의 가람배치에서 가장 큰 매력은 자리앉음새, 즉 위치 설정에 있다. 깊은 산중의 아늑한 분지, 마치 연꽃의 화심에 해당하는 곳에 법당을 안치하면서 작은 법당과 부속건물들을 그곳의 지형에 따라 배치한 것이다.도7

　　어느 산사든 입구부터 들어가면 먼저 일주문一柱門이 나온다. 그리고 일주문에는 '가야산 해인사伽倻山 海印寺', '지리산 천은사智異山 泉隱寺'라는 식으로 무슨 산, 무슨 절이라고 산문山門을 명기하며 여기부터는 성역임을 알려준다.도8 그리고 일주문부터 사찰의 수호신이 사천왕四天王이 서 있는 천왕문天王門이 나올 때까지는 긴 진입로가 전개된다. 산사의 진입로는 그냥 걸어가는 길이 아니라 속세와 성역을 가르는 공간적, 시간적 거리를 의미한다.

　　우리나라 산사의 진입로는 대단히 아름답다. 특히 해인사, 송광사, 선암사

8 구례 천은사 일주문, 전남 구례군 광의면 방광리

9 합천 해인사 진입로, 경남 합천군 가야면 치인리

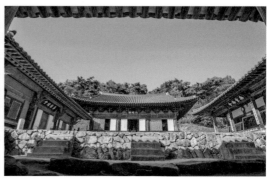

10 순천 선암사 승선교, 17세기, 보물 400호,
　전남 순천시 승주읍 죽학리

11 안동 봉정사 대웅전, 1435년, 국보 311호,
　경북 안동시 서후면 태장리

仙巖寺, 내소사來蘇寺, 선운사禪雲寺, 월정사月精寺 등은 아름다운 진입로로 이름 높
다.도9 일본 교토의 사찰들은 이런 자연스런 진입로가 아닌 인공적인 조경으로 대
신하고 있다. 산사의 진입로는 대개 계곡을 따라가다가 개울 건너 천왕문에 다다
른다. 개울을 건너는 다리에는 극락교極樂橋, 해탈교解脫橋, 승선교昇仙橋 등의 이름
이 붙어 있다.도10

　　천왕문 안쪽으로 들어서면 곧 절마당을 거쳐 법당에 이르게 되는데 규모가
큰 절에서는 만세루萬歲樓 혹은 보제루普濟樓라고 부르는 건물이 한 번 더 나온다.
만세루는 대체로 2층 누각의 형태를 하고 있는데, 야외 법회가 이루어지는 열린
공간이다. 만세루 아래층 계단을 통해 오르면 넓은 마당이 있고 그 뒤에 주불전
이 있다.도11 그리고 그 좌우로는 대개 선방과 요사채가 배치된다. 이리하여 네 개
의 건물이 사방으로 배치되면서 절마당이 형성되어 있다. 그래서 우리나라 산사

는 사동중정형四棟中庭型 혹은 산지중정형山地中庭型이라고도 부른다.

여기에다 사찰의 규모에 따라 참선·간경·염불을 위한 작은 불전들이 주불전 좌우 뒤쪽으로 배치되었다. 현세적 구원은 원통전에서 자비의 화신인 관음보살에게 기도하고, 돌아가신 분의 영혼을 위해서는 명부전에서 지장보살에게 기도하고, 참을 구하기 위한 독경과 참선은 응진전에서 한다. 그리고 민간신앙을 잊지 못하는 분들을 위해 산사 가장 깊은 곳에는 산신각이 있다. 요사채가 얼마나 크고, 선방이 얼마나 더 있냐는 사찰의 규모에 따라 다르다. 이것이 우리나라 산사의 기본 가람배치이다.

이리하여 조선 후기에 들어와 틀을 갖춘 우리나라 산사는 자연친화적이면서 선적禪的인 분위기가 감돈다. 추사 김정희는 〈산사山寺〉라는 시에서 그 선적인 정취를 이렇게 노래했다.

감실의 불상은 사람보고 얘기하려는 듯 하고 龕佛見人如欲語
산새는 새끼 데리고 날아와 반기는 듯하네 山禽挾子自來親

우리나라의 산에 가면 어디에나 이런 절이 있어 산사라는 말이 보통명사로 통한다. 그러나 세계 어디에나 우리나라 산사 같은 것이 있는 것은 아니다. 다른 나라에서 산사는 찾아보기 쉽지 않다. 산사는 언제 어디서나 등산이 가능한 우리나라의 독특한 자연환경이 낳은 사찰 형태이다.

인도와 중국에는 석굴사원이 발달하여 인도의 아잔타석굴, 엘로라석굴, 중국의 운강석굴雲崗石窟, 용문석굴龍門石窟, 막고굴莫高窟, 맥적산석굴麥積山石窟 등이 유네스코 세계유산에 등재되었고 일본은 인공적으로 가꾸어놓은 사찰정원이 발달하여 교토[京都]의 용안사龍安寺(료안지), 천룡사天龍寺(덴류지) 등 아름다운 정원을 갖고 있는 14개의 사찰과 3개의 신사가 세계유산에 등재되었다. 그리고 우리나라는 산사 7곳(법주사, 마곡사, 선암사, 대흥사, 봉정사, 부석사, 통도사)이 '산사, 한국의 산지승원山寺, 韓國의 山地僧院: Sansa, Buddhist Mountain Monasteries in Korea'이라는 이름으로 세계유산에 등재되었다.

조선시대 석탑

석탑은 조선 후기에도 여전히 사찰의 중심 건축물이었지만 앞 시기처럼 발달하지는 못하였다. 그 이유는 중창 불사 때 전각은 새로 지어야 했지만 석탑은 통일신라, 고려의 유물이 그대로 남아 있는 경우가 많았기 때문에 새로 건립할 필요가 없었던 것이다. 불국사佛國寺, 운문사雲門寺, 직지사, 선암사 등에는 통일신라의 아름다운 3층 석탑이 건재해 있고, 무량사, 월정사 등에는 고려시대의 다층 석탑이 그대로 남아 있어 이를 기준으로 법당을 중건하였던 것이다.

예외적으로 국초에 〈서울 원각사 십층석탑〉이 세워졌지만 이는 고려시대 〈개성 경천사 십층석탑〉을 모방한 것이었고, 그 이후 제작된 조선시대 석탑은 크게 주목할 만한 것은 아니었다. 조선시대에 새로 세운 석탑은 대개 고려시대 다층탑 양식을 많이 따랐고 일부에서 통일신라의 3층 석탑을 모방하기도 하였다.

양양 낙산사 칠층석탑 본래 3층이던 것을 1467년(세조 13)에 수정염주와 여의주를 탑 속에 봉안하면서 7층으로 조성하였다고 한다.(보물 499호)도12 탑신부는 지붕돌과 몸돌을 하나로 하여 7층을 이루며 각 층의 몸돌 아래로는 넓고 두꺼운 고임돌이 한 단씩 들어 있는 구조다. 탑의 머리장식부에는 찰주를 중심으로 라마탑을 닮은 여러 장식들이 원형대로 보존되어 있다.

남양주 수종사 팔각오층석탑 수종사는 1459년(세조 5)에 남한강과 북한강이 모이는 양수리가 훤히 내려다보이는 자리에 창건된 절이다. 이 탑(보물 1808호)은 원래 사찰 동편의 능선 위에 세워져 있었는데 지금은 또 다른 작은 석탑, 승탑과 함께 대웅전 옆에 옮겨져 있다. 이 탑은 〈평창 월정사 팔각구층석탑〉(국보 48호) 같은 고려시대 팔각석탑의 전통을 이으면서 조선적인 정중한 자태를 보여준다.도13

1957년 이 탑을 해체 수리할 때 기단 중대석에서 금동불상 8구, 1층 탑신석에서 금동불감 1점·금동불상 3구·목조상 3구, 1층 옥개석에서 금동불상 4구가 발견되었고, 1970년에 이전할 때는 또 2층, 3층 옥개석에서 12구의 금동불상이 발견되었다.198쪽 참조 함께 발견된 묵서명에 의해 이 석탑의 건립 하한연대는 1493년(성종 24)이며, 1628년(인조 6)에 중수된 것을 알 수 있다.

12 양양 낙산사 칠층석탑, 1467년, 높이 6.2m, 보물 499호, 강원 양양군 강현면 전진리

산청 대원사 다층석탑 본래 있던 탑이 임진왜란 때 피괴된 것을 1784년(정조 8)에 나시 세운 것으로 체감률이 아름답다.(보물 1112호)도14 8층을 이루고 있지만 네 모서리에 인물상이 새겨진 기단부가 마치 맨 아래층처럼 보여 9층탑의 분위기를 낸다. 특히 이 탑은 모서리 인물상이 너무도 소박하여 사랑스럽다.

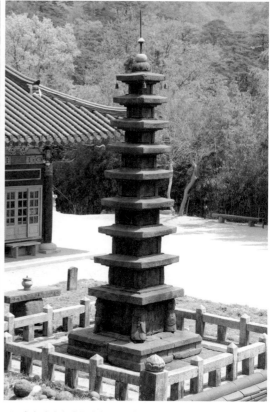

13 남양주 수종사 팔각오층석탑, 15세기 말, 높이 2.3m, 14 산청 대원사 다층석탑, 1784년, 높이 5.5m, 보물 1112호,
 보물 1808호, 경기 남양주시 조안면 송촌리 경남 산청군 삼장면 유평리

이외에 여주 신륵사神勒寺 극락보전 앞에 다층석탑(보물 225호)이 8층 탑신까
지만 남아 있지만 본래는 층수가 더 많았을 것으로 보인다. 신륵사는 1472년(성종
3)에 대규모로 새 단장을 하였는데 이 탑은 그때 세워진 것으로 생각되고 있다.

조선시대 석등

조선시대 사찰의 석등 또한 탑과 마찬가지로 앞 시기 유물을 그대로 유지하였기
때문에 크게 발전하지 못하였다. 새로 창건하는 사찰의 경우 앞 시기 전통을 그
대로 이어받거나 장명등 형태를 취하였으며 조선 후기로 가면 자유분방한 형식
을 구사하였다.

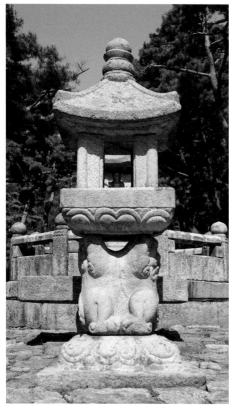
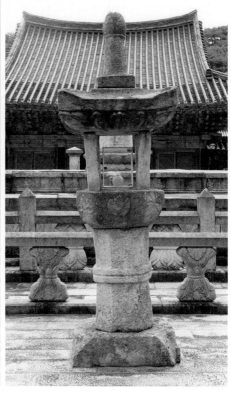

15 양주 회암사 무학대사탑 앞 쌍사자석등, 1407년, 16 양산 통도사 금강계단 북쪽 석등, 19세기, 높이 3.08m,
 높이 2.5m, 보물 389호, 경기 양주시 회암동 경남 양산시 하북면 지산리

양주 회암사 무학대사탑 앞 쌍사자 석등 1407년(태종 7)에 세워졌지만 미술사적 양식은
고려 말기 석등에 가깝다. 사각의 화사석과 육중한 지붕돌은 장명등 형식이지만
간주석은 사자 두 마리가 마주 서 석등을 떠받치는 모습이다.도15

양산 통도사 금강계단 북쪽 석등 논산 관촉사灌燭寺의 고려시대 석등과 같은 사각석등
의 모양을 이어받은 것으로 장식을 거의 가하지 않은 조용한 인상의 석등이다.도16

조선시대 승탑

조선시대 승탑은 탑·석등에 비해 앞 시기 전통을 이어받으며 다양한 형태로 전개

되었다. 조선 전기에는 고려 말에 등장한 석종형 승탑을 이어받았고, 통일신라 팔각당 승탑의 전통이 있는 사찰에서는 이를 따랐다. 그러다 임진왜란 후에는 석종형과 함께 지붕돌을 얹은 계란형, 또는 연꽃봉오리 모양의 승탑이 유행하였다.

양주 회암사 무학대사탑 회암사는 고려 충숙왕 때인 1328년(충숙왕 15) 지공指空이 창건하여 나옹懶翁, 무학대사가 주석하고 태조 이성계가 늙은 후에 머무른 여말선초의 명찰이다. 절터의 북쪽 능선 위에 지공, 나옹의 승탑과 함께 있는 〈양주 회암사 무학대사탑無學大師塔〉(보물 388호)은 그 이름에 값하는 조선시대 가장 장엄하고 아름다운 승탑이다.도17

기단의 아랫돌과 윗돌에는 각각 복련과 앙련이 새겨져 있고, 가운데 돌은 팔각의 북 모양에 꽃들이 조각되어 있다. 제법 우람한 형태미의 둥근 탑신에는 용과 구름이 사실적으로 표현되어 장엄한 느낌을 준다. 승탑 둘레에 있는 난간과 석등이 이 승탑을 더욱 거룩해 보이게 한다.

구례 연곡사 소요대사탑 지리산 피아골의 연곡사鷰谷寺에는 통일신라시대 〈구례 연곡사 동東승탑〉(국보 53호)과 고려시대 〈구례 연곡사 북北승탑〉(국보 54호)의 뒤를 잇는 아름다운 팔각원당형 승탑이 있다. 이 〈구례 연곡사 소요대사탑逍遙大師塔〉(보물 154호)은 이 사찰의 전통을 그대로 이어받은 조선시대의 가장 뛰어난 팔각원당형 승탑이다.도18

앞의 두 승탑에 비해 둔중한 인상을 주지만 높은 돋을새김의 인왕상 조각이 소박한 가운데 조선적인 분위기를 전해준다. 탑비는 따로 전하지 않고 승탑 탑신 가운데에 1650년(효종 1)에 입적한 소요대사의 승탑이라고 새겨져 있다.

보은 법주사 복천암 수암화상탑과 학조화상탑 법주사 복천암福泉庵 동쪽의 평평한 대지에 두 기의 구형球形 승탑이 나란히 세워져 있다.도19 〈보은 법주사 복천암 수암화상탑秀庵和尙塔〉(보물 1416호)의 탑신에는 '수암화상탑秀庵和尙塔'이라 쓰여 있고, 기단부 중대석에 '성화成化 16년(1480년)'에 세웠다는 글씨가 새겨져 있다. 또 하나의 승탑인 〈보은 법주사 복천암 학조화상탑學祖和尙塔〉(보물 1418호)에는 '학조화상

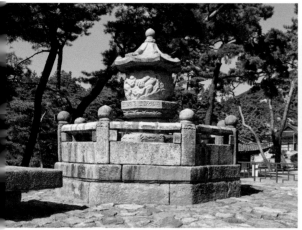

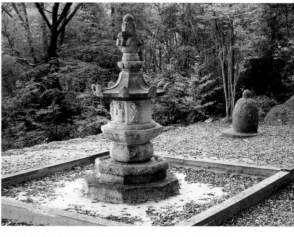

17 양주 회암사 무학대사탑, 1407년, 높이 2.7m, 보물 388호,
경기 양주시 회암동

18 구례 연곡사 소요대사탑, 1650년, 높이 3.6m, 보물 154호,
전남 구례군 토지면 내동리

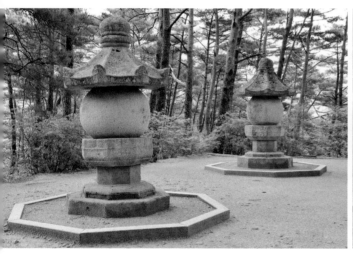

19 보은 법주사 복천암 수암화상탑(오른쪽), 1480년, 높이 3.02m, 보물 1416호,
충북 보은군 속리산면 사내리
보은 법주사 복천암 학조화상탑(왼쪽), 1514년, 높이 2.96m, 보물 1418호,
충북 보은군 속리산면 사내리

20 강진 백련사 원구형 승탑, 조선, 높이 2.6m,
전남 강진군 도암면 만덕리

學祖和尙'이라는 이름과 '정더 9년(1514년)'이라는 건립연대가 새거저 있다. 학조
學祖(1431~1514)는 인수대비의 명으로 해인사를 중수하고 해인사 팔만대장경 3부
를 인행하여 발문을 지은 조선 전기의 고승이다. 이 구형 승탑은 이후 조선시대
승탑에 가장 많이 나타나는 형식이 되었다.

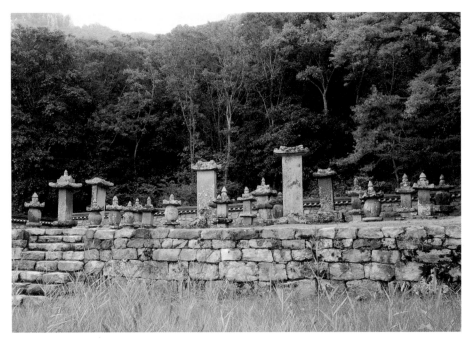

21 해남 미황사 부도밭, 전남 해남군 송지면 서정리

강진 백련사 원구형 승탑 강진 백련사白蓮寺 동백나무 숲에는 여러 기의 승탑이 자리
하고 있다. 그중 한 승탑은 주인공이 알려지지 않았지만 원구형圓球形 몸체를 각
이 지게 다듬어 조용한 아름다움을 보여주고 있다.도20

　　조선 후기엔 불교가 중흥하면서 각 대찰에 많은 승려가 기거하게 되자 절집
입구에 승탑 구역을 마련하고 '부도전浮屠田', 또는 '부도밭'이라 불렀고, 그것이
사세寺勢를 과시하는 하나의 상징이 되었다. 순천 송광사와 선암사, 해남 대흥사
와 미황사美黃寺 등의 부도밭에는 수십 기의 승탑이 탑비와 함께 조성되어 장관을
이루고 있다.도21

45장
조선 후기의
불상

새로운 종교적 이상을 찾아서

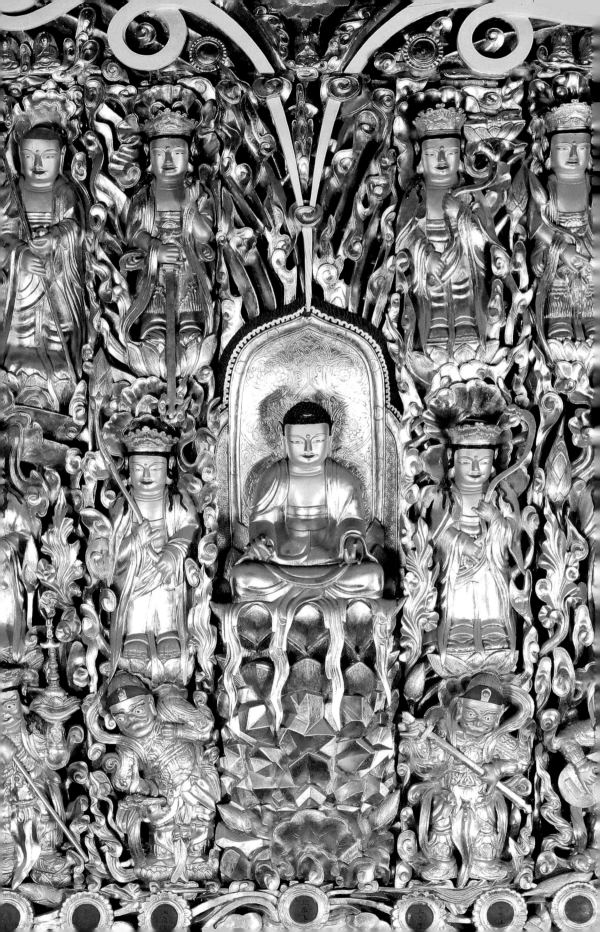

조선 후기 불상의 특징

임진왜란 이후 불교 중흥의 결과, 조선 후기의 불상조각 역시 앞 시기와는 전혀 다른 양상을 보여주었다. 우후죽순처럼 중창불사가 일어나면서 전국 각 사찰에 엄청난 양의 불상이 제작되었다. 이러한 양적 확대는 불상의 형식에서도 큰 변화를 일으켰다.

첫째는 대형 소조불상塑造佛像의 등장이다. 임진왜란 이후 주불전이 대형화하면서 이에 따라 자연히 거대한 불상을 모시게 된 것이다. 보은 법주사 대웅보전의 경우 높이가 거의 19미터에 달하며 여기에 높이 5미터가 넘는 불상이 수미단須彌壇 위에 봉안되었다. 그것도 입상이 아니라 좌상이다. 같은 크기라도 좌상은 입상보다 훨씬 장대한 인상을 준다. 이런 대형 불상은 제작상의 어려움으로 석불, 철불, 금동불이 아니라 소조불로 조성되었다. 소조불은 나무로 형틀을 만들고 흙으로 빚어 제작하기 때문에 얼마든지 대형 불상의 조각이 가능했던 것이다.

둘째는 목조불상의 유행이다. 규모가 상대적으로 작은 법당에는 대개 높이 1.5미터 전후의 목조불상을 모셨다. 목조불상은 상대적으로 적은 제작비로 많은 수요를 감당하기 위한 선택이었다.

셋째는 전국에서 활약한 이름난 조각승들이 각기 유파를 형성한 것이다. 소조불상과 목조불상은 저렴한 재료로 제작되지만 일손과 공력이 많이 들어가야 하므로 집단 작업이 이루어졌기 때문이다. 17세기의 불상조각은 현진玄眞, 수연守衍, 인균印均, 무염無染의 4대 유파가 주도하였다.

삼세불의 유행

조선 후기 불상은 내용(신앙)의 측면에서 볼 때 세 분의 부처를 나란히 모신 삼세불三世佛의 유행이 큰 특징이다.

예천 용문사 목각아미타여래설법상(부분), 단응 등, 1684년, 265×218cm, 보물 989호, 예천 용문사 소장

삼세불은 시간적 개념과 공간적 개념으로 구분할 수 있다. 시간적 삼세불은 과거불-현재불-미래불로 연등불燃燈佛-석가불-미륵불彌勒佛을 모시는 것이고, 공간적 삼세불은 석가불을 중심으로 서쪽(오른쪽)에 아미타불, 동쪽(왼쪽)에 약사불을 배치하는 것이다. 조선 후기 불상에서 유행한 삼세불은 아미타불-석가불-약사불로 이루어진 공간적 삼세불이 대부분이며 간혹 석가불 대신 비로자나불을 가운데 모신 경우도 있다. 그에 비해 부처의 존재론적 개념인 삼신불三身佛에 근거한 불상은 극히 드물게 만들어져, 지금까지 알려진 유일한 예는 〈구례 화엄사 목조비로자나삼신불좌상〉(국보 336호)이다.

조선 후기의 불상은 두 가지 측면에서 중요한 특징을 갖고 있다.

첫째는 삼국시대 이래로 종래의 삼존불은 석가불을 주존으로 하고 문수보살·보현보살이 시립하거나 아미타불을 주존으로 하고 관음보살·세지보살勢至菩薩이 보좌하고 있는 엄격한 위계가 있었지만, 조선 후기의 삼세불은 공간적·시간적 차이가 있을 뿐 세 분이 나란히 동등한 위상을 갖고 있다. 위계가 아니라 평등인 것이다.

둘째는 불상의 얼굴이 보여주는 이미지가 통일신라 불상처럼 초월적인 존재감을 앞세우지도 않고, 고려시대 불상처럼 파워풀한 모습을 띠지도 않으며 대체로 무표정하게 조용히 앉아 있는 모습을 하고 있다. 본래 불상이란 그 시대의 이상적인 인간상을 반영하는 것임을 생각할 때 조선 후기의 불상은 마치 심성 착한 선비의 모습을 보여주고 있는 듯하다.

조각승 현진의 불상조각

조선 후기 불상조각을 가장 앞장 서서 주도한 조각승은 현진玄眞이었다. 현진의 생몰년은 알 수 없지만 17세기 전반에 그가 제작한 소조, 목조불상들이 충청도, 전라도의 많은 사찰에 봉안되었는데 그와 함께 작업한 조각승은 많게는 40명을 헤아리고 있다.

현진은 정유재란이 끝나고 10년도 지나지 않은 1607년(선조 40)에 휴일休逸, 문습文習과 함께 〈장성 백양사白羊寺 목조아미타여래좌상〉(보물 2066호)을 제작하였

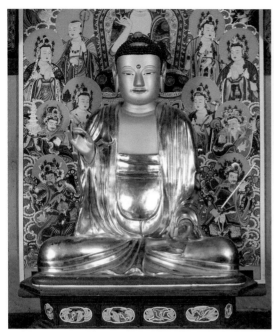

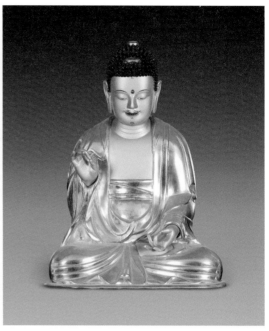

1 장성 백양사 목조아미타여래좌상, 현진 등, 1607년, 높이 208cm, 보물 2066호, 장성 백양사 소장

2 진주 월명암 목조아미타여래좌상, 현진 등, 1612년, 높이 80cm, 보물 1686호, 진주 월명암 소장

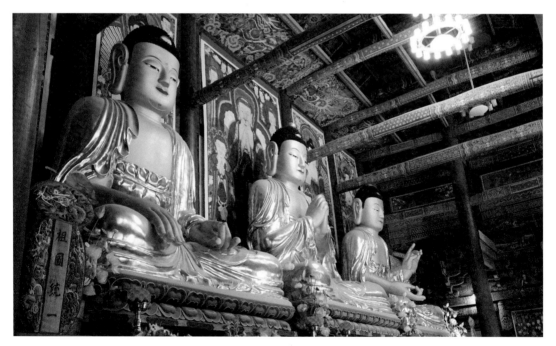

3 보은 법주사 소조비로자나삼불좌상, 현진 등, 1626년, 비로자나불좌상 높이 509cm, 보물 1360호, 보은 법주사 소장

4 성주 명적암 목조아미타여래좌상, 현진, 1637년,
높이 33.1cm, 영남대학교박물관 소장

다.도1 5년 뒤인 1612년(광해군 4)에는 네 명의 제자를 데리고 〈진주 월명암月明庵
목조아미타여래좌상〉(보물 1686호)을 제작하였고,도2 1626년(인조 4)에는 〈보은 법
주사 소조비로자나삼불좌상〉(보물 1360호)이라는 대작을 봉안하였다.도3 그리고 이
어서 7년 뒤인 1633년(인조 11)에는 〈부여 무량사 소조아미타여래삼존좌상〉(보물
1565호)을 제작하였다.

현진의 불상은 목조불상이든 소조불상이든 얼굴이 갸름한 타원형으로 이마
는 넓은 편이며 아래쪽을 내려다보는 듯한 두 눈은 좌우로 길게 뻗어 있다. 콧등
은 얇게 곡선을 그리며 내려오고, 작은 입술은 미소를 짓고 있어 전반적으로 조
용한 모습이다. 넓은 어깨에 가슴은 편평한 듯 양감 있고 허리는 길며 아랫배는
살짝 부풀어 있다. 대형 불상의 경우 전체적으로 듬직한 육감을 나타내는 데 치
중하여 디테일에서 정교한 면은 보이지 않는다.

그런 중 복장유물을 통해 1637년(인조 15)에 현진이 제작해 비슬산毗瑟山 명
적암明寂菴에 봉안한 것으로 밝혀진 〈성주 명적암 목조아미타여래좌상〉(영남대학교

5 강화 전등사 목조석가여래삼불좌상, 수연 등, 1623년, 석가여래좌상 높이 123.5cm, 보물 1785호, 강화 전등사 소장

박물관 소장)은 암자에 봉안된 불상인 만큼 높이 33센티미터의 아담한 크기로 인체 비례가 조화롭고, 얼굴에 옅은 미소를 머금은 채 명상하는 모습이 아주 조용하고 아름답게 표현되어 있다.도4

불상조각의 4대 유파

17세기에는 현진 외에도 수연, 인균, 무염 등이 조각승의 유파를 이루어 4대 유파로 지칭되고 있다.

수연守衍 수연은 17세기 전반에서 중엽에 걸쳐 전라도와 충청도를 중심으로 활동한 조각승으로, 불상의 특징은 작은 얼굴에 길쭉한 인체 비례, 양감이 강한 옷주름의 표현이다. 수연은 많은 불상을 제작하였는데〈강화 전등사傳燈寺 목조석가여래삼불좌상〉(보물 1785호)이 그의 대표작이다.도5

6 여수 흥국사 목조석가여래삼존상, 1630년대, 석가여래좌상 높이 135cm, 보물 1550호, 여수 흥국사 소장

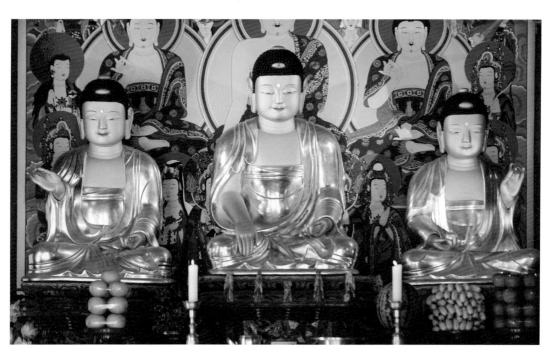

7 영광 불갑사 목조석가여래삼불좌상, 무염 등, 1635년, 석가여래좌상 높이 143cm, 보물 1377호, 영광 불갑사 소장

194

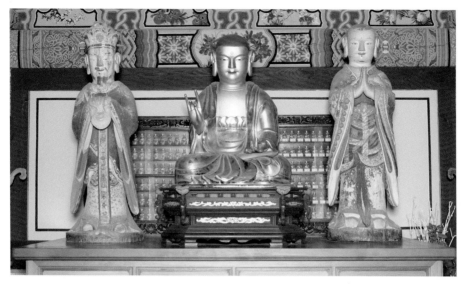

8 화순 쌍봉사 목조지장보살삼존상, 운혜 등, 1667년, 지장보살좌상 높이 104cm, 보물 1726호, 화순 쌍봉사 소장

인균印均 임진왜란 때 의승군이 맹활약했던 여수 흥국사興國寺의 〈여수 흥국사 목조석가여래삼존상〉(보물 1550호)은 1630년대에 조각승 인균이 제작한 불상으로 추정되고 있다.도6 그는 전라도 지역에서 활동하며 송광사, 화엄사의 불상 제작에도 참여하였으며 〈김제 귀신사歸信寺 영산전 소조석가삼존상〉도 제작하였다. 인균의 불상은 얼굴이 직사각형으로 긴 것이 특징이다.

무염無染 무염은 17세기 중엽에 전라도에서 활동한 조각승으로 1635년(인조 13)에 봉안한 〈영광 불갑사佛甲寺 목조석가여래삼불좌상〉(보물 1377호)을 대표작으로 꼽을 수 있다.도7 얼굴은 네모나고, 엷은 미소를 머금은 듯 조용한 인상인데 옷주름이 굵직하고 가슴에 가로질러 있는 승각기僧脚崎(승의 안에 입는 작은 옷)가 직선으로 뻗어 있는 점이 특징이다.

　이들의 제자들은 많은 사찰에 불상을 봉안하였다. 수연의 계보를 이어 17세기 중후반에 활동한 운혜雲惠는 입체적이고 건장하면서도 중량감 넘치는 선 굵은 조각을 선호하였는데 〈화순 쌍봉사雙峰寺 목조지장보살삼존상〉(보물 1726호)에도 그러

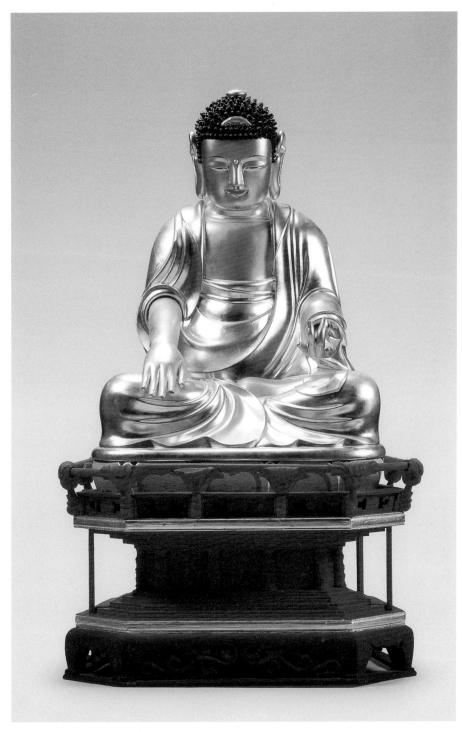

9 공주 마곡사 영산전 목조석가여래좌상, 단응 등, 1681년, 높이 81.3cm, 공주 마곡사 소장

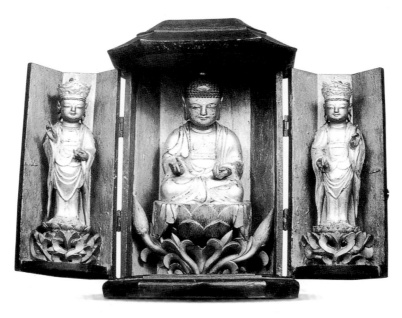

10 목조아미타여래삼존불감, 색난 등, 1689년, 높이 47.6cm, 일본 고려미술관 소장

한 경향이 잘 드러나 있다.도8 이 불상은 발원문을 통해 1667년(현종 8)에 제작되었음이 밝혀졌는데, 좌우의 시왕상도 옛 채색이 잘 보존되어 있다.

〈공주 마곡사 영산전 목조석가여래좌상〉은 무염의 제자 단응端應이 1681년(숙종 7)에 제작한 목조칠불좌상 중의 하나로 인체 비례가 명확하고 얼굴의 표정이 중후하게 표현된 명작이다.도9 특히 이 불상의 좌대는 아亞자 모양 수미좌로 옆면에 불교의 네 가지 지혜(사지四智)와 함께 《주역》의 64괘가 새겨져 있어 주목받고 있다. 단응은 1684년(숙종 10)에는 〈예천 용문사龍門寺 목각아미타여래설법상木刻阿彌陀如來說法像〉(보물 989호)의 제작을 주도하기도 하였다.188쪽

17세기 후반으로 들어가면 해남, 화순 일대에서 활약한 색난色難의 활약이 두드러진다 색난은 무염과 인균의 영향을 받은 것으로 보이는데, 그의 불상은 〈고흥 능가사楞伽寺 목조석가여래삼존상〉(보물 2137호)이 대표작이리 할 수 있다. 그런 중 예외적인 형식의 아담한 〈목조아미타여래삼존불감木造阿彌陀如來三尊佛龕〉(일본 고려미술관 소장)은 복장유물로 1689년(숙종 15) 색난이 제작한 것임이 밝혀져 있다.도10

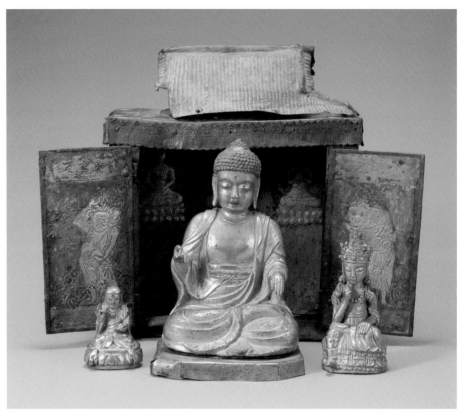

11 남양주 수종사 팔각오층석탑 출토 15세기 금동불상과 불감, 1493년, 금동석가여래좌상(가운데) 높이 13.8cm, 보물 1788호, 불교중앙박물관 소장

수종사탑 출토 금동불좌상

조선 후기의 불상조각은 소조불상과 목조불상이 대종을 이루고 금동불상은 예가 아주 드물다. 그런 중 〈남양주 수종사 팔각오층석탑〉의 1957년과 1970년 두 차례 해체 복원 과정에서 시기를 달리하는 작은 금동불상들이 여러 점 출토되었다.

1층 탑신석에서는 금동불상 3구와 목조상 3구, 금동불감 1점이 발견되었다. 이 중 금동석가여래좌상은 바닥 명문에 따르면 태종의 후궁 명빈김씨明嬪金氏(?~1479)가 시주한 것으로 그 내부 복장에서 발견된 조성 발원문에는 1493년(성종 24)에 왕과 왕실의 번영을 기원하며 중수했다고 쓰여 있어 조선 후기가 아닌 15세기에 제작된 금동불상으로 확인되었다.도11

또 이 탑에서는 기단부와 각 층 옥개석에서 높이 10센티미터 전후의 작은 금

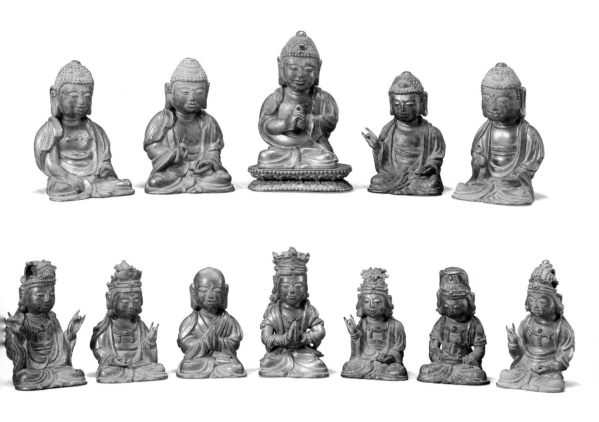

12 남양주 수종사 팔각오층석탑 출토 17세기 금동불상, 성인, 1628년, 금동비로자나불좌상(윗줄 가운데) 높이 12.9cm,
보물 1788호, 불교중앙박물관 소장

동제 불보살상이 23구 발견되었는데, 발원문에 따르면 1628년(인조 6)에 선조의
계비 인목왕후仁穆王后(1584~1632)가 발원한 것이다. 이 작은 불상들은 한결같이
다소곳한 자세에 조용한 얼굴을 하고 있어 통일신라, 고려의 불상과는 전혀 다른
이미지를 보여준다.도12 특히 비슷하게 생긴 여러 불상들이 모여 집체미를 이루고
있는 것은 조선시대 불상의 또 다른 특징이자 매력이다.

화려한 목각후불탱

조선 후기 불교미술에서 양식상으로 독특하고 기법적으로 가장 뛰어난 것은 목
각후불탱木刻後佛幀이다. 우리나라에서만 볼 수 있는 조선 후기의 독특한 불교 예

술품인 목각후불탱은 평면적인 후불탱화를 입체화한 것이다. 얼핏 보기에는 높은 부조로 돋을새김한 것처럼 보이지만 실제로는 조각을 이어 붙인 것이어서 목각후불탱, 줄여서 목각탱이라고 한다.

목각후불탱은 입체감이 강렬하여 대단히 화려하며 환상적인 느낌을 주는데, 제작에 엄청난 공력이 들어가기 때문에 매우 드물게 제작된 듯 현재까지 알려진 것은 10여 점에 불과하지만 가히 조선 후기 불상조각의 꽃이라 할 만하다. 그중 대표작을 꼽으면 다음과 같다.

- 〈문경 대승사大乘寺 목각아미타여래설법상〉, 1675년, 국보 321호
- 〈예천 용문사 목각아미타여래설법상〉, 단응 등, 1684년, 보물 989호188쪽
- 〈상주 남장사南長寺 관음선원觀音禪院 목각아미타여래설법상〉, 1695년,
 보물 923호
- 〈서울 경국사慶國寺 목각아미타여래설법상〉, 17세기 말, 보물 748호
- 〈상주 남장사 보광전普光殿 목각석가여래설법상〉, 18세기 초, 보물 922호
- 〈남원 실상사實相寺 약수암藥水庵 목각아미타여래설법상〉, 봉현奉玹 등, 1782년,
 보물 421호

조선 후기 목각후불탱의 대표작은 가장 크고(347.6×280.5센티미터), 가장 이른 시기인 1675년(숙종 1)에 제작된 〈문경 대승사 목각아미타여래설법상〉이다.도13 모두 열 개의 판목을 잇대어 만든 아미타여래설법상으로 아미타불을 중심으로 팔대보살과 범천梵天 및 제석천帝釋天, 십대제자 중 여섯 분, 사천왕 등 총 25분의 존상이 겹치지 않고 질서정연하게 배치되어 있고 상단에는 비천상, 하단에는 연꽃이 있어 극락세계를 상징하고 있다. 낱낱 존상들이 두드러지게 표현되어 있으면서도 불화의 서사적인 구성을 잃지 않아 더없이 화려하고 환상적인 느낌을 자아낸다.

기록에 의하면 이 목각후불탱은 원래 영주 부석사浮石寺에 있었다고 한다. 그러다 1862년(철종 13) 대승사에 화재가 나서 법당을 다시 세울 때 불상을 조성할 형편이 되지 않아 부석사에 있던 이 목각후불탱을 옮겨왔다고 한다. 그리고

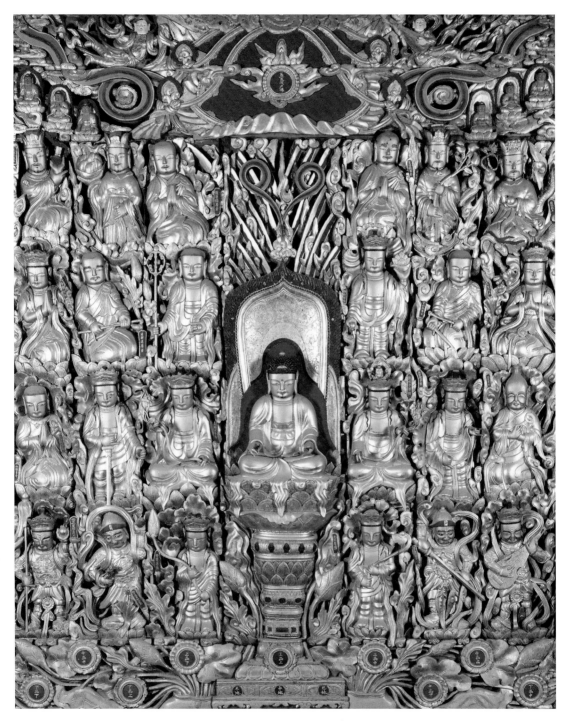

13 문경 대승사 목각아미타여래설법상, 1675년, 347.6×280.5cm, 국보 321호, 문경 대승사 소장

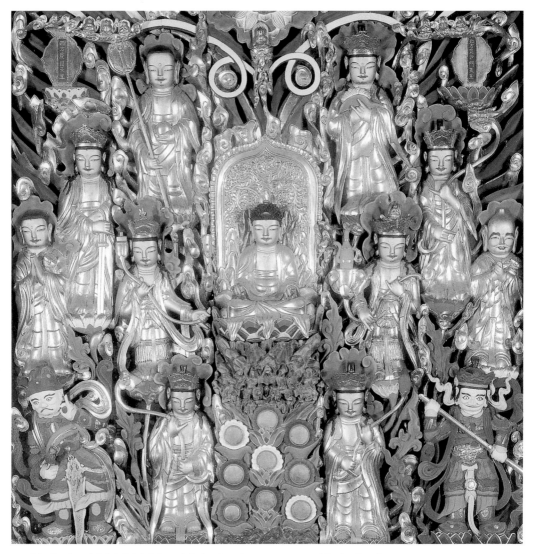

14 서울 경국사 목각아미타여래설법상, 17세기 말, 168×161cm, 보물 748호, 서울 경국사 소장

1875년(고종 12) 부석사에서 이 목각후불탱의 반환을 요구하여 시비가 일어났는데, 다음 해에 대승사에서 부석사 조사전祖師殿의 수리비 250냥을 주고 다툼을 마무리 지었다고 한다.

〈서울 경국사 목각아미타여래설법상〉은 불보살상, 사천왕상과 배경 등에 채색을 가하여 화려한 후불탱화라는 인상을 준다.도14

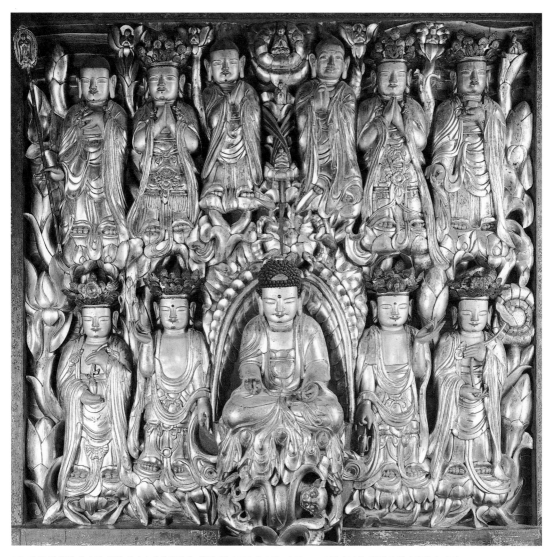

15 남원 실상사 약수암 목각아미타여래설법상, 봉현 등, 1782년, 181×183cm, 보물 421호, 금산사성보박물관 보관

〈남원 실상사 약수암 목각아미타여래설법상〉은 다른 목각후불탱과 달리 18세기 말의 작품이다.도15 정사각형에 가까운 형태에 아미타불을 중심으로 아난존자와 가섭존자, 그리고 팔대보살을 상하 2단으로 나누어 아주 입체적으로 배치했는데 하단부 명문에 봉현이라는 이름이 나온다. 봉현은 당대의 조각승으로 명성을 떨쳐 1790년(정조 14) 정조가 용주사를 창건할 때도 차출되어 갔다고 한다.

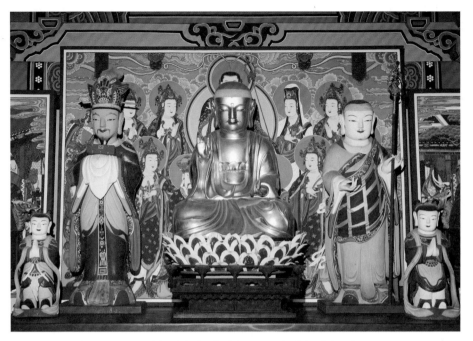

16 광주 덕림사 명부전 목조지장보살삼존상과 시왕상, 색난 등, 1680년, 지장보살상 높이 99.5cm, 보물 2136호,
광주 덕림사 소장

명부전과 목동자상

조선 후기 불교 신앙이 앞 시기와 크게 다른 점 중 하나는 명부전冥府殿의 지장신
앙이 크게 부각되어 있는 것이다. 앞 시기에도 지장신앙은 줄곧 있어왔지만 후기
에 들어오면 많은 사찰에서 지장보살을 본존으로 모신 명부전을 절마다 주불전
왼쪽에 세울 정도로 절집에서의 위상이 높아졌다.

　　이는 임진왜란 이후 죽은 영혼을 위해 기도하는 일이 많아지면서 자연스럽
게 나타난 신앙 형태의 변화였다. 불교에서 사람은 죽으면 명부의 세계에서 7일
마다 일곱 번에 걸쳐 심판을 받아 49일째 되는 날에는 다음 생의 과보果報가 정해
진다고 한다. 그리하여 죽은 영혼이 좋은 곳에 태어나도록 기도하는 천도薦度 의
식을 사십구재四十九齋, 또는 칠칠재七七齋라고도 한다. 조선 후기 불교에서 명부전
은 이처럼 비중이 큰 만큼 조각상 또한 당대의 유명 조각승들이 제작하여 봉안한
곳이 많다.

17 영광 불갑사 명부전 목동자상, 무염 등, 1654년, 높이 80~99cm, 영광 불갑사 소장

• 〈여수 흥국사 무사전無私殿 목조지장보살삼존상과 시왕상〉, 인균 등, 1648년,
 보물 1566호
• 〈영광 불갑사 명부전 목조지장보살삼존상과 시왕상〉, 무염 등, 1654년
• 〈광주 덕림사德林寺 명부전 목조지장보살삼존상과 시왕상〉, 색난 등, 1680년,
 보물 2136호

　　이 중 〈광주 덕림사 명부전 목조지장보살삼존상과 시왕상〉은 색난의 작품으
로 안정되고 아담한 조형미를 보여준다.도16

　　명부전의 본존인 지장보살은 많은 권속을 거느리고 있다. 협시로는 무독귀
왕無毒鬼王과 도명존자道明尊者, 제석천과 범천, 사천왕, 시왕[十王], 시왕을 보좌하
는 동자, 그리고 명부의 판관判官과 사자使者 등으로 구성되어 있다. 그리하여 명
부전에는 많은 존상들이 배치되어 군상을 이루고 있는데 대개 단청이 진하여 개
성적인 모습을 엿보기 힘들다. 그런 중 주목되는 조각상은 시왕마다 두 명씩 거

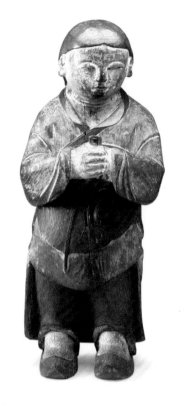

18 목동자상, 조선 후기, 높이 82cm, 본태박물관 소장　　19 목동자상, 18~19세기, 높이 75.5cm,
　　　　　　　　　　　　　　　　　　　　　　　　　　　미국 호놀룰루아카데미미술관 소장

느리고 있는 동자상들이다.

　　이 동자상들은 한결같이 다정스런 모습으로 단독상으로 따로 놓고 보면 대
단히 귀엽고 사랑스러우며 예술성도 높다. 그리하여 조선 후기 명부전에는 많은
목동자상 명작들이 남아 있다. 그중 1654년(효종 5)에 만들어진 〈영광 불갑사 명
부전 목동자상〉이 유명하다.도17

　　조선 후기 명부전의 목동자상은 이처럼 아름다운 조각상이어서 일찍부터 많
은 유물이 사찰 밖으로 유실되어 엄청난 양이 박물관과 개인 컬렉션에 전하고 있
어, 제주 본태박물관의 '다정불심'전(2013년)에 많은 유물들이 전시된 바 있다.도18
그리고 해외로도 많이 유출되어 하와이 호놀룰루아카데미미술관에 소장되어 있
는 〈목동자상〉은 일찍부터 명작으로 널리 알려져 있다.도19

20 순천 송광사 응진당 목조석가여래삼존상과 소조십육나한상 중 아난존자와 제1·3·5존자, 응원 등, 1624년,
높이 67.5~78.0cm, 보물 1549호, 순천 송광사 소장

응진전의 나한상

조선 후기 사찰의 한쪽 한적한 구석에는 나한상을 모신 건물이 있다. 나한은 아
라한阿羅漢의 준말로 일체의 번뇌를 끊고 지혜를 얻어 세상 사람들의 공양을 받는
성자를 의미하지만 일반적으로 석가모니의 직제자와 역대 고승대덕들을 일컬으
며 십육나한, 오백나한으로 발전하였다.

　　나한을 모시는 건물을 나한전 또는 응진전이라고 한다. 응진전에는 보통 석
가모니를 중심으로 좌우에 아난존자阿難尊者와 가섭존자迦葉尊者를 모시고, 그 주
위에 십육나한상을 봉안한다. 나한을 고승으로서 존경할 뿐만 아니라 신통력을
갖고 있는 초인간적 존재로 여기는 나한 신앙 때문에 응진전은 대중들에게도 인
기가 있다. 대찰에는 대부분 응진전이 있고 나한재가 열리곤 한다.

　　조선 후기의 많은 응진전 나한상 중 가장 유명한 것은 순천 송광사 응진당의
소조나한상이다.도20 이 나한상은 본래 고려시대에 제작되었으나 정유재란 때 소
실되어 1623년(인조 1)부터 두 해에 걸쳐 복원한 것이라고 하는데, 나한의 천태만

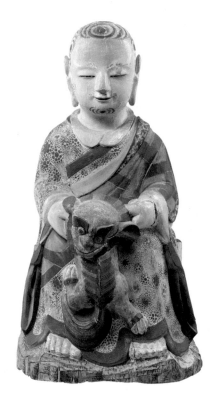

21 고성 옥천사 목조십육나한상 중 제15존자, 18세기,　　　22 목조가섭존자상, 색난 등, 1700년, 높이 55.9cm,
　　높이 67.5cm, 고성 옥천사 소장　　　　　　　　　　　　미국 메트로폴리탄미술관 소장

상을 실감나면서도 유머러스하게 보여주고 있다. 이는 가히 파격의 예술이라고
할 만하다.

　　〈고성 옥천사 목조십육나한상〉 중 제15존자상은 동안의 얼굴에 서수瑞獸를
애완동물인 양 가볍게 잡고 있는데 채색이 생생하게 살아 있다.도21 나한상 중에
가사를 입고 조용한 미소를 띠고 있는 모습을 격조 높게 표현한 것으로 뉴욕 메
트로폴리탄미술관에 소장된 〈목조가섭존자상〉이 있다.도22 이 상은 본래 1700년
(숙종 26)에 제작되어 해남 대둔사大芚寺(대흥사大興寺) 성도암成道菴에 전하던 것으
로 알려져 있다. 그러나 이러한 인간적인 모습의 나한상은 드물고, 1655년(효종 6)
에 인균이 제작한 〈여수 흥국사 응진전 목조십육나한상〉처럼 움직임이 전혀 없
는 모습으로 정형화되어 있다.

23 영월 창령사터 석조오백나한상, 조선 전기, 국립춘천박물관 소장

오백나한상과 천불상

나한상 조각 중에는 집체적으로 봉안되어 마치 설치미술을 보는 것 같은 강렬한 인상을 주는 집단적 조각군이 있다. 대표적인 예가 〈영월 창령사蒼嶺寺터 석조오백나한상〉과 〈영천 은해사 거주암 영산전 석조오백나한상〉이다.

2001년 영월 창령사터에서 발굴된 300여 구의 오백나한상은 국립춘천박물관과 국립중앙박물관에서 뛰어난 디스플레이로 많은 사람들에게 감동을 주었다.도23 하지만 그 연원에 대해서는 《신증동국여지승람》에 나온 "창령사는 석선산

24 영천 은해사 거조암 영산전 석조오백나한상, 조선 후기, 영천 은해사 거조암 소장

石船山에 있다"라는 내용이 전부이고 그 이상을 아직 알지 못하고 있다. 〈영월 창령사터 석조오백나한상〉은 얼굴뿐만 아니라 자세도 제각각이어서 제작 의도 자체에 나한의 여러 모습을 담아내려고 한 조형의지가 명확히 나타나 있어 서민적이고 토속적이지만 개성적인 인체 조각상으로 높이 평가되고 있다.

영천 은해사의 말사인 거조암의 영산전(국보 14호)은 15세기 조선 초 건물로 유명한데, 여기 모셔져 있는 526구의 석조오백나한상은 집단을 이루는 집체적 개성이 압도적인 인상을 준다.도24

창령사터와 거조암의 나한상들은 모두 정형으로부터 크게 일탈한, 파격적이고 해학적이며 민중적인 조각상이어서 조선시대 불상조각의 별격을 보여준다.

25 해남 대흥사 석조천불좌상, 현정 등, 1817년, 최대 높이 27.5cm, 해남 대흥사 소장

이들은 개별 조각상으로도 명확한 자기 표정을 갖고 있지만, 한자리에 모여 있을 때 그 종교적 예술적 가치가 더욱 빛을 발한다. 그 점에서 화순 운주사雲住寺의 고려시대 천불천탑동과 마찬가지로 집체미라는 조형적 특질을 같이하고 있다.

불상조각의 집체미를 보여주는 도상으로 천불상千佛像이 있다. 천불전千佛殿 안에 똑같은 크기의 작은 불상 천 구를 모신 것으로 불상 개개의 인상보다도 법당 후불벽면에 수십 줄로 도열해 있는 것이 이 도상의 본뜻이다. 특히 〈해남 대흥사 석조천불좌상〉은 제작 내력이 흥미롭다.도25 〈천불조성약기千佛造成略記〉에 의하면 1811년(순조 11) 2월에 불탄 대흥사 천불전을 재건하려고 완호玩虎 윤우倫佑 (1758~1826) 스님이 화주가 되어 1811년 서울에서 화원 여덟 명을 구해 경주 기림

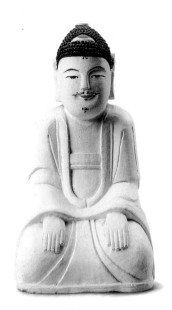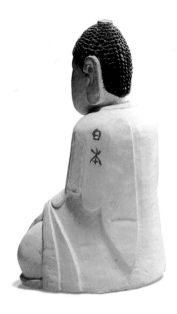

26 해남 대흥사 석조천불좌상 중 일본에서 돌아온 표식이 있는 불상

사에 가서 천불을 조성하기 시작하였고 이후 영남과 전라도의 화원 등 44명이 참여하였다고 한다. 이 천불은 70여 일 만에 완성되어 11월 경주 장진포에서 완도 상선에 실려 출항했으나 768구는 동래 앞바다에서 큰 바람을 만나 일본에 표류하여 규슈[九州]에 표착하고 그 이듬해에 나가사키[長崎], 쓰시마[對馬], 동래를 거쳐 7월에 대흥사에 도착하여 8월 15일에 마침내 천불전에 봉안되었다고 한다. 이때 윤우 스님과 친하게 지내던 강진 유배 중의 다산 정약용이 일본에 표류했던 불상에는 따로 표기해 둘 것을 권유했는데 실제로 불상 중에는 어깨에 日 또는 日本이라고 새긴 것이 있다.도26

천왕문의 사천왕상

조선시대 산사의 진입로는 일주문에서 천왕문까지 이어지며 천왕문 안부터 성역으로 삼는다. 그리고 천왕문에는 사천왕상이 좌우로 배치되어 있다. 사천왕은 고대 인도 종교에 나오는 귀신들의 왕이었으나 불교에 귀의하여 부처님과 불법을

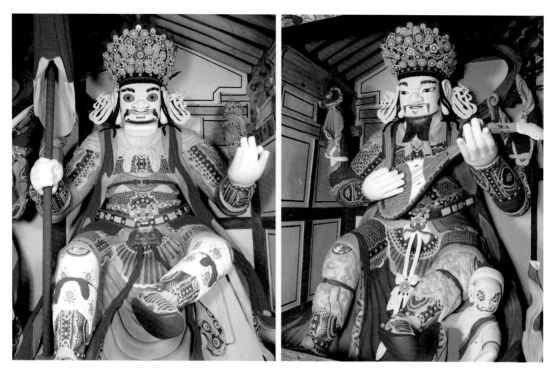

27 장흥 보림사 목조사천왕상 중 서방 광목천왕(왼쪽)과 북방 다문천왕(오른쪽), 1515년, 높이 320cm, 보물 1254호, 장흥 보림사 소장

지키는 수호신이 되어 수미산 중턱에서 동서남북의 네 방위를 지키고 있다.

사천왕들은 한결같이 툭 불거져 나온 부릅뜬 눈, 잔뜩 추켜올린 검은 눈썹, 크게 벌린 입 등 무서운 얼굴을 하고 발로는 악귀를 밟아 제압하고 있는 모습으로 표현되어 있다. 동방 지국천왕持國天王은 검劍을, 서방 광목천왕廣目天王은 탑을 들고 있으며, 남방 증장천왕增長天王은 용과 여의주를, 북방 다문천왕多聞天王은 비파를 들고 있는 것이 보통이다.

천왕문은 대개 남향으로 열려 있기 때문에 대웅전을 향하여 오른쪽(동쪽)에는 동방 지국천왕과 북방 다문천왕을 모시고, 왼쪽(서쪽)에는 서방 광목천왕과 남방 증장천왕을 배치하는 것이 보통이다.

제작연대가 밝혀진 가장 이른 시기의 사천왕상은 〈장흥 보림사寶林寺 목조사천왕상〉(보물 1254호)으로, 천왕문에 걸린 공덕기功德記와 사찰 중창불사 기록에 의해 1515년(중종 10)에 제작된 후 두 차례에 걸쳐 중수되었음을 알 수 있다.도27

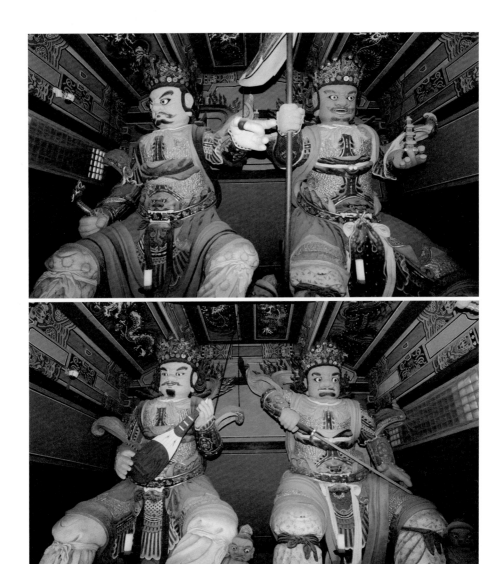

28 완주 송광사 소조사천왕상(위: 남방 증장천왕과 서방 광목천왕, 아래: 북방 다문천왕과 동방 지국천왕), 1694년,
높이 430cm, 보물 1255호, 완주 송광사 소장

　　〈완주 송광사 소조사천왕상〉(보물 1255호)은 복장발원문은 없어졌으나 서방
광목천왕의 보관寶冠에 묵서명이 있어 1649년(인조 27)에 만들어졌음을 알 수 있
다. 사천왕상은 보통 몸에 비해 머리가 크기 마련인데, 이 상은 4미터가 넘는 크
기에도 적절한 인체 비례를 보여주어 조형적으로 뛰어나다.도28

삶과 죽음의
위안을 위하여

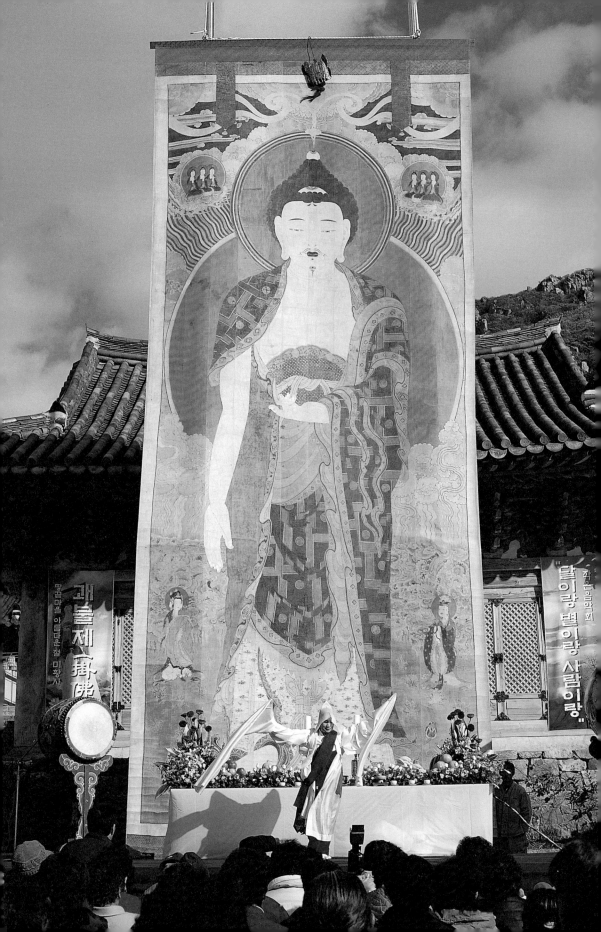

조선 후기 불화의 전개 과정

조선 후기의 불화는 고려불화는 물론이고 조선 전기의 불화와도 전혀 다른 내용과 형식으로 전개되었다. 유물의 양은 비교할 수 없을 정도로 풍부해졌고 도상도 다양해졌으며 스케일도 전에 없이 커졌다. 조선 후기 불화의 일반적 특징은 다음 다섯 가지로 요약할 수 있다.

첫째, 각 사찰의 주불전마다 조성된 후불탱화는 석가불(현세), 아미타불(서방), 약사불(동방)을 모신 삼세불회도가 주류를 이루고 있다.

둘째, 영산재靈山齋를 비롯한 대규모 행사 때 야외 법회를 위해 거는 거대한 괘불탱이 많이 제작되었다. 괘불탱은 높이 10미터가 넘기도 하는데 현재 약 90점이 남아 있으며 주제는 영산회상靈山會上이 주류를 이루고 있다.

셋째, 백중재百中齋를 비롯해 망자의 극락왕생을 기원하는 천도재薦度齋가 성행하였기 때문에 이를 위해 감로탱甘露幀이 많이 그려졌다.

넷째, 불화의 내용이 대단히 다양하다. 대웅전의 팔상도八相圖, 관음전의 수월관음도水月觀音圖, 명부전의 지장보살도地藏菩薩圖, 응진전의 나한도羅漢圖 등 각 전각마다 거기에 합당한 도상이 봉안되었다.

다섯째, 불교가 민간신앙을 받아들이면서 강력한 습합 현상이 일어나 독성도獨聖圖, 산신도山神圖, 칠성도七星圖 그리고 이 셋을 모두 아우른 삼성도三聖圖가 많이 봉안되었다.

이처럼 조선 후기에는 불화에 대한 엄청난 수요가 형성되면서 각 지역 사찰을 중심으로 활동하는 화승畵僧들의 유파가 형성되었고, 영조 연간에는 불세출의 화승 의겸義謙이 나타나 조선 후기 불화의 정형을 창출하였다. 그리고 임진왜란 때 의승군이 활약했던 여수 흥국사와 고성 운흥사는 조선 후기 불화의 명찰이 되었다.

해남 미황사 괘불재

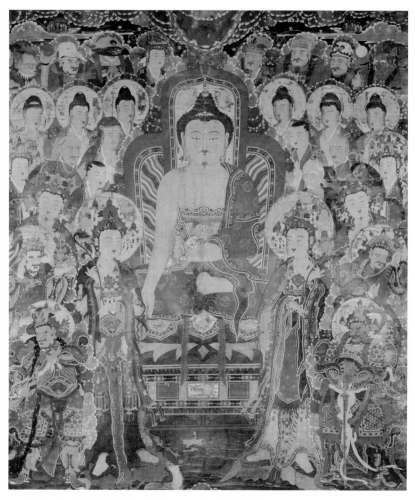

1 여수 흥국사 대웅전 영산회상도, 천신 등, 1693년, 삼베에 채색, 475×406cm, 보물 578호,
여수 흥국사 소장

주불전의 후불탱화

조선 후기 불화를 대표하는 것은 주불전의 후불탱화이다. 그런데 조선 후기 주불
전의 건립과 불상 봉안은 17세기 초부터 활발히 이루어진 데 반해 현재까지 알려
진 가장 이른 후불탱화는 1693년(숙종 19)에 봉안된 〈여수 흥국사 대웅전 영산회
상도靈山會上圖〉(보물 578호)이다. 반세기가 지나서야 후불탱화가 나타나기 시작한
셈이다. 이런 사실은 주불전 건축이 처음에는 불상 중심으로 이루어지다가 나중
에 후불탱화도 곁들이게 된 것이 아닌가 생각하게 한다.

조선 후기 주불전의 후불탱화는 불상에서와 마찬가지로 삼세불회도三世佛
會圖가 주류를 이루고 있다. 삼세불은 아미타불(서방)-석가불(현세)-약사불(동방)을
모신 것으로 아미타회상도阿彌陀會相圖-영산회상도-약사회상도藥師會相圖로 구성
된다. 이 세 폭을 모두 봉안하는 것이 보통이었으나 개중에는 영산회상도 한 폭
만 모신 경우도 있다.

여수 흥국사 대웅전 영산회상도 세로 4.7미터, 가로 4미터가 넘는 거의 정방형의 대작
으로 삼베에 그려져 있다. 〈여수 흥국사 대웅전 영산회상도〉는 석가모니를 중심
으로 보살, 제자, 사천왕 등이 아래위로 둘러싸고 있는 전형적인 원형구도로 존상
들이 혼연일체가 되어 한 가족처럼 모여 있는 친화력을 보여준다.도1 특히 이 영
산회상도는 바탕이 고운 비단이 아니라 거친 삼베이기 때문에 질감에서도 서민
적 친근감이 일어나는데, 비교적 빠른 시기의 불화들은 이처럼 삼베 바탕에 그려
진 것이 많다.

흥국사는 임진왜란 당시 의승군의 본거지였던 절로 정유재란 때 불탄 것을
1624년(인조 2)에 복원하면서 조선 후기의 대표적인 사찰로 다시 태어나 대웅전
(보물 396호), 〈여수 흥국사 목조석가여래삼존상〉(보물 1550호)194쪽 도6, 〈여수 흥국
사 수월관음도〉(보물 1332호), 〈여수 흥국사 동종〉(보물 1556호) 등 무려 아홉 점의
유물이 보물로 지정된 조선 후기 불교미술의 보고이다.

김천 직지사 대웅전 삼존불탱화 조선 후기 주불전의 후불탱화 중 가장 장엄하고 가장
예술성이 높은 명작으로는 1744년(영조 20)에 봉안된 〈김천 직지사 대웅전 삼존
불탱화〉(보물 670호)를 꼽을 수 있다.도2 대웅전(보물 1576호) 건물이 정면 5칸, 측면
3칸으로 규모가 아주 크고, 특히 높은 천장에 화려한 닫집을 설치하여 후불탱화
가 더욱 장엄해 보인다.

대웅전의 긴 불단에 석가불, 아미타불, 약사불의 삼세불 불상을 모시고 그 뒤
편으로 장대한 크기의 영산회상도, 아미타회상도, 약사회상도를 모셨다.도3 세 폭
모두 조선 후기 불화의 특징인 원형구도에 바탕하고 있다. 화폭 중앙에 높은 좌대
에 올라앉아 있는 본존불이 있고, 보살상을 비롯한 권속들이 상하좌우로 둘러싸

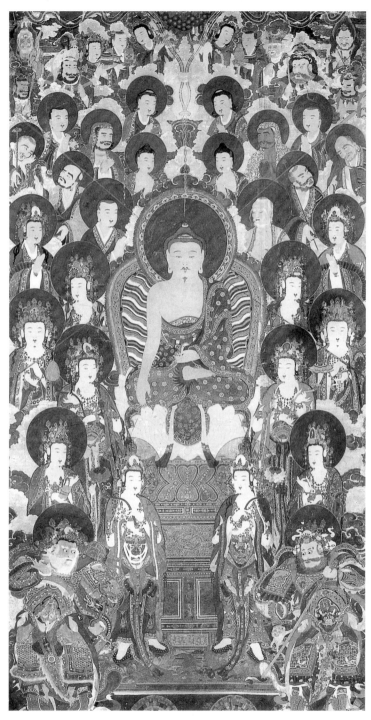

2 김천 직지사 대웅전 삼존불탱화 중 영산회상도, 세관 등, 1744년, 비단에 채색,
 610×300cm, 보물 670호, 김천 직지사 소장

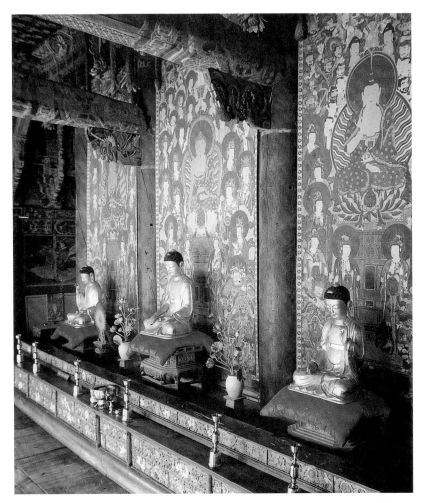

3 김천 직지사 대웅전 삼존불탱화(왼쪽부터 약사불회도, 영산회상도, 아미타불회도)

고 있는데 균형 잡힌 체구에 둥근 얼굴 그리고 부드러운 표정과 함께 옷깃의 꽃무
늬가 정교하다. 채색은 차분하면서도 어둡지 않은 적색·녹색·황색이 주조를 이루
는 가운데 불보살의 녹색 광배가 붉은 법의와 잘 조화를 이루고 있다.

합천 해인사 영산회상도 조선 후기 주불전 후불탱화로 가장 많이 그려진 영산회상도
는 18세기 초 의겸의 출현으로 더 높은 차원의 예술적 완성도를 보여주었다. 〈합
천 해인사 영산회상도〉(보물 1273호)는 1729년(영조 5)에 의겸 등 열두 명의 화승을

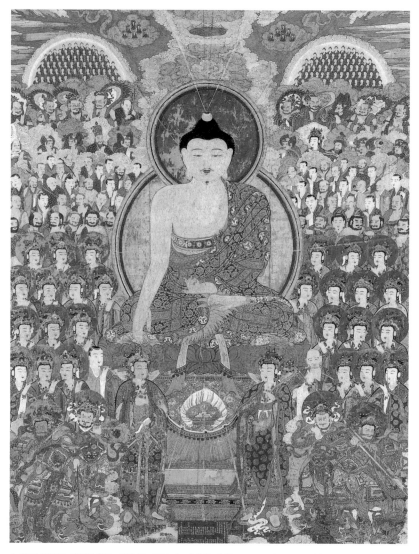

4 합천 해인사 영산회상도, 의겸 등, 1729년, 비단에 채색, 293.5×241.9cm, 보물 1273호,
합천 해인사 소장

초청해 제작된 여러 불화 중 하나인데 다른 불화들은 화재로 사라지고 이 영산회
상도만 전하고 있다.도4 석가모니 본존불을 중심으로 보살, 나한 등 200여 권속이
크기가 달리 배치되어 강약의 리듬이 있는 드라마틱한 감동을 전해준다.

함양 영취사 영산회상도 영취사靈鷲寺는 함양에 있던 절로 오래전에 폐사로 되었는데

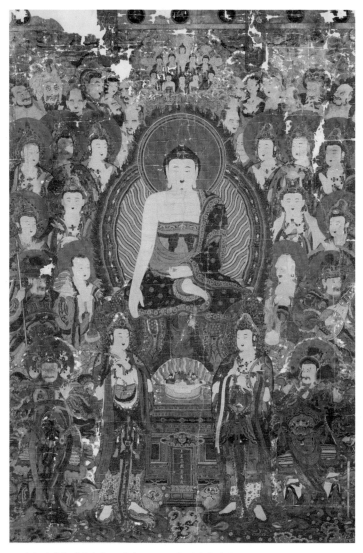

5 함양 영취사 영산회상도, 혜식 등, 1742년, 비단에 채색, 364.0×242.2cm,
 국립중앙박물관 소장

이 절 대웅전에는 여러 폭의 불화가 봉안되어 있었다고 한다. 그중 유일하게 전
하는 〈함양 영취사 영산회상도〉(국립중앙박물관 소장)는 18세기 경상도 일대에서 활
동했던 혜식慧湜을 비롯한 일곱 명의 화승들이 1742년(영조 18)에 제작하였다고
화기에 쓰여 있다. 불보살의 얼굴과 자세가 정밀하게 표현되어 있는 데다 차분한
색감으로 칠해져 있어 고아한 분위기를 자아내고 있다.도5

6 양산 통도사 대광명전 삼신불회도(왼쪽부터 석가불회도, 비로자나불회도, 노사나불회도), 임한 등, 1759년, 비단에 채색,
비로자나불회도 420×315cm, 보물 1042호, 통도사성보박물관 소장

양산 통도사 대광명전 삼신불회도 조선 후기 후불탱화로는 삼신불회도三身佛會圖를 봉
안하기도 했다. 삼신불회도는《화엄경華嚴經》에 근거한 도상으로 중앙에 불법 자
체를 의미하는 법신불法身佛인 비로자나불, 왼편엔 깨달음을 성취한 보신불報身佛
인 노사나불, 오른편엔 중생을 제도하기 위하여 인간의 모습으로 나타난 응신불
應身佛인 석가불을 모신 것이다. 〈양산 통도사 대광명전大光明殿 삼신불회도〉(보물
1042호)는 현재 통도사성보박물관에 전시되어 있지만 원래는 대광명전에 모셔져
있던 것으로 1759년(영조 35)에 양공 임한任閑 등이 제작했다는 기록이 남아 있다.

이 불화는 세 폭이 한 세트를 이루어 대단히 장엄한 분위기를 보여주고 있는
데, 그중 비로자나불회도는《화엄경》에서 7처9회七處九會에 등장하는 보살들이 모
두 중앙의 비로자나불을 향해 연꽃줄기를 들거나 합장을 하고 서 있는 모습을 장
엄하게 그렸다.도6 짜임새 있는 구도와 유려한 필치, 본존과 보살들의 옷에 새겨
진 화려한 문양 등에서 가히 18세기를 대표하는 불화라고 할 수 있다.

7 화성 용주사 대웅전 삼세여래도, 전 김홍도, 1790년, 비단에 채색, 440×350cm, 화성 용주사 소장

화성 용주사 대웅전 삼세여래도 용주사는 정조가 아버지 사도세자의 무덤을 화성으로 이장한 그 이듬해인 1790년(정조 14)에 능사陵寺로 세운 절이다. 〈화성 용주사 대웅전 삼세여래도三世如來圖〉는 김홍도를 비롯한 도화서 화원이 그린 것으로 유명하다. 전형적인 삼세불화로 중앙에 석가불을 중심으로 약사불과 아미타불을 모시면서 화면을 상하 2단으로 나누어 상단 주변과 하단에 팔대보살, 가섭존자와 아난존자, 사천왕 등을 배치하고 있다.도7 특히 이 그림은 존상들의 얼굴에 태서

법太西法(서양화법)을 사용하여 입체감을 나타내는 등 조선시대 회화사의 명화로 꼽히고 있다.

이 불화를 두고 19세기 말에 그린 것이라고 주장하는 불교미술사도 있지만, 회화사 연구자들은 기존의 화승이 아니라 김홍도 혹은 다른 도화서 화원이 참여해 그린 조선 후기의 독특한 불화라는 주장에 대개 동의하고 있다.

화승의 계파

불화를 그리는 화승은 화원畫員, 편수片手, 양공良工 등 기술자를 일컫는 일반적인 호칭으로도 불리었지만 뛰어난 화승은 금어金魚라 불리며 대우받았다. 조선 후기엔 뛰어난 금어들이 각 지역을 중심으로 활약하였다. 괘불탱掛佛幀 같은 대작은 10여 명이 공동작업을 하면서 자연스럽게 사제 관계가 이어졌고 초본 모사, 존상 표현, 문양, 채색 등을 분담하여 작업하면서 조각승처럼 화파를 형성하게 되었다.

17세기엔 〈청원 안심사安心寺 영산회괘불탱〉(국보 297호)을 그린 충청북도의 신겸信謙, 〈공주 신원사新元寺 노사나불괘불탱〉(국보 299호)을 그린 충청남도의 응렬應烈, 〈여수 흥국사 대웅전 영산회상도〉와 〈부안 내소사 영산회괘불탱〉(보물 1268호)을 그린 전라도의 천신天信 등이 이름이 높았다. 그러다 18세기가 되면 본격적으로 화파가 형성되어 통도사를 중심으로 활약한 경상도의 임한任閑 화파, 대구 동화사桐華寺를 중심으로 활동한 의균義均 화파, 고성 운흥사에 근거를 두고 경상남도와 전라도에 걸쳐 활약한 조계산문曹溪山門의 의겸 화파가 유명하였다.

임한은 통도사, 기림사, 석남사, 운문사 등 가지산문迦智山門에 뛰어난 불화를 제작하였는데 그중 대표작으로는 비교적 노년 작품으로 생각되는 1759년(영조 35)에 제작한 〈양산 통도사 대광명전 삼신불회도〉가 있다. 이 불화는 불보살의 인체 비례가 정연하고 얼굴의 표현이 뛰어나며 보살과 권속들의 옷무늬가 화려하다. 특히 그가 그린 보살들은 얼굴이 작고 몸이 늘씬한 팔등신의 미인 형상이어서 더욱 아름답게 느껴진다. 화승 의균은 대구 동화사를 중심으로 활동하였고 많은 제자들이 그의 화맥을 이어받아 경상도 지역에 그의 화풍을 보여주는 불화가 많이 봉안되어 있다.

화승 의겸

조선 후기의 대표적인 화승은 의겸이었다. 의겸은 괘불탱을 무려 다섯 점이나 제작하면서 영산회괘불탱 입상의 정형을 창출하였고 감로탱도 여러 점 그리며 하나의 기본 틀을 완성하였다. 그리고 일반 감상화의 산수인물화를 원용하여 조선 후기 팔상도를 발전시켰다. 의겸이 조선불화에 끼친 영향은 일반 회화에서 진경산수를 전개한 겸재 정선의 그것에 비견할 만한데 활동 시기도 숙종·영조 연간으로 비슷하다.

의겸의 생몰연대와 출생지, 정확한 행적은 확실하게 알려진 바가 없으나 그는 천신을 뒤이은 화승이었다. 1719년(숙종 45)에 〈고성 운흥사 영산전 영산회상도〉 제작을 계기로 수화승이 되었고, 마지막 작품인 1757년(영조 33) 〈구례 화엄사 대웅전 삼신불회도〉(보물 1363호)까지 많은 제자들을 거느리고 조계산문의 사찰을 무대로 불화 제작에 일생을 바쳤다.

의겸의 불화는 지리산 사찰들에 많이 봉안되었지만 그는 고성 운흥사의 스님이었다. 운흥사는 여수 흥국사와 함께 임진왜란 때 의승군이 활약한 양대 사찰 중 하나로 사명당 유정의 지휘 아래 의승군이 이곳에서 왜적과 싸웠다고 하며, 이순신 장군이 수륙양면 작전을 논의하기 위해 세 번이나 이곳을 찾았다고 전해지고 있다. 정유재란 때 불탄 고성 운흥사는 약간 늦은 1651년(효종 2) 중창하였는데 숙종 때부터 임진왜란 때 전란으로 가장 많은 의승군이 죽은 날인 음력 2월 8일에 호국영령의 넋을 기리는 영산재를 열었다(지금은 음력 3월 3일에 열고 있다). 의겸은 이를 위해 운흥사에 괘불탱을 비롯해 많은 불화를 제작하여 봉안하였다. 이로 인해 운흥사는 조선 후기 불화의 명찰로 이름을 얻게 되었다.

의겸 이후 그의 제자 중 명정明淨은 〈하동 쌍계사 감로탱〉(보물 1696호)을 그렸고, 색민色旻은 호남 지역에서 활동하며 〈보성 대원사 지장보살도〉(보물 1800호)를 남겼다.

수월관음과 42수관음

조선 후기 불화 중 관음보살도는 여러 가지 도상으로 나타나고 있는데, 그중 가

8 고성 운흥사 수월관음도, 의겸 등, 1730년, 비단에 채색, 240×172cm, 보물 1694호, 쌍계사성보박물관 보관

장 대표적인 도상은 수월관음도水月觀音圖이다. 〈고성 운흥사 수월관음도〉(보물 1694호)는 의겸이 1730년(영조 6)에 그린 작품으로 고려불화의 전통을 이어받아 대폭의 탱화로 발전시킨 것이다.도8 관음보살과 선재동자善財童子, 청조靑鳥, 용왕과 용녀의 화면 구성이 짜임새 있고, 얼굴의 묘사도 조용하면서 곱고 아름답다. 또한 의겸 특유의 수묵담채풍이 잘 반영되어 있어 전반적으로 차분한 느낌을 주는

9 의성 고운사 42수관음보살도, 신겸 등, 1828년, 비단에 채색, 228×200cm, 의성 고운사 소장

데 조선 중기 산수화에 유행한 절파浙派화풍까지 반영된 것을 볼 수 있다. 의겸이
제자한 수월관음도로는 〈여수 흥국사 水月觀音圖〉(보물 1332호)와 국립중앙박물관
소장 〈수월관음도〉(보물 1204호)가 전하고 있다.

　　〈의성 고운사孤雲寺 42수관음보살도四十二手觀音菩薩圖〉의 관음보살은 팔이
42개이다.도9 본래 관음보살은 팔이 8개, 36개, 또는 천 개로 그려지며 그 영험함

을 나타내곤 했는데 이 불화에는 여러 지물을 손에 쥐고 있는 42개의 팔이 그려져 있다. 또 허리 부근에 그려진 두 여래의 모습은 이전에는 볼 수 없었던 새로운 형식이다. 이 불화는 영조의 원찰이었던 의성 고운사의 큰스님이자 화승인 신겸信謙이 그린 것으로 신비감을 자아내는 복잡한 구성이지만 안정감을 유지하고 있다.

팔상도의 세계

조선 후기 불교미술은 기본적으로 석가모니에 대한 신앙을 내용으로 하였다. 주 불전에는 석가불을 포함한 삼세불이 모셔졌고, 영산재 때는 석가모니 설법의 클라이맥스인 영산회괘불탱이 걸렸으며, 아울러 석가모니의 일대기를 그린 팔상도 八相圖가 대웅전, 영산전, 팔상전 등에 봉안되었다. 석가모니의 일생을 여덟 폭으로 그린 팔상도는 감로탱과 함께 조선 후기 불화의 서사적 구성을 대표한다.

> 제1도 도솔내의상兜率來儀相: 마야부인의 꿈속으로 입태하여 도솔천에서 내려오는 모습이다.
>
> 제2도 비람강생상毘藍降生相: 싯다르타 태자로 탄생하는 모습 등이 그려진다.
>
> 제3도 사문유관상四門遊觀相: 동서남북 4문으로 나가 생로병사의 장면을 만나는 모습이다.
>
> 제4도 유성출가상踰城出家相: 성을 넘어 출가하는 모습이다.
>
> 제5도 설산수도상雪山修道相: 설산에서 고행하며 수도하는 장면이다.
>
> 제6도 수하항마상樹下降魔相: 보리수 아래에서 마왕을 굴복시키는 장면이다.
>
> 제7도 녹원전법상鹿苑轉法相: 녹야원에서 첫 설법하는 모습이다.
>
> 제8도 쌍림열반상雙林涅槃相: 사라쌍수沙羅雙樹 아래서 열반에 든 모습이다.

조선 후기 팔상도는 대개 18세기에 들어와 많이 제작되었는데 가장 이른 시기의 것은 1709년(숙종 35)에 그려진 〈예천 용문사 팔상도〉(보물 1330호)이다.도10 이 팔상도는 조선 전기부터 내려오는 전통을 따른 것으로 그 이후의 팔상도들과는 달리 1459년(세조 5)에 간행된《월인석보》의 삽화를 근간으로 그려져 있다.

10 예천 용문사 팔상도 중 제1·3폭(위: 제1폭 도솔내의상(오른쪽)과 비람강생상(왼쪽),
 아래: 제3폭 설산수도상(오른쪽)과 수하항마상(왼쪽)), 1709년, 비단에 채색, 각 196×223cm,
 보물 1330호, 예천 용문사 소장

11 순천 송광사 팔상도 중 비람강생상, 행종 등, 1725년, 비단에 채색, 126.0×118.5cm, 국보, 순천 송광사 소장

　　《월인석보》는 세종이 지은 〈월인천강지곡〉과 세조가 간행한 《석보상절》을 합편한 책으로 팔상도의 장면 수가 단순화되어 있고 인물도 아주 큼지막하게 그려졌으며 도상의 내용을 알려주는 방제旁題가 쓰여 있다.

　　이러한 팔상도에 새로운 화풍을 제시한 것은 역시 뛰어난 화승인 의겸이었다. 그가 1719년(숙종 45)에 그린 〈고성 운흥사 팔상도〉는 현재 일곱 폭을 분실하고 한 폭만 남아 있지만 17세기 초 중국에서 들여온 《석씨원류 응화사적釋氏源流應化事績》에 나오는 도상을 빌려 내용을 풍부하게 하고 여기에다 구름·산수·기암

12 양산 통도사 팔상도 중 사문유관상, 포관 등, 1775년, 비단에 채색, 247×154cm, 보물 1041호,
 양산 통도사 소장

괴석·나무·건축 등의 표현에는 동시대 산수화의 기법을 가미하여 웅장한 산수인
물도로 그려냈다.

　　의겸의 팔상도 화풍을 그대로 이어받은 것이 〈순천 송광사 팔상도〉(국보)이
다.도11 이 팔상도는 황토색 바탕에 붉은색과 초록색이 주조를 이루며 전체적으
로 밝고 선명한데 무엇보다도 화면 구성이 대단히 뛰어나다. 인물 표현에 생동
감이 넘치고 건물 표현도 단청까지 디테일이 살아 있다. 특히 많은 인물과 사건
을 수목과 바위, 건물 등으로 적절하게 구분하여 효과적으로 표현하였는데 소나
무와 바위를 곳곳에 배치하면서 이야기의 낱낱 장면을 유기적으로 연결해 준다.
의겸 화풍의 팔상도는 결국 하나의 모본이 되어 후대 팔상도에 큰 영향을 미쳐
〈하동 쌍계사 팔상도〉(보물 1365호), 삼성미술관 리움 소장 〈팔상도〉, 〈포항 보경사
寶鏡寺 팔상도〉 등은 설채와 수묵 표현만 다를 뿐 모든 장면들이 거의 다 똑같이
그려졌다.

　　〈양산 통도사 팔상도〉(보물 1041호)는 1775년(영조 51)에 포관抱冠 등이 그린 것
으로 초본과 함께 남아 있어 불화 제작 공정을 잘 말해주고 있다. 각 장면마다 암
반 위에 자란 소나무를 짙은 녹색으로 표현하고 전각의 지붕은 남색으로 칠하였
으며 그 주변의 인물들은 붉은 옷을 입고 흰 얼굴을 하고 있어 화면에 다채로운
색감이 어우러진 것이 특징이며 서사적인 내용들이 삽화처럼 명확하게 의미를
전달하고 있어 보는 그림이 아니라 읽는 그림으로 되어 있다.도12

우란분재의 감로탱

사찰에서 초파일 다음으로 큰 행사는 백중재百中齋였다. 백중재는 지옥에서 고통
받고 있는 망자의 영혼을 구제해 주는 의식으로 감로탱甘露幀은 이 의식에서 기원
한 불화이다. 감로탱은 《우란분경盂蘭盆經》에 근거하고 있다. '우란분'은 범어梵語
'울람바나'를 한자로 옮긴 것으로, 죽은 이의 영혼이 거꾸로 매달려 고통을 당하
는 것을 뜻한다.

　　《우란분경》의 내용은 십대제자의 한 분인 목련존자目連尊者의 효행에 대한
이야기이다. 목련존자의 어머니는 시주도 하지 않고 방탕한 생활을 하다 죽었다.

훗날 목련존자가 석가모니의 제자가 된 뒤 신통력으로 돌아가신 어머니의 모습을 찾아보았더니 아귀餓鬼의 세계에서 극심한 고통을 겪고 있는 것이었다.

아귀가 사는 곳은 천상과 지옥 사이의 육도六道 중 다섯 번째에 해당한다. 인간은 사후 업業에 따라 높은 곳에서부터 시작하여 천상도天上道, 인간도人間道, 수라도修羅道, 축생도畜生道, 아귀도餓鬼道, 지옥도地獄道 중의 한 곳에서 다시 태어나게 된다. 천상도는 천인天人들이 사는 곳이고, 인간도는 우리들이 사는 세상이고, 수라도는 서로 싸우는 세상이고, 축생도는 서로 잡아먹는 세계이고, 다섯째인 아귀도는 살아생전에 몹시 인색하여 보시를 하지 않은 자가 있는 곳이다. 아귀들은 모두 험상궂은 얼굴에 장발이며 몸이 해골처럼 여위어 있고 벌거벗은 채로 뜨거운 열의 고통을 받으며, 입은 크나 목구멍은 바늘처럼 가늘어 음식을 삼킬 수 없고 항상 목마름으로 고통을 받는다. 맨 끝 여섯째의 지옥도는 지하의 감옥에서 쉴 새 없이 벌을 받는 무간지옥無間地獄이다.

이에 목련존자가 석가모니께 간청하며 어머니의 영혼을 구제할 수 있는 방법을 여쭈자 "너의 어머니는 죄의 뿌리가 깊어 너 혼자의 힘으로는 구제할 수 없구나. 하안거夏安居가 끝나는 날 많은 스님들이 모였을 때 지극한 정성으로 공양을 올리면 불보살이 위력으로 어머님을 구제할 수 있을 것이다"라고 하였다. 이에 목련존자는 하안거가 끝나는 음력 7월 15일, 백중날에 재를 올려 어머니를 아귀도에서 구하였다고 한다.

감로탱의 도상은 《우란분경》의 이 이야기를 충실히 반영하여 대체로 크게 3단으로 나뉘어 있다. 상단에는 불보살들, 중단에는 성대하게 차린 시식단施食壇, 하단에는 육도의 천태만상이 그려져 있다. 그리고 아귀에게 감로甘露(감미로운 이슬)를 베푸는 의식이 그려져 있어 이를 감로탱이라고 부른다.

유교의 효孝 사상과도 결합되어 있는 감로탱은 아주 정성껏 대폭에 그려 주불전의 좌우 한쪽에 모셨다. 이 감로탱이 걸리는 곳을 영단靈壇이라고 하며, 그 반대편에는 대개 불법을 지키는 호법신들을 그린 신중도神衆圖가 걸려 있다.

감로탱은 주요 사찰마다 다 갖추고 있었던 것으로 보이나 일찍부터 사찰 밖으로 유출되어 일본으로 반출된 것도 있고 국내 박물관뿐만 아니라 개인 컬렉션으로도 많이 흘러들어갔다. 임진왜란 이전에 그려진 감로탱은 일본 약선사

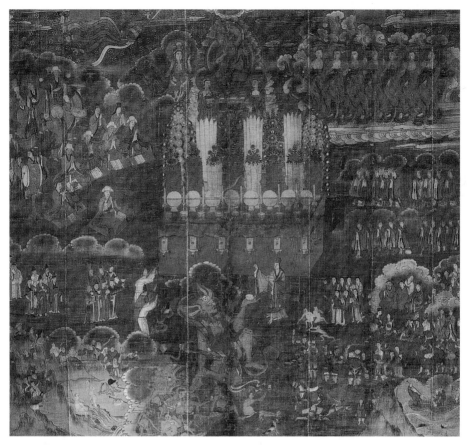

13 일본 약선사 감로탱, 1589년, 삼베에 채색, 158×169cm, 일본 나라국립박물관 보관

藥仙寺(야쿠센지) 소장품(1589년)과 조전사朝田寺(쵸덴지) 소장품(1591년) 등이 알려져 있고 그 외 17세기부터 20세기 초까지 그려진 60여 점이 확인된 바 있다.도13

조선 후기 감로탱의 대표적인 작품은 다음과 같다.

•〈금산 보석사寶石寺 감로탱〉, 1649년도14
•〈김천 직지사 감로탱〉, 세관世冠 등, 1724년
•〈하동 쌍계사 감로탱〉, 명정 등, 1728년, 보물 1696호
•〈고성 운흥사 감로탱〉, 의겸 등, 1730년
•〈순천 선암사 서부도암西浮屠庵 감로탱〉, 의겸 등, 1736년, 보물 1553호

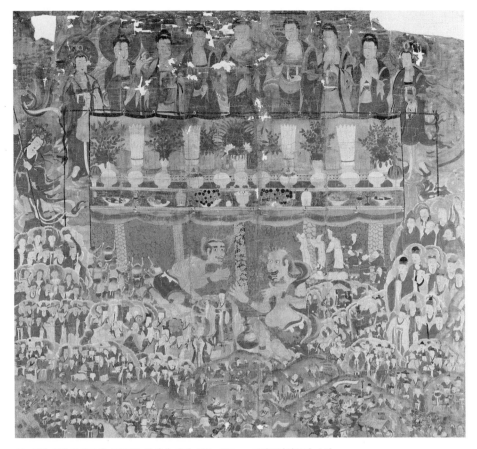

14 금산 보석사 감로탱, 1649년, 삼베에 채색, 220×235cm, 국립중앙박물관 소장

· 〈서울 흥천사 감로탱〉, 문성文性·병문炳文, 1939년

 화승 의겸은 조선 후기 감로탱의 전형적인 양식을 창출하였다. 의겸이 수화
사로 직접 참여한 운흥사, 선암사의 것은 물론 그의 화파 화승인 명정이 그린 〈하
동 쌍계사 감로탱〉은 모두 비슷한 구도로 필치와 디테일에서만 약간씩 차이를 보
이고 있다.
 〈순천 선암사 서부도암 감로탱〉을 중심으로 살펴보면 상단에는 구름을 타고
내려오는 칠여래七如來를 중심으로 하여 왼쪽에 인로왕보살引路王菩薩, 오른쪽에
지장보살과 관음보살이 그려져 있다.도15

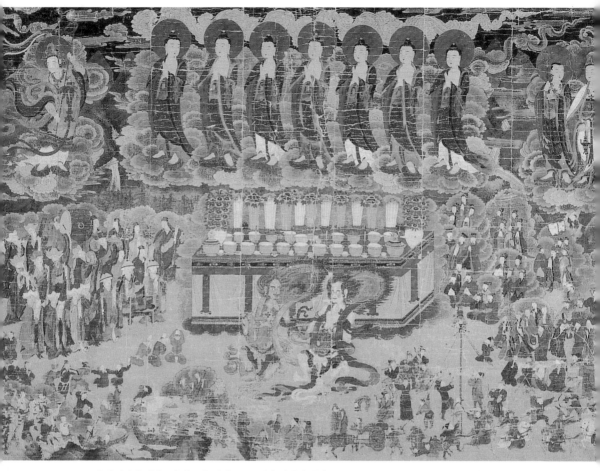

15 순천 선암사 서부도암 감로탱, 의겸 등, 1736년, 비단에 채색, 166.0×242.5cm, 보물 1553호, 순천 선암사 소장

중단은 성대한 상차림인 시식단 앞에서 고통을 호소하는 한 쌍의 아귀가 구제를 기다리는 장면이다. 한 아귀는 바릿대를 들고 감로가 내리기를 기다리고, 한 아귀는 합장을 하고 구원을 기다리고 있다. 그 주위에서 승려들이 의식을 치르고 있으며, 천인과 왕후장상들이 이를 지켜보고 있다.

하단에는 육도 중생의 모습이 실감나게 표현되어 있다. 작품마다 다양한 상황을 묘사하고 있는데 칼과 창이 난무하는 전쟁, 머리채를 잡는 부부간의 싸움, 바둑을 두다 바둑판을 뒤엎고 싸우는 장면이 등장한다. 한편으로 무당의 신들린 굿판, 맹인의 점 보기, 솟대놀이와 광대패의 놀이판도 있다. 벌을 받아 죽고, 머리

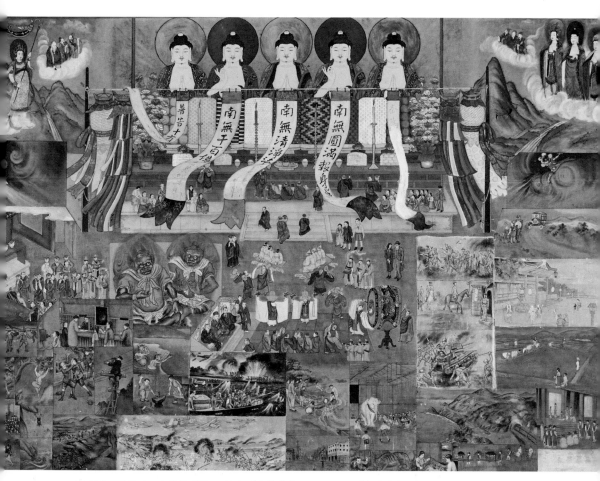

16 서울 흥천사 감로탱, 문성·병문, 1939년, 비단에 채색, 192×292cm, 서울 흥천사 소장

가 잘리고, 벼락을 맞아 죽고, 애를 낳다 모자가 함께 죽고. 강물에 빠져 죽고, 호랑이에게 잡아먹히고, 도둑을 만나 봉변을 당하기도 한다. 끓는 물에 넣는 지옥, 얼음에 얹혀 추위에 떨며 떠다니는 지옥, 칼로 찢는 지옥과 같은 잔인한 지옥 장면들도 등장한다. 마치 판소리의 엮음 사설을 그림으로 그린 듯하다.

감로탱은 실로 동시대 풍속화라 할 수 있는데 이겸 화파의 감로탱은 이처럼 구도가 안정적이면서 부처의 크기가 과도하지 않고, 아귀의 몸동작과 표정이 리얼하고, 당대의 생활상을 생생하게 묘사하면서도 구름과 산수화의 일부를 차용하여 불화이면서도 일대 서사가 펼쳐지는 듯한 감동을 준다.

감로탱의 시대적 변화에서 마지막으로 주목되는 것은 서울 성북구에 있는 〈서울 홍천사 감로탱〉이다.도16 일제강점기인 1939년에 화승 문성文性(1867~1954), 병문炳文이 그린 이 감로탱은 하단의 육도 부분에 교복을 입은 학생과 순경이 등 장하는 등 당시의 풍속에 맞춰 완전히 변형되었다. 그리고 1980년대 민중미술이 일어날 때 오윤은 몇 폭의 〈지옥도〉로 당대의 사회적 정서를 담아냈다. 이는 감로 탱의 전통을 계승한 현대 회화인 셈이다.

지장보살도

조선 후기 불교에서 대중에게 가장 인기 있는 보살은 지장보살地藏菩薩이었다. 매 달 음력 18일에는 지옥에 있는 중생을 구제하는 지장재가 열렸고, 지장보살을 모 신 명부전에선 돌아가신 분의 사십구재를 지냈다. 지장보살의 지장은 '지하에 들 어가 있는'이라는 뜻이다. 《지장보살 본원경地藏菩薩本願經》에 따르면 그는 윤회의 고통을 받고 있는 중생을 모두 구제할 때까지 영원히 승려로 남아 있겠다는 서원 을 내었다. 그래서 지장보살은 삭발을 한 승려 모습의 승형僧形지장, 또는 모자를 쓴 피모被帽지장으로 묘사되고 있다.

그리고 지장보살은 명부冥府의 세계를 주재하기 때문에 그를 보좌하는 권속 이 아주 많아서 무독귀왕, 도명존자를 협시로 삼고, 그 아래 망자를 재판하는 열 명의 시왕과 동자, 그리고 시왕을 돕는 판관, 사자使者, 여기에 사천왕까지 스무 분이 넘는다. 이러한 지장보살이기 때문에 독존, 삼존, 혹은 모든 권속을 다 그리 는 등 다양한 도상으로 그려졌다. 조선 후기의 대표작으로는 다음 두 점을 들 수 있다.

〈대구 동화사 지장보살도〉(보물 1773호)는 1728년(영조 4)에 당시 경상도 지역 에서 활약한 화승 의균이 제작한 것으로 대좌에 올라앉은 지장보살을 중심으로 그의 권속들이 둘러싸고 있는 전형적인 원형구도로 고려, 조선 전기의 지장보살 도와는 전혀 다른 친숙감이 일어난다. 얼굴 표현, 인체 비례, 몸동작, 옷의 문양 모 두가 섬세하게 표현되어 불화이면서 인물화로서의 면모를 충실히 갖추었다.도17

화승 의균은 대구 동화사를 중심으로 활동하였고 많은 제자들이 그의 화맥

17 대구 동화사 지장보살도, 의균 등, 1728년, 비단에 채색, 185.7×228cm, 보물 1773호, 대구 동화사 소장

을 이어받아 경상도 지역에 그의 화풍을 보여주는 불화가 많이 봉안되어 있다. 〈합천 해인사 지장보살도〉(보물 1799호)는 거의 같은 도상으로 되어 있고 디테일에서만 약간 차이를 보여주는데 시왕들이 둘씩 대화를 나누는 흐트러진 모습으로 되어 있어 화면에 인간적인 분위기가 드러나 있다.

시왕도

조선 후기엔 망자의 영혼을 사찰에 모시며 사십구재, 백재百齋, 일년제, 삼년제를 올리는 일이 많아지면서 시왕도[十王圖]가 많이 그려졌다. 불경에 의하면 망자는 사후 명부로 가는 도중에 초칠일初七日부터 칠칠일(49일)까지는 제1 진광대왕부터 제7 태산대왕에게 재판받고, 100일째는 제8 평등대왕, 1년째는 제9 도시대왕,

18 고성 옥천사 시왕도(제3 송제대왕, 제5 염라대왕), 효안 등, 1744년, 비단에 채색, 각 165×117cm, 보물 1693호, 고성 옥천사 소장

3년째는 제10 오도전륜대왕에게 차례로 재판을 받는다.

> 제1 진광대왕秦廣大王: 망자를 나무판 위에 눕히고 몸에 못을 박는 장면
>
> 제2 초강대왕初江大王: 망자를 나무판에 묶고 오장육부를 끄집어내는 장면
>
> 제3 송제대왕宋帝大王: 망자를 나무판에 묶고 혀를 빼내 그 위에서 소가 쟁기질하
> 는 장면
>
> 제4 오관대왕五官大王: 망자를 펄펄 끓는 솥에 집어넣는 장면
>
> 제5 염라대왕閻羅大王: 망자의 죄를 업경業鏡에 비춰보는 장면
>
> 제6 변성대왕變成大王: 날카로운 칼이 꽂힌 도산刀山에 망자를 던지는 장면
>
> 제7 태산대왕泰山大王: 형틀에 죄인을 묶고 톱으로 망자의 몸을 자르는 장면
>
> 제8 평등대왕平等大王: 망자를 압사시키는 장면

19 양산 통도사 시왕도(제1 진광대왕, 제2 초강대왕), 지연 등, 1775년, 비단에 채색, 각 119.5×87.0cm, 양산 통도사 소장

> 제9 도시대왕都市大王: 업칭業秤(저울)에 죄의 무게를 달고 망자를 얼음산에 던져
> 넣는 장면
> 제10 오도전륜대왕五道轉輪大王: 법륜대法輪臺를 통해 육도六道로 윤회하는 장면

이 열 명의 대왕에게 죽은 자가 죄업을 심판받는 것을 그린 그림이 시왕도이다. 시왕도는 특히 영조 연간(18세기 초중반)에 명작이 많이 제작되었으며 명부전에 지장보살도와 함께 봉안되어 일괄 문화재로 지정된 것이 많다.

시왕도는 지옥도 부분이 감로탱처럼 풍속화의 분위기를 지닌 것이 큰 특징이자 매력이다. 가장 유명하고 또 예술적으로도 뛰어난 것은 〈고성 옥천사玉泉寺 시왕도〉(보물 1693호)이다.도18 이 시왕도는 1744년(영조 20)에 지장보살도와 함께 제작된 것으로 열 폭 중 두 폭이 일찍이 도난당했는데 한 폭은 2016년 프랑스에

20 · 서울 봉은사 시왕도(왼쪽: 제4 오관대왕, 오른쪽: 제2 초강대왕), 인종 등, 1777년, 비단에 채색, 114.8×148.3cm, 서울 봉은사 소장

서 발견되어 국내에 돌아와 현재 아홉 폭을 갖추고 있다.

〈양산 통도사 시왕도〉에서는 대왕들 뒤편에 병풍이 둘러져 있는 것이 특징이다. 이와 같은 도상은 이후 시왕도의 도상에서 하나의 정형으로 자리 잡게 되었다.도19

〈서울 봉은사 시왕도〉는 삼장보살도와 함께 그려진 것으로 본래 네 폭에 나누어 그려졌는데 일찍이 뿔뿔이 흩어져 두 폭은 동국대학교박물관이 소장해 왔다. 이후 1990년 미국 경매에 나온 한 폭을 국립중앙박물관에서 구입하였고, 또 한 폭이 2018년 미국 경매에 나온 것을 구입해 봉은사에 봉안하였다. 이 네 폭은 인물이 많이 나오기 때문에 대단히 복잡하지만 오히려 화면이 단조롭지 않아서 시왕도의 별격을 보여준다.도20

21 대구 동화사 삼장보살도, 의균 등, 1728년, 비단에 채색, 176.5×274.0cm, 보물 1772호, 대구 동화사 소장

삼장보살도

조선 후기에는 지장보살 신앙이 크게 유행하고 발달하면서 삼장보살도三藏菩薩圖라는 독특한 그림을 낳았다. 이는 고려시대에도 없고 중국이나 일본에도 없는 도상이다. 삼장이란 천상·지상·지하 삼계三界의 교주로 천상의 천장보살天藏菩薩, 지상의 지지보살持地菩薩, 지하의 지장보살을 말한다. 삼장보살도는 보통 한 폭에 그려지는데 중앙에 천장보살이 앉아 있고 그 오른편에 지지보살, 왼편에 지장보살이 배치되며 그 주위를 권속들이 둘러싸고 있다.

대표적인 삼장보살도는 1728년(영조 4)에 동화사 대웅전 상·중·하단의 불화를 조성할 때 지장시왕도와 동시에 그려진 〈대구 동화사 삼장보살도〉(보물 1772호)를 들 수 있다.도21 이 삼장보살도 역시 동화사를 중심으로 활약한 화승 의균에 의해 제작된 것으로 긴 화면에 좌대에 앉아 있는 각 삼장보살 아래로는 대표적인

권속 둘이 얌전히 시립해 있고 광배 뒤쪽으로 다른 권속들이 바삐 움직이는 모습이다. 안정된 구도에 차분한 색감, 그리고 정성스런 신체 묘사로 성스러운 분위기가 살아 있는 예배용 불화라는 인상을 준다.

〈고성 운흥사 삼장보살도〉는 1730년(영조 6) 화승 의겸이 제작한 것으로 그의 명성답게 인물이 자연스럽게 배치되었으면서도 구도가 긴밀하며 필치가 섬세하여 가히 명작이라 일컬을 만하다.

신중도

불화 중에는 불법을 수호하는 신들을 그린 신중도神衆圖가 따로 있다. 본래 인도불교에서 유래한 호법신은 제석천과 범천, 그 아래 사천왕, 그 아래 팔부중八部衆이 있다. 사천왕은 사방을 지키는 지국천왕(동), 광목천왕(서), 증장천왕(남), 다문천왕(북)이고, 팔부중은 천天, 용龍, 야차夜叉, 아수라阿修羅, 가루라迦樓羅, 건달바乾闥婆, 긴나라緊那羅, 마후라가摩睺羅迦다. 조선 후기 사찰에서는 대웅전, 극락전 같은 주불전 한쪽에 이 신중도를 봉안하였다. 이곳을 신중단이라고 하며 예불 마지막에 이쪽을 향해 서서《반야심경般若心經》을 독송한다.

다만 현재 전하는 신중도는 18세기 이후, 대개 19세기에 제작된 것이며 형식도 다양하여 제석천도로 그려진 것도 있고, 팔부중까지 그려진 것도 있고, 104위혹은 그 이상으로 확대되기도 하였다. 104위 신중이 한 화폭에 빼곡히 들어차 정면을 바라보는 백사신중도百四神衆圖는 현대미술의 이미지 융합을 연상시키는 감동이 있다.

〈합천 해인사 대적광전 신중도〉는 백사신중도에서 더 나아가 124위를 화폭에 그려 넣어 조선 후기 신중도의 진면목을 보여주고 있다.도22

나한도

나한은 아라한阿羅漢의 준말로 본래 '공경받을 만한 분'이라는 의미로 부처님의제자 중에 수행을 통해 최고의 경지에 오른 분을 말한다. 십대제자를 포함하여

22 합천 해인사 대적광전 신중도, 덕운·성규 등, 1862년, 비단에 채색, 348.5×315.5cm, 합천 해인사 소장

23 여수 흥국사 응진전 십육나한도 중 제8·10·12·14존자, 의겸 등, 1723년, 삼베에 채색, 161.5×214.0cm,
보물 1333호, 여수 흥국사 소장

석가모니의 직제자 가운데 정법을 지키기로 맹세한 열여섯 분과 열반 직후 왕사
성에 모여 불전佛典을 편찬한 오백 분을 대표적 나한으로 꼽고 있다. 나한은 진리
에 응應했다는 뜻에서 응진應眞이라고도 하여 나한을 모신 법당을 응진전應眞殿이
라고도 한다.

조선 후기에는 나한 신앙이 크게 일어나 거의 모든 사찰에는 응진전(나한전)
을 갖추고 조각(십육나한상十六羅漢像)과 회화(십육나한도十六羅漢圖)를 봉안하였다. 나
한은 일찍부터 도상으로 전해져 경전을 읽거나 참선을 하며 조용히 앉아 있는 분
부터 나무 밑에서 낮잠을 자는 분, 입을 가리고 웃는 분 등 자유로운 모습으로 나
타나며 지물로 염주, 경전, 금강저를 비롯하여 꽃, 지팡이, 그릇, 동물, 과일 등이
함께 표현되어 있다.

조선 후기 나한도로 가장 뛰어나고 가장 유명한 작품은 1723년(경종 3)에 의
겸이 여러 제자들과 그린 〈여수 흥국사 응진전 십육나한도〉(보물 1333호)이다.도23

24 상주 남장사 십육나한도 중 제7·9·11·13·15존자, 영수 등, 1790년, 비단에 채색, 112.6×216.0cm, 직지성보박물관 보관

중앙의 영산회상도를 중심으로 좌우 세 폭씩, 총 여섯 폭이 그려져 있는데 몸을 웅크리고 홀로 물가에 앉아 있는 분, 두건을 쓰고 참선하듯 눈을 감고 있는 분, 막대기로 등을 긁는 분 등 각 나한의 특징을 파격적이면서 실감나게 묘사하고 있다. 한결같이 개성적이고 인간적인 모습을 강조한 채색 인물화이다. 의겸의 이런 나한도는 〈순천 송광사 응진당 십육나한도〉(보물 1367호)로 이어졌으며 19세기 말까지 사찰마다 많이 봉안되었다.

　　〈상주 남장사 십육나한도〉는 1790년(정조 14)에 제작된 것으로 배경은 환상적인 소나무와 바위, 구름으로 이루어져 있고 나한의 얼굴은 현세적인 인물풍으로 그려졌다.도24 짝수 번호 나한은 경기도 지역에서 활약한 상겸尙謙을 비롯한 다섯 명의 화승이 그렸고 홀수 번호의 나한은 영수影修 등 경상도 지역 화승들이 그려 화승들이 서로 협력했던 것을 알려주는 불화이기도 하다.

독성도·산신도·칠성도

조선 후기, 사회가 혼란하고 민심이 흉흉할 때 불교가 이를 달래기 위해 민간신앙을 습합하여 장독대에 정화수를 놓고 비는 산신님, 무당들의 굿거리에도 등장하는 칠성님을 끌어안아 산신각山神閣과 칠성각七星閣이 절에 들어섰다. 이와 똑같은 계기로 민간에서 모시는 부뚜막신인 조왕신竈王神도 사찰의 부엌으로 모셔와 지금도 여러 곳에 남아 있다. 여기에서 불교의 포용력이 얼마나 넓은가를 여실히 볼 수 있으며 이는 한편으로는 불교가 본연의 모습을 잃고 세속화되어 가는 것을 보여주는 것이기도 하다.

또한 나반존자那畔尊者를 독성존자獨聖尊者라 부르며 독성각獨聖閣에 단독으로 모시기도 하였다. 독성각에는 독성도獨聖圖, 산신각에는 산신도山神圖, 칠성각에는 칠성도七星圖가 봉안되었는데 산신, 칠성, 독성 셋을 모두 모신 삼성각三聖閣에는 세 그림이 모두 모셔졌다.

독성도 독성도는 "흰색 납의로 어깨를 반쯤 드러내고 앉아 도를 즐기기도 하니, 백설같이 희고 긴 눈썹이 눈을 덮었도다"라고 한 나반존자의 모습을 그린 것이다. 나반존자 신앙은 조선 말기에 민간신앙이 불교에 습합될 때 크게 일어난 것으로 생각된다. 나반존자는 재상의 아들로 태어나 일찍이 승려가 되어 득도한 뒤 세속인들에게 신통력을 드러냈다가 부처님의 꾸중을 듣고 열반에 드는 것이 허락되지 않아서 영원히 남인도의 천태산天台山에서 수행하면서 중생들을 구제하는 존재로 남게 되었다고 한다.

〈창원 성주사 삼성각 독성도〉는 조선 말기에 그려진 것으로 눈썹이 길고 입을 약간 벌리고 위를 향해 눈을 치켜 뜬 나반존자의 모습이 매우 익살스럽게 표현되어 있다.도25 우측 상단에는 '천태산상 나반존자天台山上那畔尊者'라고 적혀 있어 그 도상의 유래를 명확히 하고 있다. 이외에 〈영천 은해사 거조암 독성도〉와 〈청도 운문사 사리암邪離庵 독성도〉가 유명한데, 회화사적 명성보다는 기도의 신통력으로 더 이름이 높다.

산신도 오늘날 모든 산사에는 거의 다 산신각이 있어 '산에 가면 산사가 있고 산사

25 창원 성주사 삼성각 독성도, 19세기,
비단에 채색, 128.2×67.8cm, 창원 성주사 소장

에는 산신각이 있다'는 말까지 생겼다. 그러나 민간신앙의 대상이던 산신이 언제 불교에 편입되었는지는 확실치 않다. 불교 문헌에 16세기부터 꾸준히 산신에 대한 기록들이 보이지만 산신도는 현전하는 작품들로 미루어볼 때 18세기 후반부터 본격적으로 제작된 것으로 보인다.

　　제작연대가 확실한 이른 시기의 작품으로는 1788년작 〈함양 용추사龍湫寺 산신도〉, 은해사성보박물관 소장 1817년작 〈산신도〉가 있다. 산신도의 도상은 대체로 깊은 산과 골짜기를 배경으로 마치 신선과도 같이 수염이 길고 백발인 노인형의 인자한 산신이 호랑이에 기대 앉아 있고, 간혹 동자가 차를 달이거나 공양불을 들고 함께 등장하기도 한다.

　　수많은 산신도 중 회화로서 작품성이 높은 것으로는 〈순천 송광사 산신도〉를 꼽고 있다.도26 노송 아래에서 흰 수염의 산신령이 호랑이 등에 팔을 얹고 넉

26 순천 송광사 산신도, 도순, 1858년, 비단에 채색, 118×82cm,
순천 송광사 소장

넉한 자태로 먼 데를 바라보고 있는데 귀여운 동자들이 문서 두루마리와 과일 쟁
반을 들고 시립해 있다. 화기에 1858년(철종 9)에 도순道詢이 그렸다고 쓰여 있다.

칠성도 칠성도는 민간신앙과 도교신앙에 있는 칠성님을 불교가 끌어안은 결과물
이지만 무속화巫俗畵의 칠성도와는 전혀 다르다. 정확히는 치성광여래도熾盛光如
來圖이다. 치성광여래도는 하늘의 별과 별자리를 불교의 여래와 도교의 성군으로
표현한 불화이다. 그림 중앙에 북극성을 뜻하는 치성광여래熾盛光如來가 있고, 북
두칠성을 신격화한 도교의 칠원성군七元星君이 칠여래와 함께 그려져 있다.

치성광여래도는 크게 설법도와 강림도로 구분된다. 설법도에는 치성광여래
가 대좌 위에 앉아 설법을 하는 모습으로 표현되었고, 강림도에는 수레 위에 앉

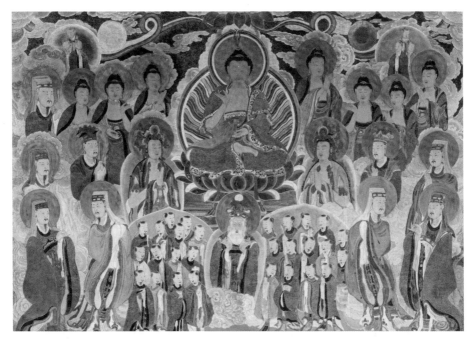

27 순천 송광사 청진암 치성광여래도, 묘영·천희, 1898년, 비단에 채색, 102×141cm, 순천 송광사 소장

아 있거나, 소가 끄는 수레를 탄 모습으로 표현되었다.

〈서울 미타사彌陀寺 삼성각 치성광여래도〉는 1874년(고종 11)에 제작된 것으로 소와 수레가 등장하는 강림도 형식이다. 치성광여래는 수레 위에 가부좌로 앉아 왼손에 금륜金輪을 들고 오른손은 전법륜인轉法輪印을 하고 있으며, 하나의 뿔이 달린 소가 수레를 등에 진 채 구름 위에 서 있는 전형적인 칠성도이다.

〈순천 송광사 청진암淸眞庵 치성광여래도〉는 1898년(고종 35) 제작되었는데, 도난당하였다가 2020년 국외소재문화재재단이 국외 경매시장에 출품된 것을 매입하여 송광사로 환수하였다.도27

화엄7처9회도의 상엄한 세계

조선 후기 불교회화에서 아주 예외적이지만 불교사상을 가장 잘 형상화한 높은 차원의 불화로 〈순천 송광사 화엄경변상도華嚴經變相圖〉(국보 314호)가 있다.도28 이

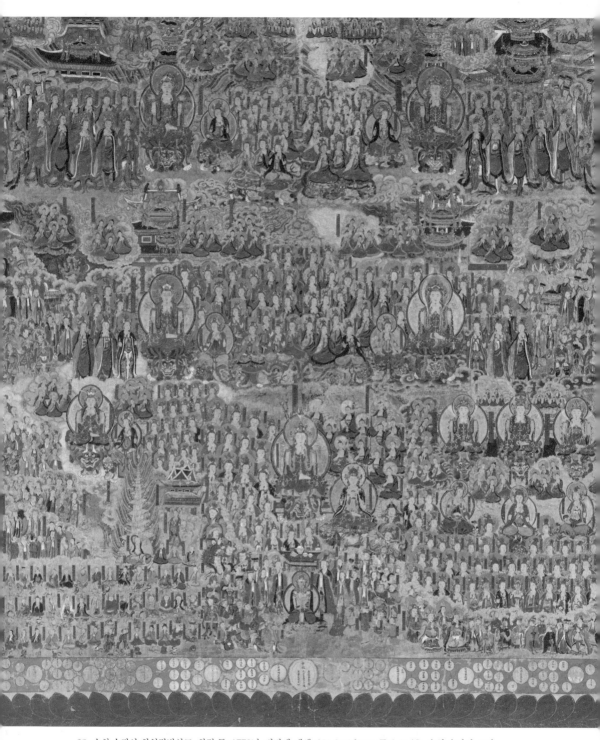

28 순천 송광사 화엄경변상도, 화련 등, 1770년, 비단에 채색, 281.5×268cm, 국보 314호, 순천 송광사 소장

제까지의 불화는 대체로 불전의 장엄이나 기도를 위한 도상이었음에 비해 이 그림은 《화엄경》의 심오한 내용을 표현한 것이다.

이 불화는 80권본 《화엄경》에서 법회가 일곱 장소에서 아홉 번 열린 것을 그림으로 도해한 것이어서 '화엄7처9회도華嚴七處九會圖'라고도 부른다. 화면을 구름으로 적절히 구획하여 7처9회의 장엄한 법회 모습을 형상화하였는데 천상에서 이루어진 4처4회는 상단에 두 줄로 나타내고, 지상에서 행한 3처5회는 하단에 표현되어 있다. 하단 맨 오른쪽에 노사나불 세 분이 나란히 있는 것은 한 곳에서 열린 세 번의 법회를 나타낸 것이다.

화면 아래에 가는 먹선으로 표현한 물결무늬 위에 곱게 피어난 주홍빛 연꽃은 화엄경에서 말하는 향수해香水海 속에서 피어난 연꽃 속에 감추어진 연화장세계蓮華藏世界를 그린 것이다. 연꽃 위에 그려진 크고 작은 동그라미는 찰종刹種이라고 한다. 찰刹은 땅이라는 뜻으로 곧 화엄세계에 있는 여러 국토의 종류를 뜻하고 20중 세계로 이루어진 찰종 가운데 인간이 사는 사바세계는 제13층에 속한다.

그 왼쪽 위에는 53분의 선지식善知識을 찾아 길을 나선 선재동자가 앙증맞게 그려져 있다. 선재동자는 법을 구해 선지식 53분을 찾아가는데, 선지식으로는 보살뿐만 아니라 승려. 소년, 뱃사공, 선인 등이 다양하게 등장하고 있다.

각각의 설법회는 《화엄경》의 주불인 노사나불이 하지 않고 문수보살, 보현보살, 법혜보살法慧菩薩 등이 진행하고 있는데 청중 중에는 이해가 안 된다는 듯한 난감한 표정도 있고 옆 사람과 잡담하는 모습도 있다. 이리하여 성대한 7처9회 화엄법회를 실감나게 보여주고 있다.

〈순천 송광사 화엄경변상도〉는 조선 후기 불화가 대중적 취향에만 다가간 것이 아니라 교리와 사상의 전개에서도 깊이 힘썼음을 말해준다. 이 그림은 1770년(영조 46)에 미타회彌陀會라는 불교결사가 발원하여 무등산 안심사安心寺에서 화련華蓮을 비롯한 화승 열세 명이 제작하였고 그림이 완성된 이후 송광사로 옮겨 온 것이라고 하다

이와 같은 화엄7처9회도는 김룡사金龍寺(1765년), 선암사(1780년), 쌍계사(1790년), 통도사에도 전하였는데 아쉽게도 김룡사의 작품은 기록만 남아 있고 선암사와 쌍계사의 그림은 도난당하였다. 때문에 남아 있는 작품은 1811년(순조 11)

에 그려진 〈양산 통도사 화엄경변상도〉(보물 1352호)와 송광사의 것뿐이다. 한국 불교미술사의 큰 손실이 아닐 수 없다.

불교의식과 괘불

조선 후기 사찰에서는 대규모 야외 법회가 많이 열려 사찰마다 이때 사용할 거대한 괘불을 제작하였다. 전란으로 희생된 영혼의 극락왕생을 기도하는 천도재 중 대표적인 의식은 나라를 위해 희생된 영혼을 위로하기 위해 열리는 영산재였다. 영산재는 석가모니가 영취산靈鷲山에서 《법화경》을 강의했던 것을 재구성하는 콘셉트로 짜인 것이어서 괘불탱은 영산회상도가 압도적으로 많다. 이 영산재 의식은 오늘날에도 전승되어 태고종太古宗의 영산재가 국가무형문화재로 지정되어 해마다 현충일에 서울 신촌 봉원사奉元寺에서 거행되고 있으며, 2009년엔 유네스코 인류무형유산에 등재되었다.

또 대중을 위해서는 물과 육지에서 죽은 모든 중생의 영혼을 위로하기 위한 수륙재水陸齋가 있는데 북한산 진관사津寬寺의 의식이 국가무형문화재로 지정되었다. 그리고 생전에 지은 업보를 미리 닦아 지옥에서 받을 심판을 피하는 의식인 예수재豫修齋도 있다. '예수'란 미리 닦는다는 뜻이다. 예수재는 윤달이 있는 해에 열리는데 서울 강남의 봉은사에 전수되어 온 의식이 서울특별시 무형문화재로 지정되어 있다.

이러한 대규모 의식이 행해질 때면 법회를 찾아오는 많은 대중들을 주불전 안에 모두 수용할 수 없기에 옥외에 불단을 차린다. 이를 '야단법석野壇法席'이라고 하는데 이때 내거는 대형 불화를 괘불掛佛, 또는 괘불탱掛佛幀이라 부른다. 거대한 걸개그림인 괘불탱은 대개 높이 10미터가 넘는 대작으로 절마당에는 이를 걸기 위한 지주석 한 쌍이 마치 당간지주처럼 세워져 있다. 괘불탱은 평소 함에 넣어 대개 주불전 후불탱화 뒤편에 보관하는데, 엄청난 크기 덕분에 도난을 면하여 지금도 사찰에 잘 보관되어 전하고 있다. 그러나 괘불탱은 한편으로는 항시 볼 수 있는 것이 아니어서 오랫동안 연구 대상이 되지 못했다.

이런 괘불탱의 존재와 문화유산적 가치가 세상에 널리 알려지게 된 것은 고

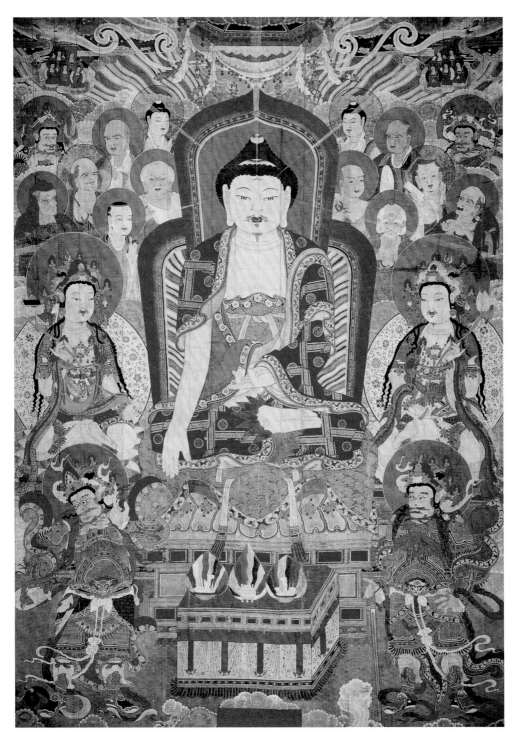

29 구례 화엄사 영산회괘불탱, 지영 등, 1653년, 삼베에 채색, 1201×860cm, 국보 301호, 구례 화엄사 소장

故 범하梵河(1947~2013) 스님의 열정적인 노력의 결과이다. 범하 스님은 문화재위원을 지내면서 조선 후기 괘불탱을 유네스코 세계기록유산으로 등재할 뜻을 세우고 전국 산사에 산재된 괘불탱을 국가문화재로 등록하는 지정조사 작업에 일생을 바쳤다. 그리고 통도사성보박물관 관장을 맡으면서 괘불탱을 매년 두 폭씩 전시하였다. 범하 스님이 생전에 조선 후기 괘불탱을 보물로 지정하는 보고서를 작성한 것이 무려 30여 건에 이른다.

기존의 박물관들은 괘불탱을 제대로 전시할 수 없었으나 2005년 용산에 새로 지은 국립중앙박물관에 비로소 2층부터 3층까지 뚫린 높이 12.4미터의 벽면을 확보하면서 괘불탱을 본격적으로 전시·소개하기 시작했다. 2006년 '법당 밖으로 나온 큰 불화: 청곡사青谷寺 괘불' 특별전 이후 매년 초파일 전후하여 사찰의 괘불탱을 옮겨와 괘불전을 열면서 비로소 일반인들도 괘불탱을 접하며 그 예술적 가치를 인식할 수 있게 되었다.

이런 괘불탱은 고려, 조선 전기에는 없던 것이고, 또 중국, 일본에도 없다는 점에서 조선 후기를 대표하는 불화라 할 수 있다. 현재 약 90점의 괘불탱이 사찰에 남아 있는 것으로 확인되고 있다.

17세기의 괘불탱: 영산회상도 좌상

현재까지 알려진 가장 빠른 시기에 제작된 괘불은 1622년(광해군 14)에 제작한 〈나주 죽림사竹林寺 세존괘불탱〉(보물 1279호)이다.도30 이 괘불탱은 높이 약 5.1미터, 폭 약 2.6미터의 크기로 지금까지 남아 있는 괘불탱 중에서 크기가 가장 작고, 비단 두 폭 좌우에 모시를 덧붙인 것이어서 괘불탱이 일반화되기 이전, 사찰의 필요에 응하여 급히 만들어진 초기작이 아닐까 생각되고 있다.

1644년(인조 22)에 제작된 〈공주 신원사新元寺 노사나불괘불탱〉(국보 299호)은 양옆의 보살상들이 어지럽게 시립하고 있는 복잡한 도상을 보여준다.도31 그러다 17세기 후반으로 들어서면 괘불탱들은 석가모니 좌상의 '영산회상 괘불탱'으로 표현되었다. 괘불탱이 이처럼 영산회상도로 정착한 것은 주불전의 후불탱화를 야외로 옮겨 놓는다는 의미를 갖고 있는 것으로 생각된다.

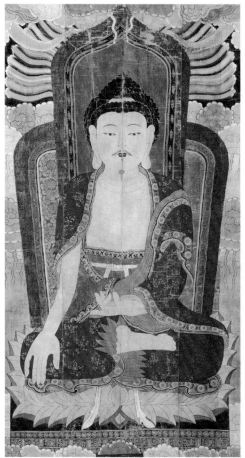

30 나주 죽림사 세존괘불탱, 수인·신헌, 1622년,
 비단과 삼베에 채색, 514×262cm, 보물 1279호,
 나주 죽림사 소장

31 공주 신원사 노사나불괘불탱, 응열 등, 1644년, 삼베에 채색,
 1082.6×650.6cm, 국보 299호, 공주 신원사 소장

영산회상도는 석가모니를 중심으로 권속들이 시립하고 있는 모습을 그린 그림이다. 괘불탱마다 차이가 있지만 석가모니는 좌대에 올라앉아 항마촉지인을 하고 있고 그 양옆은 문수보살과 보현보살, 석가모니 뒤로는 제자와 나한들이 둘러싸고 있고 좌대 아래로는 사천왕이 우람한 모습으로 그려져 있다. 이 17세기 후반의 괘불탱들은 화폭에 인물이 많을 때는 70여 명이 등장하여 더욱 장엄해 보인다.

17세기 후반 괘불탱 중 최고의 명작은 〈구례 화엄사 영산회괘불탱〉(국보 301호)으로 존상들의 묘사가 뛰어나고 채색이 은은하며 구성이 아주 유기적이어

32 안성 청룡사 영산회괘불탱, 명옥·법능 등, 1658년, 삼베·비단에 채색, 919.5×649.5cm, 보물 1257호,
안성 청룡사 소장

서 조형적 성실성이 돋보이는 작품이다.257쪽 도29 화기에는 각성을 비롯해 임진왜
란 때 의승군으로 활약했던 승려들의 이름이 기재되어 있다.

　　안성 청룡사青龍寺는 인조의 셋째 아들 인평대군麟坪大君(1622~1658)의 원당
사찰이다. 〈안성 청룡사 영산회괘불탱〉(보물 1257호)에는 '주상전하와 왕대비전하,
왕비전하, 세자저하의 안녕을 받들어 모신다'는 축원문과 괘불 제작에 참여한 화

33 영주 부석사 영산회괘불탱, 1684년, 비단에 채색, 913.3×599.9cm, 국립중앙박물관 소장

승 다섯 명의 이름이 적혀 있어 조성 배경을 분명하게 알 수 있다.도32

　〈영주 부석사 영산회괘불탱〉은 현재 두 폭이 전하고 있는데 부석사 소장본
은 1745년(영조 21)에 제작된 것이고 국립중앙박물관 소장본은 1684년(숙종 10)에
제작된 것이다.도33 1745년에 제작된 괘불탱의 화기에 옛 괘불탱을 수리해 청풍
신륵사로 보낸다는 내용이 있어 두 괘불탱의 관계를 알 수 있다.

34 상주 북장사 영산회괘불탱, 학능 등, 1688년, 삼베에 채색, 1330.0×811.6cm, 보물 1278호, 상주 북장사 소장

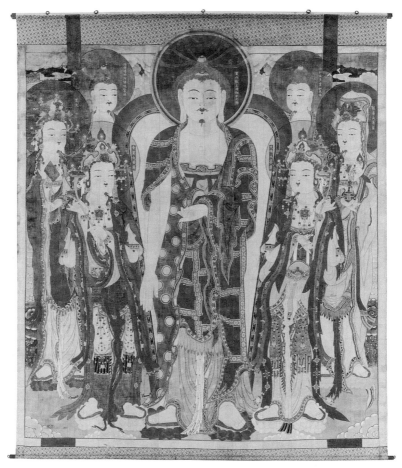

35 부안 내소사 영산회괘불탱, 천신 등, 1700년, 삼베에 채색, 1050.2×897.0cm, 보물 1268호,
부안 내소사 소장

18세기의 괘불탱: 천신과 의겸의 칠존도 입상

숙종 연간인 17세기 말부터는 괘불탱이 좌상보다 입상立像으로 주로 제작되었다.
1688년(숙종 14)에 제작된 〈상주 북장사北長寺 영산회괘불탱〉(보물 1278호)은 화면
가운데에 석가모니를 크게 묘사하고 그 주변을 팔대보살과 십대제자 등이 둘러
싸고 있는 구도이다.도34

　　화승 천신이 제작한 〈부안 내소사 영산회괘불탱〉(보물 1268호)은 '칠존도七尊圖
입상'의 전형을 보여준다. 이 괘불탱은 이례적으로 정방형에 가까운 삼베 바탕에
그려졌는데 필선이 섬세하고 옷무늬가 정교하며 특히 붉은색과 녹색이 주조를

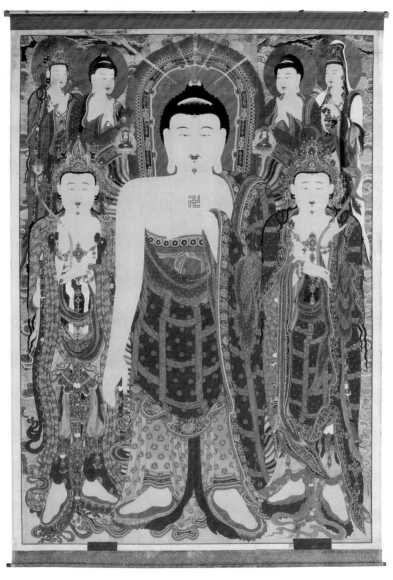

36 부안 개암사 영산회괘불탱, 의겸 등, 1749년, 삼베에 채색, 1321×917cm, 보물 1269호,
부안 개암사 소장

이루는 가운데 밝은 파스텔톤을 띠고 있어 매우 아름답다.도35 특히 본존을 중심
으로 원형구도를 이루고 있는 각 존상에는 방제旁題로 존명이 쓰여 있어 도상의
내용을 명확히 알려주고 있다.

　　앞 시기의 괘불탱은 영취산에서 석가모니가 설법하는 것을 충실히 묘사한

설명적인 그림이었지만 이제는 이를 모두 생략하고 영취산 불법회에 참석한 불보살 일곱 분만을 모신 칠존도라는 거룩한 존상화로 바뀌었다. 칠존은 석가불, 다보불多寶佛, 아미타불, 문수보살, 보현보살, 관음보살, 세지보살을 가리킨다.

칠존도 도상은 불교의식집인《오종범음집五種梵音集》(1661년)에 의거한 것인데 내용인즉, 영산재의 의식에서 불보살의 존명을 불러 도량에 강림하기를 청하는 '거불擧佛' 때 등장하는 분들을 그린 것이다. 이러한 변화는 괘불탱이 야단법석에 어울리는 자기 형식을 갖게 된 것을 의미한다. 화승 천신의 칠존도 입상 괘불탱은 곧 이어 등장한 의겸이 이어받았고, 조선 후기 괘불탱의 한 양식으로 정착하게 되었다.

의겸은 평생 다섯 점의 괘불탱을 그렸는데 1722년작 〈진주 청곡사 영산회 괘불탱〉(국보 302호), 1730년작 〈고성 운흥사 괘불탱〉(보물 1317호), 1749년작 〈부안 개암사開巖寺 영산회괘불탱〉(보물 1269호) 등은 비슷한 도상을 보여주고 있다.도36 의겸의 괘불탱은 전체적으로 안정감 있는 구도 속에 문수보살과 보현보살의 화려한 보관이 눈에 띈다. 특히 꽃문양이 빈틈없이 새겨진 천의를 걸치고 있어 강한 장식성을 보여주며 화면 전체에 생동감을 자아내고 있다.

1727년(영조 3)에 화승 탁행琢行 등이 제작한 〈해남 미황사 괘불탱〉(보물 1342호)은 엷게 물들이는 선염법을 구사하여 본존불의 법의에 칠한 녹색과 적색이 은은하고 녹두색·분홍·황토색이 곁들여져 환상적인 색감을 보여준다.216쪽 화면 가득히 본존불을 크게 강조하면서 아랫부분에 용왕과 용녀의 모습을 그린 독특한 구도를 취하고 있는데 이는 미황사가 해남 땅끝의 바닷가 가까이에 위치한 절이기에 어민들의 염원을 담은 것으로 생각되고 있다.

이외 괘불들을 일일이 소개할 수는 없지만 '대작에는 졸작이 없다'는 말대로 한결같이 감동적이어서 조선 후기는 괘불탱의 전성시대였다고 할 수 있다.

조선 후기 불화의 미술사적 위상과 실상

조선 후기의 불화는 이처럼 스케일이 크고 도상도 다양하다. 나라에서 국보·보물로 지정한 작품만도 수백 점에 이른다. 고려시대는 물론이고 조선 전기의 불화와

도 전혀 다른 내용과 형식으로 전개되었다.

그럼에도 불구하고 고려불화와 조선 전기의 불화들은 섬세하고 귀족적인 데 반해, 조선 후기 불화는 기법이 거칠고 고상한 분위기가 적다는 평을 받고 있다. 일면 수긍이 가는 면이 없지 않으나 그것은 후기 불화의 전체적인 인상이 그렇다는 것이지 그중 대표적인 명품만을 놓고 보면 고려불화나 조선 전기 불화에서는 볼 수 없는 예술적 성취가 확연히 드러난다.

본래 미술사의 이해는 모든 미술품을 대상으로 하지만 미술사의 서술은 미술사적으로 가치 있는 것을 선별하여 이루어지는 법이다. 이런 관점에서 본다면 고려불화와 조선 후기 불화의 차이는 예술적 기량의 문제라기보다는 신앙 형태의 변화에 따른 예술적 지향의 차이였던 측면이 크다. 고려불화가 귀족적이고 서정적이라면 조선 후기 불화는 대중적이고 서사적이었으며, 문학에 비유하자면 정형시와 자유시의 차이 같은 것이라고 할 수 있다.

47장
불교공예

절대자를 모시는
신앙심의 표현

조선시대 불교공예의 성격

조선시대 불교공예는 한편으로는 고려시대의 전통을 이어받고 한편으로는 독자적인 형식을 낳으면서 다양한 양상으로 전개되었다. 특히 조선 후기에 제작된 많은 불교공예품들은 현재까지 여전히 사찰에서 종교적 기능을 유지하고 있다는 점에서 앞 시기의 불교공예품들이 박물관 유물로 된 것과는 달리 자기 본연의 기능을 다하고 있다. 이로 인해 종교 유물로서는 생명력을 유지하고 있지만 미술사적 유물로 연구하는 데는 일부 제약이 따르기도 한다.

종교공예는 본질적으로 절대자를 받들기 위해 장엄한 세계를 구현하는 것이 목적이기에 주어진 여건하에서 최대의 공력이 들어가 있다. 기술과 재력의 한계로 부족함이 있을 수는 있지만 정성을 다하여 만든 조형적 성실성이 있다.

조선시대 불교공예는 이 시기 불교문화 전반이 그러하듯이 임진왜란을 전후하여 전기와 후기가 확연히 다르다. 전기에는 숭유억불로 위축된 가운데 왕실의 후원을 받으면서 고려시대 불교공예의 핵심인 범종梵鐘, 향완香垸, 사리장엄구舍利莊嚴具 등의 전통을 이어받으면서 일부 조선적인 세련미가 가해졌다.

이에 반해 임진왜란 이후 후기로 들어가면 조선불교는 왕실불교에서 대중불교로 전환되면서 불교공예 또한 전에 없이 대중적 성격을 띠며 다양한 모습을 보여준다. 신앙의 형태가 변하면서 불교공예의 내용도 변하여 업경대業鏡臺, 법고대法鼓臺, 운판雲板, 축원패祝願牌, 소대疏臺 같은 불교공예품이 많이 만들어졌다. 그러나 이러한 새로운 불교장엄구들은 왕권 또는 국가의 지원을 받지 않은 만큼 민속적인 특질을 보이는 경향이 있었고, 왕조의 말기로 들어가면 국운과 함께 불교공예도 쇠락하는 모습이 역력히 나타난다.

사리장엄구

불교공예의 상징적 유물은 사리장엄구舍利莊嚴具이다. 조선시대 사리장엄구는 태

영주 성혈사 나한전 어칸의 꽃창살(부분), 경북 영주시 순흥면 덕현리

1 보은 법주사 팔상전 사리장엄구 일괄, 1605년, 동국대학교박물관 소장
 1 사리장엄구 일괄과 동판 2 사리호와 받침대, 받침대 지름 7.5cm 3 사리호, 높이 3.3cm

조 이성계가 역성혁명을 일으키기 바로 전해인 1391년에 제작된 〈금강산 출토 이성계 발원 사리장엄구 일괄〉(보물 1925호)부터 시작할 수 있다.2권 403쪽 참조 그러나 숭유억불 정책 때문인지 조선 전기에 몇몇 사찰이 창건되기는 하였지만 이에 따른 사리장엄구의 봉안은 아직 알려진 예가 없다. 그리고 임진왜란 이후가 되어야 등장하기 시작한다.

보은 법주사 팔상전 사리장엄구 1968년 9월 법주사 팔상전을 해체·수리하던 중 심초석心礎石에서 발견되었다. 사리장엄구와 사리공의 네 벽과 위를 덮었던 동판銅版 다섯 매도 원형 그대로 보존되어 있었다. 동판의 기록에 따르면 정유재란 때 탑을 비롯한 모든 건물이 불타 없어졌는데 전란이 끝난 직후인 1605년(선조 38)부터 1626년(인조 4)까지 복원이 진행되었고 사명당 유정이 여기에 관여하였다고 한다.

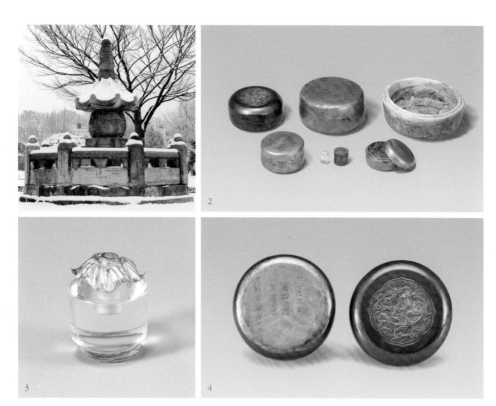

2 남양주 봉인사 부도암 세존사리탑과 사리장엄구, 1620년, 보물 928호, 국립중앙박물관 소장
 1 세존사리탑 높이 3.07m 2 사리장엄구 일괄 3 수정사리병, 높이 1.9cm 4 사리내합, 몸통 지름 9.1cm

1602년(선조 35)에 제작된 이 사리장엄구 중 사리호는 얇은 은 바탕에 도금한 것으로 마개에 호박을 박아 넣었는데, 별도로 연꽃무늬를 돋을새김으로 나타낸 고리 모양의 받침대 뒤에 안치되었다.도1 이 사리장엄구는 고려시대 화려한 사리함을 방불케 하는 기법적 세련미를 보여주며 당시 금속공예의 높은 수준을 말해주고 있다. 현재 법주사 팔상전 심초석에는 별도로 제작된 복제품이 들어가 있고, 원 유물은 동국대학교박물관에 소장되어 있다.

남양주 봉인사 부도암 세존사리탑 사리장엄구 〈남양주 봉인사奉印寺 부도암浮圖庵 세존사리탑〉에 들어 있던 사리장엄구로 1927년에 사리탑과 함께 일본으로 반출되었다가 1987년에 반환된 유물이다.도2 광해군은 왕세자의 만수무강과 부처의 보호를 바라며 봉인사의 부도암이라는 암자에 사리탑을 세우게 하였다. 사리탑은 팔각

의 평면을 기본 형태로 하여 그 위로 북처럼 둥근 몸돌을 올려 사리를 모시고 지붕돌을 얹었으며 주위에 난간석을 둘렀다.

사리탑의 몸돌 윗면의 네모난 사리공에서 사리장엄구가 발견되었는데 놋쇠그릇 3점, 은그릇 3점, 수정사리병 1점 등 7점의 유물이 발견되었다. 모두 뚜껑이 있는 그릇으로, 놋쇠그릇 안에 은그릇을 넣어두는 방식으로 각각 쌍을 이루고 있는데, 놋쇠그릇에는 명주실·비단·향香이 담겨 있다. 은그릇은 뚜껑에 금박이 입혀진 구름과 용무늬를 역동적으로 새기고, 그릇 밑바닥에는 몇 줄의 명문이 있어 1620년(광해군 12)에 봉해진 것임을 알 수 있다. 이 사리함을 통해 조선 후기에는 사리기가 간소화되어 간단한 함 모양이 되었음을 알 수 있다.

양양 낙산사 해수관음공중사리탑 사리장엄구 2006년 5월 낙산사 화재 후 복원 과정에서 해수관음공중사리탑海水觀音空中舍利塔을 수리하는 도중 탑신부의 상단에 있는 원형의 사리공 안에서 발견되었다. 불사리 1과를 담은 유리 사리호, 금합, 은합, 청동합, 각각의 합을 싼 비단보자기, 발원문이 담긴 연기문緣起文 등으로 구성되어 있다. 사리의 봉안 유래를 설명하는 발원문과 탑비의 내용이 거의 일치하는 등 기록으로서 가치가 높아 탑, 탑비와 함께 보물 1723호로 지정된 바 있으나 기법이 뛰어난 것은 아니다.

향완

향완香垸은 고려시대 이래로 중요한 불교공예품이었다. 특히 청동은입사향완은 높은 제작 기술을 요하는 것이어서 정성을 다하여 제작하고 대개 명문을 새겨 넣었다.

〈진주 청곡사 청동은입사향완青銅銀入絲香垸〉은 전형적인 고려시대 향완 형식으로 대단히 정교하고 중후한 인상을 준다.도3 명문에 의하며 태조의 비인 신덕왕후가 세상을 떠난 이듬해인 1397년(태조 6)에 진양(진주)의 청곡사青谷寺 보광전에 만들어 봉양한 것으로 은입사는 김신강金信剛이, 주조는 부금夫金이 하였다는 명문이 새겨져 있다.

3 진주 청곡사 청동은입사향완, 1397년, 높이 39cm, 국립중앙박물관 소장

4 남원 실상사 백장암 청동은입사향로, 1584년, 높이 30cm, 보물 420호, 금산사성보박물관 보관

　　이 향완이 진주 청곡사에 모셔지게 된 것은 아이러니다. 신덕왕후는 곡산 강씨인데 진주강씨로 잘못 알고 진주 청곡사에 모셨던 것이다. 그런데 우연하게도 신덕왕후의 어머니가 진주강씨여서 억지로 외가 쪽으로 그 인연을 대어 말하게 되었다. 청곡사는 해인사의 말사로 임진왜란 때 완전히 소실되었던 것을 1602년(선조 35)에 중건하였고 대웅전의 〈진주 청곡사 목조석가여래삼존좌상〉(보물 1688호), 괘불함과 함께 있는 〈진주 청곡사 영산회괘불탱〉 등 많은 불교문화재가 전하고 있다.

　　이러한 은입사 향완의 제작 기술과 전통은 계속 이어져 금산사성보박물관에는 1584년(선조 17)에 제작된 〈남원 실상사 백장암百丈庵 청동은입사향로〉(보물 420호)가 있다.도4 넓은 전이 달린 몸체와 나팔형 받침을 따로 만들어 연결하였는데, 전 밑바닥에는 제작연대와 함께 '운봉 백장사 은사 향완雲峰百丈寺銀絲香垸'이라는 명문이 점선으로 새겨져 있다.

조선 전기의 범종

범종梵鐘은 통일신라·고려 이래로 기술과 재력 두 측면에서 가장 공력이 많이 들어가 불교공예를 대표하고 있는데, 조선 전기에도 주로 왕실 발원으로 여럿이 주조되었다.

> •〈흥천사명 동종〉, 1462년, 보물 1460호
> •〈옛 보신각普信閣 동종〉, 1468년, 보물 2호
> •〈양양 낙산사 동종〉, 1469년(2005년 소실)
> •〈남양주 봉선사 동종〉, 1469년, 보물 397호
> •〈공주 갑사甲寺 동종〉, 1584년, 보물 478호

조선 전기의 범종은 신라종과 고려종의 전통을 이어받으면서 조선종이라 불릴 새로운 형식으로 나타났다. 범종의 어깨에 종뉴(종고리)가 있고 몸체에 비천 또는 보살상을 새긴 것은 신라종의 전통을 따른 것이며 몸체에 띠선을 두르고 명문을 두드러지게 새기는 것은 조선종의 새로운 형식이다. 고려종에 화려한 아름다움이 있었음에 반하여 조선 전기 범종은 중후하면서 단아한 아름다움을 보여준다. 이는 고려 말 〈개성 연복사演福寺 동종〉에서 보이는 중국종의 형식을 적극 받아들인 결과로 생각되기도 한다. 그러나 조선종의 이런 형식상의 변화는 불교의 전통에 유교적 엄숙성이 들어가며 나타난 것이라고 할 수 있다.

흥천사명 동종 1462년(세조 8)에 주조되어 지금의 영국대사관 자리에 있던 흥천사에 걸려 있던 종인데 중종 때 흥천사가 훼철된 후 흥인지문(동대문) 문루로 옮겨졌으며 흥선대원군의 경복궁 복원 때는 광화문 문루에 걸렸다가 이후 창경궁에 있던 이왕가박물관에 소장되었다. 이왕가박물관이 덕수궁으로 이전하면서 한동안 덕수궁 야외에 계속 전시되어 왔는데 현재는 경복궁 유물창고에 보관 중이다.

〈흥천사명 동종〉은 높이 282센티미터의 큰 종으로 조선 전기의 대표적인 범종이다.도5 형태미는 엄정하고, 문양은 간소화되어 위·가운데·아래, 세 군데에 두른 굵은 선이 두드러지게 나타나 있다. 명문은 당대의 문장가인 한계희韓繼禧

5 홍천사명 동종, 1462년, 높이 282cm, 보물 1460호, 서울 종로구 사직로

(1423~1482)가 지었고, 글씨 또한 명필인 정난종鄭蘭宗(1433~1489)이 썼는데 명문에
의하면 효령대군을 비롯한 왕실 인사들의 발원으로 만들어졌다고 한다.

　　주목되는 것은 범종의 명문에 감역 김덕생金德生, 주성장鑄成匠 정길산鄭吉山,
야장冶匠 김몽룡金蒙龍 등 여러 장인들과 회원 최경崔涇 등이 참여했다고 밝혀져
있는 것이다. 특히 이 장인들의 이름은 〈옛 보신각 동종〉, 〈남양주 봉선사 동종〉,
〈양양 낙산사 동종〉 등의 명문에도 등장하고 있어 이 명장들 덕분에 세조 연간에
대종들이 집중적으로 주조될 수 있었던 것으로 생각된다.

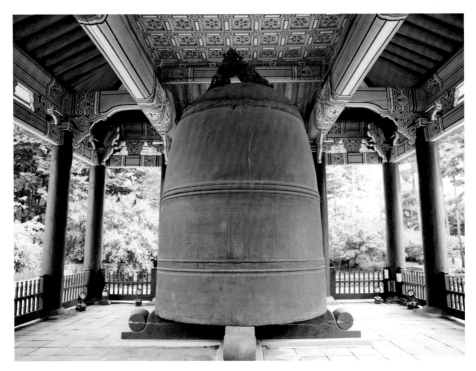

6 옛 보신각 동종, 1468년, 높이 318cm, 보물 2호, 국립중앙박물관 소장

옛 보신각 동종 생김새는 〈흥천사명 동종〉과 비슷하나 크기는 훨씬 커서 높이가 318센티미터나 되고 중량이 약 20톤에 달하는 대종이다.도6

　　1395년(태조 4)에 운종가雲從街에 종루를 세우고 커다란 종을 매달아 종소리에 따라 성문을 열고 닫았는데, 임진왜란 중 종루와 그 안의 종은 불에 타버렸다. 이후 새로 종각을 지으면서 이 종을 달았고, 1895년(고종 32)에 종각의 이름을 보신각普信閣이라 정하면서 '보신각 종'이라 불리게 되었다.

　　종에 새겨져 있는 명문에 따르면 1468년(세조 14)에 주조되었으나 제작 동기와 본래 설치 장소는 밝혀져 있지 않아 많은 추측을 낳고 있다. 한동안 이 종은 본래 정릉사貞陵寺에 있다가 정릉사 폐사 후 원각사로 옮겨진 것으로 알려져 왔다. 그러나 정릉사라는 절은 따로 없으며, 정릉사가 신덕왕후 정릉의 원찰인 흥천사를 가리키는 것이라 해도 〈흥천사명 동종〉이 엄연히 존재하고 있으므로 사실에 맞지 않는다. 그렇다고 이 종을 원각사 창건 당시에 만들어진 종으로 보기도

7 남양주 봉선사 동종, 1469년, 높이 235.6cm, 보물 397호, 남양주 봉선사 소장

힘들다. 1465년(세조 11) 원각사 창건 때 이미 원각사 종을 만들었음이 실록에서 확인되는데 이 종은 그로부터 3년 뒤에 만들어져 연대가 맞지 않기 때문이다.

분명한 것은 1536년(중종 31) 원각사터에 있던 종을 숭례문으로 옮겼고, 임진 왜란 후인 1594년(선조 27) 인경[人定]과 파루罷漏를 알리는 데 쓰기 시작하였으며 1619년(광해군 11)에는 종각으로 옮겨 달았다는 사실이다.

이 종은 1864년(고종 1), 1869년(고종 6), 1950년 때 세 번이나 불에 탔다. 그 래도 1985년까지 제야의 종으로 타종되었는데 이후 균열이 발견되어 지금은 국 립중앙박물관에 소장되어 있다.

남양주 봉선사 동종 세조 광릉의 능찰인 봉선사에 걸기 위해 1469년(예종 1)에 왕실 의 명령에 따라 만든 높이 약 235센티미터, 두께 23센티미터에 이르는 대종이 다.도7 어깨에 2중의 가로줄을 돌려 몸통 부분과 구분 지은 전형적인 조선종으로,

8 공주 갑사 동종, 1584년, 높이 128.5cm, 보물 478호, 공주 갑사 소장

종뉴는 두 마리 용이 서로 등지고 있는 모습이어서 화려하다. 가로줄 위에는 유
곽乳廓과 보살을 교대로 배치하였고 아랫부분에는 강희맹姜希孟(1424~1482)이 짓
고 정난종이 글씨를 쓴 장문의 명문이 새겨져 있다. 명문에는 종을 만들게 된 연
유와 제작에 관계된 사람들의 이름을 열거하며 대대적인 불사였음을 강조하고
있다.

공주 갑사 동종 1584년(선조 17)에 제작된 높이 약 128센티미터의 중형 범종으로 신

라종의 형식을 따르면서 음통音筒이 없고 몸체에는 당좌撞座를 네 곳에 두고 그 사이에 비천 대신 지장보살을 돋을새김한 것이 특징이다. 종뉴는 두 마리 용을 조각하였고 종의 어깨에는 연판문蓮瓣文과 범자梵字를 두르고 몸체 아래쪽에는 보상화문寶相華文을 따로 두른 다음 그 아래에 글씨를 새겼다.도8

명문에는 1583년(선조 16)에 함경도 변경에서 여진족이 난(니탕개의 난)을 일으켜 하삼도(경상도·전라도·충청도) 사찰에서 병기를 주조하기 위해 범종을 희사하였던 바 그 다음 해인 1584년(선조 17)에 이 범종을 다시 주조하여 갑사岬士寺에 봉안한다고 되어 있다. 이 종은 일제강점기에 공출되었다가 해방 후 인천에서 갑사로 옮겨 온 기구한 운명을 갖고 있다.

조선 후기의 범종

조선 후기에는 범종 제작에 뛰어난 사인思印이라는 승려가 있었다. 사인은 현종·숙종 연간(17세기 말~18세기 초)에 경기도, 충청도, 경상도 지역에서 활동한 승려이자 주종장鑄鍾匠이었는데 그가 제작한 범종은 현재 여덟 점이 알려져 있다. 그가 제작한 범종은 크기가 2미터 미만의 중형으로 신라종의 전통에 중국종의 형식을 가미하기도 하며 여러 형태로 독창적인 종을 제작했다. 사인의 범종 중 〈강화 동종〉이 일찍이 1963년에 보물 11호로 지정된 바 있는데 2000년에 〈문경 김룡사 동종〉 등 나머지 일곱 점도 일괄로 보물 11호로 지정되었다.

이 중 〈강화 동종〉은 사찰의 범종이 아니라 옛 고려궁터에 위치한 강화산성의 성문을 여닫는 시각을 알리는 종으로 본래는 1668년(현종 9)에 강화유수 윤지완尹趾完(1635~1718)이 주조하였던 것을 1711년(숙종 37)에 강화유수 민진원閔鎭遠(1664~1736)이 다시 제작하게 한 것으로 사인이 말년에 제작한 가장 큰 범종이다.도9 사찰의 종이 아니기 때문에 불교적인 요소가 적고 장문의 명문에 제작 배경과 재료의 사용이 상세히 기록되어 있다.

사인과 비슷한 시기에 활동한 주종장으로 김용암金龍岩, 김애립金愛立이 있다. 김용암은 17세기 중엽에 활동하면서 〈순천 선암사 동종〉(보물 1561호) 등을 제작했고, 김애립은 〈고흥 능가사 동종〉(보물 1557호)도10, 〈여수 흥국사 동종〉(보물

9 강화 동종, 사인, 1711년, 높이 198cm, 보물 11호,
 강화역사박물관 소장

10 고흥 능가사 동종, 김애립, 1698년, 높이 153.4cm,
 보물 1557호, 고흥 능가사 소장

1556호) 등을 만들며 조선시대 범종의 전통을 이어갔다.

18세기 중엽에 충청도를 중심으로 활동한 이만돌李萬乭 혹은 이만석李萬石이라는 주종장이 등장하여 〈영동 영국사寧國寺 동종〉을 비롯하여 일곱 점의 범종과 〈경주 불국사 금고〉를 비롯한 두 점의 금고金鼓를 남겼다. 그는 이름이 말해주듯 속세의 장인이었던 모양인데 주종장 사인의 범종을 이어받았지만 기량도 떨어지고 제작 여건도 뒷받침되지 못한 듯 중소형 범종을 만드는 데 그쳤다.

이만돌 이후에도 여러 주종장이 등장하여 조선종의 맥을 이어갔으나 기법적으로나 예술적으로나 한국종의 마지막 여운을 느끼게 하는 데 그쳤다.

운판·금고·법고대

사찰의 새벽 예불과 저녁 예불 때에는 운판, 법고, 목어木魚, 범종이 연주된다. 이

11 청동운판, 17세기 중엽, 58.0×59.2cm, 호암미술관 소장

를 불가의 사물四物이라고 하는데 이는 모든 생명체를 깨우는 것으로 운판은 날 짐승, 법고는 들짐승, 목어는 물고기, 범종은 지하의 영혼을 위한 것이다.

운판雲板 운판은 대개 청동으로 제작되었는데 호암미술관에 소장된 〈청동운판〉은 형태와 문양 모두에서 화려한 아름다움을 보여주는 뛰어난 명품이다.도11 이 운판 은 두 마리의 용이 몸을 비틀고 올라와 마주 보고 있는 형상으로 멋진 곡선미를 보여주는데, 양면 모두 위쪽에 관음보살의 자비를 비는 주문인 "옴마니반메흠 (오! 연꽃 속의 보석이여!)"을 범어로 새기고 앞면엔 운판을 두드리는 당좌를 동그랗 게 나타내고 뒷면엔 보살입상 2구를 섬세하게 돋을새김으로 나타내었다. 문양의 기법과 보살상의 모습을 범종의 그것과 비교할 때 이 운판은 17세기 중엽의 작품 으로 추정되고 있다.

12 경주 불국사 금고, 이만돌, 1769년, 지름 56.5cm, 경주 불국사 소장

금고金鼓 금고는 청동으로 만든 징 모양의 쇠북으로 나무 봉으로 쳐서 예불의 시작을 알리는 사찰 예불의 필수품이다. 때문에 고려시대 이래로 크고 아름다운 유물이 많이 전해지고 있다. 특히 금고에는 기부자의 이름과 제작 동기, 날짜가 음각으로 새겨지는 전통이 있었는데 조선 전기에는 앞 시대의 전통을 이어받는 금고가 전하지 않고 있다. 이는 조선 전기에는 새 절을 창건하는 일이 드물었기 때문인 것으로 보인다.

　현재 전하는 조선시대 금고로는 조선 후기의 주종장 이만돌이 1769년(영조 45)에 제작한 〈경주 불국사 금고〉와, 1771년(영조 47)에 제작한 〈창녕 관룡사 금고〉가 있다. 두 금고는 비슷한 양식을 보여주고 있는데 〈경주 불국사 금고〉를 보면 전면에 동심원을 둘러 세 구역으로 균일하게 나누고 맨 바깥의 원 권역에 범

13 법고대, 조선 후기, 높이 175cm, 개인 소장

자 아홉 개를 둘렀다.도12 금고 뒷면은 구연부만 안으로 살짝 접혀지고 넓게 비어 있어 공명구 역할을 하고 있고, 측면엔 고리가 맨 위와 좌우에 달려 있었지만 왼쪽 고리는 손상되어 그 흔적만 남아 있다. 금고의 측면에 둘러진 융기선 사이의 여백에 1769년(영조 45)에 양공良工 이만돌이 만들었다고 쓰여 있으며 나무걸이 위 장식도 같은 시기에 제작된 것으로 전하고 있다.

법고대法鼓臺 사찰의 불교 의식 때 사용되는 법고法鼓(큰북)는 법고대 위에 장중히 설치되었다. 법고대의 구조를 보면 사자대좌나 거북대좌 위에 기둥이 서 있고, 그 위에 연잎이 말린 모양의 받침대가 있으며 그 위에 법고를 얹는다. 특히 사자대좌의 법고대 중에 조각적으로 뛰어난 유물이 많다.

14 법고대, 조선 후기, 높이 88cm, 경기도박물관 소장

〈법고대〉(개인 소장)는 육중한 통나무 몸체에 고개를 살짝 기울인 채 치켜든 부리부리한 눈의 사자가 생동감 있게 조각되어 있다.도13 법고가 전혀 무겁지 않다는 듯 편안히 웃는 듯한 표정을 짓고 있는 것이 해학적이다. 몸통 양옆에는 좌대를 옮기기 쉽도록 네 개의 쇠고리가 달려 있다. 네 발과 꼬리는 따로 제작해서 끼웠는데 특히 채색이 온전히 남아 있어 더욱 귀중하다.

법고대는 적잖이 전하고 있는데 그중 〈법고대〉(경기도박물관 소장)는 사자대좌에 연잎받침의 전형적인 형태로 사자 조각이 우람하여 장대한 인상을 주며 조형적인 힘을 느끼게 한다.도14

15 강화 전등사 업경대, 1627년, 밀영·천기, 높이 107cm, 강화 전등사 소장

업경대

업경대業鏡臺는 생전에 지은 죄업을 비춰주는 거울로 명부를 다스리는 염라대왕
의 지물이다. 염라대왕은 업경대에 나타난 망자의 죄업을 저울로 달아 심판한다
고 한다. 때문에 업경대는 보통은 명부전에 설치하지만, 다른 법당에 안치하기도
한다. 업경대는 사자받침대에 화염무늬로 둘러싸인 둥근 거울 형상을 띠고 있다.

　　〈강화 전등사 업경대〉는 황색 사자와 청색 사자 한 쌍으로 구성되어 정연한
형태미를 보여주는데, 바닥에 1627년(인조 5)에 밀영密英과 천기天琦가 만들었다고
쓰여 있어 제작연대와 제작자를 정확히 알 수 있다.도15 〈대구 동화사 업경대〉는
1728년(영조 4)에 제작된 것으로 무서운 얼굴의 사자가 쭈그리고 앉아 있는 모습
이 인상적이다.도16 특히 거울이 부착되었던 자리에 제작연대와 조성기가 쓰여 있

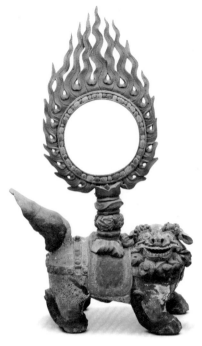

16 대구 동화사 업경대, 1728년, 높이 61cm,
　　대구 동화사 소장

17 영광 불갑사 업경대, 조선 후기, 높이 97cm,
　　영광 불갑사 소장

어 주목되고 있다. 〈영광 불갑사 업경대〉는 대좌의 사자가 아주 튼실한 모습으로
조각된 것이 인상적이다.도17

명경대

명경대明鏡臺는 업경대와 비슷하게 생겼지만 의미는 오히려 정반대이다. 부처님
의 불성을 비춘다고 해서 명경대로 불리는 것이다.

　　〈진주 청곡사 명경대〉는 1623년(광해군 15)에 세운 청곡사 법당을 위해 만
든 명경대로 화주는 삼학三學이라고 쓰여 있다. 사자의 몸체는 날씬하게 표현되
었는데 고개를 왼쪽으로 돌려 앞을 응시하고 있는 자세가 실감나게 표현되어 있
다.도18 명경을 받치고 있는 대는 연꽃봉오리로 되어 있고 명경 주위는 화염무늬
로 장식하였다.

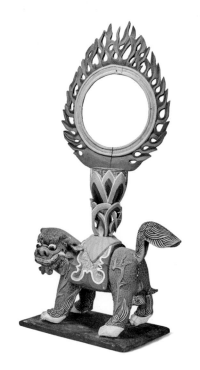

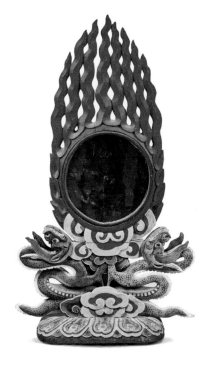

18 진주 청곡사 명경대, 1693년, 높이 109.5cm,
　진주 청곡사 소장

19 밀양 표충사 명경대, 1688년, 대인, 높이 125.2cm,
　밀양 표충사 소장

〈밀양 표충사表忠寺 명경대〉는 특이하게도 쌍룡이 받치고 있는데, 명경은 화염 속의 거울 모습으로 되어 있다.도19 명문에 의하면 1688년(숙종 14)에 화현거사化現居士 대인大仁이 영정사靈井寺(지금의 표충사)의 명경대로 제작한 것이라고 쓰여 있어 업경대가 아닌 명경대임이 명확히 밝혀져 있다.

축원패

법당의 수미단에는 여러 불구佛具들이 놓이는데 그중에는 불교도들이 소원을 적어 불단 위에 봉안하는 축원패祝願牌기 있다. 축원패는 기원패祈願牌, 줄여서 원패願牌라고도 하는데, 특히 부처님께 귀의하는 내용을 담은 것은 불패佛牌라 하고, 왕·왕비·왕세자의 만수무강을 비는 것은 전패殿牌라고 부르기도 한다.

　전패의 전殿자는 임금을 의미하는 '전하殿下'에서 나온 것이다. 본래 전패란

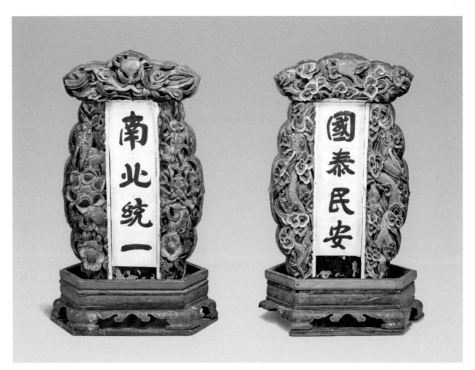

20 안성 칠장사 축원패, 1558년, 높이 67.3cm, 안성 칠장사 소장

각 고을의 수령들이 매월 망궐례를 행할 때 예를 표하는 전殿 자가 새겨진 나무패를 가리키는데, 절집에서도 왕가를 위한 축원패를 전패라고 부르고 있다.

축원패는 크기는 다양하지만 형태는 비슷한 광배 모양으로 가운데에 축원의 내용이 적혀 있다. 축원패는 1459년(세조 5)에 편찬한 《월인석보》에 삽도로도 나와 있다. 《성종실록成宗實錄》에는 중국에 보내는 공물 중에 황제의 만세를 축원하는 만세패萬歲牌가 있었다고 쓰여 있고, 대마도주가 성종을 위한 만수패萬壽牌를 봉안했다는 기록도 남아 있다.

현재 남아 있는 가장 오래된 축원패는 안성 칠장사七長寺에 있는 것으로 명문에 따르면 1558년(명종 13)에 만들어진 것을 1756년(영조 32)에 보수한 것인데 글귀는 근래에 바뀌어 원래 쓰여 있던 글자는 알 수 없다.도20

울진 불영사佛影寺에는 불패와 전패 한 쌍이 전하고 있는데 뒷면에 쓰여 있는 명문에 1678년(숙종 4)에 포항 오어사吾魚寺의 철현哲玄, 양산 통도사의 영현

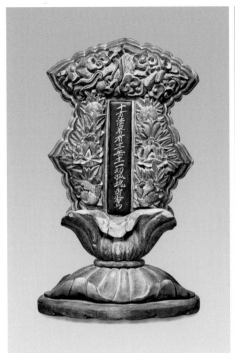
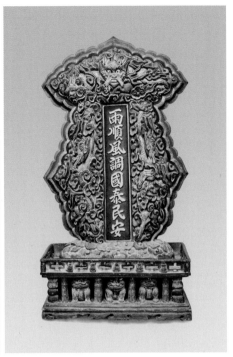

21 울진 불영사 불패, 철현·영현·탁진, 1678년,
　　높이 43cm, 울진 불영사 소장

22 울진 불영사 전패, 철현·영현·탁진, 1678년,
　　높이 72.5cm, 울진 불영사 소장

靈玄, 탁진卓眞이 금강산 가는 길에 불영사에 머물면서 불패 3위와 전패 3위를 만들어 봉안했다고 쓰여 있다. 불영사의 불패와 전패는 조각이 아름다울 뿐만 아니라 채색에 고풍이 역력해 높은 품격을 보여준다.도21·22 불패는 연꽃받침대에 화려한 꽃과 구름으로 장식하였고, 전패는 운룡문으로 장식하고 받침대에는 지킴이 짐승들을 새겨 넣었다.

　　불패는 강화 전등사의 불패가 대단히 화려하여 볼 만하다. 진주 청곡사의 불패는 불佛·법法·승僧 삼보를 따로 모셨는데 조각이 사실적이기는 하나 근래에 채색을 바꾸어 고풍이 사라진 것이 아쉽다.

　　전패로는 성주 북장사에 전하는 것이 명품이라 할 만하다.도23 글귀는 금물로 '주상전하 수만세主上殿下壽萬歲', '왕비전하 수제년王妃殿下壽齊年', '세자저하 수천추世子邸下壽千秋'라고 쓰여 있다.

　　전패는 사찰이 왕실과 인연이 있음을 내세우는 징표이기도 하여 남발되었다

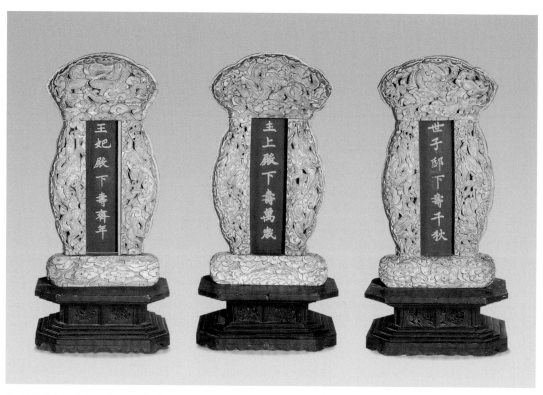

23 상주 북장사 전패, 17세기 중엽, 높이 117~121.5cm, 직지성보박물관 보관

고도 한다. 이에 영조가 승려들이 '수만세壽萬歲'라고 쓴 패를 불전에 두루 걸고서
밤새도록 기도를 한다는 이야기를 듣고서는 사찰의 축원패를 철거하라고 명했다
는 기록이 실록에 남아 있다.《영조실록英祖實錄》39년(1763) 8월 6일자)

그리고 불패와 전패는 범종에 문양으로 새겨지는 경우도 많았다. 숙종 대 활
동한 주종장 김애립이 제작한 〈고흥 능가사 동종〉과 〈여수 흥국사 동종〉에는 '주
상삼전하 수만세主上三殿下壽萬歲'라 적은 전패가 문양으로 새겨져 있다.

소대

불교공예품인 불구의 종류는 아주 다양하다. 그중 소원하는 바를 담는 소대疏臺
는 그 조각이 아주 정성스럽고 아름답다.

24 순천 선암사 소대, 조선 후기, 높이 100cm,
　　순천 선암사 소장

25 여수 흥국사 소대, 조선 후기, 높이 96.5cm,
　　여수 흥국사 소장

　　소대는 높이 약 1미터 정도의 긴 나무통으로 소통疏桶이라고도 한다. 정확한
사용 방식은 아직 확인되지 않고 있는데 다만 의례를 행할 때 발원문을 넣었던
것으로 추정하고 있다. 고창 선운사의 사지寺誌를 보면 대법당 부분에 삼존불패,
삼존전패, 금강저金剛杵 각 1건과 함께 소대 1건이 나와 있어 주불전의 장엄구 중
하나임을 말해주고 있다.

　　조계종 불교중앙박물관에서 2015년에 개최한 '붉고 푸른 장엄의 세계'라는
불교장엄 특별전 때 약 30기의 소대가 출품되었다. 대개 받침대 위에 몸체는 투
각으로 장식되었고 머리 부분은 안이 뚫려 있는 구조로 되어 있으며, 쌍을 이루
는 것이 많지만 단독으로 만들어진 것도 있다.

　　〈순천 선암사 소대〉는 육각형의 몸체에 앞뒤로 연화문과 운룡문을 투각으
로 장식하였다.도24 〈여수 흥국사 소대〉는 육각형 통으로 사방이 뚫려 있는데 앞

26 목제극락조모양등잔, 조선 후기, 높이 18.9cm, 국립중앙박물관 소장

면엔 연꽃, 모란꽃, 국화꽃을 당초문으로 엮어 투각으로 뚫고 옆면은 능화문을 안
상眼象처럼 새겼는데 머리 부분을 마치 닫집처럼 장식하여 대단히 화려한 인상을
준다.도25 그리고 고풍스런 채색으로 높은 품격을 보여주고 있다.

등잔

불교장신구로서 등잔은 대개는 수미단 위에 놓여 있는 일반적인 형태인데 예외
적으로 극락조 등에 등잔을 얹은 특이하고 아름다운 등잔도 전하고 있다.도26 법
당의 닫집 추녀에 조각되곤 하는 극락조를 응용하여 기능적이면서 장식성이 있
는 형태를 보여준다. 이 등잔의 극락조는 봉황의 얼굴을 하고 있는데 두 발이 다
소곳이 모아져 있는 것이 매력적이다.

27 상주 북장사 경장, 조선 후기, 높이 145cm,
직지성보박물관 보관

28 구미 대둔사 경장, 1630년, 높이 120cm,
보물 2117호, 구미 대둔사 소장

경장

경장經欌은 수미단을 장식하기 위한 불경함이다. 경전의 성스러움을 나타내기 위하여 대좌 위에 화려한 꽃무늬를 새긴 문짝을 달았으며 대개 수미단 좌우에 쌍을 이루어 배치되어 있다.

〈상주 북장사 경장〉은 대좌 위에 올라앉은 가마 형태로 쌍을 이루고 있다. 한쪽에는 활짝 핀 모란꽃을, 한쪽에는 연잎 위로 피어난 연꽃을 새겨 넣었다.도27 〈구미 대둔사大芚寺 경장〉(보물 2117호)은 대웅전 안 본존불 좌우에 배치되어 있는데 문짝에 각각 연꽃과 모란꽃을 돋을새김으로 새겨 넣었고 안쪽에는 사천왕이 금선으로 그려져 있다.도28

29 예천 용문사 대장전 윤장대(서쪽), 17세기 초, 높이 420cm, 국보 328호, 예천 용문사 소장

윤장대

조선시대 불교미술에서 아주 예외적인 경장으로 〈예천 용문사 대장전大藏殿 윤장대輪藏臺〉(국보 328호)가 있다. '윤장'은 전륜장轉輪藏의 준말로, 윤장대는 경전을 넣은 장에 축을 달아 돌릴 수 있게 만든 대이다. 윤장대는 중국 양나라의 쌍림대사雙林大士가 글을 읽을 줄 모르는 사람이 불경과 접할 수 있도록 만든 것으로 영동 영국사寧國寺와 금강산 장안사長安寺 등에도 윤장대 설치 흔적과 기록이 남아 있으나 현재는 예천 용문사에만 유일하게 전하고 있다.

용문사 윤장대는 1173년(고려 명종 3)에 국란 극복을 위해 만들어진 것으로 전하여 고려시대로 편년되기도 한다. 다만 근래에 보수하면서 1625년(인조 3)에 수리했다는 묵서명이 발견되어 실제로는 이때 거의 새로 만들어진 것이 아닌가 생각된다.

용문사 윤장대는 대장전 안에 좌우 대칭으로 한 쌍 설치되어 있다. 공포장치가 화려하기 그지없고 난간이 둘러 있는 팔각형 불전이 비스듬한 받침대 위에 얹혀 있는 모습인데 중앙에 기둥이 있어 회전축으로 돌릴 수 있는 구조로 되어 있다. 요즘은 음력 3월 3일과 음력 9월 9일에만 돌릴 수 있다.

윤장대는 창살문양이 매우 아름다운데 동쪽 윤장대는 교交창살, 서쪽은 꽃창살로 간결함과 화려함을 서로 대비시키고 있다. 서쪽 윤장대는 살구, 매화, 모란, 국화, 연꽃 등으로 화려하게 장식했다.도29 그리고 동쪽 윤장대의 창틀에는 윤장대의 아름다움을 노래한 〈우연히 읊다[偶吟]〉라는 시가 적혀 있다.

소나무 사이 아래로 누각이 서 있고　樓立松松下
푸르른 비취 속 골짜기는 깊구나　洞深碧翠中
이름난 산 제일가는 이곳에　名山第一處
허공에 부처님 궁전을 붙여두었네　虛付釋人宮

용문사 대장전은 건물 자체로 국보인 데다 한 쌍의 윤장대 이외에 목각아미타여래설법상(보물 989-2호), 목조아미타여래좌상(보물 989-1호) 등이 한 자리에 모여 있는 불교미술의 보고이다.

30 영천 은해사 백흥암 극락전 수미단, 1643년, 높이 134cm, 너비 413cm, 보물 486호, 영천 은해사 백흥암 소장

수미단

사찰의 법당 내부에 불상을 안치하는 단은 도리천궁忉利天宮이 있는 수미산須彌山
을 의미하여 수미단須彌壇이라고 한다. 상대·중대·하대로 구성되며 중대는 다시
2단 혹은 3단으로 나뉘어 꾸며진다. 수미단은 연꽃, 칠보, 극락조 등 불교와 관계
되는 각종 문양으로 화려하게 꾸미는데, 공기가 통하도록 대개 투각으로 새겨져
있다.

　〈영천 은해사 백흥암百興庵 극락전 수미단〉(보물 486호)은 높이 약 1.3미터, 너

31 영천 은해사 백흥암 수미단 세부

비 약 4.1미터로 조선시대 수미단의 최고 명작으로 꼽히고 있다.도30 상대는 가리
개형의 보탁을 따로 설치하였고, 중대의 제1단은 봉황·공작·학·꿩 등 날짐승을,
제2단은 용·물고기·개구리 등 수중생물을, 제3단은 코끼리·사자·사슴 등 들짐승
을 조각하였다. 하대의 양쪽 끝에는 도깨비(혹은 용), 기운데는 용 등 성성의 동물
을 조각하였다.도31 조각 내용이 풍부할 뿐만 아니라 조각이 정교하고 단청이 은
은하여 일찍이 보물로 지정되었다. 제작시기는 극락전이 지어진 1643년(인조 21)
과 같은 때로 생각되고 있다.

32 대구 파계사 원통전 수미단, 17세기 초, 높이 145.5cm, 너비 405.5cm, 대구 파계사 소장

〈대구 파계사 원통전 수미단〉은 상대·중대·하대를 갖춘 조선 후기의 전형적인 수미단이다. 중대를 3단으로 나누어 코끼리, 연꽃 등 불교도상과 모란, 봉황 등 길상문양을 투각기법으로 정교하게 장식하였다.도32 백흥암 수미단과 조각의 형식이 같으나 파계사 원통전의 건립시기(1606년)를 고려할 때 백흥암 수미단보다 오히려 오래된 것으로 추정되기도 한다.

〈김천 직지사 대웅전 수미단〉은 '순치順治 8년'이라는 글씨가 먹으로 쓰여 있어 1651년(효종 2)에 제작된 것으로 추정되고 있다. 정면 너비는 10미터가 넘으며 상대·중대·하대로 구성되어 있다. 상대와 하대는 아무런 장식이 없는 나무 상판으로 되어 있다. 중대는 3단으로 나누어 위에서부터 차례로 천상, 지상, 수중 세계를 표현하였다.도33 천상은 구름을 배경으로 여러 마리의 용을 다양한 자세로 표현하고 지상은 숲과 바위를 배경으로 연꽃과 모란을 배치하고 용과 나비, 잠자

33 김천 직지사 대웅전 수미단, 1651년, 보물 1859호, 높이 169cm, 너비 1070cm, 김천 직지사 소장

리 등을 묘사하였다. 수중은 연꽃들 사이에 어류나 조개류 등 수중 생물들을 배치하고 오른쪽 끝에는 연꽃 위에 파랑새를 조각하였다.

교창살과 꽃창살

불교미술의 공예의장으로 빼놓을 수 없는 것이 법당 여닫이문의 창살무늬이다. 창살무늬에는 교창살과 꽃창살 두 가지가 있다. 창을 중심으로 말할 때는 교살창, 꽃살창이라 부르기도 한다. 교창살은 가로세로 직각을 이루는 사각형의 이방연속무늬나 마름모꼴 사방연속무늬로 이루어져 있다. 교창살은 단순한 구성이지만 기하학적 추상무늬로 건물의 단아한 아름다움을 뒷받침해 준다.

　강진 무위사 극락보전의 창살은 아름다운 교창살이다.도34 무위사 극락보전

34 강진 무위사 극락보전 어칸의 교창살, 전남 강진군 성전면 월하리

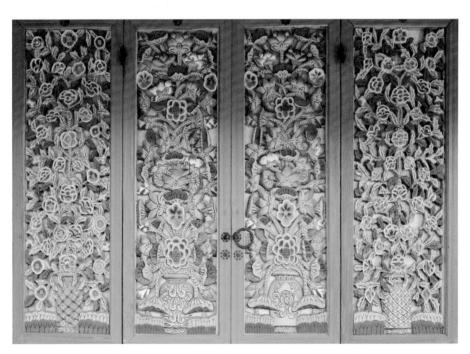

35 강화 정수사 법당 어칸의 꽃창살, 인천 강화군 화도면 사기리

300

36 부안 내소사 대웅보전 꽃창살(부분), 전북 부안군 진서면 석포리

은 1476년(성종 7)에 세워졌는데, 이 건물 창살의 기하학적 추상무늬는 정사각형 안에 가로세로 대각선이 질러 있는 단순한 것이지만 검박한 맞배지붕 건물과 더 없이 잘 어울린다.

강화 정수사 법당(보물 161호)은 1689년(숙종 15)에 중건된 건물이다. 꽃창살은 통판이고, 화병에 꽂혀 있는 연꽃과 모란꽃을 투각으로 조각하여 회화미를 보여 주는데 특히 법당 안에서 한지를 통해 투시된 모습이 아름답다.도35

부안 내소사 대웅보전(보물 291호)은 꽃창살이 아름답기로 유명하다. 1633년 (인조 11) 건립된 정면 3칸, 측면 3칸의 시원스런 팔작지붕 디포집에 걸맞게 연꽃, 모란꽃, 국화꽃 등의 꽃무늬를 정교하게 새겼다.도36 단청색은 다 지워지고 나뭇 결무늬만 남아 있는 소지단청임에도 화려함이 오히려 채색단청보다 더하다는 인 상을 준다.

37 논산 쌍계사 대웅전 꽃창살(부분), 충남 논산시 양촌면 중산리

　　1738년(영조 14)에 중창된 논산 쌍계사 대웅전(보물 408호)의 꽃창살은 동그란 겹꽃과 바람개비 모양의 꽃잎이 번갈아 장식된 사방연속무늬로 퇴색한 단청이 오히려 고풍스러운 멋을 보여준다.도37

　　영주 성혈사聖穴寺 나한전(보물 832호)의 꽃창살은 다채롭고 화려하다. 특히 어칸의 꽃창살은 연꽃과 연잎, 두루미와 물고기 등이 아기자기하게 새겨져 있어 마치 한가로운 연못을 들여다보는 것 같다.268쪽

　　이밖에도 상주 남장사 극락보전, 속초 신흥사神興寺 극락보전(보물 1981호), 영광 불갑사 대웅전(보물 830호) 등에 아름다운 꽃창살이 많아 일일이 열거할 수 없다. 이처럼 꽃창살은 불교 건축을 더욱 돋보이게 하는 부속 장식이면서 동시에 그 자체로 공예적 가치를 갖고 있는 불교공예의 중요한 한 장르이다.

48장
능·원 조각

왕가의 존엄을 위한
조각상

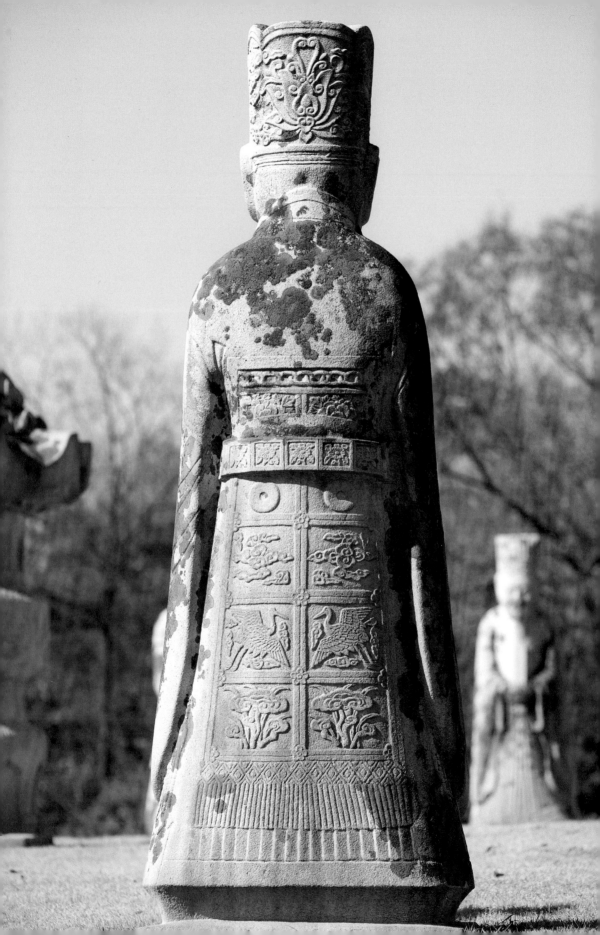

《국조오례의》의 왕릉 석물 규정

조선왕릉의 석조 조각상은 통일신라시대 원성왕릉(괘릉)과 고려 공민왕릉의 전통을 이어받으면서 송나라의 유교식 묘제를 참고하여 조선식으로 세련시킨 것이다. 이에 대한 규정은 1474년(성종 5)에 편찬된《국조오례의國朝五禮儀》에 자세히 나와 있다.《국조오례의》는 국가에서 행하는 다섯 가지 의례에 대한 준칙을 세운 것으로 그중 하나인 흉례凶禮에 관한 91개 조항 중 치장治葬조에 능침의 문신석과 무신석에 대해 자세히 규정해 놓았다. 명칭은 옛 문헌에는 문석인, 무석인으로 되어 있지만 오늘날에는 주로 문신석, 무신석으로 불리고 있다.

> 중계中階의 좌우에는 문석인文石人 각각 한 개를 세운다. 관대冠帶를 갖추고 홀笏을 잡은 모습으로 새기는데 높이는 8척 3촌(약 256센티미터)이고, 너비는 3척(약 92센티미터)이고, 두께는 2척 2촌(약 68센티미터)이다. …
> 하계下階의 좌우에는 무석인武石人 각각 한 개를 세운다. 갑주甲冑를 입고 검劍을 찬 모습으로 새기는데 높이는 9척(약 277센티미터)이고, 너비는 3척이고, 두께는 2척 5촌(약 77센티미터)이다. …
> 문석인·무석인·석마는 모두 동·서에서 서로 마주 보게 한다.

이 내용은 세종 연간에 정립된 것이다. 그 이전에 조성된 합장릉인 정종 후릉厚陵, 태종 헌릉獻陵처럼 문신석·무신석·석수石獸가 다른 왕릉의 두 배로 배설된 예외도 있기는 하나 조선왕릉의 석인상은 대체로 이 규정에 의해 조성되었고, 1752년(영조 28)과 1758년(영조 34)에 이를 수정하여《국조상례보편國祖喪禮補編》을 편찬하면서 다소 보완되었지만 큰 틀은 바뀌지 않았다.

왕릉조각의 핵심은 문신서과 무신석이라 할 것인데 한결같이 정면정관을 하고 있는 입상立像으로《국조오례의》의 규정에 입각해 일정한 도상을 유지하고 있다. 때문에 왕릉마다 형상 자체에는 큰 변화가 없지만 얼굴의 모습을 비롯하여

장조 융릉 왼쪽 문신석 뒷면, 1789년, 높이 217.7cm, 경기 화성시 안녕동

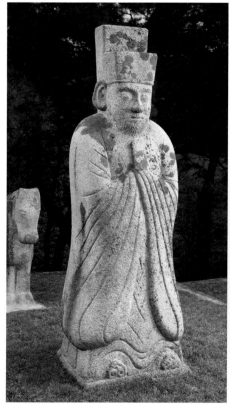

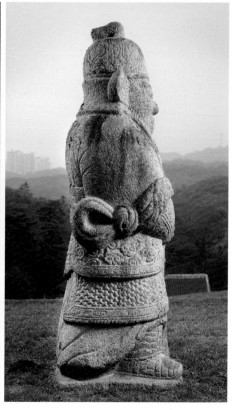

1 태조 건원릉 왼쪽 문신석, 1408년, 높이 232.3cm,
경기 구리시 인창동

2 태조 건원릉 왼쪽 무신석, 1408년,
높이 222.1cm, 경기 구리시 인창동

옷매무새 등 세부에서는 은연 중에 제작 당시의 시대 정서, 또는 그 임금의 성격
에 따라 미세한 차이를 드러내 보이고 있다. 이것이 왕릉조각의 조형적 묘미라
할 수 있다.

조선 전기의 문신석과 무신석

동구릉에 있는 태조 건원릉의 문신석과 무신석은 시대로 보나 형식으로 보나 조
선왕릉 석물 조각의 기준작으로 삼을 만하다. 문신석은 온화하게 생긴 동안의 얼
굴에 콧수염과 턱수염을 한 올씩 정성스럽게 선각으로 나타냈다.도1 손을 드러내
지 않고 소매자락에 덮인 채 홀을 쥐고 있어 착한 신하라는 인상을 주는데 길게

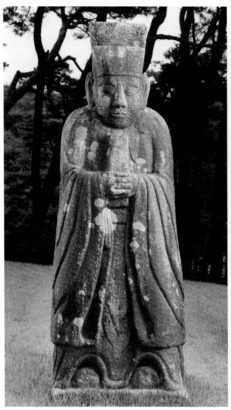
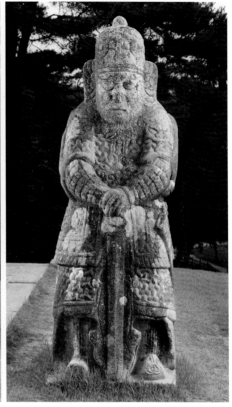

3 세종 영릉 왼쪽 문신석, 1469년, 높이 241cm, 경기 여주시 세종대왕면 왕대리

4 세종 영릉 왼쪽 무신석, 1469년, 높이 250cm, 경기 여주시 세종대왕면 왕대리

늘어진 옷자락이 허리춤에서 가벼운 곡선을 그리고 있어 생동감이 일어난다. 그리고 가죽신의 코가 여의두문양으로 나타나 있어 더욱 맵시 있어 보인다.

이에 비하여 무신석은 눈을 크게 부릅뜨고 있고 양 볼이 두툼하게 돌출되어 있어 강인한 인상을 주는데 높직한 투구에 두 손으로 검을 단단히 잡고 있으며 굳게 내딛고 있는 두 다리에 힘이 들어 있다. 특히 측면에서 보면 갑옷의 견고함을 드러내는 무늬와 굵게 묶은 매듭의 모양에서 무인다운 기상이 서려 있다.도2

전체적으로 건원릉의 문신석과 무신석은 차분한 인상에 안정된 모습을 보여주고 있는데 이런 조각풍은 정종의 후릉, 태종의 헌릉, 세종의 영릉英陵, 세조의 광릉光陵까지 이어진다.도3·4

16세기로 들어서서 중종 연간(1506~1544년)으로 되면 문신석과 무신석은 규모가 장대해지고 인상도 우람하게 바뀌는데 그 대표적인 예가 중종의 계비인 장경왕후章敬王后(1491~1515)의 희릉禧陵이다.

중종의 첫 왕비인 단경왕후端敬王后가 중종반정中宗反正 때 역적의 자손이라고 궁에서 쫓겨난 뒤 왕비가 된 장경왕후는 세자(훗날의 인종)를 낳은 뒤 산후병으로 엿새 만에 죽어 태종의 헌릉 인근에 묻혔다.

그러나 이 묏자리는 화강암 바위 위에 조성되어 이내 지금의 서삼릉 자리로 이장되었다. 당시 능호는 정릉靖陵으로 중종 사후 합장되었는데 중종의 세 번째 왕비인 문정왕후가 자신이 중종과 함께 묻히고 싶어 중종의 묘를 지금의 선정릉 자리로 이장하면서 중종의 능이 정릉으로 불리게 되고 장경왕후의 능은 희릉禧陵이라는 능호를 갖게 되었다. 그러나 문정왕후는 결국 중종 곁에 묻히지 못하고 태릉泰陵에 따로 묻혔다.

장경왕후의 초장지는 그동안 '세종대왕 초장지初葬地'로 알려져 왔다. 하지만 2007년 발굴 조사에 의해 희릉 자리임이 명확히 밝혀지게 되었는데, 이장을 하면 석물을 본래 자리에 묻는 조선시대의 관습에 따라 묻혔던 문신석과 무신석이 발굴되어 현재 세종대왕 기념사업회 자리로 옮겨졌다. 때문에 여기에서 출토된 석물은 '구舊 희릉' 문신석과 무신석이라 하여 서삼릉 희릉에 있는 석물과 구분하여 부르고 있다. 희릉의 이 신구 문신석과 무신석은 비슷하게 생겼지만 조각적으로 구 희릉의 것이 훨씬 우수해 보인다.

구 희릉의 문신석은《국조오례의》의 규정(높이 약 2.5미터)을 벗어나 약 2.7미터의 키이다. 4등신에 가까운 인체 비례로 얼핏 보면 어색해 보이나 이목구비가 생동감 있고 옷자락이 사실적으로 나타나 있어 얼굴이 한껏 강조된 조각상이라는 인상을 받게 된다.도5

무신석 또한 얼굴 조각이 문신석과 마찬가지로 사실적으로 표현되어 있다. 특히 무신석의 눈과 코는 왕방울 눈에 주먹코로 과장되어 수호신상으로서의 위엄이 역력하다.도6 조선왕릉은 각 능의 조성 기록인 산릉도감의궤山陵都監儀軌에 대개 석수石手의 이름이 나와 있지만 임진왜란 이전 왕릉들은 산릉도감의궤가 전

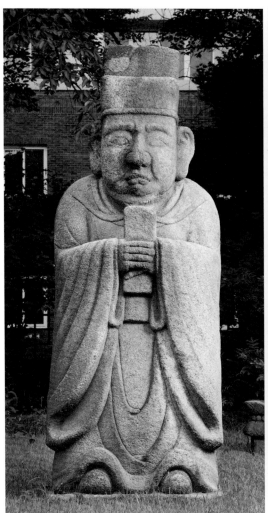

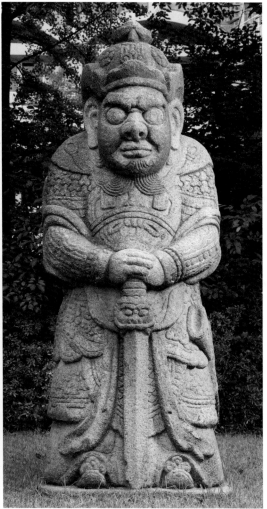

5 구 장경왕후 희릉 왼쪽 출토 문신석, 1515년, 높이 267cm,
서울 동대문구 청량리동

6 구 장경왕후 희릉 왼쪽 출토 무신석, 1515년, 높이 272cm,
서울 동대문구 청량리동

하지 않아 조각가의 이름을 알 수 없는 상태인데, 이 희릉의 석물들만은《중종실
록中宗實錄》에 도석수都石手 박계성朴繼成, 석공 윤득손尹得孫이 언급되어 조각가의
이름을 알 수 있다.

희릉에서 보여준 장대하고 괴량감이 강조된 문신석과 무신석의 작품은 중종
의 정릉, 문정왕후(중종 비)의 태릉, 인종의 효릉孝陵, 선조의 목릉穆陵, 효종의 영릉
寧陵까지 이어진다.도7 특히 중종 정릉의 문신석과 무신석이 조형적으로 뛰어나다

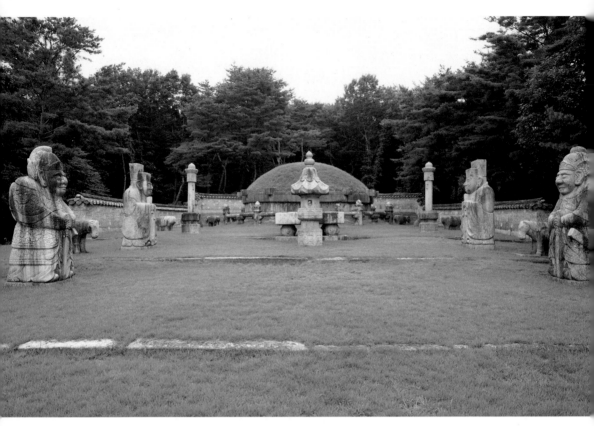

7 문정왕후 태릉, 1565년, 사적 201호, 서울 성북구 공릉동

는 평을 받고 있어 중종의 능을 조성하던 당시 수렴청정하던 문정왕후 시대의 기세가 들어가 있다는 생각을 하게 하며, 문정왕후 태릉은 왕비의 단릉이라고 믿기 힘들 정도로 규모가 웅장하다.

조선 후기의 문신석과 무신석

18세기로 들어와 숙종 연간이 되면 왕릉조각에 현격한 양식 변화가 일어난다. 무엇보다도 문신석과 무신석의 크기가 다시 작아져 서오릉西五陵(사적 198호)에 있는 숙종 명릉明陵 무신석은 높이 1.7미터까지 작아졌다. 이는《국조오례의》의 규정(높이 약 2.5미터)보다도 훨씬 작은 것이다. 일찍이 선조는 왕릉의 석물을 작게 하

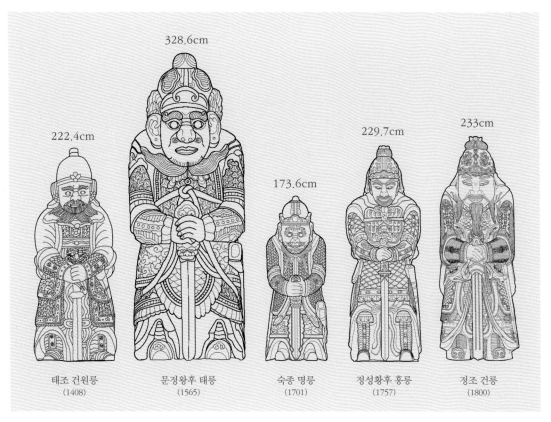

328.6cm

222.4cm

173.6cm

229.7cm

233cm

| 태조 건원릉 | 문정왕후 태릉 | 숙종 명릉 | 정성황후 홍릉 | 정조 건릉 |
| (1408) | (1565) | (1701) | (1757) | (1800) |

참고1 조선왕릉 무신석 크기 비교

라는 지침을 내린 바 있는데 제대로 지켜지지 않았고 재정적 절약을 강조한 숙종 대에 이르러 지나치게 장대한 것을 삼가는 기류가 나타났다.참고1 이에 대해《숙종실록肅宗實錄》24년(1698) 10월 29일에는 다음과 같은 기사가 실려 있다.

예조판서 최규서崔奎瑞가 또 아뢰기를 각 능에 상설象設이 많고 적음이 같지 않은 것에 대해 옛 관례를 따라 쓰게 하소서, 하였는데 임금이 후릉(정종의 능)의 석물이 가장 간략하고 적다고 하여 그 예에 의하여야 할 것이며, 이 뒤에도 인하여 정식으로 삼게 하였다.

숙종의 석물 간소화는 영조가 이어받아 1744년(영조 20)에 편찬된《국조속오

례의서례國朝續五禮儀序例》에 다음과 같이 반영되었다.

석실과 병풍석의 사용을 금하였는데 이는 숙종의 특명으로 제거된 것이며 이후로는 이를 정식으로 하였다. 석양, 석호, 석마, 망주석, 장명등, 문무석 모두 규모가 크고 높은 것이 있었으나 이후부터는 규격을 감소하였다. 이는 숙종 27년(1701) 인현왕후仁顯王后(1667~1701)의 명릉 석물을 후릉의 제도에 준하여 검약하게 하도록 명하고 을사년(1725) 경종景宗(1688~1724)의 의릉懿陵 석물 또한 그 제도를 따르게 한 것에 준한 것이다.

이리하여 왕릉의 조각은 장대한 규모에서 벗어나게 되었다. 영조 연간에는 최천약崔天若(1684?~1755)이라는 뛰어난 장인이 있어 왕릉과 원의 석물 조각에 명작을 남겼다고 한다. 그는 동래 출신으로 1713년(숙종 39) 조태구趙泰耈의 천거로 중국에 가서 천문기기 제작법을 배워왔으며 영조의 명으로 자명종을 제작하고 무기와 악기 그리고 어보 제작에서 뛰어난 기술을 발휘하였다. 그리고 1731년(영조 7) 인조의 장릉長陵을 옮길 때 병풍석을 설계·조각하였고, 1739년(영조 15) 단경왕후(중종 비)가 복권되어 조성하게 된 온릉溫陵의 석물을 감동監董하였으며, 영조의 생모인 숙빈최씨의 소령원 석물도 감동하였다고 한다.

조선 후기 왕릉조각의 이러한 변화는 영조의 원릉元陵에서 구체적으로 나타나는데 이것이 세련된 조각상으로 나타나는 것은 정조 때 들어와서이다.

장조(사도세자)의 융릉 영정조 문예부흥기 왕릉조각은 경기도 화성시에 있는 융릉隆陵 조각에서 화려하게 꽃 피웠다. 융릉은 영조의 둘째 아들로 사후 장조莊祖로 추존된 사도세자, 헌경왕후獻敬王后로 추존된 그의 부인 혜경궁홍씨惠慶宮洪氏(1735~1816)의 합장릉이다.

아버지(영조)에게 뒤주 속에 갇혀 죽은 사도세자는 경기도 양주군(지금의 서울 동대문구 휘경동) 배봉산에 묻혀 그 무덤을 수은묘垂恩墓라고 했다. 그러다 아들 정조가 즉위하면서 1776년 원園으로 승격하여 영우원으로 부르게 되었다. 이어서 정조는 1789년(정조 13) 영우원을 수원으로 이장하면서 현륭원顯隆園이라 고쳐 부

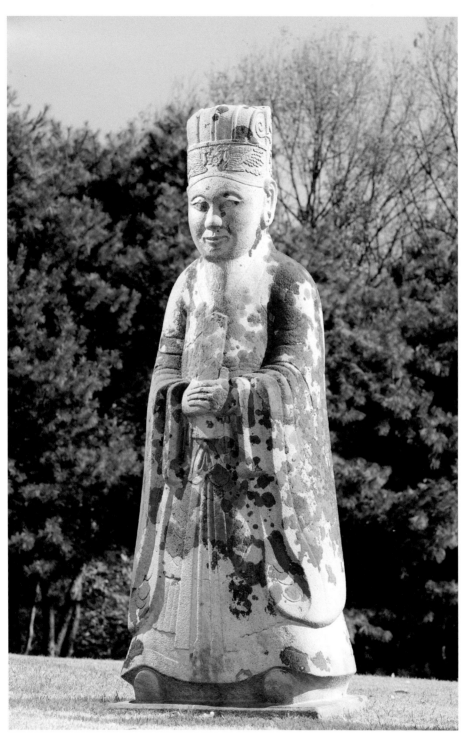

8 장조 융릉 왼쪽 문신석, 1789년, 높이 217.7cm, 경기 화성시 안녕동

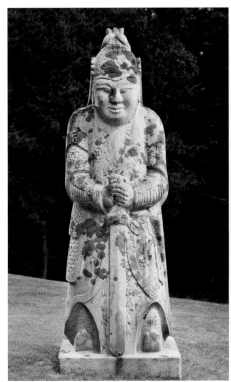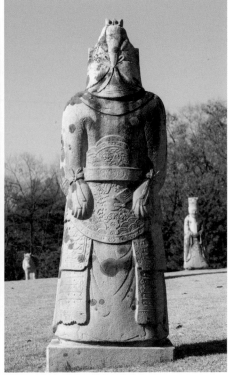

9 장조 융릉 왼쪽 무신석 앞면과 뒷면, 1789년, 높이 213.8cm, 경기 화성시 안녕동

르게 하였다.

　정조는 현륭원을 조성하면서 상당히 공을 들였다. 당대 최고의 조각가로 이름을 날리었던 정우태丁遇泰(?~1809)에게 국왕의 위격에 걸맞은 치장을 명했다. 봉분은 난간석을 생략했지만 인조의 장릉 이후 처음으로 모란, 연화문을 새긴 병풍석을 두르고 병풍석 사이사이는 연잎 위로 솟아 있는 꽃봉오리 조각으로 아름답게 장식하였다. 본래 원에는 무신석을 세우지 않게 되어 있었지만 왕릉에 준하여 무신석까지 갖추게 하였다. 이때 문신석 복식에 화려한 금관조복金冠朝服이 처음 등장하게 된다. 그리고 대한제국이 선포된 이후 1899년(고종 36) 9월 사도세자가 왕으로 추존되면서 현륭원은 융릉隆陵으로 격상되었고 또 그해 12월에는 묘호가 장조莊祖로 바뀌고 융릉은 황제의 능으로 되었다.

　융릉의 문신석은 얼굴이 둥글고 갸름하며 눈동자의 동공까지 나타내어 살아

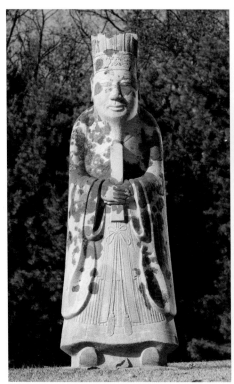

10 정조 건릉 오른쪽 문신석 앞면과 뒷면, 1800년, 높이 215.2cm, 경기 화성시 안녕동

있는 듯 생기가 넘치며 옷의 매무새도 대단히 화려하고 섬세하게 표현하였다.도8 발끝을 살짝 올린 모습은 마치 앞으로 걸어나올 듯한 생동감을 느끼게 한다. 무신석은 어깨가 떡 벌어져 무인다운 기상이 넘치는데 네모난 얼굴에 살이 통통히 올라 있으며 입가에는 잔잔한 미소를 띠고 있다.도9 이 문신석과 무신석은 조선왕릉의 조각 중 가장 사실적인 모습을 보여주는 명작으로 꼽히고 있다.

그러나 이후 조선왕조의 왕릉조각은 매너리즘에 빠져 이처럼 생기 있는 석인상을 만나지 못하게 된다. 당장 그 곁에 있는 정조 건릉健陵의 문신석과 무신석을 보면 조각으로서 긴장미가 현저하게 이완된 것을 보게 된다.도10 융릉은 정조 시대에 조성되있고, 건릉은 순조 시대에 건립된 만큼 문화능력의 차이를 느끼게 한다.

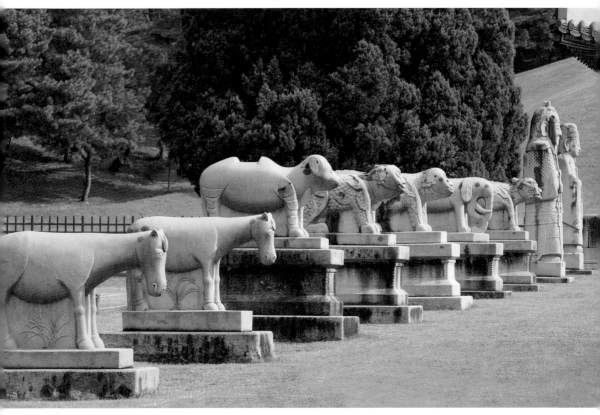

11 고종 홍릉의 석물들, 1919년, 경기 남양주시 금곡동

대한제국의 황제릉

1897년 10월 12일, 고종은 원구단에서 대한제국을 선포하고 황제의 자리에 오르며 광무光武라는 독자적인 연호를 사용했다. 이로써 조선왕조는 505년 만에 막을 내리고 대한제국으로 다시 태어났다. 이에 능의 제도도 왕릉에서 황제릉으로 바뀌었다. 1919년 1월에 타계한 고종은 남양주 금곡의 홍릉洪陵에 모셔지게 되었다. 그리고 1895년(고종 32)에 먼저 세상을 떠나 청량리 홍릉에 묻혀 있던 명성황후明成皇后도 여기에 합장하였다.

때문에 홍릉의 조각은 기존의 왕릉과는 격을 달리하여 명나라 태조 효릉孝陵 제도를 따랐다. 종래의 정자각 대신 일一자형의 정면 5칸, 측면 4칸의 침전을 세웠으며, 석양과 석호 대신 기린·코끼리·해태·사자·낙타·말의 순으로 석수를 세

웠다.도11 또 문신석의 금관조복과 무신석의 성장盛裝이 강조되었다.

　　대한제국 제2대 황제인 순종은 1926년에 세상을 떠나면서 두 황후와 함께 홍릉 가까이 유릉裕陵에 묻혔다. 유릉의 조각은 홍릉의 예를 따르고 있는데 세부적으로는 보다 사실적이지만 조각으로서의 존재감은 홍릉에 미치지 못하다는 평을 받고 있다.

왕릉의 석수

왕릉에는 문신석과 무신석 이외에 석마, 석양, 석호 등 석수石獸가 배치되어 있다. 석마는 문신석과 무신석 뒤에 서 있고, 석양과 석호는 각각 네 마리가 곡장 안에서 봉분을 지키듯 바깥쪽을 향해 둘러서 있다.

　　이 석수들의 배치와 크기에 대해서는《국조오례의》〈흉례〉편 치장조에 다음과 같이 규정되어 있다.

　　북쪽 담 밑에는 두 계단을 설치한다. 담 안쪽에 석양 네 개를 설치한다. 석양의
　　높이는 각각 3척(약 92센티미터)이고, 너비는 각각 2척(약 62센티미터)이고 길이는 각
　　각 5척(약 154센티미터)이다. 네 다리 안쪽은 파지 않고 풀 모양을 새긴 대석에는
　　발을 잇대는데 높이가 1척(약 31센티미터)이며, 대석의 면과 지면을 가지런하게 한
　　다. 동·서에 각각 두 개씩 설치한다. …
　　석호 네 개를 설치한다. 석호의 높이는 각각 3척 5촌(약 108센티미터)이고 너비는
　　각각 2척이고 길이는 각각 5척이며, 대석은 석양의 것과 같다. 북에 두 개, 동·서
　　에 각각 한 개를 석양 사이에 설치하는데 모두 밖을 향하게 한다. …
　　(중계의) 좌우에 문석인 각각 한 개를 세운다. … 석마 각각 한 개를 세운다. 높이
　　는 3척 7촌(약 114센티미터)이고 너비는 2척이고 길이는 5척이다. 대석과 네 다리
　　안은 석양과 같이 하고, 문석인의 남쪽으로 조금 뒤에 둔나. 하계의 좌우에는 무
　　석인 각각 한 개를 세운다. … 또 석마 각각 한 개를 세운다. 무석인의 남쪽으로
　　조금 뒤에 둔다. 문석인·무석인·석마는 모두 동·서에서 서로 마주 보게 한다.

12 태조 건원릉 오른쪽 무신석 뒤 석마, 1408년, 높이 119cm, 경기 구리시 인창동

영조 대에 편찬한《국조상례보편》에선 숙종의 석물 간소화를 반영하여 크기를 더 작게 정하고, 형태를 구체적으로 명시하였다.

석양은 입형立形(서 있는 모양)으로 조각한다. 높이는 2척 1촌 2푼(약 65센티미터)이고 너비는 1척 6촌(약 49센티미터), 길이는 3척 7촌 8푼(약 116센티미터)이다. … 석호는 준형蹲形(걸터앉은 모양)으로 조각한다. 높이는 앞은 2척 5촌 5푼(약 79센티미터)이고 뒤는 1척 8촌 8푼(약 58센티미터)이며, 너비는 1척 5촌 8푼(약 49센티미터)이고 길이는 3척 7촌 8푼(약 116센티미터)이다. … 석마는 높이가 3척 1촌 6푼(약 97센티미터)이고, 너비는 1척 7촌 1푼(약 53센티미터)이며, 길이는 4척 6촌 4푼(약 143센티미터)이다. 조각하는 제도 및 대석은 석양과 동일하다.

석양과 석호는 능의 수호와 벽사의 상징을 지니고 있고 석마는 문신석과 무신석에 딸려 있는 호종의 개념이다. 석양과 석호를 번갈아 세운 것은 사나운 호

318

13 문조 수릉 왼쪽 무신석 뒤 석마, 1846년, 높이 122.7cm, 경기 구리시 인창동

랑이는 양陽, 온순한 양은 음陰으로 음양의 조화를 이루게 한 것이다.

　석양과 석마는 서 있는 자세로 다리 사이를 막고 그 안에 초문草紋을 새기라고 하였다. 초문은 신령스런 풀인 영초靈草를 새긴 것으로 생각되는데 다리 사이를 막은 것은 장식성을 높이기 위한 배려이기도 하지만 보존을 위한 면도 있었던 것으로 보인다.

석마石馬 조선왕릉의 석마는 임금과 왕비가 타기 위한 신마神馬나 천마天馬가 아니라 문신과 무신이 타기 위해 데리고 있는 개념이기 때문에 크기가 크지도 않고 문신석과 무신석 뒤에 배치되어 있다.

　석마는 한결같이 조신하게 머리를 숙이고 있으며 꼬리는 땅까지 내려뜨려 있으며 말안장은 표현되지 않았다. 건원릉의 석마는 네 다리 사이가 막혀 있지 않아 말의 형체가 두드러지는데 목에 갈기가 음각선으로 명확히 나타나 있다.도12 조선왕릉의 석물 제도가 확립되기 전에 조성된 태조 건원릉, 태종 헌릉 등의 석

14 태조 건원릉 왼쪽 첫 번째 석양, 1408년, 높이 78cm, 경기 구리시 인창동

마와 석양은 이처럼 다리 사이가 뚫려 있다. 선조 목릉 중 인목왕후릉, 원종元宗 (1580~1619) 장릉章陵, 인조 장릉長陵 등 17세기 왕릉의 석마와 석양도 다리 사이가 뚫려 있는데 이유는 알 수 없다.

처음에는 익종翼宗, 대한제국 때는 문조文祖로 추존된 효명세자의 무덤인 수릉壽陵의 석마는 몸을 비스듬히 일으킨 자세로 조용한 움직임이 표현되어 있고 초문도 높은 돋을새김으로 도드라지게 하여 석마 전체에 생동감이 감돈다.도13 정조 건릉의 석마는 늘씬한 몸매를 강조하면서 얼굴 부분이 사실적으로 묘사되어 있다.

석양石羊 양은 희생의 제물로 바치는 동물이므로 왕릉 주변에 서 있는 석양은 사악한 기운을 막는 벽사의 의미를 담고 있다. 때문에 수호의 의미를 담아 세운 석호와 마찬가지로 밖을 향해 세워져 있다.

조선왕릉의 석양 조각은 얼굴이 대개 일정하고 표정이 따로 표현되지 않고

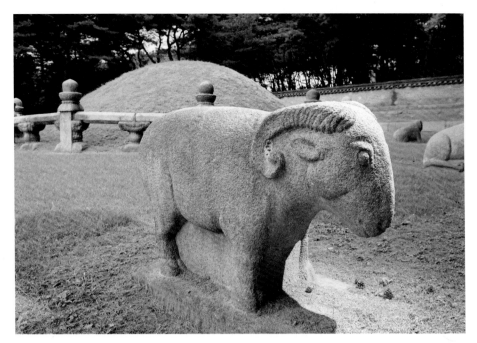

15 성종 선릉 정현왕후릉 왼쪽 첫 번째 석양, 1530년, 높이 106cm, 서울 강남구 삼성동

있으며 다만 고개를 들거나 숙이는 자세로 온순한 모습이 강조되어 있다. 중국에서는 석양이 대개 앉아 있는 자세인데 조선왕릉에서는 한결같이 네 발로 서 있는 모습으로 되어 있다. 이는 석호와의 조형적인 조화 내지는 음양을 맞춘 것으로 생각되고 있다.

태조 건원릉의 석양은 석마와 마찬가지로 네 다리 사이가 뚫려 있어 사실적인 느낌이 강한데 고개를 들고 앞을 응시하는 듯한 자세를 취하고 있다.도14 선릉은 성종과 계비 정현왕후貞顯王后(1462~1530)의 능으로 동원이강릉同原異岡陵이어서 능침이 따로 떨어져 있는데 정현왕후 능의 석양은 아주 온순한 모습이다.도15 정조 건릉의 석양은 사실적인 묘사가 뛰어나고 초문으로 원추리꽃을 새겨 넣어 아주 싱그러운 분위기를 자아낸다.

석호石虎 호랑이는 맹수의 왕으로서 동물의 침입을 막는다는 뜻을 지니고 있다. 석호는 왕릉조각에서 가장 조각적인 형상미를 보여주고 있다. 왕릉의 석마, 석양은

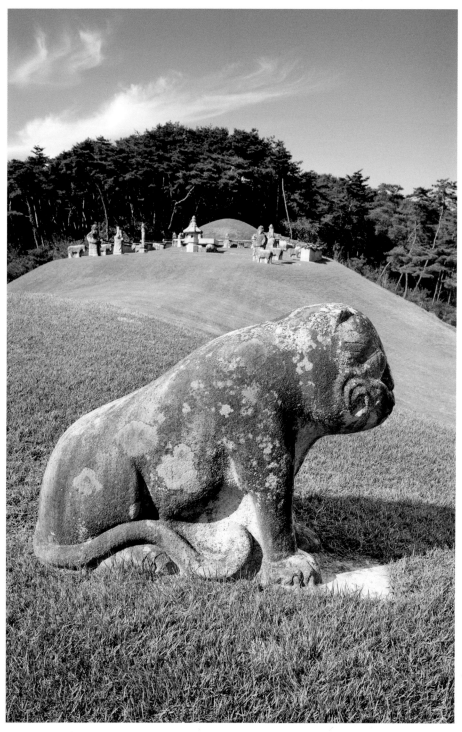

16 효종 영릉 인선왕후릉 왼쪽 두 번째 석호, 1674년, 높이 126cm, 경기 여주시 세종대왕면 왕대리

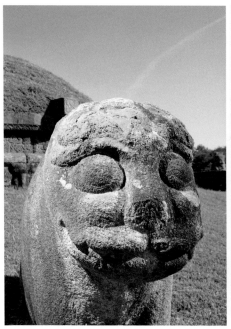
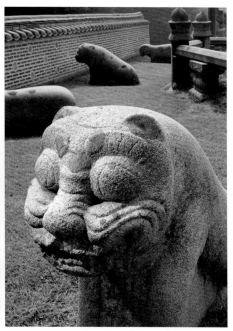

17 문종 현릉 석호, 1452년, 높이 110cm,
　경기 구리시 인창동

18 인경왕후 익릉 석호, 1681년, 높이 112.3cm,
　경기 고양시 덕양구 용두동

물론 문신석과 무신석 등은 일정한 형태에 얼굴에 표정이 없지만 석호는 몸체와 얼굴 심지어는 꼬리의 표현까지 다양해 무섭고, 근엄하고, 혹은 유머러스한 모습으로 나타나 있다.

효종 영릉은 아래쪽에 인선왕후仁宣王后(1618~1674)의 능이 따로 있는 동원상하릉同原上下陵인데 특히 인선왕후의 능은 곡장이 따로 설치되지 않아 석호의 모습을 완전히 드러내고 있다.도16 이 석호상은 우락부락한 얼굴로 무서운 이미지를 보여주며 육중한 몸체는 조각적인 괴량감이 강조되어 있다.

문종 현릉顯陵의 석호는 표정이 무덤덤한데,도17 숙종 비 인경왕후仁敬王后(1661~1680) 익릉翼陵의 석호는 얼굴의 표정에 심통이 가득하다.도18 숙종 명릉의 석호는 얼굴이 많이 변형되어 해태의 얼굴 같다. 태종 헌릉의 석호는 호랑이가 아니라 상상의 석수 모습으로 변형되어 있는데 배가 땅에 닿지 않아 움직임이 느껴진다.

영조 원릉의 석호는 자태가 자못 의젓한데 헌종 경릉景陵의 석호는 마치 민

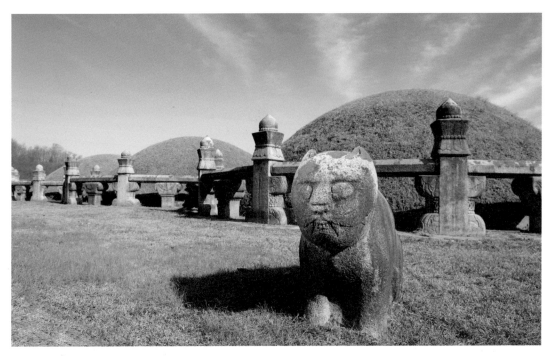

19 헌종 경릉 석호, 1843년, 높이 81.3cm, 경기 구리시 인창동

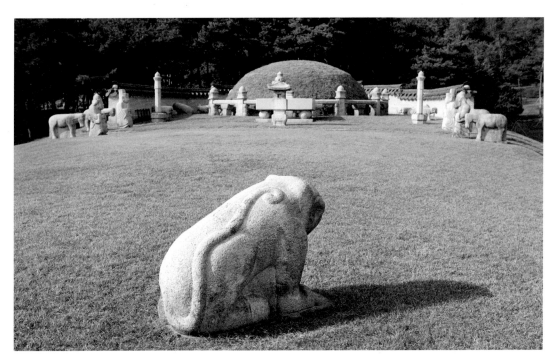

20 경종 의릉 선의왕후릉 석호, 1730년, 높이 84.5cm, 서울 성북구 석관동

화의 호랑이처럼 변형되어 고양이 모습으로 아주 귀엽다.도19 경종 의릉 선의왕후
릉의 석호는 꼬리가 등 위로 뻗어 있는 모습이 매력적이다.도20

이와 같이 왕릉의 석호는 저마다의 얼굴과 자세를 지니고 있어 조각으로서
개성적인 매력을 지니고 있다.

원園과 원의 석상

조선시대 왕가의 무덤으로는 왕릉보다 격이 한 단계 아래인 원園이 21곳 조성되
었다. 처음 원이 만들어진 것은 인조가 사친私親(부모)의 묘를 왕릉에 준하여 부친
의 묘는 흥경원興慶園, 모친의 묘는 육경원毓慶園으로 조성한 것에서 시작되었다.
그러나 부친이 원종으로 추존되어 무덤도 장릉으로 격상됨으로써 원이란 제도는
잠시 사라지게 되었다.

그러다 영조가 생모인 숙빈최씨의 묘로 소령원을 조성하면서 원 제도가 부
활하여 이후 왕의 부모, 세자와 세자빈, 세손의 묘는 왕릉보다는 격이 낮지만 일
반 왕족보다는 한 단계 높은 원으로 모시게 되었다. 이리하여 기록상으로 조선왕
조와 대한제국까지 모두 21개의 원이 조성되었는데 혹은 왕릉으로 격상되고, 혹
은 묘로 격하되어 현재 15개의 원이 남아 있다.(김이순,《조선왕실 원의 석물》, 한국미술
연구소CAS, 2016)

원의 제도는 왕릉을 축소한 형태로 홍살문과 정자각은 갖추고 있으나 수복
방과 수라간은 없고 능침에서는 무신석이 생략되고 석양과 석호도 한 쌍씩만 배
설되었다. 때문에 원의 규모는 왕릉에 비해 작지만 석물은 왕릉과 비슷하다.

순창원의 석물 서오릉 경내에 있는 순창원順昌園은 명종의 장남인 순회세자와 세자
빈인 공회빈윤씨恭懷嬪尹氏(1553~1592)의 무덤으로 현존하는 조선왕실의 원 중에
서 가장 이른 시기의 세자와 세자빈의 무덤이다. 본래는 300여 년간 묘의 지위에
있었으나 1870년(고종 7)에 와서야 순창원으로 격상시켜 조성한 것으로 원의 격
식에 따라 문신석, 석양, 석호만 한 쌍씩 배치되어 있다.

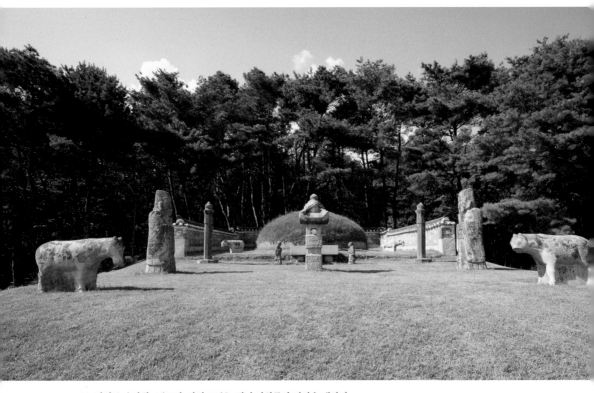

21 남양주 순강원, 1613년, 사적 356호, 경기 남양주시 진접읍 내각리

순강원의 동자석 원의 조각상 중에는 민간의 묘제를 수용하여 왕릉에서는 볼 수 없는 형식도 나타났다. 그 대표적인 예가 순강원順康園의 동자석이다. 순강원은 선조의 후궁인 인빈김씨仁嬪金氏(1555~1613)의 원이다. 인빈김씨는 네 아들과 다섯 딸을 낳았다. 그중 셋째 아들인 정원군定遠君(인조의 아버지)이 원종으로 추존되면서 왕의 어머니 자격을 얻게 되었고 영조의 명으로 1755년(영조 31)에 순강원으로 조성되었다.

경기도 남양주시에 있는 순강원은 정자각, 비각을 갖추고 있고 능침에는 문신석과 석마 한 쌍, 곡장 안에는 석양과 석호가 각기 한 쌍, 망주석 한 쌍, 그리고 장명등이 설치되어 있는데 특이하게도 혼유석 좌우로 동자석이 한 쌍 배설되어 있다.도21

매끄러운 질감의 대리석으로 만들어진 동자상으로 두 손을 공손히 모으고

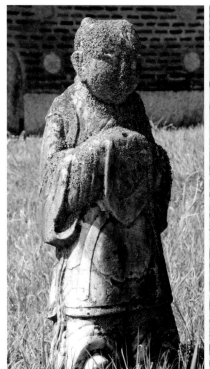
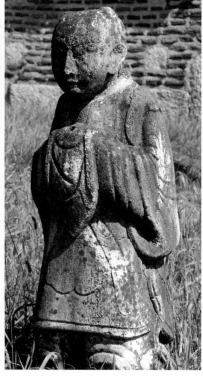

22 남양주 순강원 동자석, 1613년, 높이 64.9cm, 경기 남양주시 진접읍 내각리

있는데 두 손 사이에는 구멍이 있어 지금은 사라졌지만 무언가의 지물을 들고 있었던 것임을 알 수 있다.도22 이는 향香을 받치고 있었던 것으로 1756년(영조 32)에 편찬된 《궁원식례宮園式例》에서는 이를 향동자석香童子石이라고 하였다.

묘소 앞에 세우는 이런 동자석의 기원은 명확하지 않으나 불교에서 지장시왕을 보좌하는 동자를 참조한 것으로 생각되며 민묘의 유물로 보면 무슨 계기에서인지 16세기 전반기에 사대부 묘에 등장하여 18세기 중엽 이후에는 사라졌다. 기록상으로는 인조가 생모의 육경원을 조성할 때 예장도감禮葬都監이 올린 다음 부구에 언급되어 있다.

예문禮文에 문석인의 모습은 관대에 홀을 잡고 있는 형상이고 무석인의 모습은 갑주에 검을 차고 있는 형상으로 되어 있는데 이것은 바로 국상國喪 때 문무백관

을 형상한 제도인데 … 석인 두 쌍은 중첩된 것 같으니 한 쌍은 동자석으로 만드
는 것이 마땅하겠습니다. 대신들의 의견도 이와 같으므로 감히 아룁니다.

《인조실록仁祖實錄》 4년(1626) 2월 3일자）

이에 따르면 무신석을 동자석으로 대체했다는 것인데 사대부 묘에서 이미 유
행하고 있는 형식을 받아들인 것이 아닌가 생각된다. 이때 인조는 혼유석과 향좌
아香坐兒, 즉 동자석을 충주의 분석粉石으로 만들어 배설하라고 지시하였다. 하지만
육경원이 1632년(인조 10)에 장릉으로 추봉되면서 석물을 다시 조성하였기 때문에
전하지 않고, 그 전통이 120년 뒤 순강원에 나타난 것이다.（김이순, 앞의 책）

망자를 수호하는
동반자들

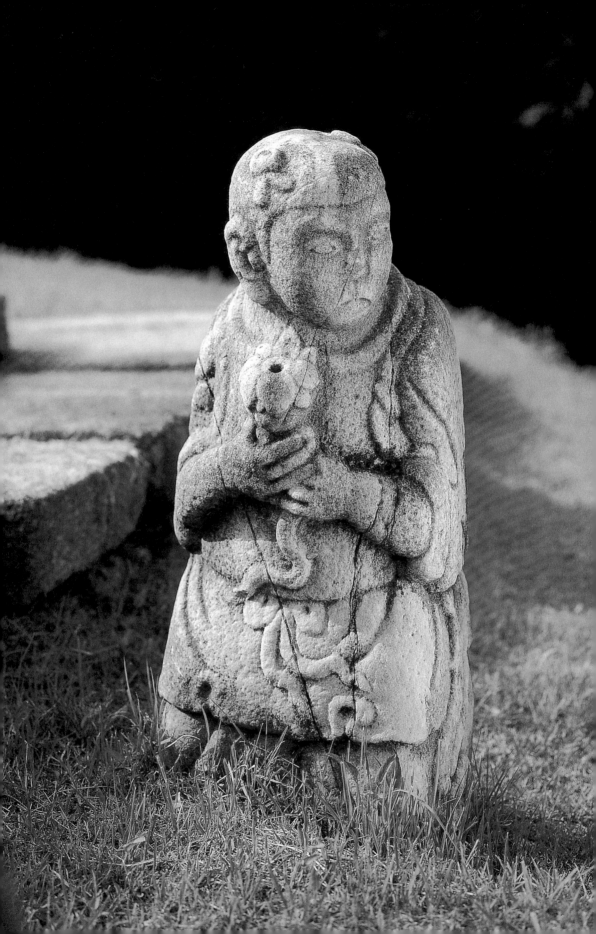

사대부 묘의 구성과 규정

조선시대에는 묘제에 대하여 엄격한 규정이 있었다. 이는 신분 사회의 위계질서를 명확히 하면서 농경지를 확보하기 위함이었다. 《경국대전》에는 "경성京城에서 10리 이내와 인가의 100보步 이내에는 매장하지 못한다"라고 제한하였고 분묘에 대해서는 "경내의 구역을 한정하여 밭으로 가는 것과 목축을 금한다"라며 그 규모도 제한해 놓았다.

묘의 범위는 종친 1품은 사방 100보, 종친 2품(문무관 1품)은 사방 90보로 하고 이하 10보씩 줄여 종친 6품(문무관 5품)은 사방 50보, 문무관 6품 이하 및 생원·진사는 사방 40보로 한정하였다.

분묘의 조성에서는 봉분 아래를 보호하는 호석護石(왕릉의 병풍석)이나 봉분을 에워싸고 있는 사대석莎臺石(왕릉의 곡장)을 금하였다. 그러나 번번이 지켜지지 않아 조정에서 문제로 되는 것이 조선왕조실록에 여러 번 나온다. 장명등도 종1품 이상 묘에만 한정하였으나 이내 유명무실해져 규모의 차이는 있지만 많은 묘에 설치되어 있다.

사대부 묘역의 구성은 대체로 봉분을 중심으로 2단으로 되어 있다. 왕릉이 상계·중계·하계 3단으로 된 것에 비해 한 단 축소된 것이지만 서민들의 묘에 비해서는 한 단이 더 있는 셈이어서 신분적 차이를 나타내고 있다. 석물의 배치는 상단에 봉분을 중심으로 앞에 묘비가 있고 그 앞에 상석床石이 놓이며 그 앞에는 향로석香爐石이 붙어 있다. 상석의 받침돌은 북 모양으로 귀면이나 문고리 문양이 양각으로 새겨져 있다. 상석 바로 뒤에는 작고 네모난 혼유석魂遊石이 있다. 이는 왕릉의 경우 상석, 향로석이 없이 커다란 혼유석만이 놓이는 것과 다른 구조다.

상석 좌우로는 장대석으로 단을 조성하고 있는데 이 단을 계체석階砌石이라 부른다. 체砌는 가지런히 쌓인 섬돌이라는 뜻이다. 이 계체석을 기준으로 하여 묘역은 상하로 구분되는데 상단은 계절階節, 하단은 배계절拜階節이라고 한다. 배계절 중앙에는 장명등이 있고 좌우로 망주석과 석인이 한 쌍 배치되어 있다.

최명창 묘 왼쪽 동자석, 16세기 전반, 높이 86.7cm, 경기 양주시 덕계동

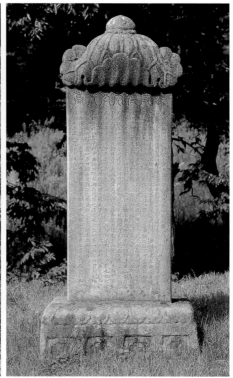

1 김상헌 표표, 1669년, 높이 173cm,
 경기 남양주시 와부읍 덕소리

2 이소 묘갈, 1499년, 높이 199.5cm,
 경기 광주시 초월읍 신월리

묘비

묘비墓碑의 형태도 신분에 따라 달랐다. 이에 대한 국가의 명확한 규정은 확인되지 않고 문헌마다 차이가 있는데 현재 남아 있는 상태와 비교할 때 숙종 때 문신인 이유태李惟泰(1607~1684)의 증언에 신빙성이 있다.

> 가선대부嘉善大夫(종2품) 이상은 신도비神道碑를, 정3품 이하는 갈석碣石(묘갈)을 묘 아래 산에 세우고, 표석表石(묘표)은 관직이 있는 사람이나 없는 사람이나 모두 묘 앞에 세운다.

묘표墓表는 묘주의 이름만 밝힌 것이고, 묘갈墓碣은 이름, 자, 호와 함께 행적 등을 새긴 것이다.도1·2 갈碣은 비석의 머리가 둥글게 된 것을 말한다. 존경의 뜻

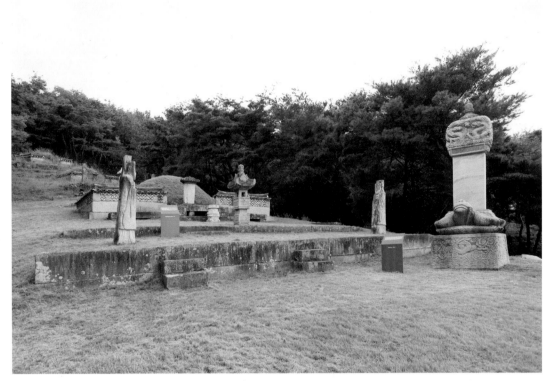

3 윤효손 묘, 1503년, 전남 구례군 산동면 이평리

을 담아 묘갈에 새긴 명문銘文은 묘갈명墓碣銘이라고 부른다. 신도비神道碑는 비신에 전액篆額, 서序, 비문碑文, 명銘을 두루 새기고 네모난 방형대석에 개석蓋石(덮개 지붕돌)을 얹거나 또는 귀부龜趺(돌거북)에 이수螭首(용머리 조각)를 얹어 세우는데 무덤으로 들어가는 입구의 신도神道 앞에 세운다고 해서 신도비라고 한다.

　　이 중 신도비는 1675년(숙종 1) 이후부터는 정2품 이상 관직을 지냈거나 추증된 인물에 한하여 세울 수 있도록 제도화하여 현재 남아 있는 사대부 묘의 신도비를 보면 이 규정에 대개 들어맞는다고 한다.(김우림, 《조선시대 사대부 무덤 이야기》, 민속원, 2016)

　　그런 중 사대부 묘의 신도비로 가장 원형을 잘 보존하고 있는 예로는 전남 구례의 윤효손尹孝孫(1431~1503) 묘를 들 수 있다.도3 윤효손은 성종 때 문신으로 좌참찬(정2품)을 지냈고 시호는 문효공文孝公이며 방산서원方山書院에 배향되어 있

다. 윤효손 묘의 신도비는 보물 584호로 지정되어 있고 장명등은 전라남도 유형
문화재 37호이다.

사대부 묘역 석인의 배치

사대부 묘 석인의 가장 일반적인 형식은 문인석 한 쌍을 배치하는 것이다(왕릉의
문신석과 구별하여 문인석이라고 부른다). 그러나 사대부 묘 앞에 문인석을 배설한 이유
와 논리적 근거는 아직 확실히 밝혀지지 않고 있다. 고려 말의 묘제를 따른 것이
라고 하나 사대부 묘를 지키는 석상으로 문인석을 세운다는 것은 논리에 맞지 않
는다. 이런 이유 때문인지 시대에 따라 또는 가문과 망자의 위상에 따라 여러 형
식으로 나타나고 있다. 때로는 무인석과 쌍이 되기도 하고 무인석만 배설되는 경
우도 있으며 시자석侍者石이나 동자석童子石이 곁들여지기도 하였고 석수石獸를 배
치하기도 하였다. 이를 유형별로 보면 크게 일곱 가지로 나누어진다.

1. 문인석 한 쌍만 있는 경우: 사대부 묘에서 가장 많은 형식
2. 문인석만 두 쌍 있는 경우: 성여완 묘 등
3. 문인석·무인석이 마주 보고 있는 경우: 박세영 묘와 박세무 묘
4. 무인석만 있는 경우: 오명항 묘 등
5. 시자석을 함께 배설한 경우: 강귀손 묘 등
6. 동자석을 함께 배설한 경우: 유홍俞泓(1524~1594) 묘 등도4
7. 석수石獸를 배설한 경우: 이주국 묘 등

이상과 같이 사대부 묘의 석물은 다양한데 이를 시대양식으로 구분하는 것
은 매우 어렵다. 왜냐하면 같은 시기의 묘라 해도 가문에 따라서, 또는 권세와 재
력에 따라 차이를 보이고 있다. 또 후대에 후손들이 묘소를 정비하면서 석물을
바꾸거나 새로 배설한 예도 있어 묘주와 석물의 시대가 일치하지 않는 경우도 있
다. 특히 조선 말기로 오면 규제가 유명무실해져 종중에서 위선사업으로 묘소를
정비하는 일이 비일비재하였다.

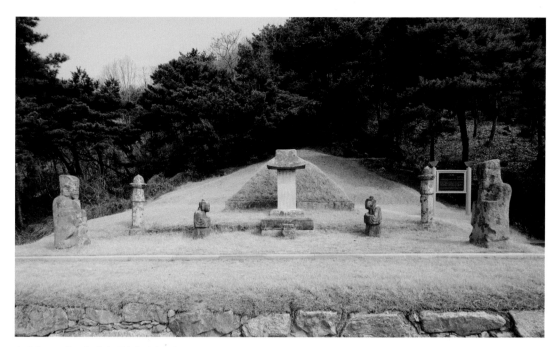

4 유홍 묘, 1613년, 경기 하남시 하산곡동

사대부 묘의 석물은 왕릉의 그것에 비할 때 조각 수준이 현저하게 떨어진다. 그런 가운데 왕릉의 경우와 달리 조형적인 변형이 비교적 자유로워 조각적으로 독특한 멋과 아름다움을 보여주는 것이 없지 않다. 특히 무인석, 그리고 왕릉에는 없는 시자석과 동자석에 파격적이고 개성적인 조각이 많이 보인다. 사대부 묘의 석물은 일제강점기에 정원을 장식하는 조각품으로 반출되어 엄청난 양의 문인석, 무인석, 동자석 등이 제자리를 잃고 오늘날 국공사립 박물관의 옥외 전시장을 장식하고 있다.

사대부 묘의 석물에 대한 전국적인 조사는 워낙에 방대한 작업이기 때문에 아직 이루어지지 못하고 있다. 다만 사대부 묘가 가장 많이 남아 있는 경기도 지역은 경기도박물관이 일제조사를 실시하여 조선 전기 204기, 조선 후기 215기, 총 419기에 대한 정밀한 조사를 마치고 방대한 도록인《경기 묘제 석조 미술》상권(2007년)과 하권(2008년)을 간행하였다. 이에 우리는 비로소 조선시대 사대부 묘의 실체를 대략적으로 파악할 수 있게 되었다.

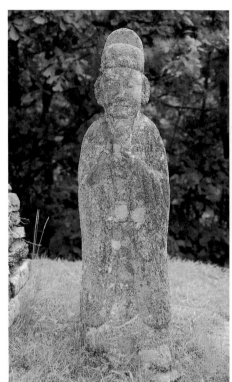
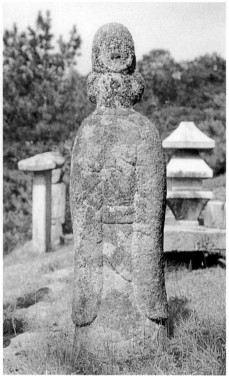

5　성여완 묘 왼쪽 문인석 앞면과 뒷면, 14세기 말, 높이 144cm, 경기 포천시 신북면 고일2리

조선 전기의 문인석

조선 전기의 사대부 묘 문인석은 아주 소략한 모습이다. 가장 이른 시기의 문인석은 여말선초의 문신인 성여완成汝完(1309~1397) 묘에서 만날 수 있다. 성여완 묘에는 문인석이 두 쌍 배설되어 있는데 이는 합장묘에서 종종 보이는 형식이다. 성여완 묘의 문인석은 몸체에 비해 얼굴이 작게 표현되어 인체 비례를 맞추고 있으나 얼굴 표현이 서툴러서 소탈한 인상을 준다.도5 복식을 보면 단령團領을 입고 사모紗帽를 쓰고 있으며, 두 손을 모아 홀笏을 쥐고 있다. 이런 형태의 문인석은 포천 창녕성씨 묘역에 있는 그의 아들 성석린成石璘(1338~1423)의 묘에도 그대로 나타난다.

　　15세기 문인석의 양식은 복두공복幞頭公服에 홀을 쥔 자세로 정착되었다. 복두幞頭는 관모의 일종으로 절상건折上巾이라고도 하며 네모난 모자 중간에 턱이

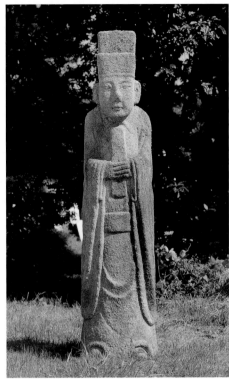

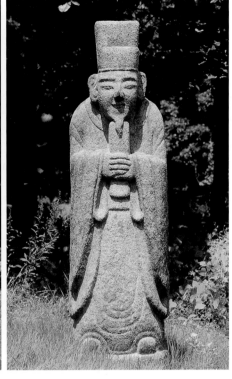

6 윤보 묘 왼쪽 문인석, 15세기 말, 높이 221.5cm,
경기 파주시 당하동

7 파림군 이주 묘 왼쪽 문인석, 16세기 중엽,
높이 233.8cm, 경기 고양시 덕양구 신원동

있고 뒷부분이 위로 솟은 형태이다. 공복公服은 조선 전기에 관리들이 임금을 뵙
거나 조회 등 공식 행사에 참여할 때 입던 옷으로 복두, 포袍, 대帶, 홀, 화靴로 구
성되었다.

성종 때 문신이었던 윤보尹甫(?~1494) 묘의 문인석은 헌칠한 키에 조용한 얼
굴을 하고 있는데 복두공복을 간략하게 나타내어 검박한 멋을 자아내고 있다.도6

월산대군의 손자인 파림군坡林君 이주李珘(1500~1541) 묘의 문인석은 앳된 동
안의 얼굴에 턱수염이 늘어져 있어 유머러스한 표정을 갖고 있는데 소맷자락이
굵고 시원스럽게 나타나 있다.도7 이는 이 시기 문인석의 특징이기도 하다. 이런
정형화된 문인석은 16세기 중엽(중종 연간)으로 들어오면 규모도 커지고 조각적으
로 세련된 모습을 보여준다.

8 정창연 묘 왼쪽 문인석, 17세기 중엽, 높이 222.3cm, 9 김성응 묘 왼쪽 문인석, 18세기 중엽, 높이 184cm,
　　서울 동작구 사당동　　　　　　　　　　　　　　　　　경기 남양주시 삼패동

조선 후기의 문인석

인조 때 좌의정을 지낸 정창연鄭昌衍(1552~1636) 묘의 문인석은 높이 약 2.2미터의
대작으로 얼굴에는 웃음을 머금고 있는데 금관조복金冠朝服을 간결하게 표현하여
앞 시기(16세기)의 소박한 인상, 뒤 시기(18세기)의 화려한 표현과 다른 중후한 인
상을 준다.도8

　　금관金冠은 검은 모자에 당초문을 새긴 금박 테두리를 두르고 앞에서 뒤로
돌아가는 반월형의 면지面地에 양梁이라고 부르는 금색실을 둘러 양관梁冠이라고
도 부르며, 조복朝服은 종묘제례 같은 때에 입는 예복으로 복두공복이 넥타이 정
장이라면 금관조복은 턱시도 예복이라고 할 수 있다.

　　임진왜란 전인 16세기 중엽부터 사대부 묘의 문인석 복식으로 금관조복이
등장하기 시작하여 한동안 복두공복과 금관조복이 공존했으나 17세기 중엽이면

10 김한구 묘 왼쪽 문인석 앞면과 뒷면, 18세기 후반, 높이 180.5cm, 경기 남양주시 이패동

복두공복은 사라지게 된다. 이는 문무백관의 복식 자체가 변화한 것을 반영한 것으로 해석되고 있다.(최윤정, 〈조선시대 금관조복형 문인석 연구〉,《여주의 능묘와 석물》, 여주문화원, 2005)

그런데 왕릉의 문신석에 금관조복이 나타난 것은 18세기 후반 사도세자의 융릉이 처음인 반면 사대부 묘에서는 임진왜란 전부터 나타났다. 이는 사대부 묘가 왕릉보다 시류를 빨리 반영할 수 있었다는 것을 의미한다.

영조 때 문신인 김성응金聖應(1699~1764) 묘의 문인석은 밝은 웃음을 띠고 있는데 금관조복을 아주 정교하게 조각하여 석상 전체에 생동감이 감돈다.도9

영조 때 문신으로 영조의 계비 정순왕후貞純王后(1745~1805)의 아버지이기도 한 김한구金漢耉(1723~1769) 묘의 문인석은 사실적인 이목구비에 가는 미소를 띠고 있고 금관조복의 옷매무새가 맵시 있게 표현되어 있다.도10 소매 깃은 유연한

곡선으로 나타내고 고대 깃은 높이 세웠으며 뒷면의 패옥과 후수까지 정교하게 조각하였다. 장조 융릉의 문신석을 연상케 하는 조각상인데, 혹 김한구가 영조의 장인이어서 그 장례가 국가가 치르는 예장禮葬이었기에 석물도 왕릉과 같은 석공이 제작한 것이 아닌가 추측하기도 한다.

조선 전기의 무인석

조선 전기 사대부 묘의 무인석은 왕릉에서 보이는 무신석이 아니다. 복식이 다양하게 나타나고 있는 가운데 소박한 모습을 하고 있어 우리가 기대하는 우람한 무인석도 아니다. 그런 무인석은 후기에 가서야 나타난다. 조선시대 사대부 묘중 무인석이 가장 먼저 나타나는 것은 개국공신 남재南在의 아들인 남경문南景文(1370~1395) 묘다. 남경문 묘는 특이하게도 무인석만 좌우로 배설되었는데 마치 장승 조각처럼 소박한 모습이다.

조선 전기의 무인석 중 가장 인상적인 것은 임원준任元濬(1423~1500) 묘의 무인석이다.도11 높이 약 2.6미터의 장대한 크기로 우람한 몸체에 입체감이 뛰어나다. 투구를 쓰고 갑옷을 입었지만 검은 들지 않고 두 손을 소매 속에 넣고 있다. 모자 끈과 허리띠를 동여맨 모습 때문에 더욱 무인석 같아 보이지 않는다. 어찌보면 시자석처럼 보이기도 하고, 조각적으로는 유머 감각이 느껴진다. 이 무인석이 유난히 장대한 것은 그의 아들인 명종 때 권세가 임사홍任士洪이 가문의 위세를 보인 때문으로 생각되고 있다.

이에 비하여 연산군 때 문신이자 정인지의 아들인 정숭조鄭崇祖(1442~1503) 묘의 무인석은 같은 복식에 같은 포즈를 취하고 있지만 앳되고 조신한 분위기를 지니고 있다. 무인다운 기상은 없지만 조각으로서는 조형적으로 성공하였다고 할 수 있다.도12

성종 때 문신인 송숙기宋叔琪(1426~1489) 묘에는 무인석만 쌍으로 배치되었는데 소박한 모습에 소략한 기법으로 표현되어 있다. 검을 두 손 아래위로 쥐고 있지만 마치 지팡이를 짚고 있는 듯하여 무인석으로서의 위엄이나 힘이 아니라 귀여운 인상을 준다.

11 임원준 묘 왼쪽 무인석, 16세기, 높이 265cm,
 경기 여주시 능현동

12 정숭조 묘 왼쪽 무인석, 16세기 초, 높이 188.2cm,
 경기도 시흥시 광석동

조선 후기의 무인석

조선 후기의 무인석은 조선 전기만큼 많지는 않다. 그러나 진무공신振武功臣, 분무공신奮武功臣 등 '무武' 공신의 묘에는 무인석만 좌우로 배치되고 석상의 조각도 갑옷을 입은 복식에 무인다운 기상을 보여주어 비로소 무인석다운 모습을 보여준다.(김혜연, 〈조선 후기 '무(武)' 공신 묘제 석물 연구〉, 한신대학교 석사학위 논문, 2018)

무장으로 정유재란 때 북도병마절도사를 지내고 인조반정 때 공을 세워 진무공신에 봉해진 이수일李守一(1554~1632) 묘에는 거북받침의 우람한 신도비와 함께 무인석 한 쌍과 동자석 한 쌍이 배설되어 있다. 충북 충주시에 있는 이수일 묘의 무인석은 아직 조각 솜씨가 서툴러 얼굴의 표현에 이목구비의 비례가 맞지 않아 고졸한 느낌이 있지만 갑옷을 입고 검을 쥐고 있는 복식과 자세는 전기 무인석과는 다른 면모를 보여준다.

13 조현명 묘 왼쪽 무인석, 18세기 중엽, 높이 210cm,　　14 오명항 묘 오른쪽 무인석, 18세기 초, 226.4cm,
　　충남 부여군 장암면 점상리　　　　　　　　　　　　 경기 용인시 처인구 모현읍 오산리

　　조선 후기 무인석의 진면목은 1728년(영조 4)에 일어난 이인좌의 난을 평정
한 분무공신의 무덤에서 볼 수 있다. 분무공신은 조현명趙顯命(1690~1752), 오명항
吳命恒(1673~1728), 박문수朴文秀(1691~1756) 등으로 이들의 무덤에 서 있는 무인석
은 모두 우람한 체구에 두툼한 갑옷을 입고 있어 무인의 기상이 느껴진다.

　　충남 부여군에 있는 조현명 묘에는 높이 2미터가 넘는 무인석 한 쌍이 배설
되어 있는데 조각으로서 뛰어난 조형성을 보여준다.도13 사각 석주의 틀을 벗어나
신체에 굴곡이 나타나 있고 특히 갑주의 표현이 세밀하기 이를 데 없다. 당시 왕
실의 석역石役을 담당했던 최천약이 이 묘역을 감동했다는 기록이 있어 그의 솜
씨가 아닌가 생각게 한다.

　　경기도 용인시에 있는 오명항 묘에는 동자석 한 쌍과 함께 무인석이 좌우로
배설되어 있는데 높이 약 2.3미터의 장대한 크기로 이목구비가 선명하게 새겨진

얼굴이 앞으로 돌출되어 더욱 무인다운 기상이 느껴진다.도14 갑주의 비늘이 섬세하게 묘사되어 있고 검을 쥐고 있는 자세가 늠름하여 조선시대 무인석 중 대표작 중 하나로 꼽을 만하다.

충남 천안시에 있는 박문수 묘의 무인석 또한 갑옷에 투구를 쓰고 있는 모습인데 얼굴에 수염을 표현하여 강한 인상을 주지만 세부적인 묘사는 약간 서툴러 보인다. 그러나 측면에서 보면 갑옷을 입고 검을 차고 있는 모습이 아주 인상적이다.

조선왕조는 분무공신을 끝으로 공신을 더 이상 봉하지 않았기 때문에 '무'공신은 더 이상 만날 수 없다. 그러나 철종哲宗(1831~1864)의 아버지인 전계대원군全溪大院君 이광李瓏(1785~1841)의 묘에서 이와 같은 무인석이 다시 나타난다. 포천에 있는 이광 묘 무인석은 어깨가 좁아 신체의 위풍이 약화되었지만 갑옷의 표현은 아주 사실적이다.

박세무 묘의 문인석과 무인석

조선시대 사대부 묘로 문인석과 무인석이 쌍을 이루고 있는 아주 독특한 묘가 있다. 경기도 고양시 함양박씨 묘역에 있는 중종 때 문신인 박세영朴世榮(1480~1552), 박세무朴世茂(1487~1554) 형제의 묘는 좌측의 문인석과 우측의 무인석이 마주 보고 배설되어 있고 또 상석 옆에 동자석이 있다. 이는 조선시대 사대부 묘에서 여기서만 보이는 아주 독특한 배치이다.

두 묘의 구조와 조각이 비슷하지만 특히 박세무 묘의 조각이 아주 뛰어나다. 문인석 무인석 모두 높이 약 2미터의 대작으로 형체에 육중한 중량감이 있다. 이에 비해 동그란 얼굴에 양 볼이 복스럽게 불거지고 엷은 미소를 머금고 있어서 부드러운 인상을 준다.

문인석은 복두공복에 소맷자락이 겹으로 표현되어 있고 큼직한 홀을 깍지 낀 모습으로 높이 받들고 있는데 굵직한 선묘로 나타내어 조형적인 힘이 더욱 느껴진다.도15 무인석은 아직 무인다운 기상이 보이지 않지만 조선 전기 사대부 묘의 무인석으로는 인상의 표현이 명확하고 인체 비례도 제대로 갖추고 있다.도16

15 박세무 묘 문인석, 16세기 중엽, 높이 199.8cm,
경기 고양시 덕양구 오금동

16 박세무 묘 무인석, 16세기 중엽, 높이 193.6cm,
경기 고양시 덕양구 오금동

투구는 위로 올라갈수록 볼록해지는 형태인데 사면에 꽃 모양 장식이 있고 맨 위 상모를 동그랗게 마감하였다. 갑옷은 흉갑胸甲, 배갑背甲, 퇴갑退甲이 겹겹이 둘러 있는데 역시 깍지 낀 손으로 검을 단정히 잡고 있다. 조선시대 사대부 묘 석인상 중 명작으로 꼽을 만하다.

시자석

조선 전기 사대부 묘에는 문인석, 무인석이 아니라 묘주를 위해 시중을 드는 듯한 시자석侍者石을 배치한 경우가 있다. 대표적인 예가 세조 때 문신 성임成任 (1421~1484)의 묘이다. 경기도 파주시에 있는 창녕성씨의 묘역에는 성염조成念祖, 성세창成世昌 등 이 집안 출신의 유명한 문신 학자들의 묘에 수준 높은 석물들이

17 성임 묘 오른쪽 시자석 앞면과 측면, 15세기 후반, 높이 140cm, 경기 파주시 문산읍 내포리

조성되어 있는데 그중 성임의 묘에는 묘표, 장명등과 함께 시자형 석인 한 쌍만
이 배설되어 있다. 높이 1.4미터의 아담한 크기로 조용한 얼굴에 머리에는 이엄
耳掩이라는 귀마개가 달린 모자를 쓰고 옷은 융복戎服이라고도 불리는 철릭[帖裏]
을 입고 있다.도17 철릭은 상의와 주름 잡힌 치마를 따로 구성하여 허리에 연결시
킨 포袍로 활동성 있는 복장이다. 이런 석상은 망자를 시중든다는 상징성을 갖고
있다는 뜻에서 시자석이라 부른다. 사실 사대부 묘의 석인상으로는 시자석이 논
리에 맞는다.

　이와 같은 시자석은 경기도 시흥시에 있는 진주강씨 묘역의 강귀손姜龜孫
(1450~1506) 묘에도 배설되어 있다. 강귀손은 연산군 때 문신이자 강희맹의 아들
로 그의 묘에는 한 쌍의 시자석이 있다. 높이 약 1.5미터의 작은 석상으로 이엄
을 부착한 입모笠帽를 쓰고 소매 속에서 두 손을 맞잡고 있는 형상인데 얼굴은 조

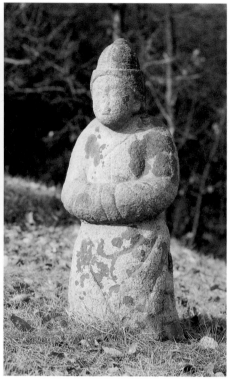

18 강귀손 묘 오른쪽 시자석, 16세기 초, 높이 151cm,
 경기 시흥시 하상동

19 강태수 묘 왼쪽 시자석, 16세기 전반, 높이 133cm,
 경기 시흥시 하상동

용하고 입체감이 두드러진 가운데 복식의 표현에 옷주름이 선명하게 새겨져 있다.도18 같은 묘역 내에 있는 중종 때 문신 강태수姜台壽(1479~1526)의 묘에도 한 쌍의 시자석이 있는데 역시 이엄을 부착한 입모에 철릭을 입고 두 손을 소매 속에서 맞잡은 모습으로 얼굴이 앳되어 보이는 예쁜 조각상이다.도19

 이러한 시자석은 16세기 전반까지만 나타나고 그 이후에는 밝혀진 예가 없어 창녕성씨와 진주강씨 집안의 전통으로 생각되기도 한다.

동자석

16세기 전반, 조선시대 사대부 묘에 상석 좌우에 동자석童子石을 배치하는 새로운 양식이 등장하였다. 동자석의 유래는 이미 순강원에서 설명하였듯이 불교의 동

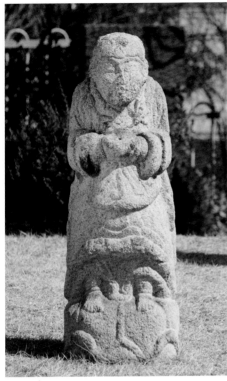
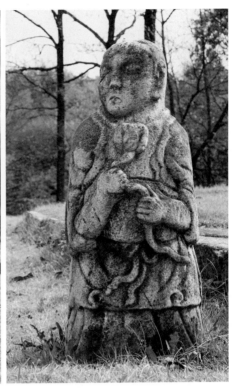

20 류순정 묘 왼쪽 동자석, 16세기 초, 높이 115.3cm, 서울 구로구 오류동

21 최명창 묘 오른쪽 동자석, 1537년, 높이 80.5cm, 경기 양주시 덕계동

자를 참고하여 등장한 것으로 보이는데 그 시점이 시자석의 소멸과 때를 같이하여 무슨 연관이 있는 것이 아닌가 생각하게 한다.

현재 전해지는 가장 이른 동자석은 서울 구로구 오류동에 있는 류순정柳順汀 (1459~1512) 묘에 있다. 류순정은 중종반정의 정국공신靖國功臣으로 영의정을 지냈다. 류순종의 묘역은 구조가 독특하여 상하 쌍분의 합장묘로 하단에는 부인 안동 권씨의 묘에 문인석과 장명등이 있고 상단의 류순정 묘에는 묘표, 망주석과 상석 좌우로 동자석이 시립해 있다. 이런 묘제의 변화가 동자석의 등장과 어떤 관계를 갖는지는 아직 확실치 않다. 이 동자석은 높이 약 1.2미터의 아담한 크기로 귀여운 동자가 연잎을 받들고 있는 모습인데 다른 사대부 묘 동자석에 있는 쌍계雙䯻 (쌍상투)는 보이지 않는다.도20

중종 때 문신인 최명창崔命昌(1466~1536) 묘에는 문인석 한 쌍과 함께 동자석

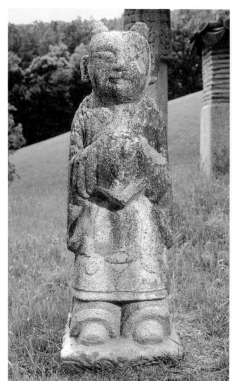

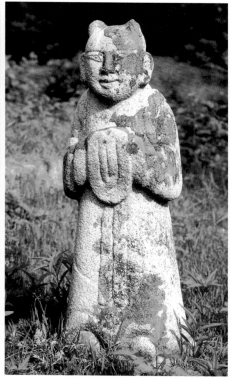

22 의창군 이광 묘 오른쪽 동자석, 17세기 중엽,　　　　23 양녕군 이경 묘 왼쪽 동자석, 17세기 중엽,
　　높이 101cm, 경기 남양주시 진접읍 내각리　　　　　　높이 85cm, 경기 남양주시 진건읍 송능리

이 있다.도21 동자석은 정면정관의 자세가 아니라 상석 좌우에서 고개를 돌려 바깥쪽을 바라보는 역동적인 몸동작을 하고 있다. 몸에는 천의를 걸치고 있고 손에 연꽃봉오리를 들고 있으며 앞을 응시하는 눈빛이 예리하다. 대단히 아름답고 조각적으로 우수하여 민묘 조각의 백미라 칭할 만하다.

　　동자석은 왕실의 묘에도 다수 배치되어 선조의 아들인 의창군義昌君 이광李珖 (1589~1645)과 영성군寧城君 이계李瑎(1606~1649), 선조의 손자인 능원대군綾原大君 이보李俌(1598~1656)와 양녕군陽寧君 이경李儆(1616~1641)의 묘에 모두 동자석이 한 쌍씩 배설되어 있다.도22·23 이로 미루어 순강원의 동자석과 함께 당시 왕가 묘의 한 전통이 아니었을까 생각되기도 한다. 동자석은 무슨 이유에서인지 효종의 딸 숙정공주淑靜公主의 남편인 정재륜鄭載崙(1648~1723)의 묘에서 보이는 것을 끝으로 하여 18세기 중엽부터는 보이지 않는다.

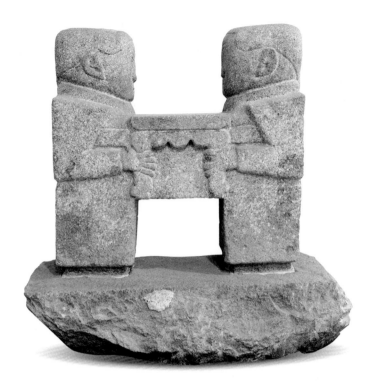

24 동자석, 19세기, 높이 65cm, 개인 소장

　　동자석 중에는 원 묘소를 알 수 없지만 두 동자가 향로석을 맞들고 있는 독
특한 예가 전하고 있다.도24 전체적으로 정면정관으로, 동자의 얼굴과 자세가 현
대조각을 방불케 할 정도로 간결히 표현되어 대단히 매력적이다.

석수

조선 후기 사대부의 묘에는 석인 대신 석수石獸를 배치하기도 하였다. 석수로는
석양石羊, 석마石馬, 석호石虎, 그리고 드물게 해태상이 있다.

　　정조 때 문신인 이주국李柱國(1720~1798) 묘에는 특이하게도 우측에 석마, 좌
측에 석양이 마주 보고 있다. 석마는 목덜미의 갈기와 꼬리가 섬세하게 묘사되어
있고, 석양은 배가 불룩하고 뿔이 아래로 말린 것을 사실적으로 나타냈다.도25·26

25 이주국 묘 석마, 18세기 말, 높이 51.7cm, 경기 용인시 처인구 원삼면 문촌리

26 이주국 묘 석양, 18세기 말, 높이 51.5cm, 경기 용인시 처인구 원삼면 문촌리

서울 몽촌토성에 있는 숙종 때 좌의정 김구金構(1649~1704)의 묘에는 한 쌍의 석양이 배치되어 있다. 석양은 왕릉의 예에 따라 다리 사이가 막혀 있고 초문이 조각되어 있는데 꼬리가 내려져 있어 암수가 불분명한 왕릉과는 달리 숫양으로 표현되어 있다.도27

효종 때 문신인 이후원李厚源(1598~1660) 묘에는 아주 예외적으로 해태상이 좌우로 배치되어 있다.도28 해태는 시비선악을 판단할 줄 안다는 상상의 동물로

27 김구 묘 오른쪽 석양, 18세기 초, 72cm, 서울 송파구 방이동

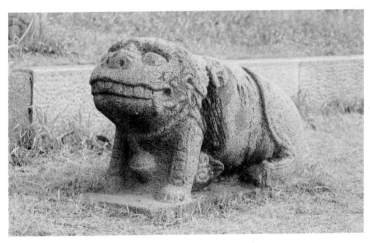

28 이후원 묘 왼쪽 해태, 17세기 중엽, 높이 40.5cm, 서울 강남구 자곡동

한자로는 해치獬豸라고 한다. 해태는 사자와 비슷하나 앞다리와 뒷다리 사이에
날개가 표현되어 있다. 앞다리는 세우고 뒷다리는 꿇은 자세로 머리는 약간 위로
향해 있다. 입의 양쪽에는 송곳니가 길게 뻗어나와 있으며 목에는 방울을 달고
있는데 갈기는 납작하게 달려 있다. 상상의 동물을 해학적으로 표현하면서 디테
일을 살려 조각적으로 성공하였다.

 그러나 사대부 묘의 석수들은 일제강점기부터 정원 조각으로 크게 인기를

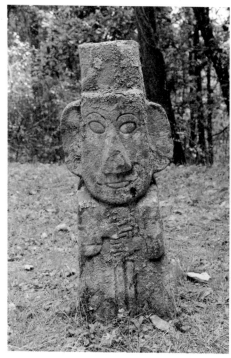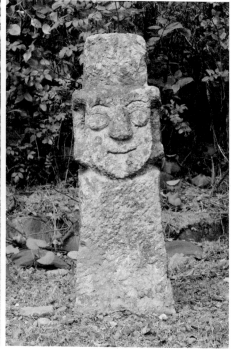

29 윤종진 묘 왼쪽 동자석, 19세기 말, 높이 75cm, 30 동자석, 19세기, 높이 70cm, 우리옛돌박물관 소장
 전남 강진군 도암면 만덕리

얻어 대부분 반출되어 자리를 잃은 것이 헤아릴 수 없이 많다. 그나마 가장 많이
남은 것이 석양이고 석호는 현재 묘에 남아 있는 것이 아직 확인되지 않고 있다.

전라도와 제주도의 동자석

사대부 묘가 왕릉의 예를 축소하여 본받았듯이 민간에서도 사대부 묘를 본 따 무
덤의 지킴이로 석인상을 세우기도 하였다. 그중 특히 주목되는 것은 전라도와 제
주도의 동자석이다. 왜 유독 이 지역에서만 무덤의 동자석이 발달했는지 명확히
알 수 없지만 전라도 중에서도 강진, 해남, 무안 등 바닷가 고을과 섬마을에 압도
적으로 많다는 사실을 보면 죽음에 대한 절박감이 내륙과는 사뭇 다른 데에서 유
래한 것이 아닌가 생각된다.

전라도의 동자석은 작은 키에 얼굴과 몸체가 비슷한 비례를 이루며 머리에

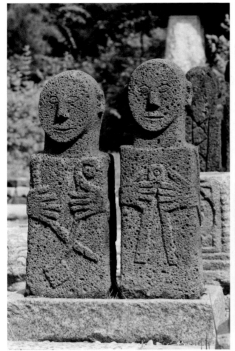

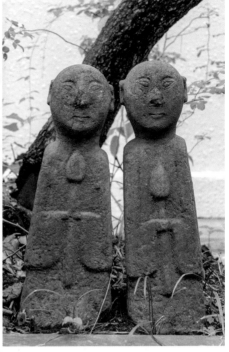

31 제주도 동자석, 19세기, 높이 73cm,
　　우리옛돌박물관 소장

32 제주도 동자석, 19세기, 높이 55cm, 개인 소장

는 각이 진 모자를 쓰고 귀가 큼지막하게 붙어 있는 모습으로 정형화되어 있다.
코는 길고 우뚝하며 눈은 퉁방울로 벽수(장승)와 같은 분위기를 갖고 있는데 입은
대개 음각선으로 조용한 표정을 짓고 있다. 전라도 벽수는 입체를 평면으로 표현
하는 현대조각의 단순미를 보여준다.

　　대표적인 예가 강진 다산초당 입구에 있는 해남윤씨 윤종진尹鍾軫(1803~1879)
묘의 동자석이다.도29 얼굴과 몸체의 비율이 거의 같은데 얼굴은 평면으로 처리하
면서 코만 세모뿔로 불쑥 나와 있고 두 귀가 길게 과장되어 있다.

　　우리옛돌박물관 소장 〈동자석〉은 장소를 잃었지만 주먹코에 퉁방울눈이 오
똑하게 표현되어 있고 하나는 입을 다물고 하나는 엷은 미소를 띠어 남녀 한 쌍
임을 은연중 나타내고 있다.도30

　　제주도의 무덤은 산山담이라고 하여 오름의 비탈에 사다리꼴 모양으로 울타
리를 쌓고 그 안에 동자석이 쌍으로 마주 서고 있는 것이 하나의 정형이다. 그런

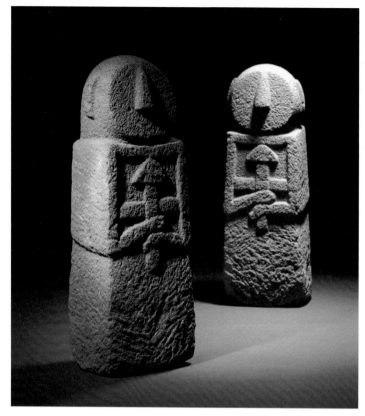

33 제주도 동자석, 19세기, 높이 68.5cm, 국립제주박물관 소장

데 이 동자석들이 이미 오래전부터 정원 조각품으로 인기 있어 거의 다 팔려 나가 실제 제주도 산담에서는 보기 힘들다.

제주도 동자석은 아주 다양하여 재질은 현무암으로 된 것과 대리석으로 된 것 두 가지가 있다. 모습은 이목구비에 표정을 준 것과 얼굴을 추상화시켜 코만 삼각형으로 나타낸 것이 있는데 어느 경우든 단순한 형태미에 평면감을 갖고 있어 간혹 브랑쿠시를 연상케 하는 현대조각의 분위기가 있다.도31

개인 소장 〈동자석〉은 연꽃봉오리를 두 손으로 쥐고 공손하게 시립해 있는데 뒷면은 댕기를 땋아 길게 늘어뜨린 귀여운 모습이다.도32 국립제주박물관 소장 〈동자석〉은 얼굴에 코만 나타냈으며 쥐고 있는 시물도 삼각형으로 추상화시켜 단순미를 강조하고 있다.도33

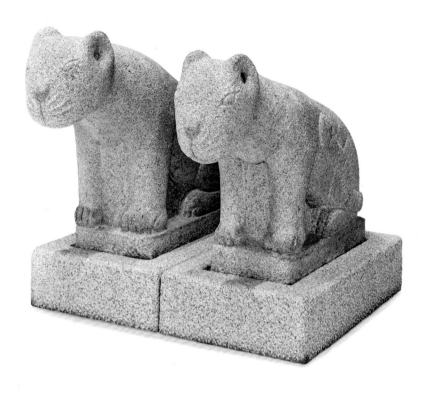

34 흥선대원군 일가 묘역 석호, 20세기 초, 높이 57cm, 서울역사박물관 소장

민묘의 석호

민묘에는 문인석이나 동자석 같은 인물상 이외에 석호石虎가 설치되기도 하였는데 워낙에 장식성이 뛰어나 일찍이 다 산실되어 현장에 남아 있는 것이 거의 없다. 그런 중 경기도 남양주시에 있던 흥선대원군 일가의 무덤이 납골묘로 바뀌면서 여기에 있던 석물들이 서울역사박물관에 기증되었는데, 그중 석호의 모습을 보면 민화에서 볼 수 있는 귀여운 새끼 호랑이와 같아 민예적인 아름다움이 느껴진다.도34

　　이와 같은 석호는 우리옛돌박물관, 호암미술관 희원, 국립공주박물관 등의 옥외 전시장에 적잖이 전시되어 있다. 그런 중 개인 소장 〈석호〉는 호랑이 코를 납작하게 파서 음각으로 표현하며 얼굴을 평면화시키면서 아주 순박한 모습으로

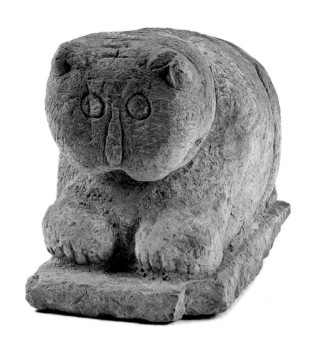

35 석호, 19세기, 높이 49cm, 개인 소장

나타냈다.도35 마치 〈충주 미륵리 석조여래입상〉(보물 96호)을 연상케 하는 조형적
변형이 있다. 민속미술은 이처럼 자유로운 조형의 변형이 이루어질 때 참멋을 느
끼게 되고 예술로서 높은 가치를 지니며 한국미술사에서 당당한 작품으로 자기
자리를 차지한다.

50장
장승

생명의 힘, 파격의 미

민속미술로서 민화와 장승

장승의 유래

장승의 형태와 명칭

위엄 있는 장승

할아버지·할머니상

민중의 이미지

제주의 돌하르방

사찰의 나무장승

마을의 나무장승

솟대신앙

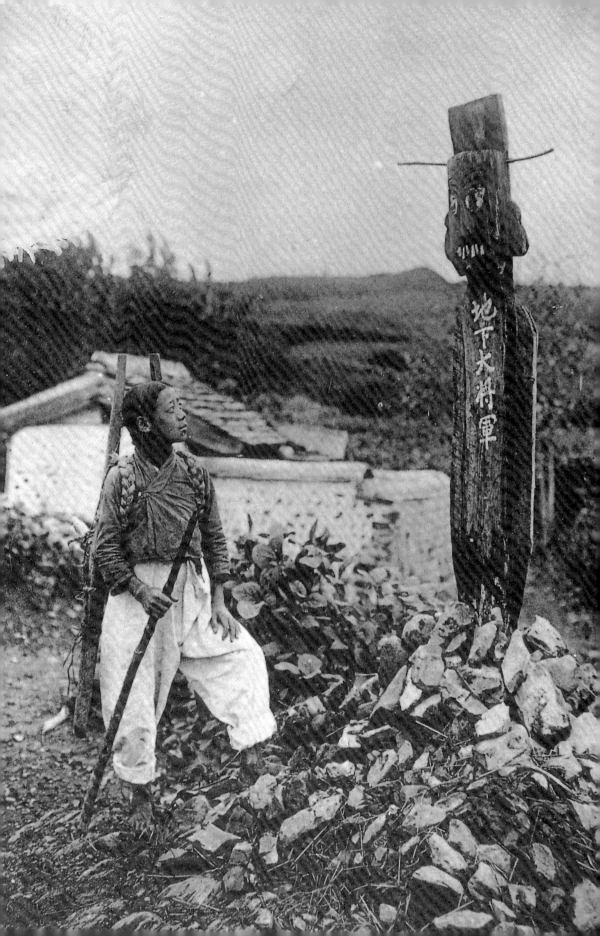

민속미술로서 민화와 장승

미술사는 미술품 자체의 역사뿐만 아니라 그것에 대한 해석의 역사까지 포함한다. 미술사에서 전혀 주목받지 못하거나 낮게 평가되던 작품들이 세월의 흐름 속에 새롭게 부상하는 일이 종종 일어나곤 한다. 서양미술사에서 고트족의 야만스러운 미술이라고 폄하되던 고딕미술이 '고딕상징주의'라는 이름으로 재조명받은 것이나 19세기 인상주의 회화의 등장 과정이 그 대표적인 예이다. 이런 미술사적 재평가는 대개 미에 대한 정통적인 관념에서 벗어난 새로운 시각에서 얻어낸 결과들이다.

한국미술사에서도 근래에 들어오면서 통일신라의 불상에 비해 열등한 것으로 평가되던 고려시대 불상이 파워풀한 이미지를 갖고 있는 개성적인 조각상으로 재평가되고 있고, 고려불화에 비해 기법이 떨어지는 것으로 생각되던 조선불화가 서사적 전개라는 시각에서 새삼 주목받고 있다. 그런 가운데 아직 한국미술사에서 정식으로, 혹은 본격적으로 다루어지지 않고 있지만 박물관의 전시회, 학자들의 학회, 애호가의 사랑을 통해 그 미적 가치가 인정되고 묵시적으로 미술사적 지위를 얻고 있는 일련의 장르가 있다. 그 대표적인 예가 조각에서 장승, 회화에서 민화이다.

장승은 주로 민속학에서 전통 농촌사회가 낳은 민속신앙의 산물로 다루어져 왔고, 민화는 무명화가가 그린 아마추어리즘 미술로 생각되고 있다. 즉 정교한 기술이 동반되는 전문 미술인의 미술작품이 아니라 생활사를 반영하는 민속품으로 보고 있는 것이다.

민속미술이 미술사에서 본격적으로 다루어지지 않는 또 다른 이유 중 하나는 익명성匿名性이다. 미술품은 창작자의 개성이라는 고유성이 있는 데 반해 민속품은 창작자가 밝혀져 있지 않다. 그러나 익명성이라는 것이 몰개성을 의미하는 것은 아니다. 민속미술의 작가적 개성은 집단적 개성이라고 할 수 있다. 서양미술사에서 원시미술Primitivism로 불리는 아프리카 조각이나 유럽 근세미술의 나이브

나무장승 지하대장군을 바라보는 소년

페인팅Naive painting은 익명성 때문에 예술성이 부정되지는 않는다.

예를 들어 1984년에 뉴욕현대미술관에서는 '20세기 미술에 있어서 원시미술Primitivism in 20th Century Art'이라는 대규모 기획전이 열린 바 있는데 이 전시회에서 원시미술에 영향을 받은 20세기 거장인 피카소·브랑쿠시·클레 등의 작품과, 바로 그들이 모델로 삼았던 원시미술품을 나란히 비교 전시한 결과 형태의 세련미는 20세기 거장들의 작품이 앞섰지만 정신적인 울림은 오히려 원시미술품 쪽이 더 컸다는 평을 받은 바 있다.

이와 마찬가지로 조선 후기에 발달한 장승과 민화에는 정통 미술과는 전혀 다른 민속미술만의 아름다움이 있다. 민속미술의 미적 특질은 형식에 있어서는 가식 없는 소박한 아름다움이 우선하고, 내용에 있어서는 '삶의 생명력'이 느껴지는 데 있다. 즉 장승에선 생명의 힘과 파격의 미가 두드러지고, 민화에는 순박한 아름다움과 일탈의 즐거움이 있다.

민속미술은 나아가서 피지배층인 서민들의 미술인 만큼 때로는 지배층 문화를 벗어나는 조형적 반항도 보여준다. 장승의 이미지에 도전적인 인상이 어려 있는 것, 민화에서 정형화된 도상을 과감히 부숴버리는 것은 민속미술만이 보여주는 특질이다.

장승과 민화는 같은 민속미술로 피지배층의 서민미술 내지 민중미술이지만 민화는 문화적 향유와 소비로서의 예술이고, 장승은 생산 과정에서 이루어지는 축제 문화의 산물이라는 차이가 있다. 즉 민화는 어느 정도 부를 축적한 여유의 산물인지라 지배층의 문화·예술을 모방하면서 그 형식과 내용을 바꿔놓는 장르 파괴가 본질이다.

반면에 장승은 지배층의 문화와는 완전히 별개의 차원에서 발생한, 생산층의 공동체 문화가 낳은 예술적 소산이기 때문에 두레·품앗이처럼 지배층인 사대부들은 경험할 수 없는 생산 과정의 협업, 풍요·다산·액막이·수호신 등 농업 생산자들이 자연에 대해 갖는 감정과 정서, 그리고 그들이 희구하는 정당하고 소박한 신앙의 내용으로 엮인다. 그 점에서 민화보다 장승이 더 민중적이라고 할 수 있다.

특히 장승문화는 농업 생산의 증대, 마을 공동체 두레의 형성, 향회鄕會의 활

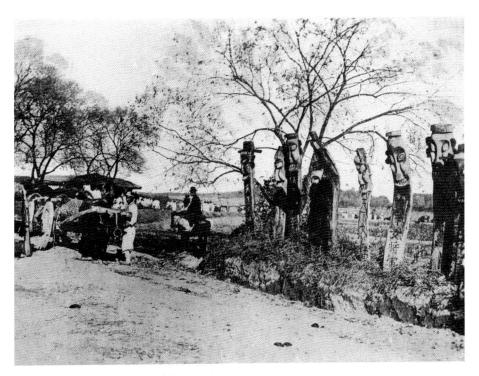

1 20세기 초 포천 송우리 시장 입구 장승

성화 등 향촌사회의 발전과 깊은 연관을 갖고 있어 조선 후기에 크게 발전할 수 있었던 것이다. 이러한 향촌사회의 변화는 곧 서민의식, 민중의식의 성장을 말해주며, 이것이 정치적으로 나타나 19세기의 수많은 농민봉기와 민중항쟁으로 이어지게 된다. 이처럼 장승은 미술사적 가치와 함께 사회사적 의의도 지니고 있는 것이다.

장승의 유래

장승은 수호신상으로 솟대와 함께 우리 민족의 오랜 토속신앙의 하나로 마을의 지킴이이자 영역의 표시였고 이정표이기도 하였다.도1 그러다 불교가 고대국가의 이데올로기가 되면서 장승의 역할은 축소되어 갔다. 〈익산 미륵사彌勒寺 석탑〉(국보 11호) 네 모서리에 있는 석인상은 장승의 원초적 모습을 반영하는 것으로 여겨

2 익산 미륵사 석탑 남동쪽 석인상, 백제, 높이 92.4cm,
 전북 익산시 금마면 기양리

3 영암 죽정리 국장생, 고려, 높이 125cm,
 전남 영암군 군서면 도갑리

지고 있다.도2 이처럼 외래 종교가 들어올 때 토착신앙을 수용하는 것을 민속학에
서는 습합習合이라는 개념으로 설명하고 있다.

　이후 장승은 경계의 표시, 혹은 이정표로 나타났다. 〈장흥 보림사寶林寺 보조
선사탑비普照禪師塔碑〉(884년)에 '장생표주長生標柱'라는 글귀가 있고, 양산 통도사
인근에는 '국장생國長生'이라는 글씨가 새겨져 있는 선돌(1085년)이 있으며 영암
도갑사 가까이에는 〈영암 죽정리 국장생〉이 있다.도3 이들은 사찰의 영역을 나타
내는 표지석으로 생각되고 있다. 조선시대에는 《경국대전》에 도로의 표시와 관련
하여 장승에 리수里數(거리)와 지명을 써서 10리, 30리마다 세우도록 법제화하였
다. 이 전통은 나무장승의 옛 사진에서 찾아볼 수 있다.

　그러나 임진왜란 이후 농촌사회가 발전하면서 장승은 마을의 지킴이로서 부상
하게 되었다. 농업 생산이 두레에 의한 집단생산 방식으로 전환되면서 인적 단결을
도모하는 동제洞祭, 이른바 마을축제의 하나로 장승제가 성행하였다. 마을축제는 긴
농한기를 끝내고 본격적으로 농사에 들어가는 시점인 정월 대보름 때 협업이 원활

히 이루어지도록 마을 공동체 의식을 다지는 축제를 말한다.

이 마을축제에는 장승제 이외에 솟대를 세우는 솟대제소도제蘇塗祭, 생솔가지나 나뭇더미를 쌓아 만든 달집을 태우는 동화제洞火祭, 볏가릿대를 세우는 화간제禾竿祭, 줄다리기, 지신밟기 등 마을마다 독특한 놀이가 전개되었으며 오광대 탈놀음, 쥐불놀이도 대보름 마을축제의 하나였다. 마을에 따라서는 장승과 솟대를 함께 세우기도 하고, 동화제를 곁들이기도 했다. 이를 민속학에서는 '동제복합문화'라고 한다. 이 동제복합문화는 1970년대까지만 해도 실제로 마을축제 형식으로 전국 곳곳에서 행해졌다. 그러나 새마을운동과 급격한 이농 현상으로 향촌사회가 붕괴되면서 오늘날에는 몇몇 마을에서만 전통 민속놀이로 보존되고 있을 따름이다.

향촌사회에서 민중신앙으로 뿌리내린 마을장승은 곧 임진왜란 이후 중창되는 사찰의 진입로 길가 양쪽에 세우는 사찰장승의 유행으로 이어졌다. 이는 당시 사찰에서 불교와 아무런 인연이 없는 산신각을 세운 것과 맥락을 같이 하는 것이었다. 이때 산신각이 사찰 후미진 곳에 자리하여 대웅전에 비해 위상이 월등히 낮은 것을 보여주듯, 장승은 사천왕보다 훨씬 아래, 일주문 바깥에 세워지는 것이 보통이었다.

그리고 장승은 읍성의 성문 밖에도 세워지는 등 관에서도 받아들여져 제주도에서는 '돌하르방'이라는 이름으로 오늘날까지 전하고 있다. 이렇게 조선 후기의 장승은 마을장승, 사찰장승, 관의 장승 등 세 유형이 있는데, 1999년 국립민속박물관에서 조사하여 학계에 보고된 장승 유적지는 무려 540여 곳에 이른다. 김두하가 일찍이 전국의 장승을 철저히 조사하여 펴낸《벅수와 장승》(집문당, 1990)은 이 분야의 고전이 되었다.

장승의 형태와 명칭

장승의 형태는 나무장승과 돌장승(석장승) 두 가지가 있다. 나무장승은 수명이 짧기 때문에 몇 해 간격으로 대보름에 새로 만들어 대부분 먼저 만든 것들과 열을 지어 세웠다. 솟대와 함께 세운 경우도 많다. 이에 비해 돌장승은 항구성이 있어

오랜 연륜을 보여주며 미술사적 편년에 중요한 사료가 되고 있다.

- 〈부안 서문안 당산〉, 1689년, 국가민속문화재 18호
- 〈나주 운흥사雲興寺 돌장승〉, 1719년, 국가민속문화재 12호
- 〈남원 실상사 돌장승〉, 1725년, 국가민속문화재 15호
- 〈통영 문화동 벅수〉, 1906년, 국가민속문화재 7호

장승은 우뚝 서 있는 모양으로 나무장승이든 돌장승이든 툭 불거진 퉁방울 눈에 주먹코, 그리고 삐져나온 송곳니를 특징으로 하며 여기에 긴 수염과 전립형 戰笠形 모자를 쓴 것이 하나의 정형이다. 이는 무서운 모습으로 수호신상의 위력을 강조한 것인데 그 유래는 대체로 선사시대부터 내려오던 토속적인 도깨비 모습에 불교의 수호신상인 사천왕과 금강역사金剛力士, 또 도교의 수호신상인 금장군金將軍, 갑장군甲將軍과 결합하면서 형성된 것으로 생각되고 있다.

장승의 몸에는 대개 이름이 새겨져 있다. 남녀 한 쌍을 이루며 각각 천하대장군天下大將軍, 지하여장군地下女將軍이라 쓰여 있는 것이 보통인데 남녀 구별 없이 쌍을 이룰 때는 동방대장군東方大將軍과 서방대장군西方大將軍, 방어대장군防禦大將軍과 진서대장군鎭西大將軍 등으로 방위를 나타내기도 한다. 사찰장승의 경우는 하동 쌍계사에서 보이듯 가람선신伽藍善神, 외호선신外護善神으로 명확히 그 역할이 쓰여 있기도 하다.

그리고 전라도 지역 돌장승에는 당장군唐將軍과 주장군周將軍, 상원주장군上元周將軍과 하원당장군下元唐將軍, 또는 상원당장군上元唐將軍과 하원주장군下元周將軍 등 비슷한 이름이 여러 형태로 쓰여 있는데 아직 그 의미는 아직 명확히 규명되지 않았다.

학자에 따라서는 상원上元은 정월 대보름, 하원下元은 음력 10월 15일을 지칭하는 것으로 보며, 도교의 삼원장군三元將軍에서 유래한 것이라고 말하기도 한다. 특히 전라도 지역에서 이런 이름이 많이 등장하는 것을 두고 전라도에서 크게 유행했던 판소리 〈적벽가赤壁歌〉에 등장하는 주유周瑜와 연결 짓기도 한다. 다만 이름의 유래와는 별개로 남녀 한 쌍으로 표현되는 경우가 많다.

또 민간에서 부르는 장승의 이름은 지역에 따라 다르지만 대체로 장생長栍, 벅수, 짐대 등이 있다. 장생은 장승의 한자 표기로 이정표 기능이 강조된 것이고, 벅수의 어원은 법수法首로 불경에 나오는 법수보살法首菩薩에서 유래하였으며 지킴이로서의 의미가 들어 있다. 짐대는 나무장승의 생긴 모습을 일컫는 말이다. 지방에 따라서는 장승을 할아버지·할머니라고 부르는 곳이 있는데 이는 그 모습이 아주 인자하게 표현된 장승을 친숙하게 부른 것이다. 돌하르방의 하르방은 할아버지의 제주어이다.

장승의 이미지는 세 가지 유형으로 나눌 수 있다. 〈남원 실상사 돌장승〉처럼 무섭고 위압적인 사천왕상을 연상시키는 것, 〈나주 불회사 돌장승〉처럼 할아버지·할머니라고 불릴 정도로 어진 모습을 보여주는 것, 〈상주 남장사 돌장승〉처럼 굳센 젊은이의 상으로 민중의 자화상적 이미지를 나타낸 것 등이다.

위엄 있는 장승

〈남원 실상사 돌장승〉은 네 개가 세워져 있었는데, 그중 하나는 1936년 홍수 때 떠내려갔고, 현재는 세 개만 남아 있다. 만수천 해탈교의 실상사 쪽 길 좌우로 대장군大將軍과 상원주장군이 서 있고, 다리 건너편에는 옹호금사축귀장군擁護金沙逐鬼將軍이 있다. 받침돌의 기록을 통해 대장군은 1725년(영조 1), 상원주장군은 1731년(영조 7)에 세웠음을 알 수 있다. 이 지방 사람들은 벅수라고 부른다.

대장군은 높이 약 2.5미터로 통방울눈에 주먹코를 하고 벙거지를 쓰고 있는데, 부라린 두 눈동자와 야무지게 다문 입, 그리고 늘씬하게 휜 수염 등 안면 조각에 입체감이 아주 훌륭하게 표현되어 있다.도4 불교의 인왕상처럼 힘과 위엄을 강조하는 가운데 눈썹 사이에는 부처님 상에만 표현하는 백호 돌기가 있다. 사찰의 장승이기 때문에 일어난 자연스런 형태의 변화일 것이다. 이에 비하면 상원주장군과 옹호금사축귀장군은 마을장승과도 같은 형태로, 커다란 전립형 모자에 왕방울 눈과 주먹코가 유난히 강조되어 있으며 송곳니는 입 옆으로 길게 삐져나와 있다.도5

〈영암 쌍계사터 돌장승〉은 주장군과 당장군이라는 이름을 갖고 있는데 위엄

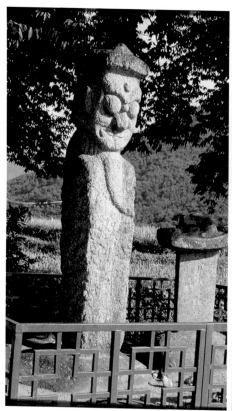
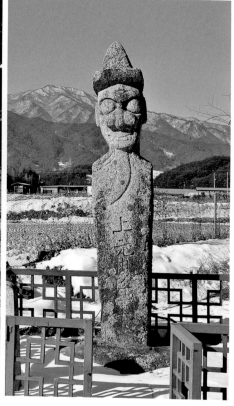

4 남원 실상사 돌장승 중 대장군, 1725년, 높이 253cm, 국가민속문화재 15호, 전북 남원시 산내면 입석리

5 남원 실상사 돌장승 중 상원주장군, 1731년, 높이 270cm, 국가민속문화재 15호, 전북 남원시 산내면 입석리

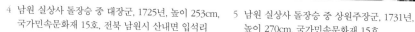

있는 이미지로 꾸부정한 어깨에 고개를 약간 왼쪽으로 틀고 있고 부리부리한 왕방울눈에 긴 수염을 하고 있는 무서운 얼굴이다.도6 쌍계사터에 남아 있는 괘불받침대에 1739년(영조 15)을 가리키는 '건륭기미乾隆己未'라는 명문이 있어 아마도 그 무렵에 세운 것이 아닌가 생각되고 있다.

　　〈통영 문화동 벅수〉는 높이 약 2미터에 얼굴에는 붉은색을 칠하고, 턱수염과 머리, 귀에는 검은 먹을 칠하여 속칭 화장한 돌장승으로 불린다.도7 토지대장군土地大將軍이라는 이름을 갖고 있고 뒤쪽에 '광무光武 10년(1906년)'이라는 명문이 쓰여 있다. 일반적인 장승의 형태를 따랐으면서도 눈언저리와 눈썹의 검은 채색, 눈 밑의 기미 낀 모습, 쪽박 모양으로 눈 밑까지 찢어 올라간 입, 그리고 팔자八字로 길게 뻗은 송곳니와 앞니, 세 갈래로 갈라진 턱수염 등 모두가 불필요하게 과

6 영암 쌍계사터 돌장승 중 주장군, 1739년 무렵,
 높이 345cm, 전남 영암군 금정면 남송리

7 통영 문화동 벅수, 1906년, 높이 201cm,
 국가민속문화재 7호, 경남 통영시 문화동

장되고 왜곡되었다. 장승의 위엄을 과장한 나머지 괴기스러운 형태로 나타난 것
으로 보인다.

할아버지·할머니상

전라도에는 할아버지·할머니로 불리는 돌장승들이 많다. 대표적인 예가 〈부안
동문안 당산〉과 〈부안 서문안 당산〉이다. 이 당산들은 각각 솟대(당산)와 상원주
장군(할아버지), 하원당장군(할머니)으로 구성되어 있는데 이 중 서문안 당산의 솟
대(할아버지 당산)에 화주化主의 이름과 함께 '강희康熙 28년(1689년)'이라는 제작연
도가 새겨져 있다. 이는 장승의 현재까지 알려진 가장 오래된 제작연도이다.

8　부안 서문안 당산(왼쪽부터 할아버지당산, 할머니당산, 상원주장군, 하원당장군), 1689년, 국가민속문화재 18호,
　전북 부안군 부안읍 서외리

강희이십팔년기사이월일입　　　　　　　康熙二十八年己巳二月日○□
화주가선대부김성○입 화주김…　　　　化主嘉善大夫金成○立化主金○…
(정승모, 〈조선시대 석장의 건립과 그 사회적 배경-전라도 부안·고창의 사례를 중심으로〉, 《태동고
전연구》 10, 1993)

〈부안 서문안 당산〉의 돌장승 한 쌍은 높이 약 2미터 내외로 비록 마모가 심
해 그 원형에 손상이 많이 갔지만, 할아버지상(상원주장군)은 삼각형 돌을 이용하
여 인상이 날렵하며 할머니상(하원당장군)은 넓은 돌을 이용하여 둥근 맛이 나는
듬직한 상이다.도8 두 장승 모두 양쪽 볼이 길게 늘어져 인자한 표정을 짓고 있다.
그러나 장승 본래의 이미지에 할머니와 할아버지의 얼굴을 무리하게 담아내려

9 나주 불회사 돌장승 중 하원당장군, 18세기 초,
 높이 315cm, 국가민속문화재 11호,
 전남 나주시 다도면 마산리

10 나주 불회사 돌장승 중 주장군, 18세기 초,
 높이 180cm, 국가민속문화재 11호,
 전남 나주시 다도면 마산리

한 탓에 조형상 어색한 면이 있다.

　전남 나주시에 있는 〈나주 불회사佛會寺 돌장승〉(국가민속문화재 11호)는 우리 나라 돌장승의 백미라고 할 수 있는 뛰어난 조각이다.도9·10 사찰장승이지만 마 을장승 이미지를 그대로 옮긴 것으로 때로는 인자하고 때로는 무서운 우리네 할 아버지·할머니상임을 한눈에 느끼게 하는 사실적인 박진감과 전형성을 보여주 고 있다. 이마가 불거진 형상의 할아버지상(하원당장군)은 동그란 눈에 양 볼이 불 거지고, 일자로 꽉 다문 입 사이로 다 빠지고 남은 이 두 개가 삐져나오고, 턱 밑 긴 수염이 마치 머리댕기를 땋듯이 엮어 내려졌다. 할머니상(주장군)은 광대뼈가 튀어나오고 이가 다 빠졌는데, 오므린 입가의 맑은 표정이 한없이 인자한 인상을 풍긴다. 장승의 기본 형태를 준수하되 그것을 할아버지·할머니라는 완전히 다른

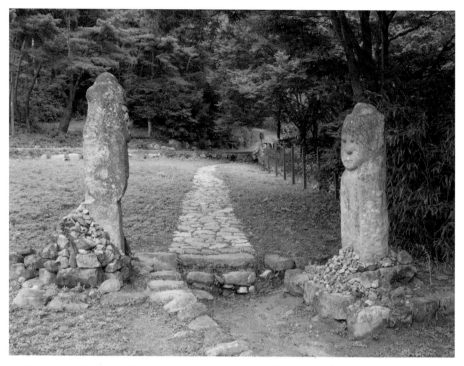

11 창녕 관룡사 돌장승, 1773년 무렵, 여장승(왼쪽) 높이 250cm, 남장승(오른쪽) 높이 220cm,
경남 창녕군 창녕읍 옥천리

이미지로 바꾸는 데 성공했다고 할 수 있다.

〈창녕 관룡사觀龍寺 돌장승〉은 영남 지방의 대표적인 돌장승으로 높이 2미터
가 훨씬 넘는 크기로 입체적 표현 형식이 뛰어나다.도11 토실토실 살이 찐 형상으
로, 할아버지상은 상투를 튼 것 같은 둥근 머리에 안경을 낀 것처럼 보이는 눈이
이채롭고, 할머니상은 꼭 다문 입가로 삐져나온 송곳니가 소담한 시골 노인을 연
상케 한다. 같은 시기에 제작된 것으로 보이는 관룡사 당간지주에는 '건륭 38년
(1773년)'이라는 명문이 새겨져 있다.

민중의 이미지

민속미술로서 장승의 제멋을 보여주는 것은 아무래도 민중의 자화상이라 할 수
있는 마을장승에서 찾을 수 있다. 그 대표적인 예로 전북 남원시 운봉읍 서천리

12 남원 서천리 돌장승 중 진서대장군, 19세기,
　　높이 210cm, 국가민속문화재 20호,
　　전북 남원시 운봉읍 서천리

13 상주 남장사 돌장승, 1832년, 높이 186cm,
　　경북 상주시 남장동

에 있는 돌장승을 들 수 있다. 남원 지방은 장승문화가 발달하여 실상사, 운봉마을, 아영마을, 덕실마을 등에 장승이 퍼져 있다. 운봉마을에 있는 장승만 해도 서천리 2기, 북천리 2기, 권포리 4기 등 8기나 된다.

　　지리산을 뒤로한 마을 들녘에 세워진 〈남원 서천리 돌장승〉(국가민속문화재 20호)은 방어대장군, 진서대장군이라는 이름을 갖고 있으나 이 이름과는 무관하게 얼굴에 실린 표정은 평생을 농사일로 보내고, 온갖 힘든 일과 억울함을 당했으면서도 그것이 인생이려니 생각하고 살아온 민중의 얼굴 바로 그것이다.도12 얼어터질 대로 터진 형상으로 나타난 그 인상에서 욕심 없이 살다간 민중의 천진함과 건강함을 느낄 수 있다. 재료인 거친 화강암의 특성이 그대로 살아 있고, 별다른 조형적 수식 없이 새겨져 있어 민속미술의 참맛을 느끼게 된다. 장승이라는 형식 속에서 이처럼 대담하게 변형된 것은 장승을 세운 민중들의 자의식이 반영된 결과로 생각된다.

14 무안 남산공원 돌장승 중 동방대장군, 1741년,　　　15 진도 덕병리 돌장승 중 진살등, 19세기, 높이 210cm,
　　높이 199cm, 전남 무안군 무안읍 성남리　　　　　　　소재 미상

　　　장승을 민중의 자화상으로 보았을 때, 〈상주 남장사 돌장승〉은 분노하며 노려보는 모습이라는 점에서 주목할 만하다.도13 성난 민중의 상이라고 할 정도로 이미지가 강렬한데, 재료가 차돌이기 때문에 더욱 그런 인상을 준다. 아쉽게도 쌍을 이루던 장승 하나를 잃어버렸지만 장승 조각으로서의 뛰어난 조형을 보여주는 예라 할 수 있다.

　　　또 전남 무안군 무안읍 남산공원에 있는 돌장승은 동방대장군과 서방대장군이라는 이름을 갖고 있는데, 이 마을의《향약계첩鄕約契帖》에 따르면 1741년(영조 17)에 제작된 것으로 추정된다. 달걀형의 눈과 오똑한 코만 도드라지게 조각되었고 두툼한 입술과 귀의 모습이 영락없는 미소년의 표정이다. 높이 약 2미터로 간결한 느낌을 주며, 훤칠한 선돌의 맛을 잘 살려낸 아담한 장승이다.도14 그러면서도 그 명칭처럼 동쪽과 서쪽의 수호신으로서의 형상성을 지녔다.

　　　이처럼 장승 중에는 젊고 건강한 미소년 또는 청년상으로 담아낸 예가 더러

16 1914년 제주성 동문 밖 돌하르방(국립중앙박물관 소장 유리건판 사진)

있다. 전남 진도군 군내면 덕병리에 있던 〈진도 덕병리 돌장승〉은 1989년에 도난
당해 지금은 1993년에 새로 세운 것이 서 있지만 본래는 장승제인 거릿제가 전
승되는 예로 유명하였다. 바다에 접한 원뚝에서 마을로 들어가는 입구 동서로 세
워져 있었는데, 훤칠한 키의 미소년이라는 인상을 준다.도15 개구쟁이 티가 역력
히 살아 있는 이 장승들은 한쪽은 무덤덤하고 한쪽은 해맑은 웃음을 띠고 있다.
관모를 쓴 얼굴의 모습은 간결하게 표현되었지만, 몸체는 좌우를 두툼하게 높여
어깨와 팔을 앞으로 내민 형상이다.

제주의 돌하르방

제주의 돌하르방은 본래 읍성의 대문 앞에 세워진 지킴이였다. 1914년 일제가 토
지측량을 실시할 때 남긴 기록사진에서 제주성 동문 밖에 마주 보는 두 쌍의 돌

하르방이 그대로 서 있는 것을 확인할 수 있다.도16 육지의 장승들이 사찰장승이거나 마을장승인 것과는 아주 다르다. 조선시대 제주에는 제주목·정의현·대정현 1목 2현이 설치되었고 각 목과 현의 중심지에는 읍성이 둘려 있었다. 이 읍성들의 세 대문(남문, 동문, 서문) 앞에 돌하르방이 세워졌던 것이다.

제주에 돌하르방이 언제부터 만들어져 세워졌는지 그 역사적 유래를 알려주는 정확한 기록은 없다. 다만 1918년에 김석익金錫翼이 지은 《탐라기년耽羅紀年》에 "영조 30년(1754)에 목사 김몽규金夢奎가 옹중석翁仲石을 성문 밖에 세웠다"는 기록이 있다. 옹중석이란 이름은 중국 진시황 때 장수인 완옹중完翁仲의 이야기에서 유래한 것이다. 진나라가 흉노의 침입을 막느라 만리장성을 쌓을 때 완옹중이 매우 용맹하여 흉노족이 벌벌 떨었다고 한다. 그가 죽자 진시황은 구리로 그의 형상을 만들어 성문 앞에 세워놓았다. 흉노는 완옹중이 죽었다는 소문을 듣고 진나라에 쳐들어왔는데 멀리 성문 앞에 서 있는 완옹중을 보고 그대로 도망갔다고 한다. 이후 성문 앞에 수호상으로 옹중석을 세웠다고 한다.

결국 《탐라기년》의 옹중석은 성문 밖에 지킴이 역할로 세워진 석인상을 가리키며, 육지로 치면 장승이다. 이로 미루어볼 때 돌하르방은 1754년 무렵, 혹은 그 이전에 만들어졌다는 것을 알 수 있다. 그리고 관덕정과 삼성혈 앞 돌하르방이 중요한 것은 조각 자체가 가장 멋있을 뿐만 아니라, 절대연대 내지 하한연대가 있어 더욱 가치가 있기 때문이다.

돌하르방이란 말은 근래에 생긴 것이다. 이전에는 고을마다 다양하게 불려 제주도에서도 통일된 명칭 없이 우석목偶石木·무석목·벅수머리·돌영감·수문장·장군석·옹중석·돌미륵·백하르방 등 여러 가지 명칭으로 불렸다. 그중 수호상으로서의 의미를 가진 우석목이 가장 널리 쓰이는 명칭이었다. 그런데 1971년 지방문화재로 지정되면서 돌하르방이라는 명칭으로 등록한 것이 급속하게 퍼져 아주 오래된 이름처럼 되었다.

제주에서 어디를 가나 보게 되는 돌하르방 중 18세기부터 내려오는 것은 모두 47기이다. 본래 제주성 24기, 대정읍성 12기, 정의읍성 12기 등 48기가 있었는데 제주성의 돌하르방 중 1기는 분실되었고, 2기는 서울의 국립민속박물관으로 옮겨져 현재 제주도에 남아 있는 것은 45기이다. 제주성 돌하르방은 관덕정

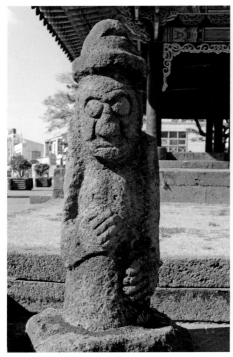
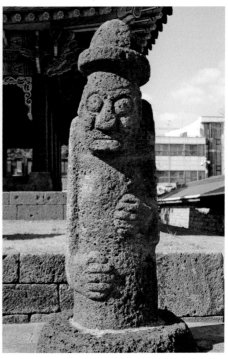

17 제주성 관덕정 앞 남쪽 돌하르방, 1754년 이전, 18 제주성 관덕정 앞 북쪽 돌하르방, 1754년 이전,
 높이 216cm, 제주 제주시 삼도2동 높이 213cm, 제주 제주시 삼도2동

앞뒤에 4기, 삼성혈 입구에 4기 등 제주시 곳곳에 흩어져 있으며 대정읍성과 정
의읍성의 돌하르방들은 각 성문 자리에 4기씩 서 있다.

　　그중 관덕정 앞에 서 있는 두 돌하르방은 가히 명작이라 할 만하다.도17·18 둘
다 우람한 키에 굳게 다문 입, 부리부리한 눈, 이마의 주름과 볼의 근육, 그리고
우람한 가슴근육은 지킴이로서 당당하고 근엄하다. 남쪽 분은 정면정관에 조금
은 인자해 보이지만 북쪽 분은 고개를 약간 돌리고 노려보는 품이 제법 무섭다.
인체 비례와 이목구비는 분명 과장과 변형을 가한 것이지만 마치 살아 있는 듯한
생동삼을 느끼게 한다. 그것이 예술이다.

　　이에 비해 정의읍성의 돌하르방은 얼굴이 공처럼 동그랗고 눈초리가 조금
올라가 있다.도19 전체적으로 넓적한 느낌을 주며 양손을 배 쪽에 공손히 얹어 단
아한 모습이다. 그리고 대정읍성의 돌하르방은 키도 작고 몸집도 작다. 다른 지역
돌하르방에 비해 코가 낮고 입이 작고 눈 주위가 움푹하여 소박하고 친근한 느낌

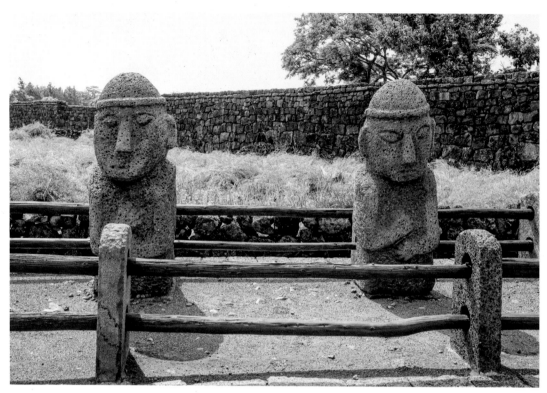

19 제주 정의읍성 남문 돌하르방, 1754년 이전, 왼쪽 높이 152cm, 오른쪽 높이 159cm, 제주 서귀포시 표선면 성읍리

을 준다. 양손이 가지런히 위아래로 놓였으나 개중에는 두 손을 깍지 낀 것도 있
어 주먹을 불끈 쥔 모습이 아니다.

　　제주도 특유의 숭숭이돌에 새긴 돌하르방은 어느 지역 장승보다도 그 양식
화된 일정한 형태가 특징인데, 간결한 형태 요약을 통한 단순미라고 할 만하다.
제주도 돌하르방이 문화사적으로 중요한 의의를 갖는 것은 민民의 신앙인 장승을
관官이 받아들여 수호상으로 세웠다는 점이다. 이로 인해 조형상 관의 권위를 앞
세워 위엄이 강조되었고, 또 행정적·재정적 지원을 받았기에 기술적으로 육지의
마을장승보다 훨씬 뛰어나다. 이는 민의 욕구를 관이 받아들였을 때 수준 높은
성취를 이룰 수 있음을 보여주는 것이다.

20 순천 선암사 장승, 전남 순천시 승주읍 죽학리

사찰의 나무장승

돌장승이 주로 호남·영남·제주 지방에 산재된 것에 반해, 나무장승은 곳곳에 널리 분포되어 있다. 절의 입구에는 돌장승을 세우기도 했지만 나무장승을 세운 경우도 여럿 찾아볼 수 있는데, 보존이 어려워 오래된 예를 찾기 힘들고 근래에 들어와 변질된 것들이 대부분이다.

〈순천 선암사 장승〉은 1904년에 만든 것은 선암사 설선당說禪堂에 보관 중이고, 지금은 1987년에 새로 만든 나무장승이 서 있는데 얼굴 표정을 살려낸 조각 솜씨가 뛰어나다.도20 〈하동 쌍계사 장승〉은 절로 들어가는 길 한쪽에 서서 나무장승의 멋을 전해주었으나 아쉽게도 본래 자리에는 더 이상 남아 있지 않다.도21 그리고 비교적 오래된 것으로 생각되는 〈함양 벽송사碧松寺 장승〉, 〈고창 선운사 장승〉(전남대학교박물관 소장) 등이 있다.

21 하동 쌍계사 장승, 2005년 사진, 경남 하동군 화개면 운수리

　　이러한 장승들의 제작 수법은 나무라는 재질의 제약과 특징으로 크게 두 가지 유형이 보인다. 하나는 거목을 뿌리째 뽑아 거꾸로 세워서 뿌리를 그대로 산발한 머리 모양으로 삼은 것이고 또 하나는 통나무 줄기를 민머리로 하고 있는 것이다.

마을의 나무장승

마을의 나무장승은 대개 대보름 장승제 때 세워졌는데, 앞서 제작된 것과 무리를 지었고, 새끼에 한지를 끼운 금줄로 성역을 나타내곤 했다. 나무장승들이 집체적으로 서서 금줄로 장식된 모습은 현대 설치미술과 같은 분위기가 있었다.

　　나무장승은 마을마다 깎는 방식이 달랐는데 〈공주 탄천면 송학리 장승〉은

22 공주 탄천면 송학리 장승, 충남 공주시 탄천면 송학리

얼굴을 입체적으로 동글게 다듬고 이목구비를 표현하여 조각적으로 기법이 뛰어
났다.도22 이에 비해 대부분 마을의 나무장승들은 눈·코·귀·입의 형상을 간결하
게 음각하거나 또는 평면에 먹으로 나타내어 조형적인 멋을 따로 찾기 힘든 경우
가 많다.

　〈광주 엄미리 장승〉은 자귀로 대담하게 눈, 코, 입을 나타낸 것이 마치 현대
조각을 떠올리게 할 만큼 단순한 형태 요약이 탁월하게 표현되었다.도23 또 부여
무량사 입구 마을의 나무장승은 목리를 이용하여 추상적으로 얼굴을 나타내어
역시 현대미술의 한 장면을 연상케 한다.도24 이러한 마을 나무장승들은 그 발상
의 기발함과 재료의 자연미를 살려내는 기법으로 민속미술만의 조형적 아름다움
을 보여주었다. 그러나 향촌사회의 붕괴와 함께 이 장승문화는 맥이 끊겨 안타깝
게도 더 이상 그 옛날의 전통을 보여주지 못하고 있다.

23 광주 엄미리 장승, 경기 광주시 남한산성면 엄미리

24 부여 무량사 입구 마을 장승, 충남 부여군 외산면 만수리

25 농경문 청동기, 너비 12.8cm, 보물 1823호, 국립중앙박물관 소장

솟대신앙

동제복합문화에는 장승문화와 함께 솟대신앙이 포함되어 있다. 마한에는 소도라는 성역이 있어 죄 지은 자라도 그 안에 들어가면 잡지 못했다고 하는데, 여기서 솟대가 유래한 것으로 보인다. 솟대는 나무 장대 위에 날아가는 새를 조각한 형태로 표현되어 왔다. 대전 괴정동에서 출토된 것으로 전하는 〈농경문 청동기〉(보물 1823호)에 그려진 솟대가 그 뿌리와 연원을 말해준다.도25

솟대에 조각된 새는 청둥오리로 생각되고 있다. 세계의 많은 민족들은 태양에 대한 신앙과 함께 새에 대한 신앙을 지니고 있는데, 이는 때가 되면 날아왔다가 때가 되면 날아가는 철새가 태양의 사자(메신저)라고 생각했기 때문인 것으로 해석된다. 우리나라 원삼국시대와 가야의 제기 중에 오리형토기가 많은 것도 같은 이유로 보인다.

돌로 만든 솟대도 있지만, 많은 마을에서는 정월 대보름에 나무장승과 함께 솟대를 세웠다. 대표적인 예로 경기도 광주시 초월읍 무갑리와 남한산성면 엄미

26 강릉 강문동 진또배기, 강원 강릉시 강문동

27 화순 가수리 솟대, 전남 화순군 동복면 가수리

28 부안 돌모산 당산, 19세기, 높이 250cm,
전북 부안군 부안읍 내요리

리, 충남 부여군 은산면 은산리, 충남 공주시 탄천면 송학리 등의 마을장승은 솟대와 함께 세워져 있었다.

그리고 거대한 기념물로 조각하여 오랫동안 세워놓은 솟대로는 〈강릉 강문동 진또배기〉가 있다.도26 전신주만 한 높이의 Y자형 나뭇가지에 세 마리 새가 날아가고 있어, 솟대 중 조형성이 가장 뛰어난 것으로 꼽힌다. 특히 저녁노을을 배경으로 서 있는 진또배기는 성스러우면서도 신비한 분위기를 자아냈다. 그러나 유감스럽게도 근래 들어 주변에 그 모습을 따라 만든 조형물을 잔뜩 세워 본래의 모습을 잃었다. 때문에 현재 솟대의 멋을 보여주는 것으로는 오히려 〈화순 가수리 솟대〉를 꼽게 된다.도27 돌로 만든 솟대의 전형적인 예로는 〈부안 돌모산 당산〉이 있다.도28

참고서목

저술에 참고한 저서와 도록 및 보고서만을 챕터별로 간추려 제시하고 논문은 싣지 않았다.

건축

저서

고유섭, 《조선건축미술사 초고》, 열화당, 2010.
김개천, 《명묵의 건축》, 안그라픽스, 2004.
김광언, 《한국의 주거민속지》, 민음사, 1988.
김동욱, 《조선시대 건축의 이해》, 서울대학교출판문화원, 2013.
김봉렬, 《김봉렬의 한국건축 이야기》 전3권, 돌베개, 2006.
_____, 《한국의 건축》, 공간사, 1985.
김왕직, 《알기 쉬운 한국건축 용어사전》, 동녘, 2007.
김정기, 《한국미술전집14: 건축》, 동화출판공사, 1980.
박선주, 《하늘 아래 기와집을 거닐다》, 다른세상, 2006.
박언곤, 《한국의 누》, 대원사, 1991.
박정해, 《조선 유교건축의 풍수 미학: 서원과 향교건축을 중심으로》, 민속원, 2013.
신영훈, 《사원 건축》, 대원사, 1989.
_____, 《한옥의 정심》, 광우당, 1985.
_____, 《한국의 고궁》, 한옥문화, 2005.
유홍준, 김영철, 《건청궁, 찬란했던 왕조의 마지막 기억》, 눌와, 2007.
이강근, 《한국의 궁궐》, 대원사, 1991.
이상해, 《궁궐·유교건축》, 솔출판사, 2004.
이종묵, 《조선의 문화공간》 전4권, 휴머니스트, 2006.
장경호, 《한국의 전통건축》, 문예출판사, 1992.
주남철, 《한국건축사》, 고려대학교출판부, 2006.
_____, 《한국주택건축》, 일지사, 1980.
진홍섭, 《한국미술사자료집성5: 조선중기 건축, 조각, 서사, 공예》, 일지사, 1996.
최완기, 《한국의 서원》, 대원사, 1991.
한국건축역사학회, 《한국건축사연구》 전2권, 발언(건설기술네트워크), 2003.
한국서원연합회, 《한국의 서원문화: 한국 서원의 세계문화유산적 가치》, 문사철, 2014.
_____, 《한국의 서원유산1》, 문사철, 2014.
홍순민, 《홍순민의 한양읽기: 궁궐》, 눌와, 2017.
_____, 《홍순민의 한양읽기: 도성》, 눌와, 2017.

도록 및 보고서

김원 글, 강운구·임응식·주명덕 사진, 《한국의 고건축》 전7권, 광장, 1979~1981.
문화재청, 《가옥과 민속마을》 전3권, 문화재청, 2010.
삼성미술관 리움, 《한국건축예찬-땅의 깨달음》, 삼성미술관 리움, 2015.
서울역사박물관, 《성균관과 반촌》, 서울역사박물관, 2019.
한국고건축박물관, 《한국고건축박물관》, 다인·VAN, 2004.

불교미술

저서

강우방·김승희, 《감로탱》, 예경, 2010.
강우방·신용철, 《탑》, 솔출판사, 2003.
권중서, 《불교미술의 해학: 사찰의 구석구석》, 불광출판사, 2010.
김남희, 《조선시대 감로탱화》, 계명대학교출판부, 2018.
김리나 외, 《한국불교미술사》, 미진사, 2011.
김봉렬, 《불교건축》, 솔출판사, 2004.
김영주, 《조선시대불화연구》, 지식산업사, 1986.
_____, 《한국불교미술사》, 솔출판사, 1996.
김원룡, 《한국의 미9: 석탑》, 랜덤하우스코리아, 1992.
_____, 《한국의 미16: 조선불화》, 랜덤하우스코리아, 1992.
김정희, 《극락을 꿈꾸다》, 보림출판사, 2008.
_____, 《불화》, 돌베개, 2009.
_____, 《조선왕실의 불교미술》, 세창출판사, 2020.
문명대, 《불교미술개론》, 동국역경원, 1992.
_____, 《한국불교미술사》, 한언출판사, 2002.
_____, 《한국불교미술의 형식》, 한언출판사, 2000.
박은경, 《조선 전기 불화 연구》, 시공사, 2008.
손신영, 《조선후기 불교건축 연구》, 한국학술정보, 2020.
유마리·김승희, 《불교회화》, 솔출판사, 2004.
자현, 《불화의 비밀》, 조계종출판사, 2017.
장충식, 《한국 불교미술 연구》, 시공사, 2004.
_____, 《한국의 불교미술》, 민족사, 1997.
장희정, 《조선후기 불화와 화사 연구》, 일지사, 2003.
정명호, 《석등》, 대원사, 1992.
정병삼, 《한국 불교사》, 푸른역사, 2020.
정성권, 《고려와 조선 석조문화재로 보는 역사》, 학연문화사, 2021.
정영호, 《석탑》, 대원사, 1989.
_____, 《한국미술전집7: 석조》, 동화출판공사, 1973.
진홍섭, 《한국불교미술》, 문예출판사, 1998.
_____, 《한국의 석조미술》, 문예출판사, 1995.
최선일, 《조선후기 조각승과 불상 연구》, 경인문화사, 2011.
최성규, 《삶과 초월의 미학: 불화 상징 바로 읽기》, 정우서적, 2006.
홍병화, 《조선시대 불교건축의 역사》, 민족사, 2020.
홍윤식, 《불화》, 대원사, 1989.

_____, 《한국불화의 연구》, 원광대학교출판국, 1980.
_____, 《한국의 불교미술》, 대원정사, 1986.
황수영, 《한국의 불교미술》, 동국역경원, 2005.
_____, 《한국미술전집6: 석탑》, 동화출판공사, 1974.
흥선, 《석등: 무명의 바다를 밝히는 등대》, 눌와, 2011.

도록 및 보고서

국립중앙박물관, 《조선의 승려 장인》, 국립중앙박물관, 2021.
_____, 《영월 창령사 터 오백나한》, 국립중앙박물관, 2019.
동국대학교박물관, 《禪·善·線描佛畫 빛으로 나투신 부처》,
　　　동국대학교박물관, 2013.
문명대·유성웅, 《한국불교미술대전》 전7권, 한국색채문화사,
　　　1994.
문화재청, 《문화재대관 보물-불교조각》 전2권, 문화재청,
　　　2016, 2017.
문화재청·성보문화재연구원, 《대형불화 정밀조사 보고서》
　　　전40권, 문화재청·성보문화재연구원, 2016~2021.
본태박물관, 《다정불심》, 본태박물관, 2013.
불교중앙박물관, 《삶, 그후: 지옥중생 모두 성불할 때까지》,
　　　불교중앙박물관, 2010.
_____, 《붉고 화려한 장엄의 세계》, 불교중앙박물관, 2015.
성보문화재연구원, 《한국의 불화》 전40권, 성보문화재연구원,
　　　1996~2007.
통도사성보박물관, 《감로》 전2권, 통도사성보박물관, 2005.
홍익대학교박물관, 《조선시대불화전》, 홍익대학교박물관,
　　　1990.

능묘조각

저서

김우림, 《조선시대 사대부 무덤 이야기》, 민속원, 2016.
김이순, 《대한제국 황제릉》, 소와당, 2010.
_____, 《조선왕실 원의 석물》, 한국미술연구소CAS, 2016.
국립문화재연구소, 《가보고 싶은 왕릉과 그 기록》,
　　　국립문화재연구소, 2008.
신정일, 《왕릉 가는 길》, 쌤앤파커스, 2021.
양희제, 《한국 전통 석조문화재》, 인문사, 2012.
은광준, 《조선왕릉 석물복식》, 민속원, 2010.
_____, 《조선왕릉 석물지》 전2권, 민속원, 1985, 1992.
이규위, 《조선 왕릉 실록》, 글로세움, 2012.
이병유, 《왕에게 가다》, 비틀북스, 2008.
이창환, 《신의 정원 조선왕릉》, 한숲, 2014.
이호일, 《조선의 왕릉》, 가람기획, 2003.
장경희, 《조선왕릉》, 솔과학, 2018.
장영훈, 《왕릉풍수와 조선의 역사》, 대원사, 2000.
한국문원 편집실, 《문화유산-왕릉》, 한국문원, 1995.

도록 및 보고서

경기도박물관, 《경기 묘제 석조 미술-조선전기(상)》
　　　도판편·해설편, 경기도박물관, 2007.
_____, 《경기 묘제 석조 미술-조선후기(하)》 도판편·해설편,
　　　경기도박물관, 2008.
국립고궁박물관, 《조선왕릉, 왕실의 영혼을 담다》,
　　　국립고궁박물관 2016.
국립나주박물관, 《신령스러운 빛 영광》, 국립나주박물관,
　　　2020.
국립문화재연구소, 《역사의 숲, 조선왕릉》, 눌와, 2007.
_____, 《조선왕릉》 전9권, 국립문화재연구소, 2009~2015.
_____, 《조선왕릉 석물조각사》 전2권, 국립문화재연구소,
　　　2016~2017.
_____, 《조선왕실 원묘 종합학술조사보고서》 전2권,
　　　국립문화재연구소, 2018.
문화재청, 《서삼릉 유적현황 자료집》, 문화재청, 2003.
_____, 《서울 헌릉과 인릉 헌릉 신도비 정밀실측조사보고서》,
　　　문화재청, 2019.
_____, 《조선왕릉의 세계문화유산 등재 추진 종합 학술
　　　연구》, 문화재청, 2007.

민속미술

저서

김두하, 《벅수와 장승: 법도와 장승의 재료와 해설》, 집문당,
　　　1990.
김두하·윤열수, 《장승과 벅수》, 대원사, 1997.
목영봉, 《한국 향토 목각의 기초: 장승 솟대 배우기1》,
　　　한국학술정보, 2013.
_____, 《한국 향토 목각의 조각기법: 장승 솟대 배우기2》,
　　　한국학술정보, 2014.
안승복, 《장승》, 동천당, 2008.
육명심, 《장승》, 뿔, 2008.
이종철·황헌만, 《장승》, 열화당, 1988.
이필영, 《솟대》, 대원사, 1990.
정상원, 《장승》, 눈빛, 2000.
조병묵·장효민, 《솟대의 꿈》, 미세움, 2020.

도록 및 보고서

주명덕, 《한국의 장승》, 열화당, 1976.
최형범, 《겨레의 얼굴 장승: 최형범 다큐멘터리 사진집》,
　　　은혜사, 1993.

도판목록

3 진주 청곡사 청동은입사향완, 1397년, 높이 39cm,
　국립중앙박물관 소장
4 남원 실상사 백장암 청동은입사향로, 1584년, 높이 30cm,
　보물 420호, 금산사성보박물관 보관
5 흥천사명 동종, 1462년, 높이 282cm, 보물 1460호,
　서울 종로구 사직로 (사진: 김성철)
6 옛 보신각 동종, 1468년, 높이 318cm, 보물 2호,
　국립중앙박물관 소장 (사진: 픽스타)
7 남양주 봉선사 동종, 1469년, 높이 235.6cm, 보물 397호,
　남양주 봉선사 소장 (사진: 문화재청)
8 공주 갑사 동종, 1584년, 높이 128.5cm, 보물 478호,
　공주 갑사 소장 (사진: 김성철)
9 강화 동종, 사인, 1711년, 높이 198cm, 보물 11호,
　강화역사박물관 소장
10 고흥 능가사 동종, 김애립, 1698년, 높이 153.4cm,
　보물 1557호, 고흥 능가사 소장 (사진: 불교중앙박물관)
11 청동운판, 17세기 중엽, 58.0×59.2cm, 호암미술관 소장
12 경주 불국사 금고, 이만돌, 1769년, 지름 56.5cm,
　경주 불국사 소장
13 법고대, 조선 후기, 높이 175cm, 개인 소장
14 법고대, 조선 후기, 높이 88cm, 경기도박물관 소장
15 강화 전등사 업경대, 1627년, 밀영·천기, 높이 107cm,
　강화 전등사 소장
16 대구 동화사 업경대, 1728년, 높이 61cm, 대구 동화사 소장
　(사진: 불교중앙박물관)
17 영광 불갑사 업경대, 조선 후기, 높이 97cm, 영광 불갑사 소장
18 진주 청곡사 명경대, 1693년, 대인, 높이 109.5cm,
　진주 청곡사 소장 (사진: 불교중앙박물관)
19 밀양 표충사 명경대, 1688년, 높이 125.2cm, 밀양 표충사 소장
　(사진: 불교중앙박물관)
20 안성 칠장사 축원패, 1558년, 높이 67.3cm, 안성 칠장사 소장
　(사진: 불교중앙박물관)
21 울진 불영사 불패, 철현·영현·탁민, 1678년, 높이 43cm,
　울진 불영사 소장 (사진: 불교중앙박물관)
22 울진 불영사 전패, 철현·영현·탁민, 1678년, 높이 72.5cm,
　울진 불영사 소장 (사진: 불교중앙박물관)
23 상주 북장사 전패, 17세기 중엽, 높이 117~121.5cm,
　직지성보박물관 보관
24 순천 선암사 소대, 조선 후기, 높이 100cm, 순천 선암사 소장
　(사진: 불교중앙박물관)
25 여수 흥국사 소대, 조선 후기, 높이 96.5cm, 여수 흥국사 소장
　(사진: 불교중앙박물관)
26 목제극락조모양등잔, 조선 후기, 높이 18.9cm, 국립중앙박물관 소장
27 상주 북장사 경장, 조선 후기, 높이 145cm, 직지성보박물관 보관
28 구미 대둔사 경장, 1630년, 높이 120cm, 보물 2117호,
　구미 대둔사 소장
29 예천 용문사 대장전 윤장대(서쪽), 17세기 초, 높이 420cm,
　국보 328호, 예천 용문사 소장
30 영천 은해사 백흥암 극락전 수미단, 1643년, 높이 134cm,
　너비 413cm, 보물 486호, 영천 은해사 백흥암 소장
　(사진: 불교문화재연구소)
31 영천 은해사 백흥암 수미단 세부 (사진: 김정원)
32 대구 파계사 원통전 수미단, 17세기 초, 높이 145.5cm,
　너비 405.5cm, 대구 파계사 소장 (사진: 한국학중앙연구원)
33 김천 직지사 대웅전 수미단, 1651년, 보물 1859호, 높이 169cm,
　너비 1070cm, 김천 직지사 소장 (사진: 문화재청)
34 강진 무위사 극락보전 어칸의 교창살, 전남 강진군 성전면 월하리
　(사진: 픽스타)
35 강화 정수사 법당 어칸의 꽃창살, 인천 강화군 화도면 사기리
　(사진: 문화재청)
36 부안 내소사 대웅보전 꽃창살(부분), 전북 부안군 진서면 석포리

(사진: 내소사)
37 논산 쌍계사 대웅전 꽃창살(부분), 충남 논산시 양촌면 중산리
　(사진: 게티이미지뱅크, 픽스타)

48장 능·원 조각

장조 융릉 왼쪽 문신석 뒷면, 1789년, 높이 217.7cm,
　경기 화성시 안녕동 (사진: 문화재청)
1 태조 건원릉 왼쪽 문신석, 1408년, 높이 232.3cm,
　경기 구리시 인창동 (사진: 국립문화재연구원)
2 태조 건원릉 왼쪽 무신석, 1408년, 높이 222.1cm,
　경기 구리시 인창동 (사진: 국립문화재연구원)
3 세종 영릉 왼쪽 문신석, 1469년, 높이 241cm,
　경기 여주시 세종대왕면 왕대리 (사진: 국립문화재연구원)
4 세종 영릉 왼쪽 무신석, 1469년, 높이 250cm,
　경기 여주시 세종대왕면 왕대리 (사진: 국립문화재연구원)
5 구 장경왕후 희릉 왼쪽 출토 문신석, 1515년, 높이 267cm,
　서울 동대문구 청량리동 (사진: 국립문화재연구원)
6 구 장경왕후 희릉 왼쪽 출토 무신석, 1515년, 높이 272cm,
　서울 동대문구 청량리동 (사진: 국립문화재연구원)
7 문정왕후 태릉, 1565년, 사적 201호, 서울 성북구 공릉동
　(사진: 국립문화재연구원)
참고1 조선왕릉 무신석 크기 비교
8 장조 융릉 왼쪽 문신석, 1789년, 높이 217.7cm,
　경기 화성시 안녕동 (사진: 국립문화재연구원)
9 장조 융릉 왼쪽 무신석 앞면과 뒷면, 1789년, 높이 213.8cm,
　경기 화성시 안녕동 (사진: 국립문화재연구원)
10 정조 건릉 오른쪽 문신석 앞면과 뒷면, 1800년, 높이 215.2cm,
　경기 화성시 안녕동 (사진: 국립문화재연구원)
11 고종 홍릉의 석물들, 1919년, 경기 남양주시 금곡동 (사진: 문화재청)
12 태조 건원릉 오른쪽 무신석 뒤 석마, 1408년, 높이 119cm,
　경기 구리시 인창동 (사진: 문화재청)
13 문조 수릉 왼쪽 무신석 뒤 석마, 1846년, 높이 122.7cm,
　경기 구리시 인창동 (사진: 문화재청)
14 태조 건원릉 왼쪽 첫 번째 석양, 1408년, 높이 78cm,
　경기 구리시 인창동 (사진: 국립문화재연구원)
15 성종 선릉 정현왕후릉 왼쪽 첫 번째 석양, 1530년, 높이 106cm,
　서울 강남구 삼성동 (사진: 문화재청)
16 효종 영릉 인선왕후릉 왼쪽 두 번째 석호, 1674년, 높이 126cm,
　경기 여주시 세종대왕면 왕대리 (사진: 문화재청)
17 문종 현릉 석호, 1452년, 높이 110cm, 경기 구리시 인창동
　(사진: 문화재청)
18 인경왕후 익릉 석호, 1681년, 높이 112.3cm,
　경기 고양시 덕양구 용두동 (사진: 문화재청)
19 헌종 경릉 석호, 1843년, 높이 81.3cm, 경기 구리시 인창동
　(사진: 문화재청)
20 경종 의릉 선의왕후릉 석호, 1730년, 높이 84.5cm,
　서울 성북구 석관동 (사진: 문화재청)
21 남양주 순강원, 1613년, 사적 356호,
　경기 남양주시 진접읍 내각리 (사진: 국립문화재연구원)
22 남양주 순강원 동자석, 1613년, 높이 64.9cm,
　경기 남양주시 진접읍 내각리 (사진: 한국학중앙연구원·유남해)

49장 민묘 조각

최명창 묘 왼쪽 동자석, 16세기 전반, 높이 86.7cm,
　경기 양주시 덕계동 (사진: 경기도박물관)
1 김상헌 묘표, 1669년, 높이 173cm,
　경기 남양주시 와부읍 덕소리 (사진: 경기도박물관)

이 책에 실린 모든 도판의 사용 허가를 받기 위해
최선을 다했습니다. 미처 허가받지 못한 도판은 저작권자를
찾는 대로 추후 조치하겠습니다.

6권 차례

유홍준

1949년 서울에서 태어났다. 서울대학교 미학과를 졸업하고, 홍익대학교 대학원 미술사학과 석사학위, 성균관대학교 대학원 동양철학과(예술철학 전공) 박사학위를 받았다. 1981년 동아일보 신춘문예 미술평론으로 등단한 뒤 미술평론가로 활동하며 민족미술인협의회 공동대표, 제1회 광주비엔날레 커미셔너 등을 지냈다.

영남대학교 교수 및 박물관장, 명지대학교 교수 및 문화예술 대학원장, 문화재청장을 역임했다. 현재 명지대학교 미술사학과 교수를 정년퇴임한 후 석좌교수로 있으며, 명지대학교 한국미술사연구소장을 맡고 있다.

평론집으로《다시, 현실과 전통의 지평에서》, 답사기로《나의 문화유산 답사기》(전20권), 미술사 저술로《조선시대 화론 연구》,《화인열전》(전2권),《완당평전》(전3권),《유홍준의 미를 보는 눈》(《국보순례》,《명작순례》,《안목》 전3권),《유홍준의 한국미술사 강의》(전6권),《김광국의 석농화원》(공역),《추사 김정희》 등이 있다. 간행물윤리위 출판저작상(1998), 제18회 만해문학상(2003) 등을 수상했다.

유홍준의 한국미술사 강의 4
조선: 건축, 불교미술, 능묘조각, 민속미술

초판 1쇄 발행	2022년 4월 29일
초판 4쇄 발행	2024년 7월 1일
지은이	유홍준
펴낸이	김효형
펴낸곳	(주)눌와
등록번호	1999. 7. 26. 제10-1795호
주소	서울시 마포구 월드컵북로16길 51, 2층
전화	02 3143 4633
팩스	02 3143 4631
페이스북	www.facebook.com/nulwabook
인스타그램	www.instagram.com/nulwa1999
블로그	blog.naver.com/nulwa
전자우편	nulwa@naver.com
편집	김선미, 김지수, 임준호
디자인	엄희란
책임편집	김지수
표지·본문 디자인	엄희란
제작진행	공간
인쇄	더블비
제본	대흥제책

ⓒ유홍준, 2022

ISBN 978-89-90620-43-9 세트
 979-11-89074-48-7 04600